KB095725

난생 처음 한번 공부하는

동양미술 이야기

2 중국,
사람이 하늘을 열어젖히다

난생 처음 한번 공부하는 동양미술 이야기 2
_ 중국, 사람이 하늘을 열어젖히다

2022년 2월 16일 초판 1쇄 펴냄
2022년 3월 21일 초판 3쇄 펴냄

지은이 강희정

구성·책임편집 고명수 윤다혜
편집 김희연 이상연
단행본 총괄 차윤석
마케팅 김세라 박동명 정하연
제작 나연희 주광근

디자인 기경란
일러스트 김보배 김지희
인쇄 영신사

펴낸이 윤철호
펴낸곳 ㈜사회평론
등록번호 10-876호(1993년 10월 6일)
전화 02-326-1544(마케팅), 02-326-1543(편집)
팩스 02-326-1626
이메일 naneditor@sapyoung.com

ⓒ강희정, 2022

ISBN 979-11-6273-207-6 03600

책값은 뒤표지에 있습니다.
사전 동의 없는 무단 전재 및 복제를 금합니다.
잘못 만들어진 책은 구입하신 서점에서 바꾸어 드립니다.

난생 처음 한번 공부하는

동양미술 이야기

2 중국, 사람이 하늘을 열어젖히다

강희정 지음

사회평론

천원지방,
하늘과 신, 그리고 인간

하늘은 단지 하늘입니다. 비 내려주고, 눈 내려주고, 보통은 쨍하고 햇볕을 보여주다가 어떤 날은 꾸물꾸물 마뜩잖은 구름만 가득할 때도 있고요. 현대인들은 저게 대기라고 압니다. 밝았다 흐린 건 태양의 장난이며 이 모든 일은 자연현상이라는 것을요. 과학의 발달이 우리에게서 상상력을 앗아간 결과인 셈이죠. 옛날 사람들에게 하늘은 멀리 있는 것일 뿐 아니라 신성한 무엇이었어요. 아마도 하늘에 대한 두려움과 그에 대한 신성시가 최고였던 나라, 그 마음을 구체적인 사상으로, 미술로 만든 나라가 중국 아닐까요?

중국은 신석기시대에 이미 하늘은 네모지고, 땅은 둥글다는 천원지방의 세계관을 만들었습니다. 물론 글로 확인되는 건 훨씬 뒷일이지만 미술로는 이때부터 등장합니다. 자신들이 생각하고 만들어낸 추상적인 세계를 미술로 구체화하는 능력이 신석기시대부터 나타난 거지요. 그 재료가 돌이든 옥이든 토기든 청동기든 말입니다. 중국

사람들은 하늘의 신성한 힘을 신들을 통해 확인했습니다. 우리가 알 수 없는 신비로운 힘을 가진 그 존재들을 청동기로 만들고 화상석으로 구현했어요. 때로는 신선으로 어떨 때는 우인의 모습으로 만들기도 했지요. 우리는 중국 미술을 통해 중국 신화의 세계가 무궁무진하고 다양하다는 것을 알 수 있습니다. 중국 사람들은 그 재료가 무엇이든 가리지 않고 자신들이 생각한 신비로운 세계, 인간이 아닌 존재들을 거리낌 없이 표현했답니다. 이런 특이한 미술은 고대 중국인들이 상상한 비현실의 세계가 어떻게 현실 속에 모습을 드러내는지 알려주지요. 여기서 그치지 않고 비현실의 세계를 어떻게 아름답게 꾸미려고 했는지, 꾸미기 위해 어떤 기술과 능력을 개발했는지를 보여주고요. 신기하지 않나요? 그냥 인간이 넘볼 수 없는 막강한 힘이 있다는 것에 만족하지 않고 그 힘을 굳이 구체적인 모습으로 공들여 아름답게 만들려 했다는 것 말이에요. 물론 그 덕에 우리는 아름다운 중국 미술의 세계를 들여다보고 감탄하게 됐지만요.

그뿐만이 아니에요. 중국의 권력자들은 권력의 정당성을 하늘에서 찾았습니다. 그래서 하늘에 제사 지내고, 천명을 받드는 모습을 백성들에게 보여주려고 했지요. 그리고 걸맞은 신화를 만들고 미술로 나타냈지요. 천명을 상징하는 구정, 중국식 우주의 원리를 보여주는 부상나무도 미술에서 찾아볼 수 있어요. 어떤 의미에서 중국인들이 문명을 이루기 시작한 순간부터 줄곧 하늘과 떼려야 뗄 수 없는 관계를 맺어왔다고나 할까요? 인간과 하늘, 자연의 법칙과 인간의 법칙을 한데 묶어서 사고하고, 상상하고, 그걸 또 미술로 만들어왔다고 할 수 있지요. 그러면 인간의 법칙이란 뭐냐고요? 공통의 세계관

일 수도 있고, 도덕이나 규범, 즉 현실 세계에 필요한 지혜란 무엇일지에 대해 합의한 약속일 수도 있습니다. 중국에서 발생한 유교나 도교처럼 말입니다. 이 사상들에서도 역시 하늘의 뜻이 중요하게 다뤄지며 미술 속에 갖가지 상징으로 등장한답니다.

중국에서 미술은 그저 눈에 보이는 게 다가 아닙니다. 이번 강의는 중국 미술의 특징이 무엇인가를 눈여겨보는 데 그치지 않고 애초에 그 특징이 어디서 왔나, 무엇이 이를 가능하게 했나 알아보려고 합니다. 중국 미술이 어떻게 인간 세상에 하늘이 처음 열리고 신들이 내려왔다고 말하는지, 홀로서기를 시작한 인간의 모습은 어떤지 같이 확인하러 떠나보시죠.

III 중국의 정체성을 형성하다
— 진, 한

이야기를 읽기 전에

- 본문에는 내용 이해를 돕기 위한 가상의 청자가 등장합니다. 청자의 대사는 강의자와 구분하기 위해 색글씨로 표시했습니다.

- 미술 작품과 유물 도판의 캡션은 작가명, 작품명, 연대, 출토지, 소장처 순으로 표기했습니다. 독서의 편의를 위해 본문에서는 별도의 부호로 표시하지 않았습니다. 작품명과 연대는 소장처 정보를 바탕으로 학계의 일반적인 기준을 따라 적었습니다. 작가명과 출토지는 표기할 필요가 없는 경우엔 생략했습니다.

- 외국의 인명 및 지명은 국립국어원 어문 규정의 외래어 표기법을 따랐습니다. 다만 관용적으로 굳어진 일부 이름은 예외를 두었습니다. 중요한 인명과 지명은 검색하기 쉽도록 원어 또는 영어를 병기해 책 뒤에 실어놓았습니다.

- 단행본은 『　』, 논문과 신문은 「　」, 영화 등 기타 작품 이름은 〈　〉로 표기했습니다.

- 따로 온라인 부가 자료가 있는 경우 QR코드를 넣어두었습니다. QR코드를 스캔하면 공식사이트 nantalk.kr의 해당 자료 페이지로 연결됩니다.

참고 **QR코드 스캔 방법** (아래 방법은 스마트폰 기종에 따라 달라질 수 있습니다)

❶ 네이버, 다음 등 포털 사이트 어플/앱 설치

❷ 네이버: 검색 화면 하단 바의 중앙 녹색 아이콘 클릭 ⋯▶ QR/바코드
　다음: 검색창 옆의 아이콘 클릭 ⋯▶ 코드 검색

❸ 스마트폰 화면의 안내에 따라 QR코드 스캔
　※ 위 방법이 아닌 일반 카메라 어플/앱을 이용하실 수도 있습니다.

I

황하에서 시작된 문명

- 중국과 중원 문화 -

전설과 신화의 시대부터 사람들은 이 물이 맑아지기를 기다렸네

성인이 세상에 모습을 드러낼 때 맑아지리라,

군자가 나라를 다스릴 때 맑아지리라 믿으며

그러나 흐르는 강 앞에서 인간의 목숨은 도리 없는 것

새로운 천 년을 수없이 거듭한 지금도 황하는 여전히 누런색으로 쏟아지고

아무도 황하가 맑아지기를 기원하지 않게 되었지만

사람들은 이제는 알지, 그 물이 금빛으로 보이는 순간에 대해

누런 물 위에서도 피어오르는 무지개에 대해

— 황하, 호구 폭포

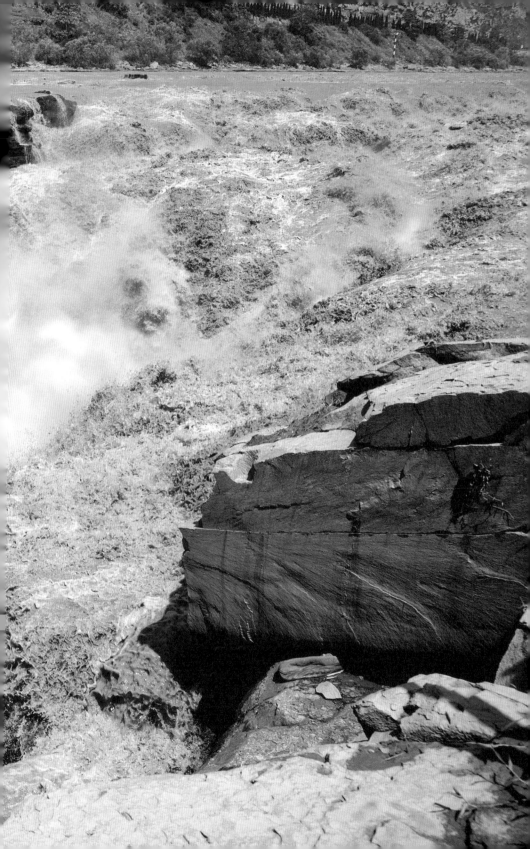

황하가 맑아지면 성인이 출현한다

(黃河淸而聖人生)

– 이강

01

금빛 물줄기를 따라

#황하 문명 #중원 #한족 #화

중국 미술을 여는 첫 강의답게 웅장한 문장으로 시작해보겠습니다. '중원을 얻는 자가 천하의 주인이 되리라'. 귀에 익은 말인가요?

『삼국지』나 무협지 같은 데서 본 것 같아요.

그렇습니다. 『삼국지』만 해도 중원을 얻기 위해 싸운 영웅들의 이야기입니다. 중원에 자리 잡은 이는 중원을 탐내는 이들을 견제하기 위해, 중원 바깥에 머물던 이는 중원을 차지하기 위해 맞붙기를 거듭하죠. 소설에 등장하는 여러 책략도 따져보면 중원이 최종 목적지예요. 마침내 천하를 지배하게 됐다는 그 상징이 바로 중원이었어요.

대체 중원이 어떤 지역이었길래요?

| 중원을 꽃피운 황하 |

무협물 대부분이 중원을 두고 전쟁을 벌이는 이야기인 만큼 중원을 가상의 장소로 여긴 분이 있을지 모르겠습니다만, 실제로 중국 역사는 중원을 차지하려고 싸웠던 나라들의 흥망성쇠로 이루어져 있습니다. 오른쪽 지도를 보세요. 황하는 중국 서부에서 발원해 동쪽 바다로 흐릅니다. 이 물줄기가 중간에 크게 한 번 도는 부분이 있지요? 그 아래 붉은색으로 표시한 부분이 대략 중원입니다.

음, 웅장한 영웅 이야기의 배경치고는 자그마한데요.

지금은 중국 일부 지역에 불과하지만 옛날엔 중원이 곧 중국이었어요. 중원에서 중국 최초의 문명이 일어났고 그 후로도 계속 중심지

황하석림의 풍경
중국 감숙성을 따라 흐르는 황하 주변에 돌산이 늘어서 장관을 이룬다.

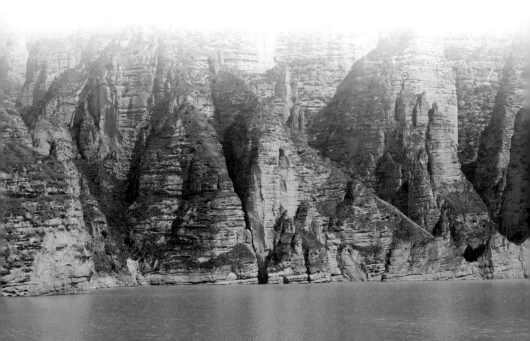

중원의 위치
황하 유역 일부 땅은 중원이라고 불리며 중국의 중심지 역할을 했다.

역할을 했죠. 그 배경에는 황하가 있습니다. 황하가 없었다면 중원도

없었을 거예요.

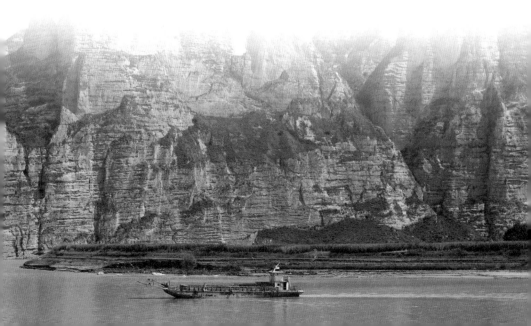

중국 사람들이 예부터 황하를 얼마나 소중하게 생각했는지는 평소에 쓰는 한자 단어만 봐도 알 수 있습니다. 강을 하천이라고 부르잖아요? 하천의 '하(河)' 자가 원래는 황하만을 뜻하는 고유명사였습니다. 나중에 모든 강을 가리키는 단어로 의미가 넓어진 거지요.

황하야말로 강의 대명사였던 셈이네요. 사진으로는 누렇기만 해서 썩 멋져 보이지는 않지만….

그건 저도 동감입니다. 예전에 황하를 거슬러 올라가는 배를 타고 난주에서 병령사까지 갔던 적이 있어요. 사진으로 본 황하석림을 거쳐 중국 서부로 올라가는 길이지요. 그때 강물을 보며 진심으로 기도했어요. '절대 여기 빠지지 않도록 해주세요'라고요. 어찌나 물이

난주 병령사
황하 상류에 형성된 대규모 불교 석굴 사원으로, 병령사란 티베트어로 '십만 미륵불'이라는 의미를 지니고 있다. 그만큼 불상이 많다는 걸 강조하는 의미다.

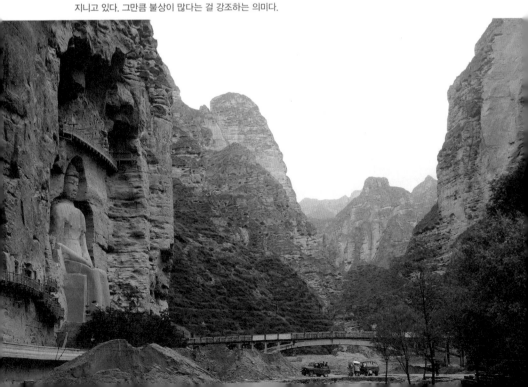

걸쭉해 보이던지요. 물에 빠져 저 물을 들이켜고 싶진 않았거든요. 우리 눈에 그저 누래 보여도 그 누런 물이 오래전 중국 사람에게는 그야말로 금빛 생명의 물줄기였습니다. 농사에 쓸 물을 안정적으로 대주는 강이 필수였으니까요. 상수도가 발달하지 않았던 시대엔 더 그랬죠. 게다가 황하 물에 섞인 황토는 미네랄 성분이 많아 땅을 비옥하게 해주는 천연 비료 역할을 했어요. 당시 중국 사람들에게 이만한 강도 없었습니다.

옛날부터 황하 물은 황토색이었군요. 오염돼서 그런 줄 알았어요.

잦은 범람으로 사람들의 골치를 썩이긴 했어도 강의 중요성이 줄진 않았어요. 대신 황하를 다스리는 데 성공해 왕이 된 사람의 전설이 있을 정도로 물을 다스리는 '치수'가 지도자의 자질을 판단하는 기준이 됐지요.

황하가 있는 중원 지역은 중국에서도 손꼽히는 평야 지대예요. 이집트의 나일강이 고대 이집트의 중심지였듯 비옥한 중원에도 옛날 옛적부터 사람이 모여들었습니다. 우리가 본 과거 중국 왕조 대부분이 중원에 자리 잡고 있었죠.

지금 중국 수도는 중원이 아니지 않나요?

맞아요. 북경은 중원 바깥쪽에 있습니다. 하지만 진시황의 진나라, 유방의 한나라, 삼국시대 조조의 위나라, 뒤이어 수나라, 당나라까지

중원을 중심으로 영토를 넓혔어요. 기나긴 세월 중원을 호령해온 수많은 영웅호걸의 발걸음을 따라 그려낸 거대한 흐름이 곧 중국 문명사기도 합니다. 그런데 왜 우리는 우리나라도 아닌 중원을 둘러싼 이야기에 이토록 마음이 동하는 걸까요?

그야 재미있으니까요.

그 이유도 빼놓을 수 없겠죠. 동시에 우리 조상들이 오래도록 중원이라는 장소를 동경하고 가깝게 여긴 세월이 길기 때문이기도 합니다. 이 시기에 중국 영웅담이나 신화는 단순히 중국만의 이야기가 아니었어요. 동북아시아 전체가 공유하는 세계관을 바탕으로 만들어진 이야기였죠. 서양에서 아서왕 이야기를 영국 사람들뿐만 아니라 유럽 사람 전체가 자기 이야기인 양 설레며 들었던 것처럼요. 아직도 『삼국지』를 많이 읽는 걸 보면 우리도 여전히 그 영향권 아래 있는 셈입니다. 사실 놀랄 일은 아니에요. 중국과 우리나라의 관계가 워낙 오래됐으니까요. 고조선 때부터 지금까지 쭉 말입니다.

고조선이라면 우리나라 최초의 국가잖아요!

맞아요. 첫 만남이 그리 유쾌하진 않았습니다. 한반도에 살던 사람들이 본격적으로 중국과 만나는 시기가 고조선이 건재하던 기원전 2세기예요. 당시 중원에는 무제라는 황제가 한나라를 다스리고 있었습니다. 고조선을 무너뜨리고 한반도에 한사군을 세울 정도로 강

력한 정복 군주였죠. 더욱이 한나라 시기는 오늘날 중국의 정체성을 형성한 사상과 문화가 완성된 땝니다. 이미 '고전'이라 할 만한 게 모조리 만들어져 있었던 명실상부한 전성기였어요.

기원전인데 이미 중국다운 게 다 만들어져 있었다고요?

아주 빠르죠. 지금 봐도 놀랍도록 완성도 높은 사상과 문화인데 우리 조상들이 보기엔 어땠을까요? 완전히 새롭게 다가오지 않았을까요? 우리 미술에도 중국은 무시할 수 없는 큰 영향을 끼쳤습니다.

| 가보지 않고도 중국을 상상하다 |

보통 중국으로부터 영향을 받은 미술의 양대 축이라고 하면 도자기와 회화를 꼽습니다. 그중에서도 산수화가 대표적이죠. 산수화는 자연 풍경을 소재로 한 그림이에요. 중국에서는 중원 지역을 흐르는 강인 회수를 경계로 북쪽은 화북, 남쪽은 화남 지역이라 구분합니다. 여기서 '화'는 중원을 가리켜요. 산수화 역시 화북 산수와 화남 산수로 나뉘어 발전하지요.

왜 하필 남북으로 나눈 건가요? 동서로도 나눌 수 있었을 텐데요.

남북의 자연환경이 극명히 다르거든요. 얼마나 다른지 다음 페이지에서 풍경과 함께 산수화를 먼저 눈으로 확인해보세요.

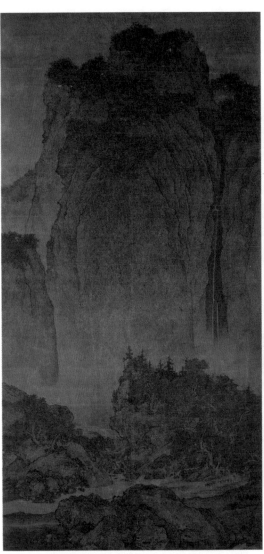

(왼쪽)범관, 계산행려도, 10세기, 대만국립고궁박물원

'계산행려'란 산과 계곡을 여행하는 여행객이라는 뜻으로, 그림 속 풍경은 현실에 존재하지는 않지만
화북 지방의 험준한 산세를 잘 담아냈다.

(오른쪽)화북 지방의 화산

중국에는 오악이라는 유명한 다섯 산이 있는데, 화산은 그중 서쪽을 대표하는 산이다. 중원의
도시인 서안과 정주 사이에 위치해 있으며 깎아지른 험준한 산세를 자랑해 무협지에도 심심치 않게
등장한다. 화북 지방의 풍경을 엿볼 수 있다.

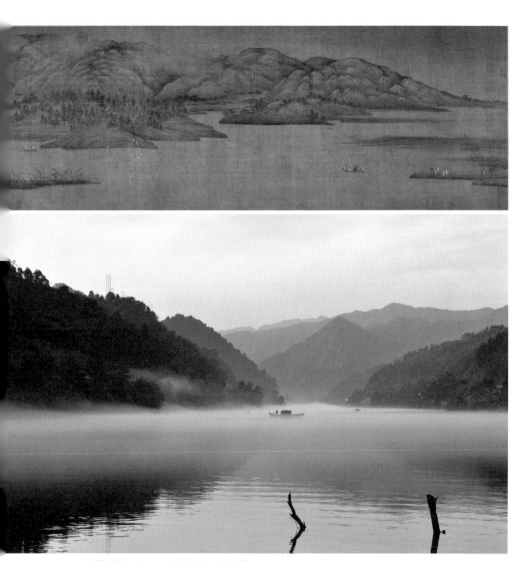

(위)동원, 소상도, 10세기, 북경고궁박물원
소상은 화남 지방에 속하는 호남성의 소수와 상강을 아울러 이르는 말이다. 호수인 동정호로
흘러드는 두 강으로, 풍광이 아름다워 예부터 화남 산수로 자주 그려졌다.
(아래)화남 지방의 상강 지류
낮은 산 사이로 어스레하게 안개 낀 강의 모습에서 화남 지방의 기후와 풍토를 짐작할 수 있다.

잘은 몰라도 딱 차이가 나긴 나네요.

그렇지요? 화북 지역은 상대적으로 기후가 건조하고 추운 데다 산세가 험준하고 거칠어요. 반면 화남 지역은 온난하고 강이나 호수도 많아 안개가 자주 낍니다. 완만한 숲이 무성하게 우거져 있고요. 양자강 남쪽이라는 뜻에서 강남 지역이라 불리기도 하죠. 그래선지 화북 산수화에는 거칠며 황량한 산이 자주 등장하고 화남 산수화는 습하면서 안개 낀 풍광이 두드러집니다.

이징, 소상야우, 16~17세기, 국립중앙박물관
소상야우는 '소상에 내리는 밤비'라는 뜻이다.

황하에서 시작된 문명

중국이 넓긴 한가 봐요. 이렇게까지 다르다니….

방금 보여드린 화남 산수화는 중국 호남성을 흐르는 강인 소수와 상강 풍경을 담은 소상도란 작품이에요. 그런데 이 소상도는 왼쪽처럼 조선에서도 그려집니다.

우리나라에도 소수와 상강이라는 데가 있었던 건가요?

우리나라가 아닙니다. 실제 중국의 소수와 상강도 아니에요. 중국의 소상도에 영향을 받아 상상으로 중국 풍경을 그린 거예요. 화가 중에 소수와 상강을 본 사람은 거의 없었겠죠. 단순히 '산수화로 그릴 만한 이상적인 풍경' 하면 중국 풍경이라 생각했던 겁니다. 김홍도나 정선 같은 화가가 조선 팔도를 여행하며 눈으로 본 모습을 그린 진경 산수화가 대세가 되기 전까지 우리나라 산수화는 중국 풍경을 그린 경우가 많았습니다. 그러니 중국 미술을 모르면 이해할 수 없는 그림이 우리나라 미술 중에도 많은 거지요.

풍경화라서 예상치 못했어요. 가보지도 않고 중국 풍경을 담은 산수화를 그렸으리라고는요.

그런 점이 산수화를 지루하고 어렵게 느끼게 하는 이유일 수 있죠. 그래도 배경 지식이 있으면 감상하는 즐거움이 붙는답니다.

| 우리는 중화사상을 알아야 할까? |

중화사상은 한 번쯤 들어봤을 겁니다. 지금껏 이야기한 '중원을 중심으로 하는 문명'이 바로 중화사상의 핵심이지요. 중화의 화(華)가 화북과 화남 할 때 그 화입니다. 꽃이라는 뜻과 함께 중원, 한족이라는 의미가 있어요. 그러니까 지역으로는 중원을, 민족으로는 한족을 세상의 중심에 놓는 사상이 중화사상이에요. 중국이 우리나라, 더 나아가 동북아시아 문화에 미친 영향을 제대로 이해하기 위해선 중화사상이 뭔지 알아야 할 필요가 있습니다. 서양 문화를 알려면 그리스 로마 신화를 돌아봐야 하는 것처럼요.

솔직히 꺼림칙한 느낌 먼저 들어요. 중국이 최고라면서 주변은 다 깎아내린 사상 아닌가요?

그런 측면이 있습니다. 어떤 민족보다 한족을 우위에 두는 사상이니까요. 실제 중국이 한족으로 이뤄진 나라도 아닌데 말이죠. 중국은 90퍼센트는 한족이지만 공식적으로는 56개 민족이 사는 다민족 국가예요. 스스로 '다민족이 이룩한 하나의 나라'라는 걸 강조하고자 화폐인 위안화에도 소수 민족 얼굴을 골고루 넣었습니다. 소수 민족의 비율이 높은 지역은 자율성을 약간이나마 보장해주는 자치구역으로 지정하기도 했어요. 내몽골이나 운남, 청해 고원 지역, 신장위구르, 티베트 모두 중국의 자치구역이죠.

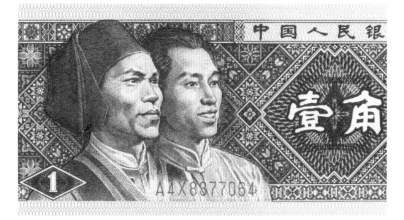

중국의 소수 민족이 그려진 위안화
현재 중국에서는 다민족을 통합하며 '하나의 중국'을 이루는 데 주의를 기울이고 있다.

그런데 공공연히 한족이 세상의 중심이라고 주장한다고요?

모두가 그러는 건 아니고 중화사상의 전통을 중시하는 부류가요. 한족이 중국 내 다른 민족을 대하는 방식은 국제적으로 꾸준히 논란을 일으키고 있습니다. 자치구역도 말이 자치지 '하나의 중국'이라는 울타리 안에 묶어두려는 의도가 없지 않고요.

예부터 한족은 중원 외곽에 사는 민족을 오랑캐, 즉 야만족이라 여기고 전쟁, 화친, 사대 등 다양한 외교 장치로 통제하려고 했죠. 중원을 기준으로 동쪽에 사는 오랑캐는 동이, 서쪽은 서융, 남쪽은 남만, 북쪽은 북적이라 일컬었습니다.

참고로 현재 중국 영토 기준이 아니에요. 중국 역사에서 오늘날 중국만큼 큰 영토를 확보해 오래 유지한 나라는 원나라 정도입니다. 그 밖에는 일부 통일했다가 분열했다가를 반복했을 뿐이었죠. 당나

라 때까지만 해도 양자강 아래쪽은 중국이 아니었어요. 그래서 거기 사는 사람들을 남만, 혹은 오랑캐라는 뜻의 이(夷), 매(昧)로 칭했습니다. 지금 중국 광동성 등의 지역이지요. 아시겠지만 동쪽 한반도에 사는 우리 조상들은 동이족이라고 불렸고요.

후손으로서 기분이 좋지 않네요.

중화사상을 긍정적으로 해석하면 자기 민족에 대한 자부심을 드러내는 사상이라 볼 수 있을 겁니다. 하지만 오랑캐로 폄하된 우리 입장에서는 배타적이라고 느낄 수밖에 없는 데다 동북공정마저 떠오르니 복잡한 심정이 드는 게 사실이에요. 동북공정을 통해 중국은 고구려가 중국의 여러 나라 중 하나라고 주장하며 역사 왜곡을 시도했죠. 중국의 역사 왜곡과 소위 '문화 뺏기'는 여전히 진행 중입니

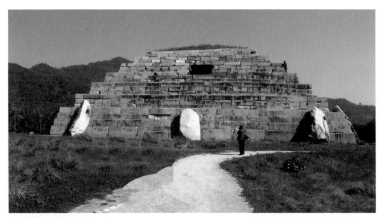

중국 길림성의 고구려 장군총
길림성은 고구려의 수도였던 국내성이 있던 곳으로 알려져 있으며 고구려 유적이 다수 남아 있다.
장군총은 그중 하나다.

다. 예를 들어 한복을 중국 전통 의복으로 소개하는 식이죠.

왜 그러는 걸까요….

중화사상은 처음 만들어질 당시엔 다른 종족이 너무 두려운 나머지 내세운 자기방어의 일환이었지 싶어요. 아무 사전 지식 없이 낯선 민족을 마주쳐야 했으니 얼마나 무서웠겠어요. 지금은 전 세계가 영어로 교류 가능하고 공통된 상식이나 가치 안에서 행동하지만 옛날에는 그렇지 않았으니까요. 중국 주변에 한족 외 민족이 오죽 많아요? 오늘날 기준으로 봐도 내륙에만 14개 나라와 국경을 맞대고 있

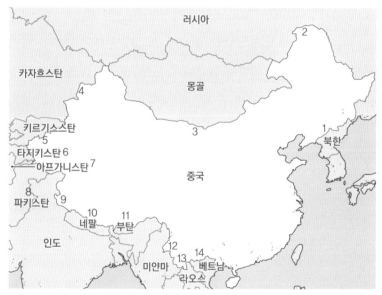

중국 국경선과 주변 국가들
현재 중국은 14개의 나라와 국경선을 접한다. 고대에도 중국은 인접한 국가들과 잦은 전쟁과 교류로 영향을 주고받았다.

습니다. 동북쪽으로는 러시아, 몽골, 북한, 남쪽으로는 인도, 네팔, 미얀마, 베트남 등과 국경을 접하고 있지요. 여러 사람이 모이면 말도 탈도 늘어나듯 갈등이 안 일어날 수가 없습니다.

우리나라와 비교하면 국경을 맞댄 나라가 많긴 하네요.

게다가 국경 근처의 다른 민족은 한족에게 끊임없이 전쟁을 걸어왔어요. 주변에서 그러든 말든 우리나라나 조용했죠. 북쪽으로 계속 싸우러 나간 고구려만 예외였고요. 한족을 둘러싼 대부분의 민족은 한족의 오랜 경쟁자로서 수시로 중원을 탐냈습니다. 그때마다 한족은 스스로를 지키고 북돋기 위해 더욱 강하게 중화사상을 내세웠어요. 중화사상이야말로 외교 전략의 핵심이었던 셈이죠.

그 자신만만한 사상은 주변 민족에게 중국의 문화와 사상을 널리 퍼뜨리는 데에도 큰 역할을 했습니다. 사실 많은 나라와 국경을 맞대고 있다는 건 영향을 줄 수 있는 국가들이 근처에 많았다는 뜻도 돼요. 우리나라만 해도 중국을 통하지 않고서는 다른 문화권과 직접 만나기 힘들었고요.

한반도 삼면이 바다라는 게 외부의 침략을 막는 덴 장점도 있지만 교류라는 면에선 좋진 않은 것 같아요.

우리나라는 지리적으로 중국의 영향을 받을 수밖에 없었죠. 그래서 우리는 오히려 중화사상이 무엇이고 그 영향력이 어디까지 미쳤는

지 알아야 한다고 생각해요. 중국에서 '이거 다 중국 거야!'라고 주장한다고 말려들어서 '아닌데? 한국에서 탄생한 완전 고유문화인데'라고 주장하기보다는요. 기원은 중국이지만 명백히 우리 문화라 이야기할 수 있는 것들이 넘쳐납니다. 산수화보다 삶에 더 밀접한 예를 한번 들어볼까요? 아래를 보세요. 예전이라면 여자아이들이 한 벌쯤 가졌을 색동저고리입니다.

이건 한복이잖아요. 설마 한복이 중국 문화라고 말씀하시려는 건… 에이, 아니죠?

물론 우리나라 전통문화지요. 다만 색깔을 고르는 기준이 중국에서 왔을 뿐입니다. 색동의 기본은 청, 적, 황, 백, 흑의 다섯 가지 색입니다. 그 다섯 색은 다섯 방위를 상징하기에 오방색이라 해요. 동쪽은 청색, 서쪽은 백색, 남쪽은 적색, 북쪽은 흑색, 중앙이 황색을 상징

색동저고리
오방색을 기본으로 하되 몇 가지 색을 더해 알록달록하게 만든다.

경복궁의 단청
단청은 나무가 썩지 않도록 보호하는 역할을 함과 동시에 시각적으로도 아름다워 보이는 효과를 준다. 오행설에 근거해 오방색의 조합으로 칠한다.

하죠. 중국의 음양오행설에 따르면 말입니다.

음양오행설에서 음양은 달과 태양을, 오행은 불, 물, 나무, 금속, 흙이라는 우주의 다섯 가지 원소를 의미해요. 이게 중국 사람들이 믿었던 우주의 운영 원리입니다. 달력의 월·화·수·목·금·토·일이 음양오행설을 따라 만들어진 이름이지요.

군이 저고리나 요일 이름까지 중국 사람들의 원리를 반영한 이유는 뭐였을까요?

우리 조상들은 음양오행설에서 나온 오방색을 완전한 우주의 상징이라 봤어요. 비빔밥이나 잔치국수를 만들 때 오방색에 따라 재료를 맞추거나, 출산 후 부정을 막기 위해 걸었던 금줄도 오방색으로 꾸몄지요. 사물놀이 할 때 입는 복장에도 오방색이 있을 정도로 좋아했어요. 민간은 말할 것도 없고 왕실이나 고궁, 절의 단청에도 오방색을 칠했습니다.

처음에야 중국의 세계관 일부를 받아들였을지 몰라도 색동저고리나 단청, 비빔밥과 잔치국수, 사물놀이 다 중국 문화가 아니라 확실한 우리 고유의 문화가 됐습니다. 이렇게 제대로 알고 자부심을 느끼기 위해서라도 중화사상을 차근차근 살펴볼 필요가 있다는 겁니다.

오방색을 무작정 우리 것이라고 한다면 틀린 이야기겠군요. 좀 알아야 말도 안 되는 주장에 똑바로 반박할 수도 있겠네요.

맞습니다. 그렇다면 중화사상의 뿌리는 과연 어디에 있을까요? 중원이 자리한 곳, 바로 황하 문명이 그 시작이었습니다.

| 고고학으로 보는 세계 |

오해할까 봐 짚고 넘어가면 황하 문명이 한족만의 문명은 아닙니다. 우리가 황하 문명을 중요하게 다루는 이유는 중화사상 때문이 아니라 황하 문명이 한나라까지 이어져 중국 미술의 근간으로 자리 잡았기 때문이에요.

황하 문명은 언젯적 문명인데요?

기원전 10000년경 시작된 문명입니다. 인더스 문명이 기원전 8000년, 메소포타미아 문명이 기원전 4000년에 시작됐다니 그보단 이른 거죠. 황하 문명이 처음 발견됐을 적에는 기원전 3000년경을 시작점으로 잡았어요. 발굴이 이어지고 기술이 발전하면서 기원전 10000년까지 시대가 올라간 거지요. 그 일엔 중국 정부 차원에서 발굴을 적극 장려한 덕이 컸습니다. 1949년 공산당이 '신중국'이라고 불리는 중화인민공화국을 세웠을 때 최우선 과제가 신중국의 정체성을 세우는 일이었으니 말이에요.

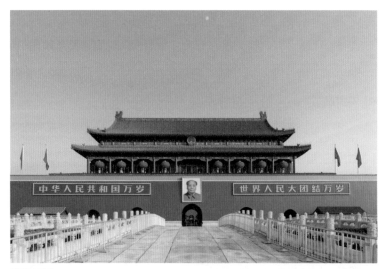

천안문 광장
1949년 10월 1일, 마오쩌둥은 천안문 광장에서 중화인민공화국 설립을 선포했다. 10월 1일은 중국의 국경절로 기념되고 있다.

황하에서 시작된 문명

발굴이 새로운 중국의 정체성을 세우는 거랑 무슨 상관이길래요?

상관이 있죠. 중국이 아주 오랜 기원을 가진 나라임을 증명할 수 있
거든요. 유구한 역사를 지녔다는 고고학적 증거는 긴 세월 내란을
겪은 국민들에게 자긍심을 불어넣고 이들을 신중국의 국민으로 끈
끈히 묶는 데 유용했어요. 그게 새로운 정부를 향한 지지로 이어질
테니 권력을 정당화하는 데도 안성맞춤이었습니다. 우리나라 정부
도 1970~1980년대에 고고학을 적극적으로 지원했어요. 그때 수많은
유적이 급하게 발굴되면서 공주 무령왕릉의 유물과 무덤이 손상되
는 안타까운 일이 생기기도 했습니다.

우리나라에선 1970~1980년대에 그랬다니 의미심장하네요.

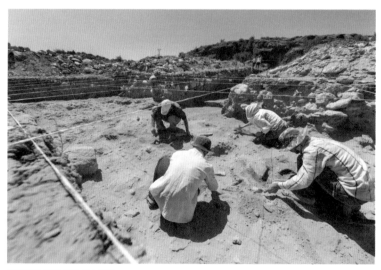

현장에서 작업 중인 고고학자

그 시절 우리나라에서도 군부 정권이 권력의 정당성을 국민에게 납득시키고자 했으니까요. 다만 학문으로 보면 꼭 나쁜 일만은 아닙니다. 발굴 작업에 긴 시간이 필요한 만큼 고고학은 막대한 비용이 드는 학문이에요. 덕분에 국가가 지원하지 않으면 불가능했을 대규모 고고학 연구가 이뤄지기도 했습니다.

하지만 고고학은 만능이 아닙니다. 여느 학문처럼 고유한 연구 방법이 있고 알아낼 수 있는 사실이 제한적입니다. 돌이나 토기처럼 작은 단서만 가지고 옛날 옛적 모습을 밝히려는 시도기 때문이죠. 그 단서로 까마득한 과거의 사람들과 소통한다는 게 짜릿한 일이긴 해요. 고고학조차 없었다면 영영 몰랐을 과거잖아요. 그럼에도 우리가 밝혀낸 게 전부가 아니며 나머지 조각들은 상상해 기워낼 수밖에 없다는 한계를 기억했으면 좋겠습니다.

그럼 시곗바늘을 고고학이 가장 필요한 과거로 돌려볼까요? 지금으로부터 약 12000년 전 중원으로 떠나봅시다.

황하 일대 중원은 중국 문화와 역사의 중심이다. 황하 문명 역시 중원에서 태동했다. 그렇게 시작된 한족의 문화는 동북아시아 전체로 퍼져 나갔고 우리나라를 포함한 각국에서는 그 문화에 자신들 고유의 색깔을 입혔다.

• 황하, 중원을
 꽃피우다

중원 황하 중하류 지역. 황토가 섞인 황하 강물이 자주 범람하면서 주변 땅을 비옥하게 함. 중국에서 손꼽히는 너른 평야 지대.
『삼국지』나 무협지 대부분의 배경이 되는 장소. 중원을 차지하는 나라가 중국 문명사의 흐름을 결정.

• 한국과의 관계

고조선 기원전 2세기부터 중국과 교류 시작. 한나라 황제 무제가 고조선을 무너뜨리고 한사군을 세움. 한반도는 중국의 영향을 많이 받음.
⋯→ 도자기와 회화(산수화)에서 가장 두드러짐.
화북·화남 회수를 중심에 두고 북쪽이 화북, 남쪽이 화남. 지역의 특징이 산수화에 반영됨.

	화북	화남
기후	한랭건조	온난다습
특징	산세가 험준	숲·강·호수가 많음

• 중화사상이란?

화(華) 꽃이라는 뜻과 함께 중원, 한족이라는 의미.
중화사상 한족을 세상의 중심에 놓는 사상.
중원을 두고 경쟁하는 과정에서 한족 스스로를 보호하기 위해 형성됨.
참고 현대에는 '하나의 중국'으로 변모.
황하 문명의 시작 기원전 10000년으로 추정. 신중국의 정체성을 세우기 위해 정부 차원에서 발굴을 장려. 이는 1970~1980년대 한국도 비슷함.

"도자기를 아예 모르는 사람은
중국, 일본, 조선 순으로 좋다고 한다.
조금 아는 사람은 중국, 조선, 일본 순이라고 한다.
도자기를 제대로 아는 사람은
조선, 중국, 일본 순이라고 말한다."

– 영국 도예가 버나드 리치

02

도자기의 비결은 신석기로부터

#도자기 #앙소문화 #용산문화 #채도 #흑도

동양미술이라고 할 때 서양 사람 대부분은 도자기를 떠올립니다. 과거 서양 사람들이 매료돼 사들이고 수집했던 동양 도자기가 오른쪽 사진처럼 오늘날 서양 박물관에 많이 전시돼 있어요. 지금은 전 세계에서 쓰지만 도자기는 본래 동양의 문화입니다. 처음엔 동북아시아에서만 도자기를 만들었어요. 우리나라 고려청자나 조선백자가 그 전통에서 나온 거고요.

청화 백자 꽃병, 1351년, 중국 강서성 출토, 영국박물관
중국 원나라 때 만든 도자기다. 중국 미술품 수집가로 유명한 영국인 금융가 퍼시벌 데이비드가 수집해 현재는 영국박물관의 주요 중국 도자 컬렉션에 속한다.

상감청자 국화당초문 완, 12세기, 경기도 개풍군 출토, 국립중앙박물관
현존하는 상감청자 중 이른 시기의 것으로, '비색청자'로 이름 높았던 고려청자의 일면을 보여준다.
오른쪽은 그릇의 바닥 부분인데 옆면에 다섯 송이의 국화가 상감돼 있다.

동북아시아의 도자기 문화는 중국 신석기시대 토기에서 유래했습니다. 다른 건 몰라도 도자기 종주국은 확실히 중국이에요.

서양에서는 도자기를 아예 못 만들었나요?

| 세계를 움직인 도자기 |

서양에서는 '도기'는 발전시켰어도 '자기'로는 나아가지 못했어요. 고대 그리스 때 만들어졌던 그릇도 다 도기입니다. 도자기는 도기와 자기를 묶어 이르는 말인데 지금 흔히 도자기라 하면 자기만을 가리키는 경우가 많습니다.

엄밀히 구분해 토기, 도기, 자기는 다 다른 개념이에요. 토기가 흙으로 빚어 낮은 온도에 굽거나 햇볕에 말린 그릇이라면 도기와 자기는 겉에 유약을 바르고 높은 온도에서 구운 그릇을 말하지요. 도

황하에서 시작된 문명

기는 800~1000도, 자기는 1200도 이상 온도를 올려야만 합니다. 과거에 이 정도 기술력을 갖췄던 나라는 중국, 나아가 동북아시아뿐이었죠.

그런 것치고 지금은 '중국 하면 도자기'라는 이미지는 없는 것 같은데요.

거기에는 복잡한 사정이 있답니다. 중국은 도자기 종주국이라는 이름에 걸맞게 신석기시대부터 도

디오니소스가 새겨진 그리스의 도기, 기원전 530년경, 메트로폴리탄박물관
상반신은 사람이고 하반신은 말의 모습을 한 정령 사티로스와 술의 신 디오니소스가 함께 그려진 도기다. 서양에서는 이와 같은 도기까지는 나아갔지만 자기는 만들어내지 못했다.

자기 생산과 제작 기술의 혁신을 주도했어요. 한때 서아시아와 서양에서는 중국 도자기가 대체할 수 없는 진귀한 상품으로 손꼽힐 정도였지요. 도자기는 비단에 이어 동양에서 온 사치품으로 인기를 끌었습니다.

하지만 무역 창구가 갑자기 막혀버려요. 15세기 명나라 왕실에서 바닷길을 차단하는 해금령을 내렸거든요. 점점 기승을 부리는 왜구로부터 나라를 보호하고, 내란 탓에 백성이 바깥으로 빠져나가는 걸막아 내부를 단속할 필요가 있었기 때문이에요. 해금령은 17세기까

지 반복됐습니다. 뒤이어 들어선 청나라도 해금령을 내렸다가 풀었다가 했어요. 활발했던 도자기 수출은 이때 뚝 끊기고 맙니다.

이 와중에 도자기를 갈망하는 유럽과 아랍 소비자는 늘어갔습니다. 커피와 차를 마시는 문화가 일상이 되면서 아름다운 도자기로 된 주전자와 찻잔에 관심이 더 커졌죠.

하필 그런 때 해금령이 내린 거군요?

그렇죠. 중국 도자기를 구하기 어려워진 서양 사람들은 중국이 아닌

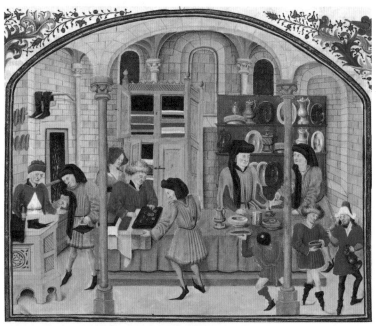

아리스토텔레스의 『정치·윤리·경제학』 14세기 판본 속 삽화
중세 유럽 상인들이 시장에 동양 도자기를 진열해놓고 파는 장면이 수록되어 있다.

황하에서 시작된 문명

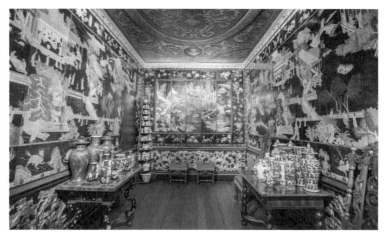

암스테르담국립박물관의 전시실 모습
17세기 네덜란드 귀족의 방 일부를 박물관 안에 그대로 재현한 것이다. 칠기로 만든 병풍에 중국의
풍경을 담아 벽을 꾸몄고 내부는 중국 도자기로 채웠다. 이 방의 주인은 중국차를 무척이나
즐겼다고 전해온다.

다른 나라 도자기에 눈을 돌립니다. 베트남과 일본 도자기가 중국
도자기를 대체하며 질적으로나 양적으로 큰 성장을 이뤄요.

베트남은 동북아시아가 아니잖아요. 그런데도 도자기를 구울 수 있
었나요?

동북아시아 외에 도자기를 만든 유일한 국가가 베트남이에요. 중국
과 국경을 맞대고 있기도 하고, 중국의 지배를 받은 적도 있어서 그
때 기술을 전수받았으리라 보죠.
다음 페이지 위의 왼쪽이 15세기에 만들어진 베트남 도자기, 오른쪽
은 일본에서 만들어진 도자기입니다. 중국 도자기는 구하려야 구할
수 없으니 이 정도 자기면 서양 사람들이 만족했을 거예요.

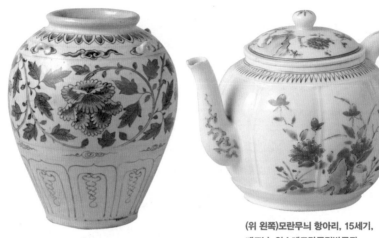

(위 왼쪽)모란무늬 항아리, 15세기,
베트남, 암스테르담국립박물관
(위 오른쪽)꽃무늬 찻주전자,
1670~1690년경, 일본,
암스테르담국립박물관
(아래)복숭아 모양의 술병, 1725년경,
독일 마이센, 메트로폴리탄박물관
위 왼쪽은 베트남에서 만들어진 도자기,
오른쪽은 일본에서 만들어진 도자기다.
16세기 이후 유럽 상업의 중심지로
발돋움한 네덜란드에는 연일 새로운
수입품이 쏟아져 들어왔다.
맨 아래는 마이센에서 만든 초기
도자기로, 중국 도자기의 형태에 중국풍
그림을 그려 넣었다. 오늘날 마이센
도자기는 영국의 웨지우드, 덴마크의
로열코펜하겐과 함께 유럽 3대
도자기로 손꼽는다.

그러다 18세기부터는 초보적으로나마 독일에서 도자기를 만드는 데
성공해요. 우수수 내놓은 도자기 대부분이 중국을 모방한 거였다니
얼마나 중국 도자기에 열광했는지 느껴집니다.

유럽 명품 도자기 브랜드들도 따져보면 중국 도자기를 열망한 끝에

나온 거군요.

그런데 이상하죠? 우리나라 도자기도 어느 한 구석 빠지지 않는데 베트남과 일본 도자기만 주목을 받았다는 게 말이에요. 이유가 있었습니다. 당시 조선은 중국 정책에 맞춰 바닷길을 막았어요. 설상가상 조선시대에는 무역이라 할 만한 게 나라 주도로 이루어졌기 때문에 수출할 방법이 마땅치 않았죠. 아무리 도자기를 잘 만든다 해도 유통할 길이 없었던 겁니다.

아쉬워요. 우리나라 도자기를 세계에 알릴 절호의 기회였을 텐데….

그럴 수 있죠. 일본은 우리보다 훨씬 늦은 1592년 이후에야 도자기를 만들기 시작했습니다. 임진왜란 때 조선 도공만 400여 명을 잡아데려갔거든요. 그 전에는 도자기를 어떤 재료로 만드는지조차 몰랐어요. 이후 일본 도자기 산업은 빠르게 성장합니다. 서양에서 많이 수입하기도 했고, 17세기부터는 일본 내부의 상거래가 활기를 띠면서 도자기를 찾는 부유한 일본인들도 늘어났어요.
20세기에 들어서자 도자기 종주국으로서 중국의 영향력은 완전히 사라집니다. 무엇보다 나라가 혼란해 안정적으로 도자기를 만들 수 없었죠. 신중국이 성립된 뒤에는 공공의 경제 목표를 우선하느라 공예품, 특히 사사로운 사치품 생산은 뒷전이 됐고요. 반면 일본은 상업화된 도자기 생산을 오랜 시간 이어갔기에 지금은 역사적인 브랜드를 여럿 갖게 됐습니다.

각국의 조상이 선택한 정책
이 후손의 운명을 바꿨네요.

우리 삶이 마찬가지 아닐까
요? 한순간의 선택이 삶을
좌우하니까요. 그 선택을 후
회할 수도 있겠지만 당시엔
나름 이유 있는 선택이었을
겁니다.

1920년대에 유럽에서 판매된 노리다케 커피 잔 세트
상업화를 이어간 끝에 오늘날엔 유명 도자기
브랜드라고 하면 대부분이 일본을 떠올린다.
'노리다케'는 그 대표적인 예시 중 하나다.

| 도자기에 이르기까지 |

중국이 도자기를 만들지 못했다면 우리나라나 일본, 베트남이 도자
기를 만드는 일도, 서양이 술렁이는 일도 없었겠지요. 본론으로 돌
아가서 중국이 다른 나라에 비해 수월하게 도자기를 발전시킬 수
있었던 비결은 신석기시대 토기에 이미 싹터 있었습니다.

중국이라고 다를까요? 솔직히 옛날 토기가 거기서 거기 아닌가요?

결코 아니에요. 땅이 넓은 중국은 지역마다 신석기 문화가 상당히
다른 데다 다양합니다. 신석기시대가 6000년에 가까우니만큼 초기,
중기, 후기로 나눠 따질 수도 있어요. 다 훑고 싶은 마음이 굴뚝같지
만 그중 중요한 두 개만 살펴보겠습니다. 기원전 5000~3000년경 중

원에서 발달한 '앙소문화'와 2500~2000년경 황하 하류의 산동 지역에서 발달한 '용산문화'입니다. 학교 다닐 적엔 이렇게 자세히 다룬 적이 없어 낯설 텐데 둘 다 황하 문명의 일부지요.

용산문화가 중요한 까닭은 수많은 중국 신석기 문화 가운데 이들만이 그다음 청동기 문화로 이어졌기 때문이에요. 어떻게든 영향을 주긴 했겠지만 앙소문화는 당장 뒤 시대와의 연결고리를 찾지 못했고요. 하지만 두 문화 모두 토기를 만들 때 당대 최첨단 기술을 사용했어요. 서로 연관 없이 각자 발전시킨 기술이었지만요. 이때의 기술은 훗날 도자기 탄생의 출발점이 됐습니다.

토기에 최첨단 기술이라고요?

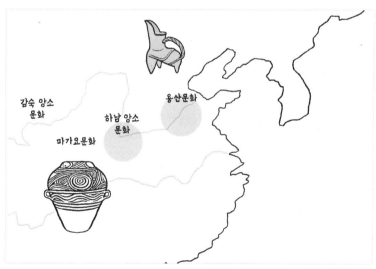

중국의 신석기 문화
신석기 중기에 해당하는 앙소문화는 황하 중류 지역에서, 신석기 후기에 해당하는 용산문화는 황하 하류 지역에서 발달했다.

| 채도, 아름다운 그릇을 위하여 |

선사시대에 만든 그릇과 최첨단 기술이라니 아무 관련 없는 이야기 같죠. 그렇게 느껴질 만도 합니다. 이제 볼 토기들이 그 생각을 바꿔 준다면 좋겠군요. 그럼 열린 마음으로 아래 있는 앙소문화의 토기를 살펴볼까요?

바탕에 허여멀건 색을 칠하고 그릇 위쪽에는 갈색이나 검은색, 붉은색으로 기하학적인 문양을 잔뜩 그려 넣었어요. 앙소문화의 토기는 이와 같이 겉을 채색해 무늬를 그려 넣었다는 뜻에서 채색할 채(彩)를 써 '앙소 채도'라 불러요.

토기 위쪽에 복잡한 무늬가 그려진 데 비해 아래쪽에는 무늬가 하

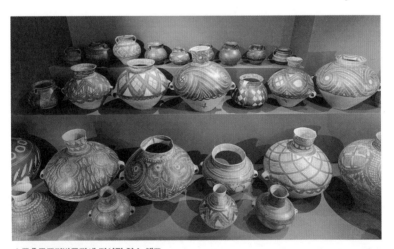

스톡홀름국립박물관에 전시된 앙소 채도
앙소 유적을 처음 발견한 게 스웨덴 지질학자 안데르손이었던 만큼 스웨덴 스톡홀름국립박물관에는 앙소 채도가 다수 소장되어 있다.

황하에서 시작된 문명

나도 없는 게 이상하네요.

그건 땅에 묻어놓고 써서
그래요. 묻으면 장식을 해
봤자 보이지 않으니까요.
윗부분만 열심히 만들어
장식해놓고 아랫부분은
나중에 이어 붙이는 식으
로 만들었을 겁니다.

앙소 채도, 중국 하남성 묘저구 출토, 산서성박물관
흰색으로 겉을 칠했던 스톡홀름국립박물관 소장
앙소 채도들과 달리 바탕을 붉은색으로 칠했다. 입구
부분의 둘레와 두께가 일정해 물레가 사용된 걸 알 수
있다.

앙소 채도에서 주목했으면 하는 부분은 신석기시대 중국 사람들이
어떻게 해야 아름다운 그릇을 만들 수 있을지 고민했다는 거예요.
그 고민은 기술의 발전으로 이어졌습니다.

신석기시대 사람들도 아름다운 그릇을 갖고 싶어 했을까요?

물론입니다. 앙소 채도를 만들던 사람들은 아름다움에 대한 열망이
보통이 아니었던 게 확실해요. 일단 토기를 손으로 빚지 않고 물레
를 써서 빚었습니다. 위 사진에서 앙소 채도 입구를 자세히 들여다
보세요. 둘레가 일정하면서 두께도 얇습니다. 물레를 썼다는 결정적
인 증거예요.
물레 하면 〈사랑과 영혼〉의 두 주인공을 떠올리는 분도 있겠지요?
영화 속에서 남녀 주인공이 물레 돌리는 장면은 유명하죠. 물레는
바닥판을 돌리는 거니 흙덩이 위에 손을 얹는 것만으로 그릇 모양

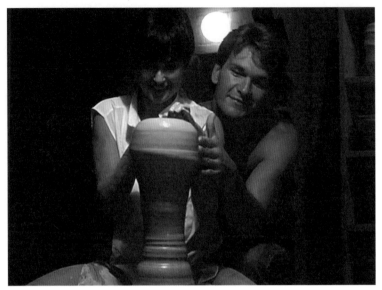

영화 〈사랑과 영혼〉의 한 장면
극 중에서 주인공 몰리는 도예가다. 몰리가 연인과 함께 물레 앞에 앉아 도자기를 빚는 장면은
로맨스 영화 속의 장면 가운데서도 무척 로맨틱한 장면으로 손꼽힌다.

을 일정하게 잡아줄 수 있습니다. 좌우대칭으로 만들기도 쉬워요.
물레가 발명되기 전에는 토기를 만들 때 테쌓기 기법을 사용했어요.
윤적법이라고도 불립니다. 신석기시대라 했을 때 흔히 떠올리는 빗
살무늬토기도 윤적법으로 만든 그릇이에요. 오른쪽 일러스트를 보
면 알 수 있듯 윤적법이란 흙을 밀어 얇은 띠를 만든 뒤 겹겹이 쌓아
올리는 제작 방법입니다. 이 방법으로는 손재주 좋은 장인이래도 그
릇 두께를 완전히 동일하게 만들기는 불가능합니다.

수타 자장면 면발이 일정하지 않은 것처럼요?

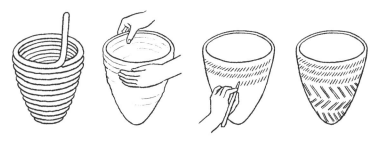

윤적법으로 빗살무늬토기를 만드는 과정
진흙으로 테를 쌓아 말아 올린 뒤, 겉을 다듬어 평평하게 하고 그 위에 빗살무늬를 새겨 완성한다.

네, 손으로 밀어 만든 띠가 처음부터 끝까지 굵기가 똑같을 순 없죠. 반면 물레를 이용하면 일정한 두께로 만들 수 있어요. 이 시기 물레는 기계식이 아니라 손으로 천천히 돌리는 정도였지만 그 정도만으로도 토기 제작 기술의 대혁신이었습니다. 윤적법으로 만들던 때보다 그릇 두께가 얇고 일정해 예뻐 보였을 뿐만 아니라 빨리 만드는 것도 가능했으니까요.

게다가 빗살무늬토기와 다르게 앙소 채도의 표면은 매끈해요. 토기를 만드는 흙인 태토가 고왔기 때문입니다.

중국 흙이 특별히 고왔나 봐요.

그 이유도 있지만 태토를 수비하고 말고에 따른 차이도 커요. 수비란 흙을 물에 풀어 짚이나 나뭇잎 등을 걸러 고운 입자만 남기는 작업입니다. 체로 걸러지지 않는 자잘한 불순물을 없앨 수 있어요.

수비로도 부족했는지 앙소 채도에는 화장토까지 발랐습니다. 원리는 얼굴 화장과 같아요. 모공과 상처로 울퉁불퉁한 피부를 매끈하

도자기를 만드는 과정

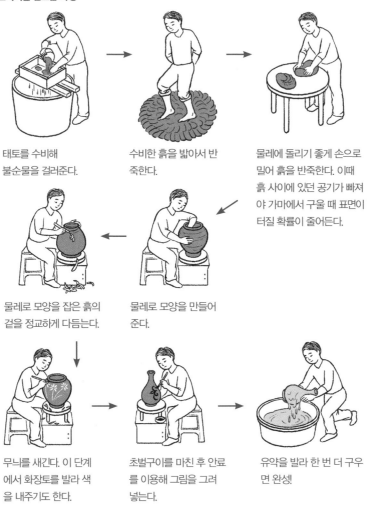

태토를 수비해
불순물을 걸러준다.

수비한 흙을 밟아서 반
죽한다.

물레에 돌리기 좋게 손으로
밀어 흙을 반죽한다. 이때
흙 사이에 있던 공기가 빠져
야 가마에서 구울 때 표면이
터질 확률이 줄어든다.

물레로 모양을 잡은 흙의
겉을 정교하게 다듬는다.

물레로 모양을 만들어
준다.

무늬를 새긴다. 이 단계
에서 화장토를 발라 색
을 내주기도 한다.

초벌구이를 마친 후 안료
를 이용해 그림을 그려
넣는다.

유약을 발라 한 번 더 구우
면 완성!

게 만들려고 화장을 하지요? 마찬가지로 불이 그릇에 골고루 닿지
않아 색이 고르지 않다거나 그을렸다거나 흠집 난 부분을 가리려고
화장토를 바릅니다. 앙소 채도가 전체적으로 멀겋거나 붉은색이 돌
았던 것도 화장토를 발랐던 까닭이었어요.

신석기시대와 똑같진 않아도 태토 수비와 화장토 바르기는 오늘날 도자기를 만들 때도 거치는 과정이랍니다. 물레에 얹기 전에 흙을 수비하고, 무늬를 새길 때 화장토를 발라 색을 내주기도 해요. 현재에도 사용하는 방법을 신석기시대에 비슷하게 거쳤다니 당시로서는 첨단 기술이 아닐 수 없지요.

왜 이런 기술이 발전했던 걸까요? 그건 토기 표면에 무늬를 그려 넣기 위해서였어요. 그릇을 화려하게 장식하려고요.

그릇을 만드는 데 상당히 집착하네요….

앙소 채도에 들어간 무늬를 보면 진짜 그랬던 것 같습니다. 아래 채도의 목 부분은 반원 무늬, 그 아랫부분엔 여섯 개 원이 들어간 무늬가 반복됩니다. 원과 원 사이는 자잘한 톱니로 채웠고요. 빈 공간을 거의 남기지 않았어요.
꾸밀 수 있는 부분엔 모조리 장식을 한 거죠.
독특한 건 이 무늬를 붓으로 그렸다는 겁니다. 그래서인지 지금 봐도 현대 모더니즘 회화 느낌이 나요.

아니, 신석기시대에 붓이라고요?

물방울무늬 토기, 기원전 4700~4300년경, 중국 감숙성 반산 출토, 감숙성박물관

기원전 5000~3000년에 벌써 붓을 썼구나 생각하면 아득하죠. 우리나라의 가장 오래된 붓이 기원전 1세기경 무덤에서 나왔으니 말이에요. 붓으로 그림을 그린 신석기시대 토기는 전 세계적으로 매우 드뭅니다. 앙소문화 사람들은 붓을 나름 능숙하게 쓸 줄도 알았던 듯해요. 아래 앙소 채도를 보세요.

물고기가 있어요.

앞서 보여드린 토기가 추상적인 문양이 들어간 신석기 토기의 전형이었던 반면 이 토기는 많이 다릅니다. 웬 삼각형 모자를 쓴 사람 얼굴이 동동 떠 있는 게 보이나요? 귀가 있어야 할 자리에 물고기 두

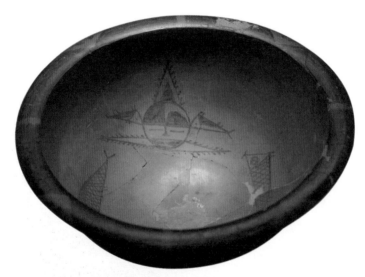

인면어문토기, 중국 섬서성 반파 출토, 북경 중국국가박물관
우주인처럼 보일 정도로 추상화된 사람 얼굴의 양옆에 물고기가 달려 있다. 그릇 안쪽 좌우에도 커다란 물고기 무늬가 보인다.

마리가 붙어 있는 것도요. 양옆에도 물고기를 크게 그려 넣었습니다. 황하 유역인 중원 지역 작품이라 그런지 주요 식량이었던 물고기를 잔뜩 그려놨어요. 붓으로 그린 그림인데 잘 그렸지요?

솔직히 사람 얼굴인지 몰랐어요. 아주 잘 그린 그림 같진 않은데요.

이때가 신석기시대라는 걸 염두에 둬야죠. 붓을 써서 무언가를 구체적으로 그린 것만으로도 당시로서는 대단한 실력입니다. 오늘날 중국 사람들에게도 이 얼굴이 재미있어 보였나 봐요. 방금 본 앙소 채도가 발굴된 유적지 입구에 이 사람 얼굴이 트레이드마크처럼 떡하니 붙어 있거든요.

반파 유적 박물관 입구
반파 유적에서 출토된 인면어문토기 속 사람 얼굴이 유적을 찾는 사람들을 반긴다.

앙소 채도를 보다 보면 분명해지는 게 있습니다. 이런 그릇들을 개인이 홀로 창의성을 발휘해 만들 수 있을까요? 아마 그러기는 어려웠을 겁니다. 흙을 수비하는 사람, 물레를 돌리는 사람, 화장토를 입히는 사람… 무늬를 그린다면 누군가는 동그라미, 누군가는 톱니 하는 식으로 각자 일을 나눠서 했겠지요. 그게 지속되다 보니 기술도 비약적으로 발전하게 된 거고요.

빠르게 많이 만들 수 있었겠어요.

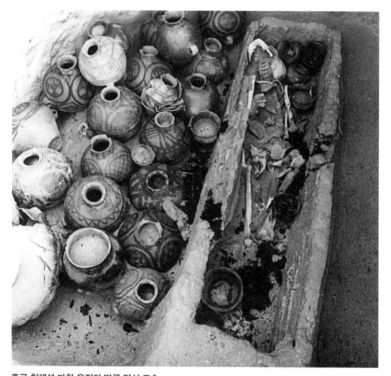

중국 청해성 마창 유적의 발굴 당시 모습
무덤에 묻힌 사람의 뼈와 함께 채도가 다량 발굴되어 다양한 무늬의 채도를 만들었음을 알 수 있다.

황하에서 시작된 문명

맞아요. 또 이처럼 분업을 해서 채도를 대량생산하기 위해서는 일을 시키는 사람이 있어야 합니다. 권력을 가진 사람이 필요하단 의미죠. 청동기시대에 계급이 생겨났다는 게 정설이긴 합니다만, 중국에선 신석기시대 들어 어느 정도 계급이 형성됐다고 볼 수 있어요. 왼쪽 발굴 현장이 그 증거입니다. 이처럼 수많은 채도와 함께 묻힐 수 있는 사람이라면 평범한 존재였을 리는 없지요.

앙소 채도에도 부족한 기술은 있었습니다. 제대로 된 가마에서 굽지 않았단 거죠. 용산문화 사람들은 앙소문화와는 별개로 자기만의 그릇을 만들어나간 끝에 가마를 사용하기 시작합니다. 그러면서 이전에 만들어진 토기를 뛰어넘는 그릇을 만들게 돼요.

| 최첨단 기술로 만든 흑도 |

앙소문화를 상징하는 토기가 채도였다면 용산문화의 토기는 '흑도'예요. 페이지를 넘겨보세요. 이름에서 바로 알 수 있듯이 검정색 토기라 검을 흑(黑)을 써서 흑도라 부르지요.

이름도 그렇고 채도와 헷갈릴 일은 없겠어요.

이렇게 다르니 두 문화가 서로 연관이 없었다는 것도 이해가 가지요? 흑도는 무엇보다 가마에서 구워 단단합니다. 겉은 문질러 갈아서 매끈하죠. 그 과정을 마연이라 해요. 마연을 거치면 보기도 좋지만 표면이 우둘투둘한 게 줄어 내구성이 좋아져요. 그래도 가마와

흑도, 중국 산동성 출토, 프랑스 세르누치박물관

마연 중 역시 더 대단한 기술은 말할 것도 없이 가마예요. 말씀드린 대로 도자기를 만들기 위해서는 가마가 필수입니다.

그냥 굽는 시설인 건데 큰 영향이 있나요?

노천에서 불을 땔 땐 온도가 많이 안 올라가요. 캠프파이어를 생각해보세요. 모여서 온기를 쬘 만큼은 따뜻해지지만 그 이상 온도가 올라가진 않잖아요? 불을 피워 공기를 아무리 데워도 그 공기가 머물러 있지 않고 날아가니까요. 그런데 가마가 있으면 다릅니다. 1000도 이상 온도를 높일 수 있죠.

가마 없이 토기를 굽던 시기에도 온도를 보존하려는 시도가 있었어요. 최근에 앙소 채도를 굽던 가마가 발견되어 큰 화제가 됐는데 그 가마가 딱 그랬습니다. 오른쪽 그림처럼 아래에 얕은 구덩이를 판 다음 맨 아래에 나뭇가지나 지푸라기 같은 걸 깔고 토기를 놓은 후 다

황하에서 시작된 문명

원시적인 가마의 모습
구덩이를 파고 그 위를 덮어 굽는 식의 가마로, 불의 온도가 높이 올라가지 못한다. 신석기시대의
토기는 대개 이와 같은 식으로 구워졌으리라 추정된다.

시 지푸라기 등을 덮어 불을 피우는 방식이었지요. 우리나라 빗살무
늬토기도 이 방식으로 구워졌어요. 노천에서 굽는 것보다는 낫지만
제대로 된 가마에서 굽는 토기보다는 덜 단단한 토기가 나옵니다.

토기가 단단하다는 게 좋은 건지 나쁜 건지 잘 모르겠어요. 쓰기에
좋으면 그만 같은데요.

단단한, 그러니까 경도가 높은 그릇이 일상에서 쓰기에도 좋아요.
꽃집에서 흔히 볼 수 있는 벽돌색 토분과 겉이 매끈한 유리질 화분
중에 어떤 게 경도가 높을 것 같나요?

유리는 잘 깨지니까 토분이 더 단단하지 않을까요?

어차피 던지면 깨지는 건 둘 다 마찬가집니다. 그러니 단순히 깨지
냐 안 깨지냐로 경도를 가늠하긴 어려워요. 두 화분에 물을 준다고

상상해보세요. 토분은 물이 스며들어 색이 진해지지만 유리질 화분에는 물이 침투하지 않고 맺히기만 합니다. 또 유리질 화분은 손톱으로 긁으면 긁히지 않는 반면 토분은 손톱으로 긁으면 긁힙니다. 유리질 화분의 경도가 더 높은 거예요. 그런 식으로 따졌을 때 가장 단단한 광물은 다이아몬드고요.

우리가 쓰는 식기의 경도가 낮은 경우에 어떤 일이 일어날까요? 국을 담으면 그릇에 국이 다 스미고, 과장을 조금 보태 숟가락으로 국을 뜰 때마다 흠집이 날 겁니다.

아… 끔찍하네요. 쓰기에도 단단한 그릇이 좋군요.

그렇지요. 흑도가 다른 토기에 비해 단단한 건 사실이지만 도기나 자기에 이르기 위해선 훨씬 높은 온도로 구워야 합니다. 그러려면 공기를 가둬 1000도 이상까지 데울 수 있는 가마가 필수고요.

(왼쪽)토분 (오른쪽)유리질 화분
경도가 높은 그릇에는 액체가 스미지 않으며 쉽사리 긁히지도 않는다.

황하에서 시작된 문명

광물의 단단함 정도를 나타내는 모스굳기계

① 활석(탈쿰) ② 석고 ③ 방해석 ④ 형석 ⑤ 인회석

⑥ 정장석 ⑦ 석영(수정) ⑧ 황옥(토파즈) ⑨ 강옥 ⑩ 금강석(다이아몬드)

공기를 가둬놓기만 하면 온도가 막 올라갈 수 있는 건가요?

과학 시간에 배운 대류 현상이 기억나나요? 뜨거워진 공기는 팽창하면서 밀도가 낮아지고 가벼워집니다. 그래서 위로 떠오르죠. 반대로 차가운 공기는 아래로 가라앉아요.

그 원리를 이용하기 위해 전통 가마는 보통 비탈에 짓습니다. 맨 아래쪽에는 아궁이가 있어요. 여기서 불을 때면 데워진 공기가 비탈 위로 올라갑니다. 위에 있던 공기는 밀려서 아래쪽으로 내려오고요. 아래쪽으로 밀려 내려온 공기는 다시 위 공기를 밀어낼 때까지 아궁이에서 데워지지요. 이런 식으로 가마 안의 온도는 노천에서 불을 땔 때와 달리 계속 높아질 수 있습니다.

그런 걸 신석기시대에 알았다니 놀라운데요.

가마는 토기의 색깔에도 영향을 미칩니다. 그냥 바깥에서 구운 토

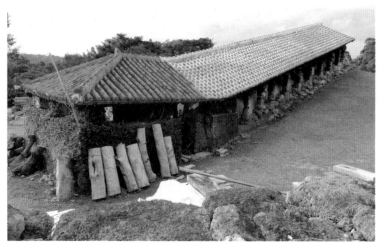

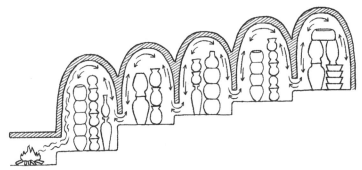

(위)요미탄 도자기 마을의 비탈 가마 (아래)비탈 가마의 원리
일본 오키나와에 있는 요미탄 도자기 마을은 전통 기법을 고수하는 도예가가 모여 마을을 이룬 곳이다. 가마 역시 전통에 따라 비탈을 이용해 만들어졌다.
비탈에 가마를 지으면 아래쪽의 아궁이에 불을 땠을 때 뜨거운 공기는 위로 올라가고, 찬 공기는 밀려 내려와 데워지며 순환하기 때문에 가마 내부 온도는 계속 올라가게 된다는 장점이 있다.

기는 붉은빛을 띠어요. 흙 속에 있는 철분이 산소와 만나 산화되거든요. 그런데 가마로 공기 유입을 차단하면 철분이 산소와 충분히 결합하지 못하고 흙 속에 그대로 남게 됩니다. 거기다 흑도의 검은빛도 가마를 썼기 때문이에요. 마지막에 가마의 불을 확 끄면서 치솟아 오

황하에서 시작된 문명

른 재가 그릇에 달라붙어 검은빛을 띠죠. 캠프파이어 할 때 불붙은 장작에 물을 끼얹으면 재가 위로 확 솟아오르는 현상과 비슷합니다. 흑도가 색이 검어 수수하다고 생각할 수 있겠지만 그렇지 않습니다. 대신에 그릇 모양을 무척이나 오묘하게 만들었어요.

| 청동기로 이어지는 그릇 |

아래 또 다른 흑도를 하나 봅시다. 어떤가요?

좀 이상하게 생겼네요….

아무래도 불안정해 보이지요? 차라리 발을 두 개나 네 개 다는 편이 안정적이었을 텐데 용산문화 사람들은 이렇게 생긴 세 발 그릇을 쏟아내듯이 만듭니다. 발이 세 개 달린 것만 똑같지, 크기도, 생김새도 제각각인 그릇들 말이에요. 바닥이 세 갈래로 나뉘어 있어 설거지하기는 불편했을 것 같아요.

흑도, 기원전 2600~2000년, 중국 산동성 출토, 제난시립박물관

주둥이가 길쭉한 게 액체를 담았을 듯하고요. 모양이 특이해선지 무늬는 화려하지 않습니다. '불안하네'라 혼잣말이 절로 나오면서도 묘하게 자꾸 바라보게 되는 매력이 있어요. 신석기시대에 이 같은 모양의 토기를 만든 건 용산문화 사람들뿐입니다.

왜 이런 기묘한 모습의 그릇을 만든 걸까요?

정확한 이유야 알 수 없어도 그 기묘함이 중요했던 게 아닌가 싶어요. 기존 그릇과는 완전히 차별화된 형태의 그릇 말이에요. 그래선지 보통 그릇과는 다른 범상치 않음이 느껴집니다. 앞서 앙소문화

흑도, 기원전 2600~2000년, 중국 산둥성 출토, 산둥성박물관
용산문화의 대문구 유적에서는 흑도뿐만 아니라 채도도 발굴됐다. 이 사진에서는 비슷하게 세 발 달린 토기가 다양한 색을 띠고 있다.

황하에서 시작된 문명

사람들이 다른 토기들과 구별되도록 화려한 문양을 그려 넣었다면 용산문화 사람들은 그릇 모양 자체를 기묘하게 만든 겁니다. 흑도 특유의 아름다움을 드러내는 방식이랄까요.

흑도의 모양은 청동기로 고스란히 이어집니다. 혹시 중국 영화에 아래 사진 같은 술잔이 나오는 걸 본 적이 있나요? '작'이라 불리는데 세 발 달린 모양이 흑도와 닮았어요.

정말 발이 세 개네요.

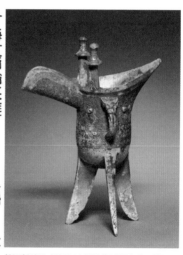

(왼쪽)『삼국지연의』의 삽화 (오른쪽)작, 기원전 1200년경, 미국 클리블랜드미술관
조조가 유비를 초대해 술을 대접하며 천하의 영웅이 누구인지 이야기하는 장면이다. 유비와 조조의 손에 작이 들려 있다.

네, 흑도는 청동기로 이어지며 작과 같은 모양으로 변해 제사 때 쓰는 의례용 그릇이 됩니다. 곧 살펴보겠지만 그릇의 기묘한 생김새는 제사에 신비스러움을 더해주면서 제사장의 권위 역시 굳건히 해줬지요.

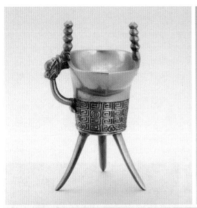
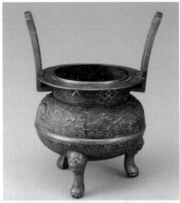

(왼쪽)작, 조선시대, 국립고궁박물관 (오른쪽)향로, 조선시대, 국립고궁박물관
(아래)종묘대제에 사용하는 제기
매년 5월, 11월이면 종묘에서 조선 역대 왕과 왕비의 신위를 모시고 대제가 행해진다. 이때 사용하는 제기의 모양은 중국 청동기에서 유래했는데, 사진의 앞쪽에 놓인 세 발 달린 작이 눈에 띈다.

황하에서 시작된 문명

우리나라도 그 영향을 받았습니다. 흑도에서 출발해 중국 청동 그릇으로 이어진 세 발 달린 모양의 제기가 오늘날 우리 제사상에 올라가니까요. 서울 종묘에서 열리는 대제에 가봤나요? 매년 5월 첫째 주 일요일과 11월 첫째 주 토요일에 열리니 한 번쯤 가서 볼 만합니다. 그 대제에서 방금 본 작처럼 생긴 제기를 써요.

우리나라 제사 그릇과 연결된다니 신기하네요.

| 더 아름답게, 더 위엄 있게 |

중국의 도자기 문화를 가능하게 한 최초의 단서인 신석기시대 토기의 갖가지 모습을 짚어봤습니다. 이후 앙소문화는 뒤로 물러나고 용산문화 사람들만이 청동기시대의 주인공이 되어 그릇 만드는 기술을 계속 갈고닦아요. 하지만 만든 이가 누구든 채도와 흑도 둘 다 나름의 매력을 뽐낸다는 건 틀림없어 보입니다.

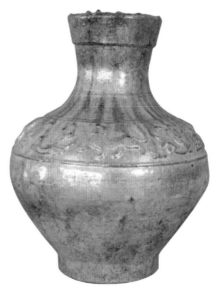

녹유 호, 1~2세기, 중국 출토, 메트로폴리탄박물관
겉에 녹색이 도는 유약을 바른 도자기로, 후일 청자로 이어지게 된다.

여기까지 그릇을 발전시킬 수 있었던 원동력은 더 아름다운 그릇, 더 쓰기 편한 그릇, 더 위엄이 서는 그릇을 만들고자 했던 사람들의 마음이었을 거예요.

그 마음을 밀어붙인 끝에 한나라 때 이르면 앞 페이지에서 본 것과 같이 도기 위에 녹색 유약을 발라 굽기 시작합니다. 이때까지만 해도 아직 초보 단계라 색이 고르지 않지만 유약 기술도 곧 눈부시게 발전해요. 유약을 어떻게 발전시켰는가에 따라 도기는 청자로, 청자는 백자로 변화를 거듭하죠.

이로써 우리가 아는 찬란한 도자기 문화가 열리게 된 겁니다.

신석기시대 중국 사람들이 만들던 토기는 도자기로 발전했다. 더 아름다운 그릇을 만들고자 했던 사람들의 고민이 그 발전의 역사에 담겨 있다. 이 시대부터 물레를 사용해 균일하고 얇은 데다 기하학적인 무늬를 자랑하는 앙소 채도가, 가마를 이용해 단단해진 흑도가 만들어졌다.

- **중국, 도자기가 시작된 곳**

 도자기 서양에서는 도기는 만들지만 자기로 나아가지 못했음.

토기	흙으로 빚어 낮은 온도에 굽거나 햇볕에 말린 그릇
도기	겉에 유약을 바르고 800~1000도 사이에서 구운 그릇
자기	겉에 유약을 바르고 1200도 이상에서 구운 그릇

 도자기에 대한 열망 오래전부터 도자기는 서양에서 진귀하게 여겨짐. 14~17세기까지 중국 왕조에서 도자기 수출을 간헐적으로 금지함. 베트남과 일본이 대신 부상.

- **앙소문화**

 기원전 5000~3000년경. 뒤 시대와 연결고리는 아직 발견되지 않았지만 도자기로 이어지는 여러 기술을 엿볼 수 있음.
 앙소 채도 물레를 사용하여 두께가 얇고 고름.
 예 인면어문토기
 제작 과정 수비(흙을 물에 풀어 고운 입자만 남기는 작업) ⋯▸ 물레로 모양 잡기 ⋯▸ 화장토 바르기(고루 색을 입히고 흠집을 가리는 과정) ⋯▸ 표면에 붓으로 그림 그리기 ⋯▸ 굽기

- **용산문화**

 기원전 2500~2000년경. 중국 신석기 문화 가운데 유일하게 청동기 문화로 연결됨.
 흑도 검정색을 띠는 토기. 가마에 구워 아주 단단하고, 마연해서 겉이 매끈함.
 가마 1000도 이상의 높은 온도를 냄. 공기를 가두고 대류 현상을 이용해 온도를 높임. 흑도의 경우 공기가 차단되어 도자기의 표면을 까맣게 만듦. 재까지 달라붙어 선명한 검은색이 됨.
 참고 작은 흑도의 영향을 받아 만들어진 청동 제기. 종묘대제에서도 사용됨.

옥은 흙에 묻혀도 옥이다.

- 동양 속담

03

옥을 사랑한 중국인들

#옥 #양저문화 #홍산문화 #천원지방

요즘은 옥으로 만든 액세서리를 보기 어렵죠. 예전만 하더라도 패물함에 옥가락지를 고이 넣어두고 소중히 간직한 사람들이 많았습니다. 우리나라뿐 아니라 동북아시아 전체에서 옥에 큰 가치를 두던 시절이 있었지요. 그중 중국의 옥 사랑은 유난했어요. 중국 사극만 봐도 알 수 있죠. 옥 장신구를 안 찬 사람이 거의 없을 정도거든요.

그것도 다 옛말 아닐까요? 사극은 배경도 옛날이고….

| 옥 사랑의 진수 |

그렇지 않습니다. 우리나라와 달리 지금도 중국 사람들은 반지, 팔찌, 목걸이 할 것 없이 옥 장신구를 애용해요. 얼마나 옥을 사랑하는지 2008년 베이징 올림픽 때는 특별히 옥을 넣은 메달을 만들기도

했어요. 금메달 안에는 백옥을 넣었고, 은메달엔 밝은 녹색, 동메달에는 짙은 녹색 옥을 넣었답니다.
중국 사람들이 얼마나 옥을 사랑하는지 확실히 보여주는 옥 공예품이 있어요. 오른쪽 페이지를 보세요. 대만고궁박물원의 마스코트인 옥 배추 조각입니다. 옥 동파육 조각과 함

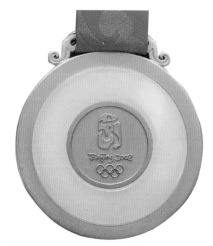

2008년 베이징 올림픽 금메달의 뒷면
흰 부분이 백옥으로, 티베트 근처인 중국 청해성에서 나온 최상급 옥을 썼다고 한다.

께 많은 사랑을 받고 있죠. 배추 조각은 높이 19센티미터, 동파육 조각은 7센티미터에 불과하지만 이 조각들을 보러 전 세계에서 사람들이 박물관에 찾아옵니다.

크기는 장난감 같은데 엄청 정교하게 조각했네요.

옥이 지닌 색을 이용해 배추를 어쩌나 실감나게 만들었는지 몰라요. 동파육은 날름 집어먹고 싶을 정도라니까요. 21세기 극사실주의 미술 저리 가라예요.
사실 옥은 조각하기도 어렵고 구하기도 쉽지 않은 재료입니다. 금과 은은 물론 순수 철에 비해서도 경도가 높아 깎기가 만만치 않을뿐더러 중원에서는 옥이 나는 데가 없었어요.

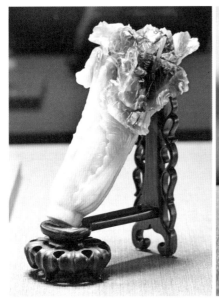

(왼쪽)취옥백채, 19세기, 대만고궁박물원
취옥백채란 비취색 옥으로 만든 흰 배추란 뜻이다. 잎사귀에 앉은 여치와 메뚜기까지 섬세하다.

(오른쪽)육형석, 19세기, 대만고궁박물원
육형석은 고기 모양 돌이라는 의미다. 동파육을 닮아 동파육 조각으로 잘 알려져 있다.

그럼 지금 본 옥들은 다 어디서 구한 건가요?

옥을 찾아 중국 동북쪽 끝이나 운남 지역 혹은 곤륜산맥 부근까지 갔습니다. 가장 유명한 옥 산지 중 하나인 호탄만 봐도 곤륜산맥 바로 위쪽에 있어요. '옥이 나는 곳'이라서 티베트어로 우기라 불렸던 곳이지요. 지금도 호탄 옥은 비싸면 몇십억에 달하기도 한답니다. 다음 페이지 지도를 보면 알 수 있듯 옥은 중국 외곽에서만 납니다. 반면 옥 공예품은 중원을 비롯한 중국 전역에서 발견되죠. 중국 사람들의 옥 사랑이 얼마나 각별했는지 실감이 납니다.

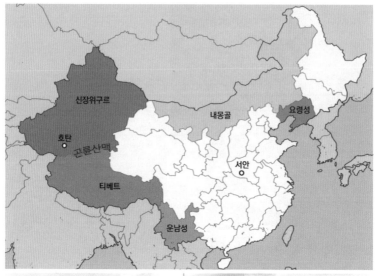

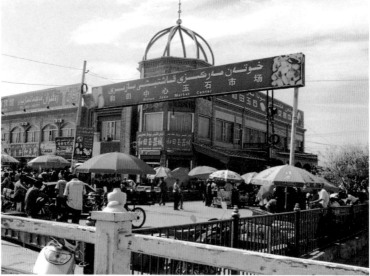

(위)옥의 산지 (아래)호탄의 옥 시장

과거 실크로드로 번창했던 중국의 신장위구르 자치구에 위치한 호탄은 중요한 옥의 산지로
오늘날까지 옥 시장이 열린다.

중국 사람들이 옥을 사랑하기 시작한 시점은 신석기시대까지 거슬러 올라갑니다. 중원에서 신석기 문화가 발달하던 시기 남쪽과 북쪽에서는 중원과 다른 독자적인 문화가 성장해가고 있었어요. 문화들끼리 큰 공통점은 없지만 지금은 다 중국으로 묶이지요.

그렇게 묶인 문화권 중에선 옥에 한정하면 남방과 북방 문화가 중원을 앞섭니다. 제가 한창 공부할 때만 해도 남방의 양자강 유역에서 가장 오래된 옥 유물이 발굴됐다고 했는데, 이후 북방의 홍산문화에서 더 오래된 유물이 나오면서 옥을 사용한 연대가 기원전 8000년 정도까지 올라갔죠.

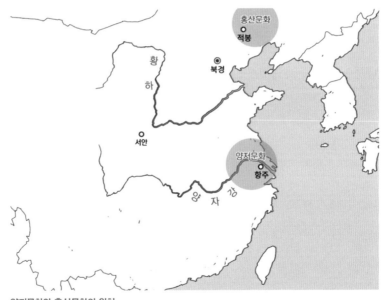

양저문화와 홍산문화의 위치
양저문화는 양자강 남쪽에, 홍산문화는 중국의 동북쪽 끝에 위치한다. 홍산문화의 경우 오늘날 중국의 옥 산지와 가깝다.

대체 옥에 어떤 매력이 있었길래요? 구하기도 힘들고 다루기도 어렵고 다른 보석보다 특별할 것 없어 보이는데…

옥 자체에 상징성이 있습니다. 옛날 중국 사람들은 옥이 사악한 기운을 막는 효능이 있다고 여겼어요. 그래서 무덤에 부장품으로 많이 넣었지요. 시신이 썩는 걸 막아준다고 믿었기 때문이에요. 시신만 썩지 않으면 죽은 이의 혼이 머물며 영생하리라 생각했던 것 같습니다.

| 죽은 자는 하늘로 올라가고 |

슬슬 옥이라는 열쇠로 중원 바깥 두 문화의 문을 하나씩 열어봅시다. 고대 중국인의 생사관과 우주관, 신앙의 조짐까지 살짝 엿볼 수 있을 겁니다.
남방으로 먼저 가볼까요? 보통 '중국의 남방'이라고 하면 양자강 남

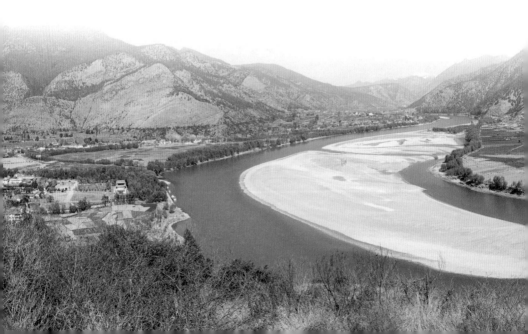

쪽을 가리킵니다. 원래는 중국이 아니었다가 기원 후 3세기경에 중국 영토로 편입된 곳이지요. 이 지역도 농사짓기 좋은 기후였기에 일찍부터 사람들이 많이 살았어요. 쓰고 남은 농산물은 사유 재산으로 축적할 수 있

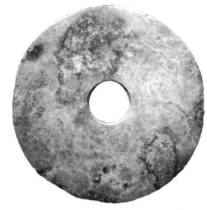

옥벽, 기원전 3300~2100년경, 중국 절강성 출토, 상해박물관

었으니 다른 지역에 비해 계급도 이르게 생겼죠. 이곳에서 기원전 3300~2100년경 발달한 양저문화는 독특한 유물을 쏟아냈습니다. 위가 그중 하나예요.

생긴 게 컴퓨터에 넣는 CD 닮았네요.

운남성의 양자강 굽이
원래 명칭은 장강이었지만 양자강이라는 이름도 통용된다. 티베트의 접경 지역에서 사천성, 운남성을 굽이 돌아 중국 남부를 가로질러 바다로 흐른다. 강을 뜻하는 한자 '강(江)' 자가 본래 양자강을 가리키는 고유명사였다.

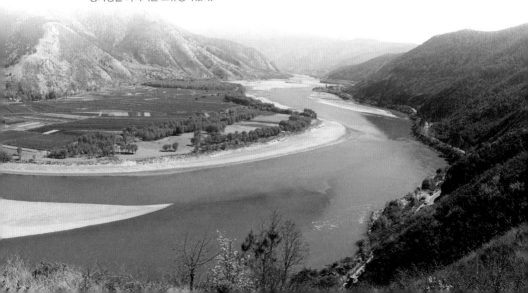

이 옥은 '벽'이라고 해서 시신의 가슴께 놓는 옥이었어요. 우리나라도 삼국시대 무덤에서 옥으로 만든 유물이 여럿 나왔습니다. 하지만 옥을 쓰는 방식은 중국과 조금 달라요. 주로 금관, 목걸이, 허리띠에 굽은옥을 달아 장식했죠. 이와 달리 중국에서는 일반적인 모양의 장신구 말고 무덤용 옥 공예품이 따로 있었어요. 아래 오른쪽 사진은 양저문화 무덤 발굴 현장을 복원해놓은 겁니다. 장신구처럼 보이는 게 있나요?

아뇨. 투박한 돌덩이만 보이는데요.

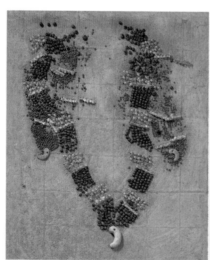

(왼쪽)가슴걸이, 신라시대, 경주 천마총 출토, 국립경주박물관
묻힌 이의 가슴 부분에서 출토된 가슴걸이로 푸른색 굽은옥이 장식되어 있다. 우리나라에서 옥은 대부분 장신구 형태로 출토된다.
(오른쪽)양저문화 발굴 현장 복원
남경박물관에 전시되어 있다. 옥 아래 시신을 묻어 마치 옥으로 덮은 것처럼 만들었다.

황하에서 시작된 문명

우리 눈에는 그렇게 보여도 당시에는 시신이 부패하는 걸 막아주는 귀한 옥이었습니다. 물론 옥을 두는 위치에 엄격한 규칙이 있어 시신의 구멍을 특정한 옥으로 막아야 썩지 않는다고 생각했죠. 신체의 구멍을 막으려는 목적으로 만들어진 옥기를 장사 지낼 때 쓰는 옥, 즉 장옥(葬玉)이라고 해요.

구멍이요? 사람이 죽으면 구멍이 생기나요?

모든 인체에 아홉 개 구멍이 있다고 봤습니다. 얼굴에 있는 눈, 코, 입, 귀 일곱 개와 항문, 생식기를 합쳐 총 아홉 개요. 이 구멍들을 막는 옥기 외에도 양손과 머리맡, 가슴에 두는 옥기가 있었는데 초기에는 그 모양이 뒤죽박죽이었습니다. 그러다 시간이 흐를수록 모양과 위치가 표준화돼요. 예를 들면 입에는 꼭 영혼의 재생을 의미하는 매미 모양의 옥을

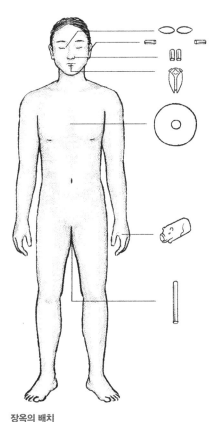

장옥의 배치
고대 중국인들은 인체의 아홉 구멍을 막으면 시신이 썩지 않는다고 생각했다. 장옥마다 이름이 달라서 얼굴을 막는 건 색옥, 가슴 위에 두는 건 옥벽, 양손에는 옥돈이라는 옥을 쥐게 했다.

집어 넣었습니다. 방금 본 도넛 모양의 옥벽은 가슴이나 머리에 뒀죠. 이 옥벽을 가슴이나 머리에 둔 이유는 사람이 죽으면 하늘로 간다고 믿었기 때문이에요. 옥벽의 둥근 모양은 하늘을 상징하거든요. 혹시 '화씨지벽'이라고 들어봤나요? 화씨의 구슬이란 뜻으로 아주 귀한 보물이나 사람을 의미합니다. 여기서 벽이 바로 옥벽이에요.

지금도 사람이 죽으면 하늘로 갔다고 말하잖아요. 중국에선 신석기 시대부터 그런 생각을 했나 봐요.

어느 시대건 인류가 비슷한 상상을 한다는 게 신기할 따름입니다. 더 놀라운 건 '하늘이 둥글다'는 발상이에요. 오늘날처럼 과학이 발달하지 않았던 신석기시대에 하늘은 어떻고 땅은 어떻다는 나름의 우주관이 사람들에게 있었다는 이야기니까요.

사실 이때 사람들은 어려운 생각을 못 했을 줄 알았어요….

어쩌면 내가 누구고, 세계는 어떻게 생겼는지 고민하는 게 인간이라는 동물의 특징일지도 모르겠습니다. 서양 최초의 철학자를 탈레스라고 하죠? 기원전 7세기 그리스에 살았던 탈레스 역시 자연의 근본 물질이 무엇인지 답을 찾아 헤맸어요. 탈레스가 내린 결론은 물이었지요. 중국 사람들도 일찍부터 세계와 나에 대해 고민했습니다. 오늘날 우리가 세상을 이해하는 방식과는 좀 차이가 있지만요.

황하에서 시작된 문명

| 하늘은 둥글고 땅은 네모지다 |

옛날에는 동서양 다 우리가 사는 지구가 네모나다고 생각했어요. 땅 끝으로 가면 알 수 없는 곳으로 떨어져서 죽는다고 두려워했죠.

우리나라 사람들도 땅이 네모나다고 생각했나요?

그럼요. 17세기 이전까지 우리나라 사람들의 세계관은 중국을 따라 가요. 네모난 땅이 커다랗게 있고 그 중심에 중국이 있다고 생각했 습니다. 중국 지도를 참고한 탓도 있긴 하지만 조선 최초의 지도인 아래 혼일강리역대국도지도는 그 관점을 고스란히 담고 있죠.

혼일강리역대국도지도, 1402년
아시아와 유럽, 아프리카 대륙까지 표시되어 있다. 세계의 중심에 중국이 그려졌고, 조선 역시
비교적 크게 그려졌다.

서양에서는 1500년대 중반 코페르니쿠스가 처음으로 지구는 둥글 다고 주장해요. 천동설을 부정한 죄로 교회의 핍박을 받던 갈릴레이 가 '그래도 지구는 둥글다'고 중얼거렸다는 이야기도 유명하죠. 중 국에선 17세기 초 명나라 때 지구가 공처럼 생겼고 태양 주위를 돈 다는 지동설이 유럽 선교사를 통해 전해져요. 그러면서 다양한 우 주관이 나오기 시작합니다.

18세기 초 우리나라로 전해진 곤여만국전도는 혼일강리역대국도지 도와 완전히 달라요. 아래에 있는 곤여만국전도를 보면 대륙이 비교 적 정확하게 나뉘어 있습니다. 오대주를 비롯해 남반구, 북반구까지 표시되어 있고요.

곤여만국전도, 1602년
이탈리아인 예수회 신부 마테오 리치와 명나라 학자 이지조가 함께 만들었다. 조선에서도 숙종 34년인 1708년에 필사해 목판 인쇄했다. 지도 양 끝이 타원형이지만 나름 지구를 둥글게 처리하고 있음을 알 수 있다.

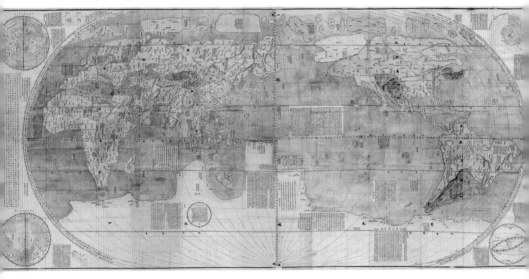

황하에서 시작된 문명

겨우 100여 년 만에 세계관이 크게 변한 거네요.

대사건이었던 건 틀림없지요. 오늘날 시선으로는 당연히 둥근 지구가 더 발전한 세계관으로 여겨질 겁니다. 하지만 그렇다고 또 지구를 '천원지방(天圓地方)'이라 여겼던 당시의 세계관을 무시할 수도 없습니다. 과거 중국과 우리나라 모두 천원지방으로 세계를 바라본 역사가 있었으니까요.

천원지방을 풀면 '하늘은 둥글고 땅은 네모지다'는 뜻이에요. 17세기 초까지만 해도 동아시아에서 이를 의심하는 사람은 아무도 없었습니다. 하늘에 제사를 지내는 제단인 천단과 같은 건축물은 당연히 천원지방을 염두에 두고 만들었어요. 그냥 가서 보면 모르지만 하늘에서 내려다본 사진으로는 땅을 상징하는 네모진 테두리에 하늘을 상징하는 둥근 지붕이 보입니다.

우리나라에도 그런 건축물이 있죠. 서울 경복궁에 있는 경회지, 창덕궁 후원의 부용지같이 오래전 조성된 연못을 보면 연못 가운데에 동그란 섬을 세웠습니다. 천원지방을 나타내기 위해서요.

틀렸을 거라곤 한 치의 의심도 하지 않았을까요?

어떻게 의심하겠어요? 이 생각은 중국 신석기시대부터 내려온 굳건한 세계관이었는걸요.

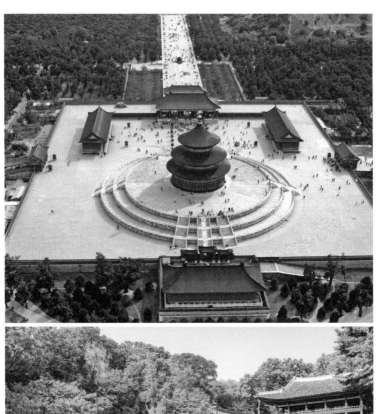

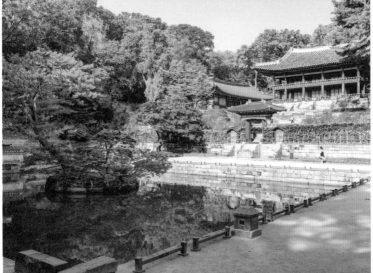

(위)천단의 기년전
황제가 하늘에 제사를 지내기 위해 지은 제단이다. 명나라 때 처음 지어졌으며 '천원'의 뜻대로 둥근
지붕을 지닌 건물 형태는 청나라 때 만들어졌다. 유네스코 세계문화유산으로 지정되어 있다.
(아래)창덕궁 부용지
네모난 테두리의 연못 가운데에 인공 섬 같은 둥그런 모양이 놓여 있다. 천원지방의 사상이
엿보인다.

| 우주의 정수에 새긴 신의 모습 |

네모 안에 둥근 원이 들어간 모양의 옥 역시 둥근 옥벽과 함께 중원을 비롯해 중국 땅 곳곳에서 발견됐어요. 중국인들이 생각한 세계 전체, 우주 자체를 담은 이 옥을 '종'이라 부릅니다. 아래는 양저문화에서 발굴된 옥종이에요. 왼쪽 두 건축물의 구도와 똑같죠?

이것도 무덤에 묻었나요?

무덤에서 나오긴 해요. 다만 꼭 시신 위에 놓았던 건 아니었어요. 장옥과 달리 이 옥종의 쓰임새는 아직도 미스터리입니다. 그래도 벽면을 자세히 보면 무늬가 새겨져 있어 상상력을 발휘해볼 만합니다. 다음 페이지를 보세요. 어떻게 보이나요?

옥종, 기원전 3300~2100년경, 중국 절강성 출토, 양저박물관

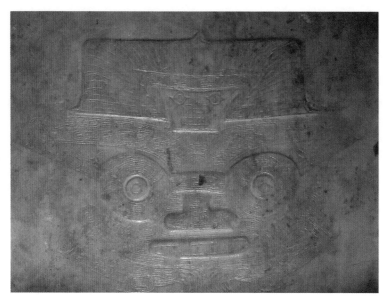

옥종 벽면의 무늬(부분)

옥은 깎기 어려워 미숙하게 표현되긴 했지만 사람 얼굴 두 개를 위아래로 겹쳐놓은 걸 확인할 수
있다.

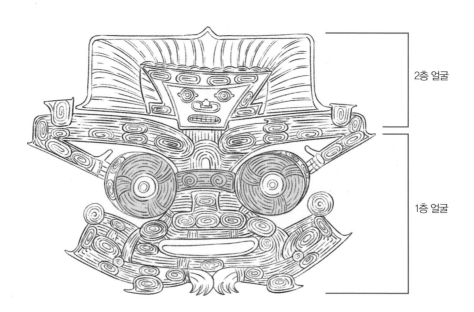

2층 얼굴

1층 얼굴

딱 봐서는 원숭이처럼 보이는데요.

인면어문토기(부분)
물고기를 양옆 귀가 있을 자리에 두 마리 그렸을 뿐, 얼굴을 반복해 그리지는 않았다.

옥을 깎는 게 수월한 일이 아니라는 게 새삼 와닿지요. 여기서 얼굴 두 개를 찾을 수 있어요. 아래에는 큰 안경을 쓴 할아버지 같은 얼굴이, 그 위 모자처럼 생긴 부분에 특이한 머리 모양을 한 얼굴이 하나 더 새겨져 있습니다. 왜 이렇게 얼굴 두 개를 2층으로 겹쳐놓았는지 정확한 이유는 알 수 없어요. 앙소 채도 중에도 얼굴이 그려진 토기가 있었지만 위에서 다시 확인해볼 수 있듯 얼굴을 겹치거나 반복해 그려 넣지는 않았어요.

보통 반복적으로 표현하는 건 강조의 의미라고 해석하잖아요. 옥종에서도 얼굴을 강조하려는 집요한 의지가 느껴집니다. 많은 이들이 옥종 벽에 새겨진 얼굴을 세상을 지키는 신적인 존재라고 추측하는 까닭이지요. 막강한 힘을 지닌 유일신까지는 아니어도 사람들이 존중하는 신적인 존재라고요. 그래서 옥종을 제사에 쓰는 도구라 보기도 합니다.

그냥 갖다 붙인 말이 아닐까요? 신이라기에는 너무 우스꽝스럽게 생겼어요.

방금 본 옥종보다 이른 시기에 만들어진 오른쪽 옥인을 보면 당시 기술이 어느 정도였는지 이해하는 데 도움이 될지 모르겠네요. 이 옥인도 마찬가지로 신적 존재라 봅니다.

제과점에서 파는 쿠키 같네요. 신으로는 안 보여요.

옥으로 신을 만들려는 고대인이 됐다고 상상해보세요. 어떻게 표현해야 남들도 내가 만든 게 신이라는 걸 알 수 있을까요? 신

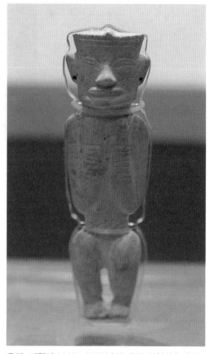

옥인, 기원전 3800~3300년경, 중국 안휘성 능가탄 29호 묘 출토, 안휘성고고학문물연구소
양저문화는 능가탄문화 사람들의 옥 기술을 계승했다. 능가탄에서는 이와 같은 옥인이 총 여섯 점 발굴됐다.

이니까 인간과 달라야 할 겁니다. 상상은 자유롭게 할 수 있겠죠. 날개가 있다거나 꼬리가 달렸다거나 하는 식으로요. 다만 상상을 실제 눈에 보이는 형태로 표현하는 건 다른 문제입니다. 더군다나 옥은 깎기가 몹시 힘들어요. 그나마 쉽게 만들 수 있는 얼굴을 특이하게 조각하다 보면 옥종이나 옥인처럼 사람 같지만 사람 같지 않은 다소 어설픈 표현이 나오지 싶어요.

이 옥인도 신체 비례가 안 맞고 표현이 미숙한 게 사실입니다. 하지

황하에서 시작된 문명

만 보통 사람이 아니라는 건 알아보게끔 신경 써서 표현했어요. 가슴께에 손을 모으고 있는데 팔에는 팔찌가 빽빽합니다. 허리에는 벨트를 찼어요. 얼굴도 기묘해 보이는군요.

말씀을 듣고 보니 마냥 우스꽝스럽지만도 않은 것 같아요. 당시로서는 할 수 있는 최선을 다한 거였을 테니까요.

그렇습니다. 중요한 건 양저문화 시기에 오면 하늘은 둥글고 땅은 네모지다는 관념을 옥벽과 옥종으로 구체화할 수 있게 됐다는 겁니다. 신의 모습 역시 상상력을 통해 나름대로 표현하기 시작하고요. 세계와 우주에 대한 체계적인 상징과 신화가 형성되고 있었던 걸 알 수 있지요.

이는 고대 국가가 등장할 조짐으로 볼 수 있습니다. 부족이 모인 공동체를 넘어 더 큰 나라가 만들어지려면 자원을 모으고 규칙을 합의하는 정도로는 충분하지 않아요. 수많은 사람이 혹할 아이디어가 있어야 합니다. 그게 바로 상징과 신화, 다른 말로 사상과 문화라 하겠죠. 그 기틀이 이때부터 움트고 있었던 겁니다.

| 옥으로 된 용들 |

같은 시기 북방의 홍산문화에도 신화의 세계가 열리고 있었습니다. 홍산문화는 지금의 요령성 지역, 흔히 우리가 만주 벌판이라고 부르는 곳에 있어요. 이 지역은 너른 벌판에 붉은 산, 즉 홍산이 우뚝 서

홍산의 붉은 바위산
'홍산문화'는 중국 요령성 적봉의 홍산 근처에 위치해 붙은 이름이다. 홍산은 이름 그대로 붉은 바위산이다.

있는 풍경이에요. 그래선지 홍산 일대는 오래전부터 중심지 역할을 했죠. 그 가운데 우하량이라는 유적지에서 기원전 3500~3000년경에 만들어졌다고 추정되는 '여신묘'가 나왔습니다.

여신묘라고요? 무덤인가요?

아닙니다. 헷갈리기 쉽지만 이때의 묘는 묘당이나 사당을 가리키는 묘(廟)예요. 여신을 모시는 사당이라는 거죠. 유적지에서 사람 모습을 한 조각 파편들이 나와 여신묘라 불렸습니다.
오른쪽이 그 여신이에요. 광대뼈와 턱이 툭 튀어나왔고 옥이 눈에

황하에서 시작된 문명

여신 두상, 기원전 3500~3000년경, 중국 요령성 여신묘 출토, 우하량유지박물관

박혀 있습니다. 사실 여기까지만 봤을 땐 여신이라 불릴 이유가 없어요. 그런데 얼굴과 함께 발굴된 약간 봉긋한 흙덩어리가 여성의 가슴이라며 여신이라고 한 겁니다. 제 생각에는 빌렌도르프의 비너스나 인더스 문명, 메소포타미아 문명에서 나오는 대지의 여신 이미지

를 의식한 게 아닌가 싶어요. 선사시대 문명에서 먼저 탄생하는 신이 풍요와 다산의 여신인 경우가 많기도 하고요.

여신인지 아닌지도 불확실하다면 진짜 사당은 맞을까요?

제사를 지내던 곳이긴 했을 거예요. 제단과 신전이 중심이 되는 유적이니까요. 이 여신묘에서 옥이 여럿 나왔습니다. 그중 두 점이 아래에 있습니다. 어떤 모양을 만든 건지 짐작이 가나요?

둘 다 동그랗게 말려 있긴 한데….

용입니다. 왼쪽은 옥저룡, 오른쪽은 옥룡이라 불리지요. 옥저룡은 그냥 용이 아니라 돼지 저(猪)가 중간에 붙어 옥으로 만든 돼지 용이라는 뜻이에요. 아마 머리 부분이 돼지같이 생겨서 그런 이름이 붙었

(왼쪽)옥저룡, 중국 요령성 출토, 요령성문물고고학연구소
(오른쪽)옥룡, 중국 내몽골 자치구 출토, 북경 중국국가박물관
'중국 제일룡'이라는 별명이 있다.

을 겁니다. 영어로도 Pig-dragon이라 해요.

어딜 봐서 용이라는 건지 진짜 모르겠어요.

꼬불꼬불한 긴 모양의 옥은 대개 용이라 봅니다. 이때만 해도 용은 특별히 정해진 모습이 없었어요. 제각기 다른 모양새라도 길면 다 용이라 했죠. 우리가 아는 용은 한참 뒤에 나옵니다. 이 옥저룡이나 옥룡은 우리가 상상한 용의 일반적인 모습과는 달라도 중국 문화권에서 오랫동안 사랑받아온 가상의 존재로 신석기시대부터 구체화됐다는 걸 알 수 있어요. 특히 홍산문화에서 옥저룡이 많이 나왔어요.

이런 걸 대체 어디다 썼던 걸까요?

왜 만들었고 어떻게 썼을지는 알 수 없습니다. 이 지역 사람들의 고유한 신앙과 관련이 있지 않을까 추측할 뿐입니다. 가운데에 구멍이 나 있으니 거기다 줄을 꿰어 가슴이나 목에 걸었을 것 같아요.

저 옥저룡은 엄청 무거워 보이는데요.

지름이 십 센티미터가 넘는 옥저룡도 있으니 그 경우엔 확실히 다른 방식으로 썼다고 보는 게 합리적이겠죠. 어떤 용도든 이런 귀한 옥기를 쓸 수 있는 사람은 몇 안 됐을 겁니다. 제사를 지내는 제사장이나 족장 정도였을 거예요.

| 다원일체론을 대하는 자세 |

홍산문화는 1930년대에 처음 발굴됐습니다. 방금 살펴본 우하량 유적은 1980년대에 발견됐지요. 발굴된 지 오래되지 않은 만큼 홍산문화에 얽힌 해석도 분분합니다. 사실 오늘날 중국에서 가장 정치적으로 이용되는 고대문화가 홍산문화예요.

사당 유적을 어떻게 정치적으로 이용할 수 있나요?

일부 중국 역사학자는 '다원일체론'이 옳다는 걸 증명하는 대표적인 예시가 홍산문화라고 주장합니다. 다원일체론이란 다른 민족이 만든 문화라고 해도 현재 중국 울타리에 들어온 문화는 결국 한족 문화에 일체화된다는 이론이에요.

중국 내몽골 자치구의 지하철 풍경

중화사상이랑 완전 똑같은데요.

그렇죠. 중화사상 등을 통해 여러 민족을 통제하려는 노력과 비슷합니다. 원래 한족의 근거지는 중원 일대에 불과했지만 현대 중국은 훨씬 넓잖아요? 그 울타리에 속하게 된 다른 민족 입장에서는 '우리는 하나'라 주장한들 잘 동의가 되지 않아요. 이때 홍산문화를 그 근거로 댈 수 있는 거죠. '처음엔 중원과 연관 없었던 홍산문화에서 만들어진 용 모양 옥기 등도 나중엔 한족 문화에서 나온다. 결국 다원일체론이 옳다'라고요. 중국에서 홍산문화를 적극적으로 홍보하는 이유죠. 내몽골 자치구의 지하철 손잡이를 아예 옥룡 모양으로 바꾼다든가 하는 식으로요. 워낙 땅이 넓고 민족이 다양해서 정치적으로 여러 이데올로기가 동원되는 것 같습니다.

듣고 나니 께름칙한걸요. 이런 걸 꼭 알아야 하는 걸까요?

꼭 께름칙하게 여길 것만은 아니에요. 홍산문화를 둘러싼 논란을 아예 모르는 것보다 제대로 알아두는 게 좋다고 생각해요. 그래야 어떤 주장을 그대로 믿지 않고 비판적으로 사고할 수 있으니까요. 딱히 긍정적으로 볼 수는 없지만 우리나라 사람 중에는 홍산문화가 우리나라와 더 가까우니 고조선과 관련 있는 문화라 주장하는 사람도 있어요. 지리적으로 가까운 건 사실이니 아무 연관성이 없다고 딱 잘라 말할 수는 없습니다. 하지만 정설로 자리 잡은 이야기는 아니니만큼 판단은 각자의 몫이죠.

| 상징과 신화의 시대로 |

달려오다 보니 이번 강의도 마무리할 시간이 되었군요. 독자적으로 자기만의 문화를 일궈나간 중원 바깥의 양저문화와 홍산문화 모두 옥을 사랑했다는 점에서는 닮아 있었지요. 중국인의 옥 사랑은 금방 중원으로도 번진답니다.

무엇보다 기억했으면 하는 건 신석기시대였음에도 사람이 죽으면 어디로 가는지, 세계와 우주가 어떻게 생겼는지 그리고 신이 어떤 모습일지를 구체적으로 상상하면서 표현하기 시작했단 거예요. 이후로는 상징과 신화의 시대가 본격적으로 열리지요. 중국 최초의 국가인 은나라, 그러니까 상나라가 등장하면서요. 상나라는 오랫동안 전설로 생각됐지만 이제는 실재한 나라가 된 곳입니다. 그 모습을 살피러 다시 중원으로 가볼까요?

황하에서 시작된 문명

중국에서는 예부터 옥에 사악한 기운을 막는 힘이 있다고 생각해 귀히 여겼다. 옥기는 중원이 아닌 외곽 지역을 중심으로 생산되기 시작해서 나중엔 중국 전역으로 확산됐다. 특히 무덤에서 많이 발굴되는데 당시 옥기에는 하늘은 둥글고 땅은 네모나다는 중국인의 세계관이 잘 드러난다. 옥에는 세계와 우주, 신화가 담겨 있다.

• **옥에 대한 사랑** 중국 전역에서 옥 유물이 발견되나 중원에서는 옥이 나지 않음. 옥 문화는 남방과 북방이 중원에 앞서 시작됨.

장옥 장사를 지낼 때 쓰는 옥기. 인체의 9개 구멍을 옥으로 막는 풍습이 있었음.

⋯➔ CD 모양의 옥벽은 둥근 하늘을 상징.

• **양저문화의 옥** **천원지방** 중국의 고대 세계관. '하늘은 둥글고 땅은 네모지다'는 뜻.

참고 천단, 경복궁의 경회지, 창덕궁의 부용지

옥종 무덤에서 발굴된 옥 유물로, 제사 의식 도구라고 추정됨. 옆면에 두 개의 얼굴이 겹쳐진 무늬가 있음.

⋯➔ 신적인 존재를 의미.

옥인 미숙하지만 사람의 형태를 지닌 옥 유물. 팔찌와 벨트 등 여러 개의 장신구를 한 걸로 보아 신적인 존재를 표현한 걸로 추정됨.

• **홍산문화의 옥** **여신묘** 북방의 홍산문화에서 발견된 여신을 모시는 사당. 풍요와 다산을 기원하는 여신이라고 추정됨.

옥저룡 옥으로 만든 돼지 용. 머리가 돼지 모양. 줄로 꿰어 가슴이나 목에 걸었을 걸로 추정됨.

⋯➔ 현대 중국에서는 변방의 문화가 한족 문화에 일체화됐다는 담론으로 정치적 이용.

중국의 신석기 문명 다시 보기

기원전 3500~3000년경

옥저룡 玉猪龍

용은 중국에서 무척 일찍부터 만들어진 상상 속 동물로 홍산문화에서는 돼지처럼 생긴 옥저룡을 많이 만들었다.

기원전 3300~2100년경

옥종 玉琮

하늘은 둥글고 땅은 네모지다고 믿었던 고대 중국인의 우주관이 깃든 작품이다.

기원전 4800~4300년경

인면어문토기 人面魚紋彩陶盆

아름다움에 대해 고민했던 앙소문화 사람들의 노력이 엿보이는 그릇으로 사람 얼굴과 물고기 모양을 붓으로 그렸다.

황하 문명 시작	홍산문화 시작	앙소문화 시작	양저문화 시작	용산문화 시작
기원전 10000년경		기원전 5000년경	기원전 3500~3300년경	기원전 2500년경
	기원전 8000년경	기원전 4000년경	기원전 3100년경	
	(선)인더스 문명 시작 한반도에서 신석기시대 시작	메소포타미아 문명 시작	이집트 문명 시작	

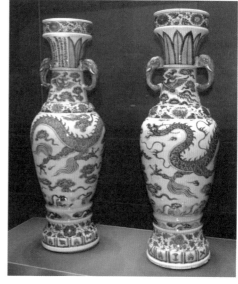

1351년
청화 백자 병 青畵龍文象耳瓶

해금령이 내려지기 전에 만들어진
도자기로 이 같은 작품이 영국박물관
대표 소장품에 속할 정도로
서양인들의 중국 도자기를 향한
열망은 강했다.

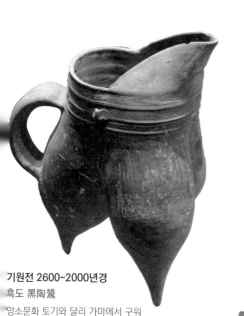

기원전 2600~2000년경
흑도 黑陶鬹

앙소문화 토기와 달리 가마에서 구워
단단하다. 용산문화의 흑도에서
나타나는 세 발 기형은 이후 청동기로
이어진다.

기원후 1~2세기
녹유 호 綠釉壺

흑도 이후 발전해온 토기는 한나라
때에 이르면 녹유라는 초보적인 유약을
바르기 시작하며 점차 도자기의 시대로
들어선다.

한나라 건국

기원전
202년

명나라 해금령 내림

1371년

기원전
2333년

기원전
108년

고조선 건국

고조선 멸망

II

신의 형상에서
인간의 이야기로

-하,상,주-

반세기 전에 채색 유리를 굽던 것이 이름이 되어 남은 곳, 유리창

지금 이곳에는 모든 시대의 오래된 물건이 한데 모인다

몇백 년 전 사람들도 고서와 좋은 문방사우, 골동품을 찾으러 몰려들었던 곳

아무도 골동품의 가치를 알지 못하던 시절 홀로 그 진가를 알아보고

누비고 다닌 이들도 있었지

그들의 눈길에서 한약재는 갑골이 되고,

푸른 녹이 슨 금속은 청동기가 되었네

골동품은 지금도 잠든 채 그 순간을 기다린다

— 유리창 골동품 거리, 중국 북경

닳아서 망가진 붓이 산처럼 쌓이도록 연습을 한다고 해서
보배로운 글씨가 써지는 것이 아니다.
만 권의 책을 읽었을 때
비로소 귀신과도 통하는 경지에 이를 수 있다.

– 송나라 시인 소동파

<div align="right">

01

</div>

문자 시대가 열리다

#상나라 #은허 #갑골 #서예

어느 절에 가든 색색의 연등이 공중에서 흔들리는 풍경을 볼 수 있습니다. 등에 달린 소원을 읽다 보면 사람들의 간절한 마음이 전해와요. 여러분도 연등에 적을 소망 하나쯤은 품고 계실 테지요?

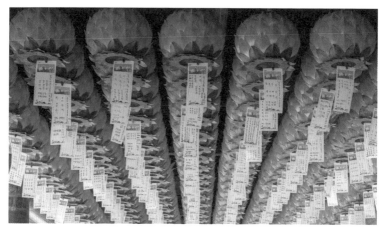

경주 불국사에 달린 연등
주로 부처님 오신 날 즈음 연등을 밝히는데 그 역사는 6세기 신라 진흥왕 시절까지 거슬러 올라간다.

| 점, 신과 소통하는 경로 |

그 소원을 이루기 위해 노력한 시간만도 상당했을 겁니다. 하지만 노력과 결과가 늘 비례하진 않았겠지요. 중요한 시험을 보는데 하필 공부를 소홀히 한 데에서 문제가 출제된다든가, 발표 날 사고가 나서 발표장에 가지 못한다든가 하는 일이 벌어지니까요. 그럴 때는 세상 만사가 다 운 같고 내 힘으로 할 수 있는 건 하나도 없다는 생각이 들죠. 불안함에 잠 못 이루는 날도 많았을 거예요.

다들 비슷한 것 같아요. 일평생 불안을 느끼지 않고 사는 사람이 있을까요?

현대인마저 이런 불안을 느끼며 사는데 고대인은 어땠을까요? 지금은 과학으로 원인이 밝혀진 일식이나 지진 같은 현상조차 이들을 불안하게 했을 테죠. 천재지변의 원인을 이해하고 그에 대비할 수 없었던 고대엔 우주와 자연의 섭리가 경이로우면서도 두려운 사건일 수밖에 없었습니다. 잦은 전쟁과 굶주림은 또 어떻고요. 그때마다 중국인들은 오른쪽에 있는 갑골로 점을 쳤어요.

이미 일식이나 지진이 일어난 후인데 왜 점을 쳤나요?

당시 중국인들은 자연현상을 주관하는 신이 있다고 믿었습니다. 이 신을 대표하는 게 하늘이었지요. 그러니 하늘을 섬기고 그 뜻이 무

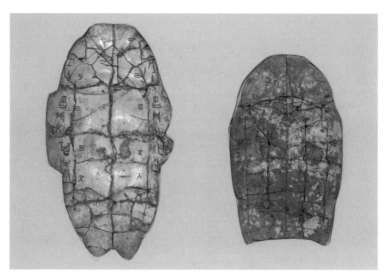

갑골, 기원전 1200년경, 중국 하남성 은허 출토, 북경 중국국가박물관

엇인지 알고자 했던 건 당연합니다. 그 방법 중 하나가 점치는 일이었고요.

듣고 보니 무작정 낯선 일 같진 않네요.

오늘날에도 갑작스레 불행이 닥치거나 이사나 결혼 같은 인생의 중대한 기로에 서면 누군가는 신에게 기도하고, 누군가는 점집에 찾아가 미래의 일을 묻기도 하잖아요. 전부 자신보다 큰 힘을 가진 어떤 존재의 응답을 바라며 하는 일이죠.

제 주변에도 크고 작은 일이 생길 때마다 점을 보러 가는 사람들이 있어요. 결과에 크게 연연하진 않더라도요.

향 앞에서 기도를 하는 사람들
오늘날에도 많은 이들은 어려움이 닥치면 신을 찾거나 점집에 가서 점을 본다. 향을 올리거나 초를 바치기도 한다.

점괘를 심각하게 받아들이지 않을 수 있다는 게 우리가 고대인과 다른 점이 아닐까요? 당시 사람들에게 점괘가 암시하는 메시지는 절대적이었습니다. 그만큼 제의를 주관하는, 점치는 사람 역시 매우 중요한 존재였고요.

| 왕은 하늘의 뜻을 알고 있다 |

그때 갑골로 점을 친 사람이 바로 왕이었습니다. 당시 왕은 한 나라의 통치자일 뿐 아니라 신의 대리인이었어요. 고대 중국인들은 신을 섬길 때와 마찬가지로 왕을 우러러봤습니다.

사람들이 자기를 신처럼 떠받들었을 테니 왕은 좋았겠어요.

맞아요. 덕분에 왕은 제의, 다른 말로 제사를 통해 권력을 강화할 수 있었어요. 왕의 힘이 커지면 커질수록 의식은 장엄하고 신성하게 치러졌죠. 왕이 평범한 사람들과 다르다는 걸 보여주기 위해서라도요.

왕도 사람인데 달라봐야 얼마나 달랐을까요?

달랐죠. 갑골문을 읽을 수 있었으니까요. 아래 사진 속 갑골에 글자인지 그림인지 모를 표식들이 보이죠? 이처럼 갑골문은 갑골에 새겨진 문자로 점을 칠 때 썼습니다. 하늘의 말이 담긴 신성한 문자였지요. 보통 사람은 갑골문을 읽을 수도 없었어요. 하지만 왕은 신의 대리인으로 갑골문을 척척 읽었던 겁니다. 백성들이 보기엔 입이 떡

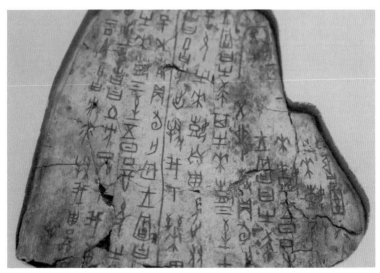

갑골에 새겨진 갑골문, 기원전 11세기, 중국 하남성 은허 출토, 북경 중국국가박물관
점을 친 결과를 새겨 넣은 것으로, 그림문자에 가까운 상형문자다. 한자의 기원이 된다.

벌어질 만큼 신통방통했을 거예요. 당연히 왕을 존귀한 존재로 여기고 따를 수밖에요.

갑골문을 아는 사람이 세상에 왕뿐이었나요?

정확히는 지배층이라고 해야겠지요. 과거로 거슬러 갈수록 문자를 익힐 수 있는 사람은 극소수였습니다. 대부분은 배울 기회조차 주어지지 않았어요. 그렇기에 갑골문은 더욱 특별한 권력을 상징했습니다. 바꿔 말하면 신과 소통할 수 있는 갑골문을 아는 사람이 왕이 되고 지배층이 된 셈이에요.

갑골로 점치는 일이 우리에겐 별거 없는 의례처럼 보일지 몰라도 당시 사람들에겐 여간 신비로운 일이 아니었을 겁니다. 어느 때보다 엄숙한 분위기에서 성스럽게 이뤄졌을 테니까요.

그런데 이걸로 어떻게 점을 쳤단 건지 상상이 안 가요. 금방 부서질 것 같은데요.

여기저기 금이 나 있어 그렇게 보이긴 합니다. 하지만 이 모습이야말로 갑골로 점을 쳤다는 증거랍니다.

| 한약방에서 갑골을 판다고? |

오른쪽 사진을 보세요. 좌우 끄트머리에 갑골문이 새겨져 있어요.

신의 형상에서 인간의 이야기로

양편에 새기는 갑골문은 서로 반대되는 뜻입니다. 한쪽에는 '전쟁을 한다', 다른 한쪽에는 '전쟁을 하지 않는다'라는 식으로요. 갑골로 점을 치는 방법은 간단해요. 우선 중간 부분에 구멍을 내고 불에 달군 막대를 댑니다. 그러면 갑골이 쩍 갈라져요. 갈라지는 방향을 따라 하늘의 뜻이 무엇인지 알아내는 거죠. 갑골을 단단한 거북

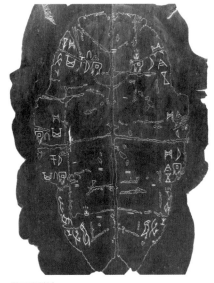

갑골의 탁본
양쪽에 비슷한 듯 다르게 생긴 문자가 대구로 새겨져 있다. 불에 달군 막대를 댔을 때 갑골이 갈라진 모양을 본뜬 한자가 점 복(卜) 자다.

배딱지나 동물 등뼈로 만든 이유도 뜨거운 막대가 닿았을 때 부서지지 않아야 했기 때문입니다.

그냥 낡은 골동품이라고 생각했는데 중요한 역할을 했네요….

첫인상은 아무래도 실망스럽죠. 그래선지 중국 사람들도 오랜 세월 갑골이 중요한 유물이라는 걸 몰랐습니다. 19세기 말 중국인 왕의영이 갑골의 진가를 알아보기 전까지는요. 땅을 파다 우연히 갑골을 발견하더라도 버리거나 심지어는 한약방에 내다 팔기 일쑤였어요. 그렇게 팔린 갑골은 용의 뼈, 즉 용골이란 이름의 만병통치약으

로 둔갑해 팔려나가는 지경에 이르렀지요. 용골은 지금도 한약방에 가면 찾을 수 있습니다. 스트레스를 완화하고 콜레스테롤을 낮춰주는 효과가 있다는군요. 물론 갑골은 아니고 화석화된 동물 뼈를 쓰지만요.

예나 지금이나 돈을 버는 방법은 참으로 갖가지네요. 왕의영은 어떻게 갑골이 중요한 유물인 줄 알아본 걸까요?

청나라 때 한창 유행했던 학문이 금석학이었습니다. 금석학이란 금속이나 돌로 된 유물에 새겨진 옛 문자를 연구하는 학문이에요. 왕의영은 금석학 연구자였어요. 어느 날 말라리아에 걸려 한약방에서 용골을 받아먹게 됐는데 우연히 거기에 적힌 문자를 발견합니다. 많은 금석문을 익히 보았던 금석학자의 눈에 그 문양은 심상치 않아 보였어요. 그 후 왕의영은 닥치는 대로 용골을 수집했습니다. 부잣집 출신이라 재력이 받쳐줬기에 가능한 일이었죠. 그렇게 갑

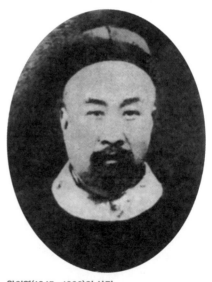

왕의영(1845~1900)의 사진
왕의영이 수집한 갑골은 무려 1500여 점에 이른다. 수집된 갑골은 사후 친구인 유악에게 전달됐다. 유악은 이 갑골을 모두 탁본으로 떠서 책으로 묶었는데, 이게 최초로 갑골문을 기록한 책이다.

신의 형상에서 인간의 이야기로

골이 상나라 시절, 점을 칠 때 사용했던 물건이라는 사실을 알아냅니다.

와, 한약재가 하루아침에 유물이 됐군요?

하지만 왕의영의 주장이 받아들여지기까지는 시간이 걸렸습니다. 아래 사진처럼 1936년 엄청난 양의 갑골이 발견되면서 본격적으로 사람들이 갑골에 관심을 갖게 됐어요. 갑골 연구는 왕의영 때보다 후대에 훨씬 활발해졌고요. 갑골의 진가는 서서히 드러났습니다. 이쯤 되니 상나라 이야기를 안 할 수 없네요. 사실상 갑골은 상나라의 발명품이라고 해도 무방하기 때문입니다.

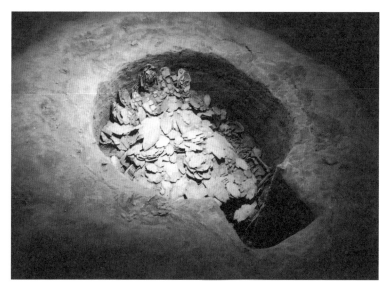

중국 하남성 안양에서 발굴된 갑골
구덩이에 묻혀 있는 하나하나가 모두 갑골이다. 어마어마한 양임을 추정해볼 수 있다.

| 전설 속 나라, 역사가 되다 |

『돈키호테』는 많이 알지요? 책 속의 일을 실제라 믿어버린 사람의 모험담을 다룬 스페인 소설이지요. 여러분도 돈키호테처럼 책이나 드라마에 매료돼 어떤 이야기를 실제처럼 느낀 적이 있을 거예요. 그런데 지어낸 줄로만 알았던 이야기가 정말 일어난 일이었다는 걸 알게 된다면 어떤 기분이 들까요?

좋은 의미에서 뒤통수를 세게 얻어맞은 기분일 거 같아요. 얼떨떨하지만 짜릿한 기분이요.

벨기에에 세워져 있는 돈키호테와 산초의 동상
『돈키호테』는 17세기 스페인 소설가 세르반테스의 소설이다. 기사소설을 탐독하다가 그 일을 실제로 믿고 진정한 기사도를 실현하기 위해 떠난 돈키호테의 모험을 다룬다. 앞장선 인물이 돈키호테, 뒤가 하인인 산초다.

신의 형상에서 인간의 이야기로

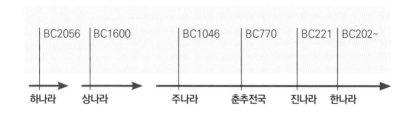

BC2056	BC1600		BC1046	BC770		BC221	BC202~
하나라	상나라		주나라	춘추전국		진나라	한나라

1928년부터 1937년 사이에 중국에서 그런 일이 벌어졌습니다. 기록에만 있던 상나라의 유적, 은허가 발견됐거든요. 이는 중국 역사를 다시 써야 할 만큼 대단한 발견이었습니다.

전설로만 따지면 중국 땅에 세워진 최초의 국가는 상나라가 아닙니다. 사마천의 『사기』를 비롯한 옛 기록은 하나라를 국가의 시초라고 해요. 하나라 다음이 우리가 이번에 다룰 상나라입니다. 그 뒤로 주나라, 진나라, 한나라 순으로 이어지고요.

이 중 하나라와 상나라는 오랫동안 전설로 여겨진 나라였습니다. 우리나라 단군 신화처럼 생각됐던 거지요. 하늘에서 내려온 환웅과 곰에서 사람이 된 웅녀, 그리고 이들 사이에서 태어난 단군왕검이 고조선을 세웠다는 이야기 말이에요.

단군왕검의 동상
기원전 2333년에 고조선을 세웠다고 알려진 단군왕검의 동상은 각지에서 볼 수 있다. 보통 단군은 제사장으로, 왕검은 왕을 지칭한다고 해석해 왕이 제사장을 겸하는 정치 형태였으리라 추정한다.

우리나라로 바꿔 생각해보니 확 와닿네요. 단군이 실존 인물이라는 증거가 나왔다면 저라도 깜짝 놀라겠는데요.

아래 지도의 붉은 원이 상나라 시대 유적이 발굴된 곳입니다. 대부분 중원 쪽인데 그중에서도 은허는 안양에 있습니다. 은허는 '은의 폐허'라는 뜻이에요. 여기서 '은'은 상나라 수도로 상나라가 은나라라고도 불리는 이유죠. 은이 폐허로 변한 건 기원전 1046년 상나라가 주나라에 의해 멸망하면서부터예요. 이후 은에 황폐한 터라는 의미의 '허(墟)'가 붙어 은허라는 이름으로 역사에 남았습니다.

한때는 나름 번성한 수도였을 텐데 우울한 이름으로 역사에 남아버렸네요.

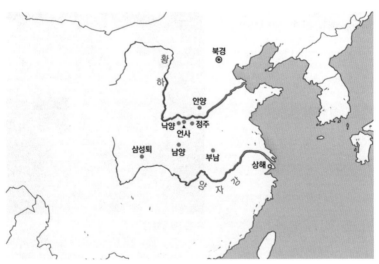

상나라의 주요 유적지
상나라 초기 수도는 언사와 정주에, 후기 수도는 안양의 은에 있었다.

신의 형상에서 인간의 이야기로

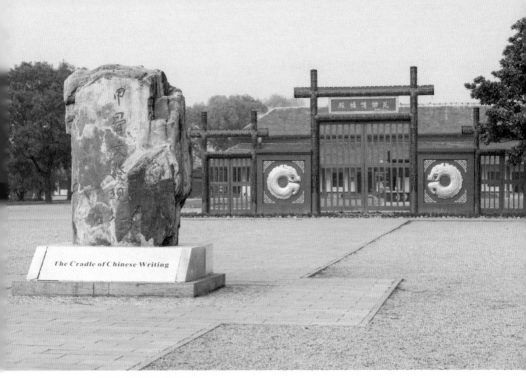

중국 하남성 안양의 은허 입구
앞에 놓인 비석에 '갑골문 발굴지'라 쓰여 있다. 은허의 외곽에서는 토기보다 발전된 형태인 도기를 만드는 장인의 공장 등도 발견됐다.

실제로 상나라 때는 번영한 도시였을 겁니다. 은허의 규모가 무척 커서 처음 발견한 때로부터 85년이 흐른 지금까지 발굴이 계속되고 있거든요. 은허에서는 제사를 지낸 흔적이 남은 구덩이, 건축물 기단, 무덤, 청동기, 옥기 등이 발견됐어요. 앞서 보여드린 갑골로 가득한 구덩이도 은허에서 나왔습니다. 이 갑골이야말로 상나라의 존재를 증명하는 결정적인 증거였어요. 갑골문 덕분에 상나라가 왕과 제사장을 동일시하는 신정 정치를 했음이 밝혀졌죠. 그렇게 전설에 불과했던 미지의 나라는 생생한 역사가 됐습니다.

| 기록하라 그리하면 남을지니 |

상나라 이전의 하나라는 아예 유적지도 발견되지 않은 건가요?

그렇습니다. 아직까지는 상나라만 갑골문을 통해 후세 사람에게 존재를 증명해냈습니다. 그럴 수 없었던 하나라는 여전히 전설 속 나라로 여겨지고요. 하나라 유적이라는 주장이 나오는 곳도 있지만 확실하지 않아요.

그렇게 이름도 없이 사라진 게 얼마나 많을까요.

이른 시기부터 문자를 만들고 기록을 남겼다는 건 그만큼 역사를 보존하는 데 유리했다는 뜻입니다. 우리나라도 중국이 남긴 기록을 통해 삼국시대 역사를 복원하니까요. 물론 『삼국사기』와 『삼국유사』가 있지 않느냐고 되묻는 분도 계실 테지요. 하지만 이 문헌들은 삼국시대보다 나중에 쓰인 고려시대 기록이라 결국 당대 중국의 기록을 함께 볼 수밖에 없어요.
훗날 한자의 기원이 되는 문자가 바로 갑골문이에요. 심지어 오늘날 한자 체계로 알아볼 수 있는 갑골문이 있을 정도라는군요. 실제로 중국에서는 갑골문 해독에 상금까지 걸었다고 해요.

상금은 탐나지만 그 이유로 한자를 공부할 사람은 없을 거 같아요. 외울 게 보통 많아야지요.

한자 하면 덮어놓고 무서워하는 분이 많지요. 그러나 이 골치 아픈 한자가 중국 문화를 꽃피우게 한 근원이었습니다. 미술에서도 예외는 아니었어요. 대표적으로 서예를 들 수 있습니다.

| 예술로 발돋움한 한자 |

흔히 서예를 선으로 이뤄진 예술이라 합니다. 붓을 얼마만큼 힘주어 쓸지, 붓놀림 속도는 어떻게 할지 등 작은 차이가 글자의 조형적인 아름다움을 좌우하지요. 글 쓰는 이의 성품과 예술적인 기량을 드러낸다고 해서 중국에서는 오히려 회화보다 서예가 먼저 예술로 인정을 받았습니다.

미술 시간에 서예를 했던 게 떠올라요. 첫 획을 그을 때 왠지 모르게 비장해지곤 했는데….

다들 학교 다닐 적 벼루에 먹 좀 갈아봤지요? 쓱쓱 마음 가는 대로 긋는 것처럼 보여도 쉬운 일이 아니었잖아요. 첫 획을 그을 땐 먹이 너무 진했는데 끝 무렵엔 너무 흐려져 엉망진창이 되는 건 예삿일이었을 겁니다. 먹이 얼마나 쉽게 번지는지 글씨를 알아보게 쓰는 것만도 용한 거예요. 직접 해보면 서예가 쓰는 이의 예술적인 기량을 보여준다는 말이 무슨 의미인지 고개가 끄덕여지죠. 하지만 아무리 멋지게 쓴 글씨라도 사회가 그걸 예술로 인정하는 건 또 다른 문제입니다. 서예가 예술의 한 장르로 자리 잡는 데 큰 공헌을 한 인물이

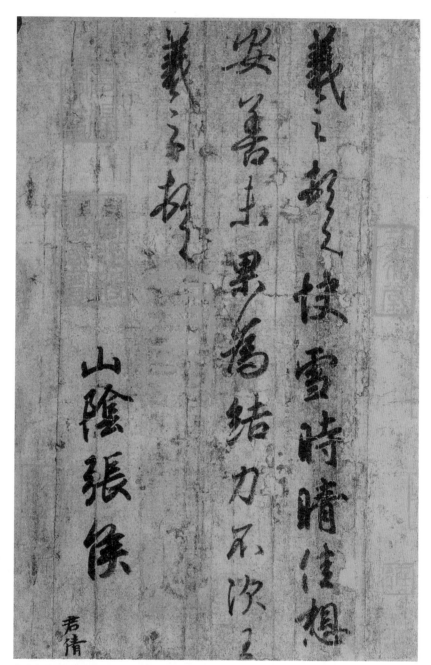

왕희지, 쾌설시청첩(부분), 4세기, 대만국립고궁박물원
'쾌설시청'이란 큰 눈이 내리다가 날이 맑게 갰다는 뜻으로 제목 그대로 눈 내린 후에 친구에게
안부를 묻는 내용이다. 대만국립고궁박물원에서 손꼽는 작품 중 하나다.

중국의 왕희지예요. 4세기에 서예가로 명성을 떨치며 글씨의 성인, 즉 서성(書聖)이라 불렸지요.

대체 글씨를 어떻게 썼길래요?

왼쪽이 왕희지의 작품이에요. 왕희지는 변화무쌍하고 자유로운 서체로 유명했습니다. 동시에 조화로움까지 갖춘 서체였어요. 서예가 선만이 아닌 '선과 공간'의 예술로 나아가는 데 큰 혁신을 이뤘죠.
이후 사람들은 왕희지의 서체를 모범 삼아 아름답게 쓰는 기술을 갈고닦았습니다. 글씨 쓰기를 예술로 연마하기 시작한 거죠. 우리나라와 일본에서도 자기 글씨를 갈고닦아 서예를 발달시켰어요. 나중엔 추사 김정희 같은 사람이 나타나 자기만의 서체인 '추사체'를 만들기도 하고요.

그래도 서예는 일단 글씨니까 아름다움보다는 그 문장이 의미하는 뜻이 뭔지가 더 중요하지 않았을까요?

물론 서예는 한문과 절대 분리할 수 없는 예술입니다. 당대에 유행한 사상은 서체에도 영향을 줬어요. 왕희지의 자유로운 필체가 도교 부적을 만들던 경험에서 나온 거라는 해석도 있지요.
흔히 '훌륭한 글씨는 훌륭한 인격에서 나온다'고 하잖아요? 동북아시아에서는 오랫동안 한 사람의 학식과 인품이 서예에서 드러난다고 봤습니다. 인격을 수양하는 가장 확실한 방법이 서예였던 것도

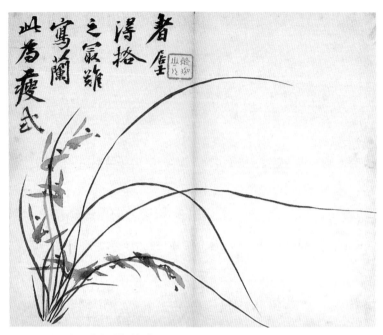

김정희, 수식득격, 19세기, 간송미술관
『난맹첩』에 들어 있는 작품으로, 수식득격이란 '가늘게 선을 치는 법식에서 제 격을 얻다'라는
뜻이다. 난 위쪽으로 호방한 추사체가 눈에 띈다.

이상한 일은 아닙니다. 글씨를 쓰는 사람도, 감상하는 사람도 한문
고전과 철학에 해박해야만 서예를 즐길 수 있었습니다.

그럼 지식인만 즐길 수 있는 예술이었겠네요.

한자로 된 예술이 서예처럼 진지한 것만 있었던 건 아니에요. 오른쪽
의 우리나라 문자도 같은 민화를 예로 들 수 있습니다. 문자도에는 한
자와 그림이 따로 들어가는 게 아니라 한자 한 획 한 획이 그림으로
표현됩니다. 다루는 내용도 명확한 교훈이라서 이해하기 쉽고요. 전

통적인 서예에 비해 훨씬 대중적이었지요.

문자도는 유교에서 기본 도덕이라 일컫는 삼강오륜의 여덟 가지 덕, 즉 팔덕을 다루는 작품이 많았습니다. 팔덕이란 효(孝), 제(悌), 충(忠), 신(信), 예(禮), 의(義), 염(廉), 치(恥)를 가리켜요. 효와 충은 알 테고 제는 형제간 우애를, 염은 청렴함을, 치는 마땅히 부끄러워할 줄 알아야 함을 의미합니다. 각 글자와 함께 등장하는 그림은 각각의 덕을 상징하는 중국 역사나 전설 속 생물들입니다.

전설 속 생물이 글자와 어떻게 연결이 되나요?

모두에게 가장 익숙한 효를 예로 들어봅시다. 다음 페이지 그림은 효에 해당하는 문자도예요. 맨 위엔 잉어가, 그 아래엔 죽순이, 오른쪽 위로 연꽃처럼 보이는 부채가 있습니다. 이 대상들은 효를 상징하는 세 가지 이야기와 연관돼요. 계모를 위해 얼어붙은 강의 얼음을 깨고 잉어를 잡아왔다는 이야기, 병들고 늙은 어머니를 위해 한겨울에

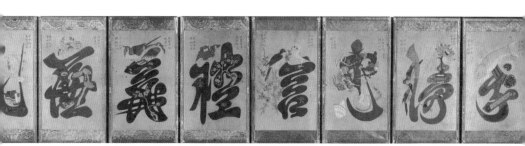

문자도, 19세기, 한국, 미국 로스앤젤레스미술관
여덟 개의 패널로 이루어진 작품으로, 펼쳤을 때 가로 약 330센티미터에 이른다. 중국 역사나 전설과 관련된 짐승을 하나의 문자에 결합시킨 점은 우리나라에서만 보이는 특징이다.

문자도 중 효(부분), 19세기, 한국, 미국 로스앤젤레스미술관

죽순을 찾아나섰다는 이야기, 여름에는 아버지의 잠자리를 부채질로 시원하게 하고 겨울에는 맨몸으로 누워 이부자리를 데웠다는 효자들 이야기지요.

이렇듯 담고 있는 교훈이 확실한 문자도는 어린아이의 방에 세워두곤 했답니다. 뜻을 단번에 헤아릴 수 있는 직관적인 작품이니까 곁에 두고 팔덕을 몸에 새기라는 의미에서요.

만약 저런 모양이 프린트된 티셔츠가 있으면 살 것 같아요.

지금 봐도 근사하죠. 한자로 이렇게 다양한 예술 작품을 만들어냈다는 게 신기하지 않나요?

사실 한자는 기록에서 더 눈부신 성과를 거뒀어요. 동양 최초의 역사서도 한자로 쓰인 걸 보면 말입니다. 그게 중국 한나라 때 사마천이 저술한 『사기』지요. 『사기』는 제왕의 이야기를 다룬 본기, 제후와 왕의 이야기인 세가, 제도와 문물 등에 관해 설명해놓은 서, 주요 사건을 연표로 정리한 표, 그 외에 중요한 인

사마천의 초상
『사기』를 집필한 역사가로, 기원전 145~86년경에 살았다. 사마 가문은 주나라 때부터 내려온 역사가 가문이었다.

물을 중심으로 쓴 열전으로 구성되어 있어요.

같은 시기 동양의 다른 곳에도 사람이 살았을 텐데… 동양 최초 역사서가 중국에서 나왔다는 건 한자 덕분이겠죠?

그렇습니다. 문자의 이른 발달은 기록 문화로 이어졌어요. 한자는 그 기원이 되는 갑골에서부터 진화를 거듭해 한국을 포함한 동북아시아를 같은 한자 문화권으로 묶어냅니다. 자, 어떤가요? 이제 갑골이 마냥 낡은 물건 같지는 않죠?
그럼 이쯤 해서 갑골이 나왔다는 은허를 거닐어볼까요? 신화에서 현실이 된 나라의 오래된 수도로 떠나봅시다.

신의 형상에서 인간의 이야기로

고대 중국에서는 왕이 자신의 권위를 내세우기 위해 갑골로 점을 치곤 했다. 신성하게 여겨지던 갑골문은 한자의 원형이 됐다. 현대에 갑골이 대량으로 발견되면서 상나라는 자신의 존재를 증명할 수 있었다. 이처럼 한자를 붓으로 쓰는 서예는 자신의 인품을 증명하고 수양하는 방법으로 자리 잡았다. 그렇게 한자는 중국 문화를 꽃피우는 거름이 됐다.

| • 하늘의 뜻을 | **점** 왕의 권력을 강화하는 수단으로 쓰임. |
| 알려주는 갑골문 | **갑골** 거북 배딱지나 동물 등뼈에 글자를 새겨 넣은 판. 불에 달군 막대를 대어 갈라지는 방향을 따라 하늘의 뜻을 점쳤음. |

• 전설인 듯	기원전 1600년경 세워진 고대 중국의 국가. 최초의 국가인
전설 아닌,	하나라를 이은 두 번째 왕조. 증거가 없어 오래도록 전설로만
상나라	여겨졌다가 유적이 발견되며 실체가 증명됨.
	은허 상나라의 수도 이름은 '은'이라서 상나라를 은나라라고도 함. 기원전 1046년 상나라가 주나라에 의해 멸망하면서 은이 폐허로 변해 그 터가 '은허'라는 이름으로 남게 됨. 제사의 흔적, 기단, 무덤, 청동기, 옥기, 갑골이 발견됨.
	⋯→ 은허에서 발견된 갑골문으로 상나라의 존재가 증명됐을뿐더러 신정 정치를 했다는 사실도 알아냄.

• 문자가 가진 힘	문자를 만들어 기록하는 건 역사를 보존하는 데 유리함. 한자 덕분에 중국 문화와 미술을 꽃피울 수 있었음.
	서예 선으로 이뤄진 예술. 중국에서는 오래전부터 서예가 쓰는 이의 성품과 기량을 드러낸다고 생각함.
	참고 4세기 서성 왕희지
	문자도 중국 역사나 전설 속 생물을 글자와 섞어 그린 우리나라 민화. 그림이 한자의 한 획처럼 표현됨.
	『사기』 한나라 시대 사마천이 저술한 동양 최초의 역사서. 중국의 고대사를 상세히 파악할 수 있게 됨.
	⇒ 중국은 일찍부터 한자를 통해 자신의 기록을 남길 수 있었고 찬란한 서예 문화를 꽃피움.

꿩이 날아와 정의 손잡이에 앉아 우니 무정이 두려워했다.
무정이 정치를 바로하고 덕을 베푸니
천하가 기뻐하고 은나라가 부흥했다.

– 사마천의 『사기』 중

02

청동기에 담은 믿음

#청동기 #부호묘 #방정 #도철문 #삼성퇴

은허에는 갑골만큼이나 상상력을 자극하는 유적들이 가득합니다. 곳곳이 다 인상적이지만 그중에서도 제 마음을 끌었던 유적지에 가 볼까 해요. 한 인물의 남다른 인생을 보여주는 곳이랍니다.

| 부호는 누구인가 |

1976년 은허에서 무덤 하나가 발굴됐어요. '부호'라는 사람의 묘였습니다. 이곳에서만 1600점에 이르는 상나라 유물이 출토됐죠.

와… 혹시 대단한 부자여서 이름이 부호인가요?

확실히 부자긴 했습니다. 하지만 부자라서 부호라 불린 건 아니에요. 실제 이름이 부호(婦好)입니다. 여성이고요.

굳이 예로 드시니 보통 여성은 아니었겠어요.

상나라 왕 무정의 부인이었죠. 무정은 부인만 64명이었습니다. 정실 부인은 단 세 명이었는데 그중 하나가 부호였어요. 전해지는 이야기로는 당시 부호가 왕을 도와 점을 치고 제사를 지냈다는군요. 장군으로서 군대를 지휘해 정복 전쟁에 나서기도 했답니다. 그때 점은 권위 있는 사람만 칠 수 있었으니 왕이 얼마나 부호를 신임하고 사랑했는지 짐작할 수 있어요.

심지어 부호가 일찍 세상을 떠나자 왕은 크게 슬퍼하며 '신(辛)'이라는 시호를 붙여 부호를 기리도록 했습니다. 시호란 뛰어난 왕이나 신하의 업적을 칭송하기 위해 사후에 내리는 이름이에요. 시호를 받았다는 건 왕이 부호를 몹시 아꼈던 증거기도 하지만, 남성 중심 사회에서도 시호를 받을 만큼 부호의 영향력이 컸다는 걸 의미하죠.

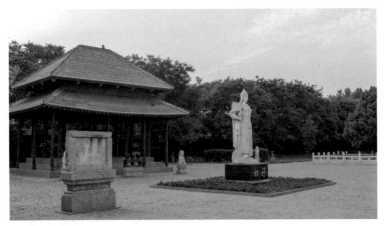

은허의 부호묘 입구
장군 모습을 한 조각상이 부호다. 뒤에는 제사를 지냈던 건물지가 복원되어 있다.

신의 형상에서 인간의 이야기로

신화에 가까운 시기에 말 타고 적장한테 돌진하는 여성 장군이라니 상상력을 절로 자극하는걸요.

기록상 부호는 중국 최초의 여성 정치가이자 장군입니다. 그에 어울리는 유능한 사람이었고요. 위세가 대단했겠지요? 부호묘에서 발굴된 유물 1600점이 그 위상을 말해줍니다. 청동기가 무려 468점, 옥기는 755점이나 나왔어요. 개 여섯 마리, 사람 열여섯 명분의 뼈도 함께요. 순장했던 거지요.

부호가 생전에 길렀던 개일까요. 개를 많이 좋아했나 봐요.

이 사실만으로 부호가 책 속에만 존재하는 가상의 인물이 아니라 생생히 살아 숨 쉬던 사람이었다는 게 실감 나지 않나요? 주목할 점은 발굴된 청동기 중 109점에 부호의 것이라는 명문이 적혀 있었다는 겁니다. 금속이나 돌 등에 글씨를 새겨 넣은 걸 명문(銘文)이라 해요.

안 잊어버리려고 물건에 자기 이름을 써뒀나 보네요.

당시엔 훨씬 중요한 의미가 있었어요. 물건에 이름을 적을 수 있었다는 건 글을 읽고 쓸 줄 아는 지배층으로 대단한 권력을 가졌다는 뜻이니까요. 게다가 문자 못지않은 권력을 상징하는 게 바로 청동기였습니다. 그런 청동기에 글자까지 새겼으니 그 권력이란 상상할 수 없이 어마어마했단 거죠.

오늘날 하남성 정주 시

중국 하남성은 황하와 인접한 지역으로 중원 지역에 해당한다. 상나라 유적이 있는 정주와 안양,
주나라 후기 수도였던 낙양이 모두 하남성에 밀집해 있으며 은허 역시 하남성 안양에서 발굴됐다.
특히 오늘날 정주는 하남성의 성도로서 은허로 가기 위해서는 이곳을 통하는 루트가 가장
대표적이다.

신의 형상에서 인간의 이야기로

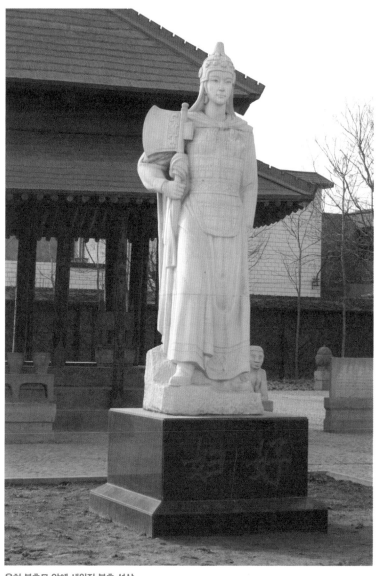

은허 부호묘 앞에 세워진 부호 석상
실제 부호의 얼굴일지는 알 수 없지만 현재 은허 부호묘 앞에는 장군으로 분한 부호의 전신
조각상이 서 있다.

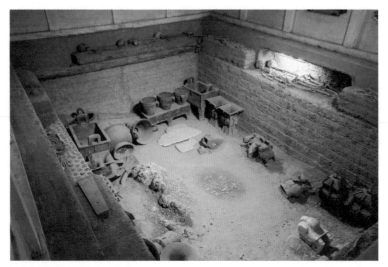

부호묘 구덩이를 복원해놓은 모습
부호묘는 은허에서 발굴된 무덤 중 유일하게 온전히 보존된 왕실 무덤이다. 현재 복원된 부호묘의 구덩이는 높이만 건물 6층 가까이에 이른다.

청동기가 왜 권력의 상징인가요? 다이아몬드나 금도 아니고, 청동은 쉽게 녹슬잖아요?

상나라 시기에는 권력을 과시하는 데 청동기만 한 게 없었습니다. 요즘 말로 하면 청동기는 '희귀 아이템'이었어요. 드물고 귀한 물건이었단 거죠. 만들기도 어렵고 제작 비용도 엄청났거든요. 청동의 주재료는 '동', 그러니까 구리예요. 청동이란 이름부터 녹이 슬어 푸른빛이 도는 동이란 뜻이지요. 거기에 주석, 납, 아연 등을 합금했습니다. 청동기의 강도나 색깔을 결정짓는 요소가 '금속들을 어떤 비율로 배합하는가'입니다. 이 시대엔 말씀드린 광물들을 발견하는 일부터 쉽지 않았어요. 그걸 녹인 다음 각 성분을 추출해 섞거나 아니면 자연 상

　　　　　　　　　　　　신의 형상에서 인간의 이야기로

태로 섞여 있던 걸 적절히 합금하는 과정이 녹록지 않았던 건 물론
이고요.

우리나라 제기도 동으로 만들었어요. 놋그릇이라고 하지요? 지금은
금속 제련 기술이 발전해 그릇 벽이 얇아진 데다 황동으로 성분 역
시 달라지면서 상대적으로 가볍고 실용성도 좋아졌지만요.

옛날도 지금처럼 그릇 만드는 방법이 쉬웠다면 좋았을 텐데요.

청동기를 만드는 게 그처럼 간단하고 모든 사람이 사용할 만큼 대중
적이었다면 과연 청동기가 권력의 상징이 될 수 있었을까요? 만들기
어려워서 특정한 이들만 청동기를 가질 수 있었다는 거야말로 청동

오늘날의 제기
놋그릇, 혹은 유기라 불린다. 특히 경기도 안성의 놋그릇이 예부터 유명했는데 '안성맞춤'이라는 표현
역시 여기서 나온 말이다.

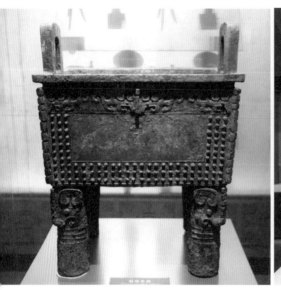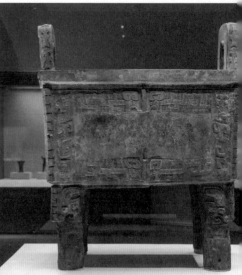

(왼쪽)사모신정, 중국 하남성 안양 부호묘 출토, 기원전 13∼11세기, 중국사회과학원고고연구소
부호의 아들이 어머니를 위해 만들어 바친 거라고 본다.
(오른쪽)후모무정, 중국 하남성 안양 은허 출토, 기원전 13∼11세기, 북경 중국국가박물관
부호의 자매인 부정의 무덤에서 나온 방정으로, 중국 최대 사이즈의 청동기다. 무려 무게가
833킬로그램에 달한다.

기의 진정한 가치였습니다. 그래서 당시 청동기는 신과 소통하는 제
사에만 사용됐어요. 지배층은 이 귀한 청동기로 제사를 지내며 스
스로를 차별화하고 권력을 뽐냈습니다.

그 대표적인 청동기로 부호묘에서 발굴된 방정이 있습니다. 한번 살
펴볼까요? 왼쪽이 부호의 방정이에요. 사모신정이라 부르지요. 사모
신정과 꼭 닮은 후모무정이란 방정도 있어요. 오른쪽 사진이 후모무
정입니다. 후모무정은 부호묘가 아닌 은허 동쪽 끝에서 발굴됐지만
부호와도 인연이 깊은 방정이랍니다.

신의 형상에서 인간의 이야기로

방정에도 이름이 적혀 있었나요?

물론입니다. 왼쪽 방정에는 '사모신'이라는 문구가 새겨져 있어요. '신'이 앞서 말했던 부호의 시호예요. 오른쪽 방정에도 '후모무'라는 문구가 적혀 있었는데 정체는 다름 아닌 부호의 자매입니다. 부호와 함께 셋뿐이었던 왕의 정실부인 중 하나였지요. 상나라 때 오면 이렇게 누구의 소유인지, 누굴 위해 만든 건지를 분명히 나타낸 청동기가 등장하기 시작합니다.

부호 집안은 엄청 권위 있는 집안이었나 보네요.

| 청동에서 빌려온 신의 권력 |

맞아요. 귀하다는 방정을 두 개나 가지고 있었으니까요. 방정의 뜻을 풀어보면 방(方)은 네모지다, 정(鼎)은 다리 셋 달린 중국 고대의 솥단지예요. 방정은 네모나니까 '다리가 넷 달린 솥단지'인 셈이죠. 아마 제사에 바칠 동물을 담는 용도로 썼을 거라고 합니다. 이 시기엔 지배층을 비롯한 왕의 권위가 신의 대리인이라는 데서 왔다고 했잖아요? 따라서 왕이 신과 소통하는 자임을 보여주는 제사는 나라의 중대한 행사였어요. 왕은 제사드리는 일로 만인에게 위엄을 드러낼 수 있었고요. 그 제사에 사용한 그릇이 방정이었던 겁니다.

그런 의식에 쓰이는 그릇에다가 이름까지 적어 무덤에 넣은 거군요.

북경 중국국가박물관에 전시된 후모무정
관람하고 있는 사람들과 비교해 보면 어마어마한 사이즈임을 알 수 있다.

그렇습니다. 둘 다 굉장한 사이즈입니다. 부호묘 방정이 128킬로그램, 부호 자매의 방정은 833킬로그램에 달해요. 너무 무거워 설거지는 엄두도 못 냈을 거 같아요. 방정뿐만 아니라 청동 그릇 대부분이 주로 제사를 위해 만들어졌어요. 청동은 무겁고 둔탁해 보여도 웅장한 느낌이 나니까 제사 때 놓아두면 신성한 분위기가 더해졌겠지요. 누가 보더라도 함부로 다뤄선 안 되는 물건처럼 보였을 거예요. 방정도 마찬가집니다. 어디 낱낱이 살펴볼까요?

| 신비로움과 그로테스크 사이 |

고대 청동기는 자세히 들여다보는 재미가 있습니다. 뭐 하나 허투루

비워놓지 않았거든요. 앞서 본 두 방정을 보면 아래와 같은 얼굴이 무늬로 들어가 있어요. 어때 보이나요?

녹이 잔뜩 슬어서 그런지 음산하네요.

이 무늬를 도철문이라 합니다. '도철'이라는 괴수의 얼굴을 본떠 만들었다고 붙은 이름이죠. 도철은 신화 속 동물이에요. 『여씨춘추』, 『사기』, 『산해경』 등 중국 옛 문헌에 두루 등장합니다. 성격도 흉악하거니와 식욕은 어찌나 왕성한지 눈앞에 있는 건 뭐든 먹어버리는 동물이었다죠. 문헌마다 차이가 나지만 양의 몸에 사람 얼굴을 하고, 호랑이의 송곳니와 커다란 뿔을 가진 흉포한 모습으로 묘사됐습니다. 방정 속 도철문도 비슷해요. 얼굴보다 큰 뿔, 가운데에 있는 두 눈과 두 귀, 눈 아래 송곳니를 찾아볼 수 있습니다.

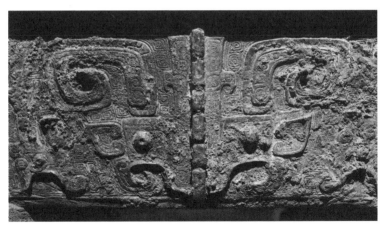

부호묘 출토 방정의 무늬(부분), 하남성 안양 부호묘 출토, 기원전 13～11세기, 중국사회과학원고고연구소

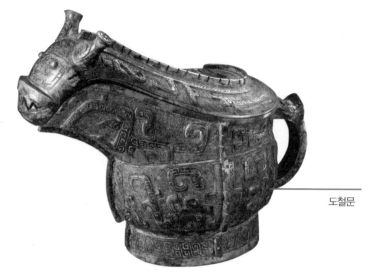

도철문

굉, 기원전 13~11세기, 중국 출토, 브루클린미술관
제사용 술 주전자로, 기괴한 동물 모양을 한 뚜껑을 열어 액체를 담았다. 큰 사이즈는 아니지만 어느 정도 무게가 있어 두 손으로 받쳐 들었으리라 추정된다.

왜 하필 그런 흉악한 동물을 청동기에 새긴 건가요?

글쎄요. 추정하기로는 도철이 과한 욕심을 경계하라는 교훈을 주기 위해 만들어졌다는데 그것도 꼭 정답이라고 할 수는 없습니다. 확실한 건 도철문이 인기가 많았는지 상나라와 그다음 주나라 청동기에도 빈번히 발견된다는 겁니다. 위 청동기를 보세요. 제사 때 술이나 액체가 섞인 음식을 담는 일종의 주전자인데 아랫부분에 도철문이 들어가 있어요.

청동기에는 도철문만 새겨졌나 보죠? 좀 시시한데요.

신의 형상에서 인간의 이야기로

청동기에 들어갔던 온갖 무늬를 나열하자면 끝이 없습니다. 보통 구불구불한 무늬는 신석기시대부터 이어진 용이에요. 반치문, 반룡문, 기룡문 등으로 불립니다. 그 밖에도 번개 모양의 뇌문, 닭 머리에 뱀의 목을 하고 물고기 꼬리를 단 봉황문 등도 단골로 등장하죠. 이 무늬들의 특징은 실제 동물의 여러 부위를 짜깁기해 세상에 없는 동물 형상을 만들었다는 거예요. 도철문도 마찬가지고요. 그런데 왼쪽 청동 주전자는 무늬뿐만 아니라 외형 자체도 현실에 존재하지 않는 동물 모양입니다.

이빨이 뾰족뾰족하지만 않으면 윗부분은 꼭 민달팽이 같아요.

청동기에 들어가는 다양한 문양들의 예

뇌문

안상문

조문

용문

운문

봉황문

도철만큼이나 심상치 않게 생겼지요. 얼굴에는 뿔 두 개가 달려 있고 이빨은 뾰족합니다. 몸은 뚜껑을 따라 길쭉한 게 민달팽이처럼 보였다가도 달리 보면 말이나 뱀, 소 같기도 해요. 부분적으로는 우리에게 익숙한 동물이지만 전체를 놓고 봤을 때는 무슨 동물이라 콕 집어 말하기 어려워요. 이 동물, 저 동물의 특정 부분을 가져와 상상의 동물을 만들어 그렇습니다. 표면을 채운 문양도, 청동기 외형 자체도 대놓고 사실적으로 묘사하지 않았어요.

왜 이렇게 만들었나요? 본인들의 상상력을 뽐내고 싶었던 걸까요?

청동기 대부분이 제기였다는 데 실마리가 있습니다. 의례에 사용할 제기는 무릇 신령함이 깃든 모습이어야 한다고 생각했던 것 같아요. 상나라 사람들에게 제사는 신과 소통하는 창구였으니까요. 신이 현실의 무엇과도 다른 경이롭고 영험한 존재이듯 제기 역시 신을 닮은 비현실적인 모습으로 만든 거죠. 동물 무늬와 동물 형상을 기묘하게 표현하면 신의 성스러움이 드러날 거라 믿었던 거예요.

아까 도철문을 처음 봤을 때 왠지 음산하고 으스스한 기분이 들었던 게 그래서였나 봐요.

그게 당시 의도대로 느낀 겁니다. 신과 대면했다고 생각해보세요. 두려움으로 온몸이 얼어붙으면서도 동시에 신비롭지 않았을까요? 옛사람들은 제기에서 그런 신의 숨결이 느껴지길 바랐던 거죠.

| 호남성, 사실적이되 기괴하게 |

은허에서 방정을 만들던 때 다른 지역에서는 무슨 일을 했을까요? 마찬가지로 청동기를 만들었습니다. 중원과 다른 자신들만의 독자적인 시선을 가지고 말이죠. 하지만 청동기에 신의 권능과 신을 대리하는 자로서 왕의 권력을 담고자 했던 마음은 중원이나 중원 바깥 지역이나 모두 같았습니다.

아래 지도를 보세요. 서안을 중심으로 한 중원이 아닌, 그 바깥이 얼마나 넓은지를요. 그 가운데 호남성과 사천성, 두 곳에 가봅시다. 먼저 양자강 남쪽의 호남성입니다.

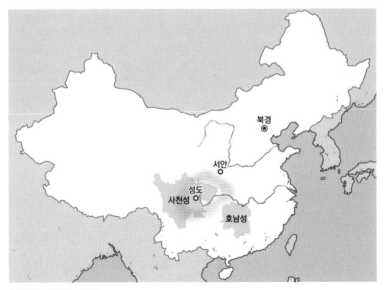

호남성과 사천성의 위치
호남성은 양자강의 남쪽에, 사천성은 그 상류에 위치한다. 두 지역 모두 중원 문화와는 별개의
문화를 발전시켜온 지역이었다.

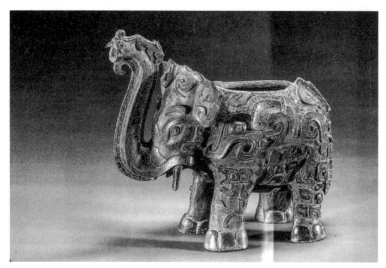

상형준, 기원전 12~11세기, 중국 호남성 출토, 호남성박물관

위 사진이 호남성에서 나온 청동기 중 하나예요.

이건 코끼리잖아요! 아닌가요?

맞아요. 이 청동기는 상형준이라고 부릅니다. 코끼리 상(象)에 모양
형(形), '준'은 그릇 모양 명칭이에요. 참고할 수 있도록 다음 페이지에
여러 청동 그릇의 종류를 정리해뒀습니다. '작'이 세 발 달린 술잔,
'정'이 세 발 달린 솥단지라면 술을 담는 그릇은 준이라고 합니다. 위
상형준은 안에 담긴 술을 코끼리 코끝으로 따르게 돼 있어요. 따로
뚜껑이 전해지진 않지만 원랜 뚜껑이 있었을 거고요. 준은 코끼리뿐
만 아니라 소 모양의 희준, 양 모양의 착준 등도 만들어졌습니다.
이 준들은 제기 모양으로 굳어진 다음 우리나라에도 전해집니다. 조

신의 형상에서 인간의 이야기로

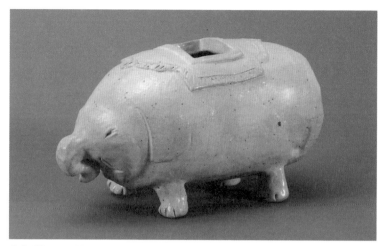

백자 상형준, 16세기, 부산시립박물관
배 부분에 제사 할 때의 '제(祭)' 자가 새겨져 있어 제기로 쓰였던 걸 알 수 있다. 짧은 다리에 말린 코가 개성적인 상형준이다.

선시대에는 위 사진처럼 백자로 상형준을 만들기도 했어요.

생기다 만 코끼리처럼 보여요.

우리나라 상형준은 호남성의 상형준만큼 코끼리의 모습이 실감 나진 않습니다. 코끼리라고 하기엔 다리와 코가 너무 짧아서 돼지 같아요. 그런데도 자꾸 눈길이 가죠. 보자마자 무슨 동물인지 알아맞힐 수 있었던 호남성의 상형준과도, 상상의 괴수를 만들었던 중원 지역의 청동기와도 다른 매력을 보여줍니다.

코끼리 표정이 꼭 재채기 하려는 거 같아요. 나름 귀여운걸요.

네, 그다지 코끼리처럼 보이진 않아도 깜찍해요. 자세히 보면 우리가 사실적이라고 말한 호남성의 상형준도 실제 코끼리를 완벽히 재현한 건 아닙니다. 일단 표면에 구불구불한 무늬가 빼곡하게 덮여 있어요. 상나라 청동기와 마찬가지로 기괴하고 환상적인 분위기를 내려고 했던 거예요. 지역에 상관없이 이 시기 청동기에 주술적인 세계가 영향을 줬다는 건 확실합니다.

호남 지역 사람들이 중원 지역 청동기를 따라 만든 게 아닐까요?

무늬만 놓고 보면 그렇게 생각할 수도 있습니다. 중국 문명은 중원

다양한 종류의 청동 그릇 모양

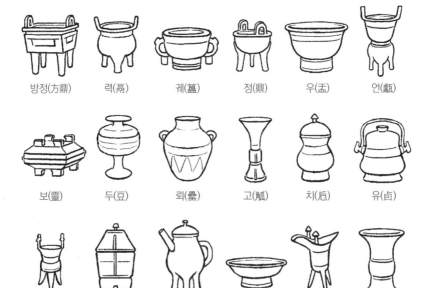

방정(方鼎)　력(鬲)　궤(簋)　정(鼎)　우(盂)　언(甗)

보(簠)　두(豆)　뢰(罍)　고(觚)　치(觶)　유(卣)

가(斝)　방이(方彝)　화(盉)　반(盤)　작(爵)　준(尊)

신의 형상에서 인간의 이야기로

지역을 중심으로 발전했으니까요. 상나라 역시 중원에 있는 나라였고요. 그래서 어떤 연구자들은 중원의 한족 문화가 일찍부터 다른 지역에까지 영향을 미쳤다는 근거로 청동기 문양을 들기도 했습니다. 하지만 중원 청동기와 전혀 다른 호남성 청동기도 많은 데다 호남성과 중원 지역은 1000킬로미터가량 떨어져 있어요. 교통과 통신 수단이 발달하지 않았던 시절에 자연스럽게 교류가 이루어졌을 리는 없죠. 호남 지역은 중원과는 별개로 독자적인 문화를 발전시켰다고 보는 게 옳습니다.

지도로 보면 실감이 안 나지만 중국 땅이 진짜 넓긴 넓군요.

맞습니다. 어찌나 넓고 지역마다 문화가 이렇게 제각각인지 갈 때마다 놀란답니다.

| 사천성, 모두를 놀라게 한 청동마스크 |

이제는 사천성으로 건너가 아주 색다른 청동기를 함께 볼까요?

사천성 하니 갑자기 사천자장면이 떠올라요.

자장면은 중국 음식이 아니지만 사천성이 매운 요리로 유명한 곳이긴 해요. 어떤 요리든 고추를 잔뜩 넣는 편인데 마파두부가 대표적이죠. 저도 사천요리를 무척 좋아합니다. 그러나 우리의 주제는 미술

이니 음식 생각은 잠깐 접
도록 해요.

1986년 사천성의 삼성퇴
유적에서 커다란 흙구덩
이 두 개가 발견됐습니다.
당시만 해도 중원 바깥의
청동기는 그다지 연구되
지 않았을 때라 삼성퇴에
서 발견된 남다른 모습의
청동기는 사람들의 이목

사천요리의 대표 마파두부
고추 등 매운 양념을 많이 쓴 게 사천요리의 특징이다.
대표적으로 마파두부, 훠궈, 고추잡채 등이 있다.
기후가 고온다습해 먹고 땀을 흘려 건강을 유지하기
위해 자극적인 매운 요리를 즐겼다고 한다.

을 끌었습니다. 사천성 지역은 중원으로부터 멀리 떨어진 건 물론이
고 지리적으로도 경계가 뚜렷합니다. 동쪽에는 여러 겹의 산으로 둘

사천성의 중심 도시 성도
사천성을 대표하는 도시인 성도는 사천 분지의 서쪽 지역으로 너른 평원을 자랑한다. 『삼국지』의
유비가 촉한을 세운 '익주'가 바로 이곳이다. 삼성퇴는 성도로부터 40여 킬로미터 떨어진 근교에서
발굴됐다.

신의 형상에서 인간의 이야기로

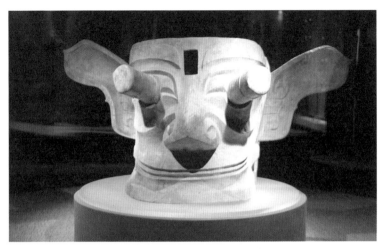

청동마스크, 중국 사천성 삼성퇴 출토, 기원전 14~11세기, 삼성퇴박물관

러싸인 분지가, 서쪽에는 고원이 있어 다른 지역과 교류하기 쉽지 않았죠. 그래선지 사천성 청동기는 어떤 지역과도 달랐습니다.

지금껏 충분히 기묘한 청동기들을 많이 봤던 것 같은데요.

위 사진이 삼성퇴 유적에서 나온 청동기 중 하나입니다. 지금까지 본 청동기와는 차원이 다른 독특함이 느껴지죠?

눈에 스프링이라도 달린 건가요. 입이 귀에 걸리도록 웃고 있네요.

삼성퇴를 발굴하기 전에는 중국의 청동기라고 하면 중원의 제기, 즉 그릇이 일반적이었어요. 우리가 지금껏 살펴본 청동기들도 모두 그릇이었잖아요. 그런데 삼성퇴에서는 그릇이 아닌 청동마스크가 나

온 겁니다. 40여 점이나 말이죠. 게다가 완성도도 꽤 높았어요. 삼성
퇴에서 발굴된 청동기의 무게만 따지면 그때까지 알려진 청동기 유
적 중 최대 규모였다고 합니다.

삼성퇴는 지금까지도 수수께끼로 가득한 유적입니다. 상아를 포함
한 코끼리뼈와 많은 양의 청동기를 한날한시에 파묻은 걸로 보여 더
욱 의문을 불러일으켰죠. 유적 곳곳에 의도적으로 파괴했거나 불에
태운 흔적도 있었고요. 제사 후 청동기와 동물 등을 한꺼번에 구덩
이에 파묻은 듯도 해요. 도대체 여기서 무슨 일이 있었던 걸까요?

중국 사천성 삼성퇴박물관의 모습
삼성퇴 유적에서는 청동기, 금제품, 옥기, 상아 등 총 700여 점에 이르는 유물이 나왔다. 그중
대다수는 오늘날 삼성퇴박물관에 소장 중이다.

신의 형상에서 인간의 이야기로

말씀을 들으니 청동마스크가 으스스하게 느껴지는데요.

밤에 보면 더 무서울 것 같아요. 사실 청동'마스크'라고 이야기하긴
했지만 이름만 그렇게 붙인 겁니다. 아래서 청동마스크 한 점을 더
보여드리죠. 이런 마스크는 얼굴에 착용할 수 없습니다. 무게도 무게
고 눈이나 입도 뚫려 있지 않아요.

눈은 왜 저렇게 만든 걸까요?

이것도 도철처럼 옛 문헌에서 단서를 찾을 수 있습니다. 『화양국지』
라는 중국의 기록에 이런 이야기가 전해 내려와요. 고대 사천 지역
에 '촉'이라는 나라가 있었어요. 훗날 『삼국지』의 유비가 이 지역에

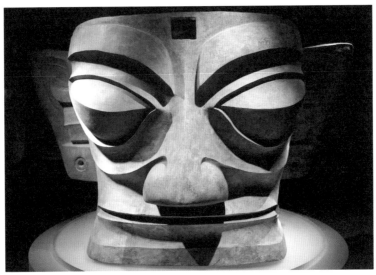

청동마스크, 중국 사천성 삼성퇴 출토, 기원전 14~11세기, 삼성퇴박물관

세운 나라인 촉과 구분하기 위해 고촉이라고도 부르지요.

촉의 초대 임금은 잠총이라는 사람이었습니다. 왕이 되기 전 누에를 잘 치는 사람으로 유명했죠. 아예 이름에 누에 잠(蠶) 자가 들어갈 정도로요. 인품까지 좋았는지 누에 치는 기술을 사람들에게 가르쳐 준 공으로 왕의 자리에 올라요. 나라 이름인 촉(蜀)도 누에의 모습에서 유래한 한자입니다.

후일 잠총은 사람들에게 신과 동등한 존재로 추앙받습니다. 기록에 따르면 잠총은 귀가 크고 눈이 튀어나왔다고 해요. 삼성퇴에서 발굴된 청동마스크들은 하나같이 전설 속 잠총의 얼굴을 연상시켜요. 청동마스크가 잠총의 얼굴을 형상화했다고 보는 이유죠.

그래도 방금 본 건 앞서 봤던 마스크보다 눈이 덜 솟아 있네요. 표정이 섬뜩한 건 같지만요….

참고로 이 마스크는 눈이 은행나무 열매와 비슷하다고 해서 은행 행(杏) 자를 써 행인형 마스크라고도 부른답니다.

| 과장을 통해 드러내는 신의 힘 |

삼성퇴에서는 오른쪽 커다란 청동 조각상도 나왔습니다. 서 있는 사람이라는 뜻으로 '입인상'이라 불러요. 제가 중국 삼성퇴박물관에 갔을 때 이 입인상을 봤어요. 사진으로는 실감이 안 날 텐데 받침대 높이만 96.5센티미터고 그 위에 선 입인상의 키가 165.5센티미터입니

신의 형상에서 인간의 이야기로

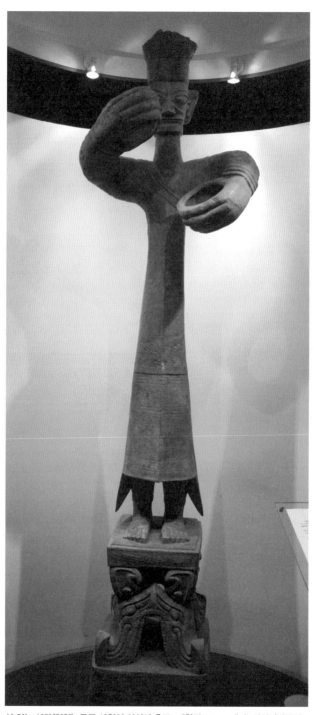

서 있는 사람(입인), 중국 사천성 삼성퇴 출토, 기원전 14~11세기, 삼성퇴박물관

다. 전시대에 올려놓기까지 했으니 총 높이는 3미터가 훌쩍 넘겠죠. 옆에 서니 제 머리가 입인상의 무릎 높이밖에 안 되더라고요. 거인국에 온 걸리버가 된 기분이었습니다.

사진으로 봐서는 길쭉하다는 생각만 드는데 엄청 크군요.

현대인에 비해 체구가 작았을 옛사람들에겐 더 엄청난 크기로 느껴졌을 겁니다. 모습을 살펴보면 이목구비는 청동마스크와 비슷해요. 눈이 튀어나왔고 양옆으로 큰 귀가 달려 있어요. 자잘한 문양이 옷자락과 받침대 부분에 새겨지긴 했지만 상나라 은허나 호남성 청동기에서 본 문양처럼 우툴두툴하기보다는 상대적으로 매끈합니다.

앞으로 둥글게 뻗은 두 손은 얼굴과 크기가 막상막하예요. 이처럼 손을 강조해 구멍을 뚫고 비스듬한 각도로 만들어놓은 걸로 봐서는 이 부분이 중요했던 게 틀림없습니다. 아마 구멍에 상아나 긴 막대를 끼워뒀겠지요. 삼성퇴 구덩이에서 청동기와 함께 상아가 많이 발견된 것도 상아를 신성시했기 때문

서 있는 사람(부분), 중국 사천성 삼성퇴 출토, 기원전 14~11세기, 삼성퇴박물관
살짝 측면에서 보면 손에 난 구멍에 상아나 긴 막대기를 비스듬히 끼워 넣을 수 있을 만하다는 게 더 확연히 보인다.

이라고 볼 수 있어요.

그릇은 뭘 담을 수라도 있지 거대한 사람 조각상을 어떻게 썼을지 상상이 안 가요.

용도가 전혀 짐작이 안 간다는 게 사천성 청동기의 특징입니다. 모양도 왜 그렇게 만들었는지 알 수 없고요. 입인상만 해도 사람을 본떠 만들긴 했지만 인간 신체의 굴곡이나 양감 같은 걸 전혀 신경 쓰지 않았어요. 청동마스크 역시 실제 사람의 생김새와는 확연히 다릅니다. 같은 고대 조각상이라도 그리스나 인도에서는 최대한 사람과 비슷하면서도 아름다운 조각을 만들려 했습니다. 하지만 삼성퇴 청동기는 그런 점엔 관심이 없어 보여요.

확실히 같은 사람이라는 친근감이 들진 않는 거 같아요.

네, 사람을 똑같이 재현한 게 아니라 특정 부위의 과장을 통해 압도적인 분위기를 극대화했어요. 신성함과 숭고함을 드러내려 한 듯합니다. 이렇게 보면 삼성퇴 청동기들은 중원의 청동 제기와 생긴 건 판이해도 목적은 같았던 셈입니다. 청동마스크나 입인상의 형상은 사람들에게 신의 힘과 권능을 일깨워주었겠지요.

지역이 다르다는 것만으로 목적이 같은 청동기들이 다양한 모습으로 만들어졌다는 게 신기하네요.

한집에 사는 가족도 성향이 제각각인데 저렇게 먼 거리에 사는 사람들끼리는 더하지 않았을까요? 각자 살아온 환경과 기질에 따라 생각과 취향이 달라진다는 건 축복입니다. 그 결과 세상은 다양한 볼거리로 풍부해지니까요. 삼성퇴는 그런 의미에서 중국 청동기 문화의 또 다른 모습을 보여주는 중요한 유적이에요. 덕분에 우리는 중원에만 청동기 문명이 있었던 게 아니란 걸 두 눈으로 확인할 수 있게 됐습니다.

| 죽은 이를 위한 청동나무 |

마지막으로 삼성퇴에서 나온 청동 조각상 하나를 더 소개하며 강의를 정리해볼까 합니다. 오른쪽을 보세요. 이번엔 동물이 아니라 나무예요. 어떤가요?

나뭇가지만 봐도 만들기가 보통 어려운 게 아니었겠는데요?

그렇죠. 더구나 이 청동나무는 입인상보다 큽니다. 4미터 가까이 돼요. 위에서부터 따라 내려오며 살펴볼까요. 축축 늘어진 나뭇가지의 중간 부분마다 꽃봉오리가 맺혀 있고, 새가 앉아 있습니다. 전부 아홉 마리 새가 있는 걸 보니 꽃봉오리도 아홉 송이겠군요.

신비롭네요. 어쩐지 마음이 차분해집니다.

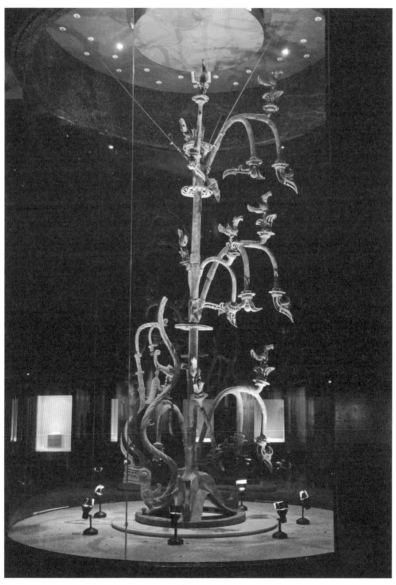

청동나무, 중국 사천성 삼성퇴 출토, 기원전 14~11세기, 삼성퇴박물관

사천성 사람들은 이렇게 큰 청동나무를 산 자들에게 자랑하기보다 제사 구덩이에 묻었습니다. 죽은 자들을 위해서 말이죠. 유독 이 청동나무의 정체에 관해서는 여러 설들이 오갑니다. 어떤 사람은 부상나무라고 주장했어요. 부상나무는 동쪽 바다 끝에 있다는 중국 전설 속 나무예요. 이 나무에는 해가 여러 개 걸려 있어서 새가 그걸 물어올 때마다 날이 바뀐다고 하지요.

저는 산 사람과 죽은 사람을 연결해주는 나무라는 설이 그럴싸하다고 생각합니다. 중국에서는 죽은 이의 영혼이 무사히 하늘로 인도되기를 바라는 마음에서 새를 만들곤 했습니다. 그런데 새가 아니라 새가 머무는 나무를 만들어 묻은 곳은 사천성이 유일합니다.

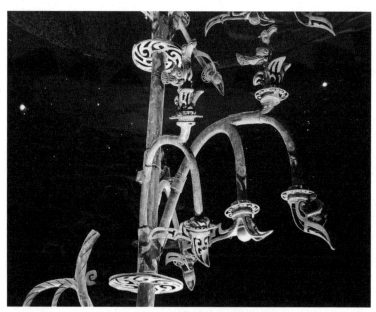

청동나무(부분), 중국 사천성 삼성퇴 출토, 기원전 14~11세기, 삼성퇴박물관
모든 나뭇가지 끝엔 잎사귀가 달려 있고, 하늘을 향해 피어난 꽃봉오리마다 새가 앉아 있다.

신의 형상에서 인간의 이야기로

기원후 1~2세기경이 되면 사천성에서는 오른쪽처럼 흔들었을 때 돈이 떨어지는 나무라는 뜻의 요전수(搖錢樹)를 만듭니다. 맨 위에 새가 있고 나뭇가지엔 엽전이 잔뜩 달려 있습니다. 저승길에 쓰라고 넣어 준 노잣돈이에요.

과거에는 시도 때도 없이 찾아오는 천재지변, 전쟁, 굶주림 등으로 죽는 사람들이 워낙 많았습니다. 옛사람들은 신에게 드리는 제사로 죽음의 공포를 극복하려고 했어요. 이 두려움은 또한 죽은 이를 보낼 때 정성을 쏟는 것으로도 표현됐습니다. 죽은 이 홀

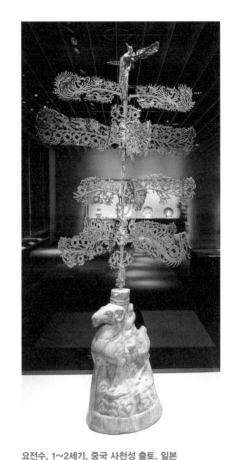

요전수, 1~2세기, 중국 사천성 출토, 일본 도쿄국립박물관
이 같은 청동나무는 중국 사천성 지방에서만 발견된다. 사천성 지방에 내려오던 나무에 관한 신앙을 엿볼 수 있다.

로 저승길에 오르는 일이 무섭지 않도록 최선을 다했던 거예요. 노잣돈을 넣는 것도 모자라 돈이 열리는 나무를 굳이 청동으로 만들어 무덤에 넣었던 이들의 간절한 심정을 상상하면 아득해집니다.

| 목적 이상의 낯선 아름다움 |

이 시기는 신과 조상을 기리는 마음이 정말 컸나 보네요. 갑골도 그렇고, 청동기도 그렇고 다 제사와 관련되어 있잖아요.

맞습니다. 신의 권위에 기대고자 했던 당시 지배층이 제사나 청동기로 권력을 과시했던 것도 무리는 아닙니다. 이 시기 청동기는 목적이 뚜렷했던 만큼 신의 신성함을 드러낼 수 있게끔 기괴한 모습으로 만들어졌습니다.

청동기를 더 잘 만들 수 있었는데 그 목적 때문에 제약이 있던 건 아닐까요? 그건 좀 아쉬운데요.

물론 지금까지 살펴본 청동기가 아름다움을 즐기기 위한 목적이 아니라 제사에 쓸 용도로 만든 의례용구라는 건 사실이에요. 그렇다 해도 이 청동기들이 가치가 있는 미술이라는 점을 부인할 순 없습니다. 당시 사람들의 세계관이 듬뿍 담긴 이 물건들은 우리에게 낯선 아름다움을 전해주기에 충분하니까요.

이제 발걸음을 옮길 때가 왔습니다. 시간은 무엇이든 가만히 내버려 두지 않는 법이죠. 청동기도 마찬가지였어요. 차츰 변화의 바람이 몰려옵니다. 상나라를 몰락시키고 중국 대륙을 지배한 새로운 나라가 등장하면서 말이에요.

청동기는 아름답지만 만드는 데 막대한 비용이 드는 귀한 물건이었다. 귀한 청동기로 제사를 지내는 것은 지배층의 권력을 한층 더 공고하게 만들었다. 중원 지역의 청동기에는 상상의 동물이 새겨져 있었고, 그 밖의 지역에서는 사실적인 형태의 동물이나 인간 형상의 조각이 만들어졌다.

- **부호묘의 발견**　**부호묘** 은허에서 발견된 상나라 왕비 '부호'의 묘. 장군이자 정치인으로 활발히 활동했음. 방정을 포함한 청동기 468점, 옥기 755점이 출토됨.
방정 다리가 넷 달린 청동 솥단지. 제사에 바칠 동물을 담는 용도로 추정됨.
⋯› 부호가 큰 영향력을 행사했음을 의미함.

- **신비롭고 아름다운 청동기**　녹이 슬면 푸른빛을 띠는 구리 그릇. 주석, 납, 아연 등 여러 광물이 섞여 합금 비율에 따라 색과 강도가 달라짐.
⋯› 그만큼 귀한 청동기로 제사를 지내는 것은 지배층의 권력을 공고하게 함.
도철문 신화 속 동물로, 동그란 눈과 송곳니, 뿔이 특징. 뭐든 먹어 치우는 흉포한 성질을 가진 도철의 문양. 상나라와 주나라 청동기에서 줄곧 표현됨.
⋯› 세상에 없는 상상의 동물 모양은 인간이 숭상하는 신성을 보여줌.

- **호남성의 청동기**　**상형준** 호남성에서 발견된 코끼리 형태의 술을 담는 그릇.
⋯› 중원과 다르게 사실적인 형태에 추상적인 무늬가 있는 동물을 묘사했음.

- **사천성의 청동기**　**삼성퇴** 사천성에서 발견된 기원전 14세기에서 11세기 사이의 유적. 다른 지역과 교류가 힘들었던 만큼 양식이 차별화됨. 고촉의 임금이었던 잠총을 형상화한 작품들은 튀어나온 눈과 큰 귀를 가지고 있었음.
청동마스크 행인형 마스크라고도 부름. 실제로 착용하지 않음.
입인상 서 있는 사람의 형태. 받침대까지 포함해 3미터에 달함. 큰 손에 뚫린 구멍에는 상아나 막대를 끼워뒀을 거라 추정됨.
참고 청동나무 같은 죽은 자를 위한 작품도 존재.

"어찌 죽은 거북이의 껍데기(갑골)와 마른 나뭇가지가
천하의 큰일을 알겠는가?"

– 명나라 고전 소설 『봉신연의』 중

03

그릇에 천자의 권위를 새기다

#주나라 #봉건제 #명문 #유목 민족의 영향

모든 나라의 운명과 마찬가지로 시간이 흘러 상나라도 차츰 쇠락의 길을 걸었습니다. 그러던 기원전 11세기, 주나라에 패하면서 멸망하지요. 상나라의 뒤를 이어 중원을 꿰찬 주 왕조가 다스린 나라는 과연 어떤 모습이었을까요? 청동기 두 점에 변화의 힌트가 있습니다.

고작 청동기 두 점으로 알 수 있다고요?

모든 걸 알 수는 없지만 살짝 엿볼 순 있지요. 다음 페이지 왼쪽은 상나라 말기에서 주나라 초기에 만들어진 술 주전자, 오른쪽은 주나라가 완전히 자리를 잡은 시기에 만들어진 병입니다. 두 청동기의 차이만큼 상나라와 주나라의 정치 사회 체계는 크게 달랐습니다. 그 변화가 청동기에도 영향을 미친 거고요. 무엇이 어떻게 달라졌던 건지 이제부터 그 이야기를 들려드리겠습니다.

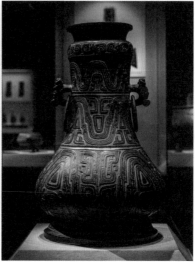

(왼쪽)맹호식인유, 기원전 11세기, 중국 호남성 출토, 프랑스 세르누치미술관
(오른쪽)청동 병, 기원전 11~7세기, 중국 섬서성 출토, 보계청동기박물원

| 하늘로부터 명받은 자가 세상을 다스린다 |

상나라의 명성이 드높던 시절, 주나라는 서쪽 변방의 작은 나라에
불과했습니다. 고도로 발달한 상나라의 정치 체제와 문화를 모방하
는 데 급급한 약소국이었어요.

그런 작은 나라가 어떻게 상나라를 이긴 건가요?

몰락하는 나라와 부상하는 나라는 언제 어디서나 닮은 모습을 띠
게 마련이지요. 상나라가 몰락의 길을 걸었던 주된 이유는 내부에
있었습니다. 상나라 마지막 왕인 주왕은 음주와 향락에 빠져 나랏일

신의 형상에서 인간의 이야기로

술에 빠진 상나라 주왕과 지배층
중국 명나라 시기의 고전 소설 「봉신연의」는 상나라 주왕 시기부터 주나라 교체기까지를 배경으로
한다. 작중에서 주왕은 술과 향락에 빠져 타락한 폭군으로 그려진다.

에 소홀했다고 합니다. 백성을 상대로 폭력과 착취를 일삼고 달기라
는 여인에게 푹 빠져 그 말만 들었다고 해요. 충신의 간곡한 조언도
아무 소용이 없었답니다.

주나라는 그 틈을 노렸겠군요.

그렇습니다. 호기롭게 상나라를 무찌른 것까진 좋았는데 주나라는
곧 문제에 부딪혀요. 새로 세운 나라가 으레 그렇듯 신하와 백성에게
주 왕조의 정당성을 인정받아야 했거든요. 이때 주나라가 내세운 게
천명사상입니다. 천명(天命)이란 하늘이 내린 명령을 뜻해요. 하늘의

명을 받은 자가 세상을 다스린다는 게 핵심입니다. 천명은 하늘이 단지 세상일을 주관하는 걸 넘어 누가 왕이 될지를 결정하는 겁니다. 하늘이 누군가를 왕으로 점찍었더라도 탐탁지 않으면 도로 왕의 자리를 빼앗을 수 있다는 거죠. 내쫓기지 않으려면 왕도 꾸준히 덕행을 쌓아야만 합니다. 그래서 주 왕조는 이렇게 주장했어요. 상나라 왕은 덕행을 쌓지 못했기 때문에 자신들이 하늘의 뜻에 따라 상나라 왕을 몰아낸 거라고요.

상나라를 몰아낸 게 찜찜했던 사람들은 혹했겠는데요.

상나라와 주나라가 치른 목야전투
기원전 11세기에 상나라의 주왕과 주나라의 무왕이 목야에서 치른 전투다. 이 전투에서 주나라가 승리하면서 상나라 역사도 막을 내린다.

신의 형상에서 인간의 이야기로

그걸 노린 거지요. 도덕을 기준 삼아 하늘이 왕을 선택하고 폐한다는 발상은 아주 획기적이었어요. 왕족으로 태어났더라도 인격을 갈고닦을 의무가 생긴 거니까요. 주나라의 왕은 자신이 상나라 왕을 거꾸러뜨릴 자격이 있는 하늘의 아들, '천자'라고 주장합니다. 자신이 하늘의 선택을 받은 자이자 도덕성을 겸비한 왕이라는 거지요.

좋은데요. 왕이 되어서도 내내 청렴해야 했겠네요.

맞아요. 왕이 됐으니 끝인 것보다 합리적으로 들리지 않나요?

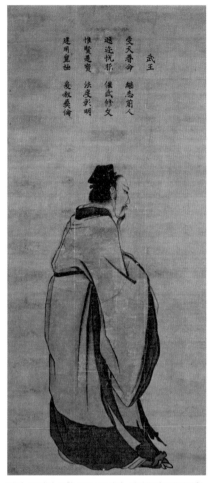

마린, 주나라 무왕, 12~13세기, 대만국립고궁박물원
주나라 최초의 천자로, 후일 주 문왕으로 추대되는 아버지의 뒤를 이어 상나라를 몰락시켰다. 강태공을 기용하면서 나라는 더욱 강력해지고 무왕은 주나라 역사상 손꼽히는 군주가 됐다.

상나라와 주나라는 둘 다 종교와 정치가 구분되지 않았다는 공통점이 있었지만 왕의 캐릭터는 달랐어요. 상나라 왕이 신의 대리인에

그쳤다면 주나라의 왕은 세상을 잘 통치하는 걸로 스스로를 증명해야 하는 존재였습니다. 나라를 다스리는 게 자기 소관, 자기 책임이 된 겁니다. 이렇게 왕의 역할이 변하면서 신 중심 사회는 인간 중심 사회로 향하게 됩니다. 제사 중심의 주술적인 사회가 현실 세계의 도덕규범과 사회 질서에 관심을 쏟는 사회로 변모하는 거지요.

그럼 주나라에 오면 청동기가 신과 상관없어지나요?

주나라에서는 제기만이 아니라 훨씬 다양한 용도로 청동기를 만들었어요. 천명사상과 같이 근본적인 국가 운영 철학이 변한 데서도 원인을 찾을 수 있지만 주나라 들어서 달라진 정치 제도도 한몫했습니다.

| 피는 물보다 진하다 |

가끔 단 한 명이라도 진정한 내 편이 있었으면 하고 바랄 때가 있지요. 넓은 지구에서 내 편 하나 찾는 일이 이토록 어려울 일인가 싶은 날이 있잖아요. 그런데 운 좋게 어떤 사람이 내 편이 되었다고 칩시다. 그 사람을 더 확실한 내 편으로 만드는 방법은 뭘까요?

글쎄요, 그런 방법이 있기는 할까요….

참 막막한 질문이죠? 이게 오랫동안 작은 나라에 불과했던 주나라

가 마주한 고민이었습니다. 상나라를 무너뜨리고 순식간에 많은 백성을 거느리게 됐지만 모두를 진짜 내 편으로 만드는 건 다른 일이었거든요. 다스리는 영토가 워낙 넓다 보니 수많은 부족을 통합하는 일부터 만만치 않았죠.

원래 지배층이었던 상나라 귀족들의 반발도 심했을 거 같아요.

천명사상을 통해 정통성을 인정받으려 했어도 그것만으로는 부족했던 게 사실이었어요. 이때 주나라가 고안해낸 내 편 만들기 비법이 봉건제였습니다. 그것도 서양의 봉건제와 달리 혈연관계로 이뤄진 독특한 봉건제였죠.

주나라의 봉건제
황제의 가까운 남자 친척들이 중요한 영지를 다스렸다.

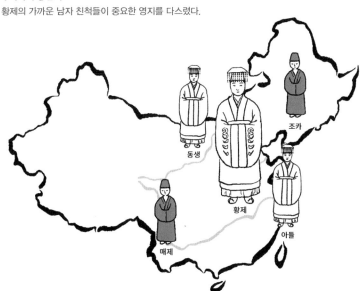

우선 왕은 자기 아들이나 친인척에게 중요 지역을 주고 다스리게 했어요. 이들은 지역에 군림하는 제후가 되어 다른 부족의 지배층과 결혼해 가정을 이뤘고요. 그런 식으로 주 왕조는 다른 부족과 인근 귀족을 야금야금 자기편으로 만듭니다. 이렇게 비슷한 신분끼리 혼인하며 다져진 주나라의 봉건제는 가족이란 이름 아래 강한 결속력을 지니게 돼요. 왕은 친인척이 다스리는 제후국과 긴밀히 소통하면서 거대한 영토를 효율적으로 지배할 수 있었지요.

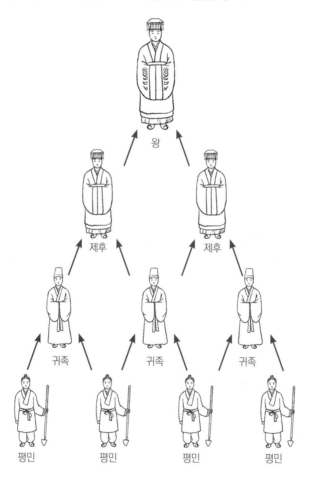

신의 형상에서 인간의 이야기로

왕이 가족 모임이라도 할라치면 제후들이 죄다 모였겠어요.

서양 봉건제와는 비교할 수 없이 왕과 제후의 사이가 친밀했겠죠? 그만큼 가족의 화목이 중요했고요. 가족 간에 갈등이 일어나면 나라의 근간도 흔들리는 셈이 될 테니까요. 그러다 보니 아랫사람은 윗사람을 공경해야 하며, 윗사람은 아랫사람을 사랑으로 보살펴야 한다는 효와 예의 문화가 강조되기 시작합니다.

결국은 친척끼리 부와 권력을 세습했겠네요?

그렇죠. 현대사회에서 부정적으로 여겨지는 혈연에 의한 세습이 제도화된 게 주나라 때입니다. 그 예가 장자상속 제도고요.
주나라는 서열이 확실한 나라였어요. 왼쪽 일러스트를 보세요. 맨 꼭대기에 천자라고 불리는 왕이 있고, 그 아래에는 왕의 친인척인 제후, 또 그 아래에는 공경대부 등 지배 계급, 맨 마지막에 백성이 있습니다. 피라미드 구조인 건 여느 봉건제와 같아요. 사회를 철저히 계급화해서 국가 질서를 확립했던 거죠.

피라미드 아래쪽의 사람들도 신분 상승이 거의 불가능한 봉건제를 얌전히 따랐나요?

그런 불만을 가지지 않도록 백성을 교육했습니다. 왕과 제후 사이를 묶어줬던 효와 예의 문화를 백성들에게도 퍼뜨려 사회 전반을 결속

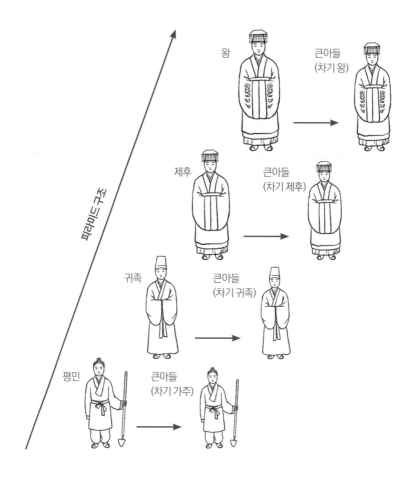

한 거예요. 이렇듯 엄격한 위계질서는 국가는 물론 가정과 사회에도 영향을 줬어요. 신분에 따라 각기 다른 규범을 만들어 의례로 정착시키는 계기가 됐죠.

대표적으로 관례, 혼례, 상례, 제례를 뜻하는 관혼상제가 있습니다. 관례는 낯선 분도 있을 텐데 사회적인 성년을 맞이하는 의식을 가리켜요. 남성에게는 관모를 씌워주고, 여성에게는 비녀를 꽂아주는 의례를 치렀죠. 한마디로 인간이 일생 동안 겪는 중요한 일을 온갖 규

신의 형상에서 인간의 이야기로

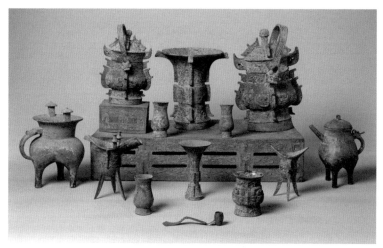

청동 예기 일괄, 기원전 11세기, 중국 섬서성 보계 출토, 메트로폴리탄박물관
가정과 사회에서도 예법을 중시한 주나라에서는 의례에 사용하는 청동기도 엄격히 정해서 썼다.

범으로 의례화한 겁니다. 그 관혼상제 때 쓰던 청동기도 정해져 있었어요. 위 사진처럼 세트로 발견되기도 합니다.

| 가문의 영광, 가문의 청동기 |

이때부터 어느 가문에서 태어났는가가 무척 중요했겠다 싶어요.

네, 상나라 때보다 훨씬 신분과 출신이 중요해졌어요. 대대로 신분이 세습되니까요. 신분이 개인의 운명을 좌우하는 기준이 됐달까요. 자연스레 가문을 드러내고 대대손손 기리고 싶어 하는 마음도 커졌습니다. 오늘날에도 자신이 무슨 가문의 몇 대손인지 남들에게 내세우고 싶어 하는 이들이 많잖아요? 하물며 가문이 막강한 힘을 발휘하던

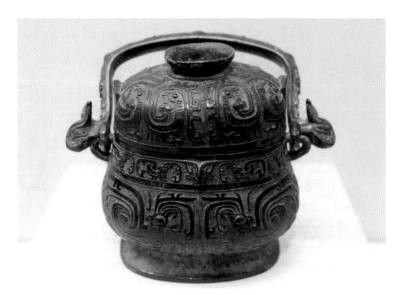

풍이 만든 청동기, 서주시대, 중국 섬서성 부풍현 출토, 보계시주원박물관
그릇의 전체 형태가 상나라 때보다 둥그스름해졌다. 겉의 문양도 이전에 비하면 잔잔해진 편이다.

주나라 시절에는 그 욕망이 대단했을 거예요. 주나라의 상류층은 당대 값비싼 재료였던 청동에 그 마음을 담습니다. 청동기에 명문을 새겨넣으면서요. 당시 가문을 중시하는 사회 분위기가 청동기 속 명문에 잘 드러나 있습니다.

위는 주나라 초기에 풍이라는 사람이 왕에게 상을 받아 기쁜 마음에 아버지한테 바치려고 만든 청동기입니다. 풍이 만든 청동기에도 31자나 되는 명문이 새겨져 있었어요. 오른쪽에 있는 상나라 청동기와 마찬가지로 뚜껑 안쪽에 적혀 있었죠. 명문은 읽어보나 마나 '내가 이런 저런 업적을 세워 왕이 나에게 상을 내리셨다. 나를 훌륭하게 키워주신 아버지께 이 공을 돌리고 싶다'는 내용입니다. 주나라 청동기의 특징 중 하나가 이같이 긴 명문이에요.

신의 형상에서 인간의 이야기로

특징이라고 할 수 있을까요? 상나라 청동기에도 명문이 있었던 거 같은데요.

맞습니다. 부호묘 청동기만 해도 사모신이라는 명문이 있었지요. 하지만 상나라와 주나라 청동기의 명문에는 큰 차이점이 있어요. 부호묘 청동기의 명문은 부호 것임을 알리기 위한 의미밖에는 없었습니다.

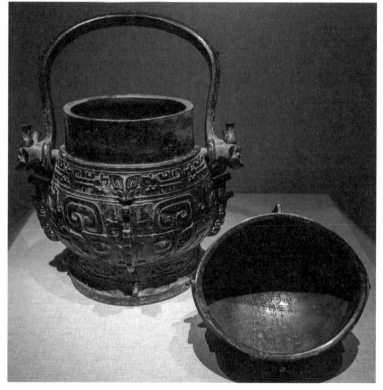

상나라의 청동 유, 기원전 14~11세기, 중국 하남성 출토
손잡이가 달린 주전자 형태의 그릇을 유라 부른다. 상나라 말기에 만들어진 이 청동기는 주나라의 유보다 각이 진 모양이다. 명문은 보통 뚜껑 안쪽에 새겨졌는데 넓적한 주나라 청동기에 비해 명문이 들어갈 자리가 좁다.

그릇에 천자의 권위를 새기다

반면 주나라 청동기의 명문엔 가문을 과시하는 내용이 들어 있어요. 서사와 사건이 섞여 들어가다 보니 명문이 길어질 수밖에 없죠. 서너 글자에 불과했던 상나라 시기의 명문은 말기에 접어들수록 조금씩 길어지다가 주나라 때 와서는 청동기 안팎을 빼곡히 채우게 돼요. 청동기의 모습도 그에 맞춰 변합니다. 표면이 울퉁불퉁한 곳에 글자를 써본 적이 있나요? 보통 어려운 일이 아닙니다. 명문을 새기려면 겉이 울퉁불퉁한 것보다는 무늬도 잔잔하고 명문을 새길 공간이 넓게 탁 트여 있는 편이 좋겠죠. 앞 페이지의 똑같은 모양을 한 상나라 청동기에 비하면 풍의 청동기는 그릇이 널찍해 명문 쓸 공간이 충분합니다.

솔직히 풍의 청동기가 상나라 때랑 얼마나 다른지는 잘 모르겠어요.

주나라 초창기에 만들어진 거라 그렇게 느낄지 모르겠군요. 다른 청동기를 보면서 이야기해볼까요? 오른쪽은 극이 만든 커다란 정이라는 뜻을 지닌 '대극정'입니다. 큰 정 말고 작은 정도 함께 나왔기에 이런 이름이 붙었어요. 이 청동기엔 극의 할아버지인 사화부의 업적이 기록되어 있습니다. 극이 할아버지의 업적을 대대손손 전하고자 그릇을 만든 거죠. 대극정도 표면에 문양이 새겨져 있긴 합니다. 하지만 울퉁불퉁 튀어나온 정도가 상나라 청동기보다 덜해서 얌전해 보여요. 전체적인 외관도 훨씬 푸근해졌습니다. 주나라 때는 상나라가 자랑하던 복잡한 형태의 술잔은 점점 덜 만들어요. 대극정처럼 넓적하니 음식을 담을 수 있는 실용적인 그릇이 많아지죠.

신의 형상에서 인간의 이야기로

술 좋아하는 사람들은 아쉬웠겠네요.

그럴 만한 이유가 있었어요. 전해오는 이야기에 따르면 변방의 주나라는 상나라를 무너뜨리고도 자신들의 승리를 믿지 못했다고 합니다. 그래서 상나라가 왜 멸망했는가를 여러모로 연구했어요. 그중에는 지배층의 지나친 음주가 한몫했을 거라는 가설이 있었습니다. 술 때문에 상나라가 망했다는 거죠. 주나라는 이 점을 반면교사 삼아 술을 멀리했어요. 그렇게 술병, 술잔 등 술 마시는 데 쓰는 청동기가 줄어들었답니다.

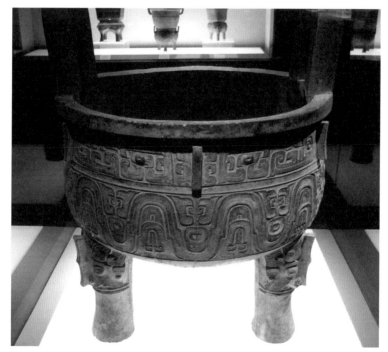

대극정, 기원전 10세기경, 중국 섬서성 출토, 상해박물관
대극정은 소극정 7점과 함께 출토됐다. 주나라 왕은 극의 할아버지인 사화부의 공훈을 잊지 않고 손자 극에게 벼슬을 줬는데 이에 대한 감사의 마음이 담겨 있다.

일리가 없진 않네요. 실제로 술을 먹고 후회할 만한 일들을 많이 저지르니까요.

그렇죠? 자신이나 가문에 대한 내용을 적은 긴 명문과 비교적 정돈된 외형이 주나라 청동기의 특징입니다. 이쯤 해서 중국 청동기 중 가장 긴 명문이 담긴 청동기를 보여드릴게요. 아래를 보세요. 앞서 본 두 청동기보다 후에 만들어진 '모공정'이라는 청동기입니다. 그릇 안쪽에 무려 497자에 이르는 글자가 새겨져 있어요.

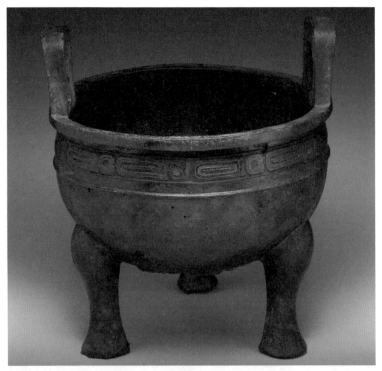

모공정, 기원전 9세기, 중국 섬서성 출토, 대만국립고궁박물원
취옥백채와 육형석과 함께 대만국립고궁박물원의 3대 보물로 손꼽는 유물이다.

신의 형상에서 인간의 이야기로

497자라니 엄청난데요.

사실 청동기는 금속치고 물러서 글자 새기기가 쉬운 편이에요. 그 점을 고려해도 497자면 길긴 하죠. 모공정의 명문은 모공이 왕에게 받은 직책을 구구절절 설명하는 내용입니다.

모공한테 왕이 꽤 높은 직책을 내렸나 보죠?

꽤 높은 직책 정도가 아니었죠. 나라의 모든 문관과 무관을 통솔하라는 거였으니까요. 쉽게 말해 조선시대 영의정 정도 되는 직책이랄까요. 그러니 모공정을 받은 모공은 얼마나 어깨가 으쓱했겠어요.

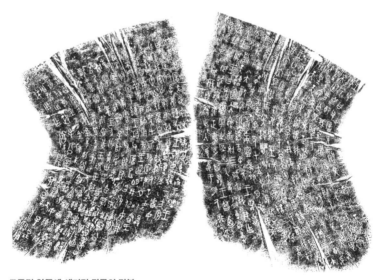

모공정 안쪽에 새겨진 명문의 탁본
그릇 안쪽에 새겨진 글자를 먹과 종이로 본을 떠낸 것으로, 둥근 면 가득 글자가 새겨진 게 잘 보인다.

주나라에는 왕이 제후에게 권한을 위임할 때 청동기를 하사하는 의례가 있었습니다. 이때 청동기는 왕의 권위를 상징했죠. 동시에 제후가 왕을 대신해 지역을 다스리는 걸 지역민에게 정당화하는 상징이기도 했고요. 모공정은 그와는 성격이 조금 다릅니다만, 왕이 권한을 위임하는 뜻에서 하사했다는 점은 비슷합니다.

그렇게 대단한 거면 남들에게 더 자랑하고 싶었겠네요.

누구든 그렇지 않을까요? 명문이 길어진 만큼 모공정은 더 느긋하니 둥글넓적해졌습니다. 풍의 청동기만 해도 이렇지 않았죠. 상나라의 영향이 아직 남아 있어 문양도 거칠고 상대적으로 불안정한 느낌을 줬잖아요. 하지만 모공정은 대극정을 거치면서 외형이나 무늬가 다 정돈돼 이제 단순히 띠 하나를 두른 모습으로 변했습니다.

| 신에서 인간으로, 하늘에서 땅으로 |

그럼 시작할 때 본 두 청동기를 다시 살펴봅시다. 얼마나 다른지 느껴지나요? 오른쪽 청동기는 상나라 말에서 주나라 초에 만들어진 청동기답게 기괴하고 환상적입니다. 입을 크게 벌린 호랑이 앞에 사람이 매달려 있어서 맹호가 사람을 잡아먹는 모습이라며 '맹호식인유'라 불리는 청동기예요. 표면을 보면 호랑이뿐 아니라 뚜껑, 손잡이 할 것 없이 동물 형상으로 빼곡하죠. 이걸 어떻게 여기 다 넣었나 싶을 만큼 다양한 동물들이 뒤섞여 들어가 있습니다.

신의 형상에서 인간의 이야기로

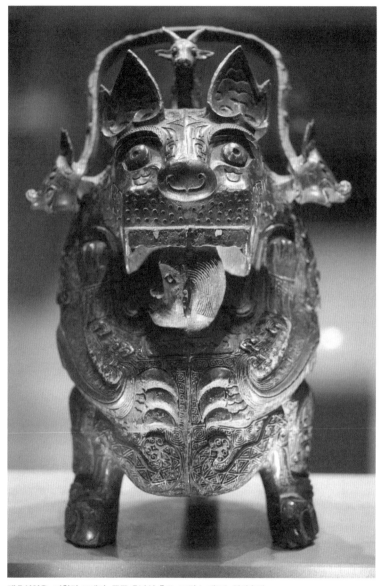

맹호식인유, 기원전 11세기, 중국 호남성 출토, 프랑스 세르누치미술관
중국 고대 초나라 왕의 손자가 버려진 뒤 호랑이에게 키워졌다는 전설을 표현한 거라는 이야기도
있으나 근거는 없다.

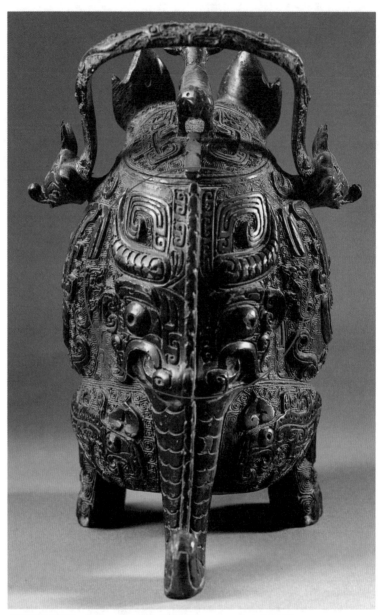

맹호식인유의 뒷면, 기원전 11세기, 중국 호남성 출토, 프랑스 세르누치미술관
뒷면에는 커다랗게 도철문이 새겨졌다.

신의 형상에서 인간의 이야기로

호랑이 머리 위에 웬 동물이 올라가 있어요.

그 부분이 뚜껑 손잡이랍니다. 산양 모양이죠. 그걸 잡고 뚜껑을 들어 올려 술을 담았을 거예요. 꼬리는 두 발과 함께 그릇을 지탱하고 있습니다. 결국 발이 세 개 달린 그릇인 셈이에요.

호랑이 등에는 어김없이 도철문이 새겨져 있습니다. 동그랗게 튀어나온 눈, 두툼한 눈썹과 뿔, 날카로운 송곳니까지 의심할 여지가 없어요. 온갖 곳이 장식과 무늬로 뒤덮인 모습이 기괴합니다. 그로테스크하면서 이 세상 것이 아닌 듯한 신성한 분위기가 감돌아요. 옛사람들은 맹호식인유를 보며 신의 위엄과 권능을 느꼈을 겁니다. 신화의 시대에 신의 능력을 지상으로 가져오기 위해 만든 청동기들과 크게 다르지 않습니다.

제가 보기엔 귀엽기만 한데요. 호랑이라기보다는 고양이처럼 느껴지기도 하고요.

제 눈에도 그렇습니다. 맹호식인유는 후대 사람들이 붙인 이름이에요. 처음 발굴했을 때 시선을 끌려고 '쇼킹'한 이름을 붙인 거겠죠. 솔직해져봅시다. 호랑이가 사람을 잡아먹는 것처럼 보이지 않잖아요. 심지어 호랑이에게 사람이 폭 안겨 있는 것 같기도 하고, 호랑이가 사람을 보호해주는 모습 같기도 해요. 정말로 두려웠다면 다음 페이지처럼 호랑이 발 위에 사람이 저렇게 발을 얹어놓을 수 있었을까요? 게다가 안겨 있는 사람의 표정도 아주 평온합니다.

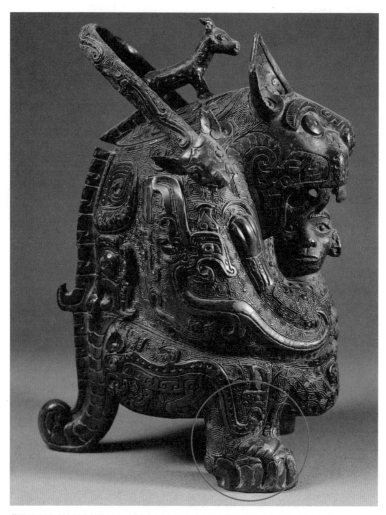

측면에서 바라본 맹호식인유, 기원전 11세기, 중국 호남성 출토, 프랑스 세르누치미술관
호랑이가 입을 쩍 벌리고 있지만 호랑이에게 매달린 사람은 전혀 두려워 보이지 않는 표정에다가
심지어 발을 호랑이 발 위에 살포시 올려놓고 있다.

그러네요. 정말 호랑이라면 도망치고 싶어서 두려움에 가득 찬 표정

이어야 할 텐데…

무엇보다 호랑이 앞니가 너무 가지런해요. 치과에 가서 갈고 오기라도 한 건지 날카로움이라곤 눈 씻고 찾아봐도 없습니다. 그러나 이는 우리가 현대인이기에 할 수 있는 감상일 뿐, 고대 사람들에게 맹호식인유는 신의 영험함이 깃든 성스러운 그릇이었을 거예요. 그랬던 청동기는 주나라가 자리를 잡으면서 아래처럼 변합니다. 주나라 청동기인 만큼 여기에도 명문이 길게 들어가 있습니다. 미씨 가문에 대한 이야기죠. 표면의 우툴두툴함은 잦아들었어요. 문양 자체도 과거보다 훨씬 간결해졌습니다. 도철문 대신 물결 모양의 파상문이 많이 보

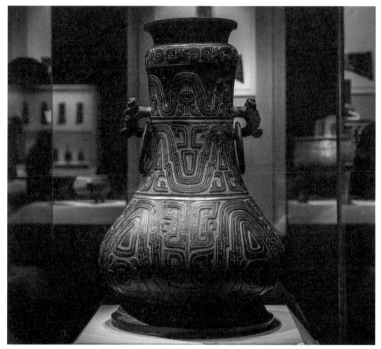

청동 병, 기원전 11~7세기, 중국 섬서성 출토, 보계청동기박물원
1976년에 보계 시 부풍현에서 미씨 가문과 관련된 명문이 적힌 수십 점의 청동기가 대거 발견됐다.
이 청동 병은 그중 하나다.

그릇에 천자의 권위를 새기다

입니다. 외형도 밑이 넓적한 게 편안하고 안정감이 있어요.

그로테스크하다기보다는 딱 보면 예쁘다는 생각이 드는 병 같아요.

상나라 청동기가 인간이 넘볼 수 없는 신성함을 느끼게 해준다면 주나라 청동기는 인간의 권위가 느껴지면서도 균형 잡힌 아름다움을 추구한 게 보여요. 그렇게 청동기에 담긴 신성함은 조금씩 자취를 감춥니다. 신에서 인간으로, 하늘에서 땅으로 내려올 준비를 마친 셈이라고 할까요?

| 세속화하는 청동기 |

언제까지고 가문을 중요하게 여길 것만 같았던 주나라의 사회 체제에도 위기가 찾아옵니다. 그로 인해 또 한 번 청동기에 큰 변화가 일어나지요. 오른쪽 청동기를 보세요. 이 그릇은 콩처럼 생겼다고 해서 두(豆)라 부릅니다. 여기서 가장 눈에 띄는 점이 뭔가요?

음, 문양이 금빛이 됐네요. 혹시 진짜 금인가요?

네, 청동을 긁어서 패인 자국 안에 금이나 은을 채워 장식한 거예요. 이 기법을 상감이라고 합니다. 청동은 비교적 무른 금속이니까 상감을 할 수가 있었던 거죠. 상감은 이전에는 찾아볼 수 없던 새로운 장식 기법입니다.

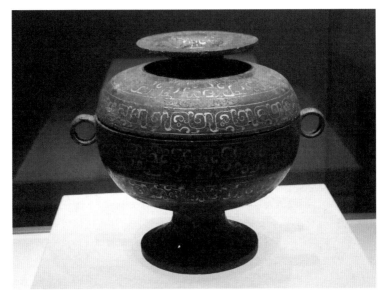

금상감 반리문 두, 기원전 5세기, 중국 산서성 출토, 산서성박물관
금으로 상감한 무늬는 반리문이라고 해서 용의 일종이다.

청동 위에 상감을 하는 방법

❶ 청동으로 된 두를 준비한다.

❷ 청동을 원하는 문양대로 뾰족한 정이나 끌로 두드려 홈을 내준다.

❸ 패인 자리에 금이나 은을 실처럼 만들어 박는다.

❹ 완성!

청동도 귀한데 금으로 장식까지 했으면 엄청 비쌌겠어요.

그게 청동기에 금을 상감한 이유입니다. 할 수 있는 한 가장 화려한 청동기를 만들려고 했던 거지요. 이렇게 화려함을 과시한 청동기는 주나라가 위기를 맞이했을 때 등장했어요. 방금 보여드린 청동기가 기원전 5세기에 만들어졌습니다. 이 시기를 동주시대, 혹은 춘추전국시대라 부르는데 수도를 동쪽에 있는 낙양으로 옮겼다고 해서 붙은 이름이에요.

그러면 서주시대도 있나요?

동주시대 이전을 서주시대라 합니다. 앞서 본 풍이 만든 그릇, 대극정, 모공정, 청동 병 모두 서주시대에 만들어진 겁니다. 잠깐 짚고 넘어가면 주나라는 중국 역사상 가장 오랜 기간인 기원전 1046년부터 기원전 256년까지 존재했던 왕조예요. 790년이나 되는 시간이죠. 그 사이 춘추시대와 전국시대라는 혼란기가 있었는데 이를 합쳐서 춘추전국시대라 불러요.
주나라는 서주시대까지만 해도 태평성대를 누렸습니다. 주나라를 세운 무왕은 상나라 지배층에게 직책과 영토를 하사하는 등 예를 갖췄고, 상나라 신을 주나라에서도 섬기는 등 포용 정책을 펼쳤어요. 평화와 화합을 기반으로 한 정책은 살기 좋은 나라로 이어졌지요.

그 평화가 춘추전국시대가 되면서 끝나버리는군요.

하나라(BC2056~1766)			
상나라(BC1600~1066)			
주나라	서주(BC1046~771)		
	동주 (BC770~256)	춘추전국시대	춘추시대(BC770~403)
			전국시대(BC403~221)
진나라(BC221~202)			
한나라(BC202~AD220)	전한(서한)(BC202~AD8)		
	후한(동한)(25~220)		

그렇습니다. 혈연 중심의 봉건제가 흔들렸던 탓이 컸어요. 처음엔 제
후가 가까운 친인척이었지만 시간이 흐르자 점점 촌수가 멀어지면
서 남남처럼 돼버립니다. 자연히 결속력도, 충성심도 약해졌죠. 와중
에 각지의 제후들은 자체적으로 자기 지역을 다스리며 힘을 키웠고
요. 왕을 천자 삼아 빈틈없는 상하 관계 속에서 사회 질서를 유지하
던 주나라는 찾아볼 수 없게 됐어요.

전국시대가 되면 주나라는 약소국이 되고 제후국 일곱 나라가 세력
을 다툽니다. 일곱 나라를 다스리는 제후가 다 자기가 천자라고 주
장하지요. 이때를 '일곱 영웅이 나누어 나라를 다스렸다'는 뜻으로
칠웅할거의 시대라고도 해요. 듣기엔 멋들어져도 사실상 대륙을 통
일한 나라가 없으니 서로 피 터지게 싸운 시대였다는 말입니다.

왕이 신의 대리인이었던 시절이었다면 상상도 못 할 일인데요.

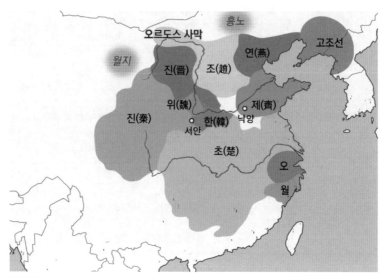

춘추전국시대의 중국

표시된 서안이 서주의 수도, 낙양이 동주의 수도다. 봉건제가 흔들리며 세력을 키운 제후국들은
자기들끼리 세력 다툼을 시작한다. 이 중 연, 초, 위, 한, 진, 조, 제는 전국시대 칠웅이라 불렸다.

그 외에 철옹성 같던 신분 질서에도 변화가 일어났어요. 신분과 가
문에 상관없이 뛰어난 능력을 지녔거나 특별한 공을 세운 사람이 높
은 관리로 등용되기도 하고 철기가 제작되면서 농업 생산량이 늘어
신흥 지주 계층도 출현하거든요.

신분으로 꽁꽁 묶여 하고 싶은 걸 못 하는 것보다는 나아 보여요.

흔히 춘추전국시대를 혼란의 시대라 보긴 하지만 긍정적인 면이 없
었던 건 아닙니다. 각 제후국이 경쟁 관계다 보니 어떤 식으로 부국
강병을 이룰 수 있는지 고민하며 활발히 실험했으니까요. 훌륭한 사
상가들을 우대해 관리로 등용한 것도 이땝니다. 제자백가라 하죠?

신의 형상에서 인간의 이야기로

공자, 맹자, 노자, 장자, 한비자 등이 이 시대에 사상을 펼쳤어요. 핵심은 철저한 신분 질서에 기반한 주나라의 봉건제가 무너졌다는 겁니다. 청동기에도 그게 반영됐어요. 이전까지 청동기는 왕이 하사하는 물건, 또는 왕으로부터 상이나 직책을 받아 그 영광을 길이길이 남기려고 만든 것이었어요. 일정한 규범 속에서 의례에 맞게 제작돼야 했죠. 그런데 봉건제가 붕괴되자 누구나 원하는 생김새를 한 다양한 용도의 청동기를 만들어 가질 수 있게 됩니다. 더불어 철기의 발전으로 농업 생산량이 늘어나 인구가 증가하고 경제가 활성화되면서 청동기의 위상이 값비싼 사치품 용도로 변화하죠. 힘 있는 지방 제후라면 자신의 부나 권력을 드러낼 수 있는 화려한 청동기를 원했어요. 전쟁 후 전리품으로 빼앗기도 좋았고요.

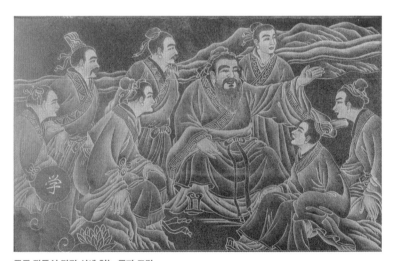

중국 광둥성 담강 시에 있는 공자 조각
공자가 제자들에게 가르치는 모습을 담고 있다. 춘추전국시대는 공자를 비롯한 수많은 사상가가 일어나 이 혼란의 시기를 어떻게 해야 벗어날 수 있는가를 모색한 시대기도 하다.

그래서 청동기에 금으로 장식까지 했던 거군요?

맞습니다. 금으로 문양을 집어 넣으니 누가 봐도 값지고 사치스러워 보이잖아요? 춘추전국시대에는 상감을 한 청동기가 무척 유행해요. 어떻게 보면 상감 기법은 시대의 혼란으로 인해 청동기가 새로운 역할을 부여받았기에 나왔다고 할 수 있습니다.

동시에 세력을 뻗기 시작한 유목민의 영향을 보여주기도 하죠. 제후국끼리 견제하기 바빠 밖으로 눈을 돌리지 못한 사이 북방의 오르도스 지역에서는 유목 민족이 세력을 넓히고 있었거든요. 이들은 어느덧 중원까지 성큼 내려와 실질적인 위협이 됐습니다. 상감 기법은 바로 이 오르도스 지역의 유목민이 자주 쓰던 기법이었어요. 이 시기 중국 사람들은 국경 근처에서 유목 민족과 잦은 마찰을 빚으며 상감 기법에 눈을 뜹니다. 덕분에 청동기는 더욱 화려해졌죠.

오늘날 오르도스 지역의 스텝 모습
현재 오르도스 지역은 내몽골 자치구 남쪽의 사막 지대를 이른다. 이 지역은 오랜 옛날부터 수많은 기마 유목 민족의 터전이었다.

신의 형상에서 인간의 이야기로

위기에도 나름 얻는 게 있었네요.

그렇지요. 유목 민족의 영향은 청동 그릇의 외형까지 바꿔놓습니다. 아래는 앞뒤로 납작하게 눌러 만든 청동 술병이에요. 납작할 편(扁) 자를 써서 편호라 해요. 유목민은 말을 타고 떠돌아다니는 사람들 이잖아요. 우리가 아는 일반적인 둥그런 물병은 유목민이 사용하기 에 불편했습니다. 말이 움직일 때 불안하게 흔들려 몸에 부딪히니까 요. 하지만 납작하게 만들어 옆에 차고 다니면 몸에 딱 붙어 부딪히

은상감 편호, 기원전 3세기, 중국 하북성 출토, 미국 프리어미술관

그릇에 천자의 권위를 새기다

는 일이 덜해요. 오늘날에
도 납작한 가죽 물주머니
를 가지고 다니는 유목민
이 있답니다.

중원 주민들은 정착 생활
을 했기에 이런 모양의 청
동기가 필요하지 않습니
다. 그냥 독특하게 만들고
자 유목민이 차고 다니는
물병 모양으로 만든 거예
요. 상감으로 무늬를 아름
답게 넣어서 말이에요. 표

가죽 물주머니, 중앙아시아 출토, 국립중앙박물관
가죽을 납작하게 꿰맨 걸 확인할 수 있다. 오늘날 중국
신장위구르 자치구의 카자흐, 키르기즈, 몽골족은
여전히 이런 물주머니를 사용한다.

면에 도철문 같은 게 전혀 보이지 않고 우둘투둘한 장식도 없습니다.
역사 속으로 사라진 거죠.

아쉽네요. 도철문도 나름대로 꽤 매력적이었는데요.

| 유목 민족의 영향 |

아쉬워할 필요는 없습니다. 진정 화려한 청동기는 이제부터 시작되
니까요. 하나의 유행은 또 다른 유행을 불러오는 법이죠. 상감을 하
기 시작하니 다시 그걸로는 성이 차지 않았는지 사람들은 자꾸만
더 화려한 청동기를 다양한 형태로 만들게 돼요.

신의 형상에서 인간의 이야기로

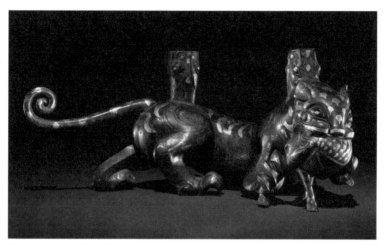

호랑이 모양 병풍 받침, 기원전 5~3세기, 중국 하북성 평산현 중산왕릉 출토, 하북성문물연구소
전국시대 왕릉으로는 유일하게 발견된 중산국의 무덤에서 나왔다. 중산국은 전국칠웅에 필적할
정도로 강한 힘을 가지고 있었다고 전해지지만 관련된 역사 기록은 거의 남아 있지 않다.

위 동물은 호랑이예요. 청동에 금을 상감해 호랑이 특유의 줄무늬
를 살렸습니다. 머리와 등에 굵게 솟은 기둥은 병풍을 꽂았던 부분
입니다. 즉 이 청동기의 용도는 병풍 받침대죠.

우리의 눈길을 사로잡는 건 호랑이를 표현한 방식이에요. 날카롭게
세운 발과 발톱을 보세요. 다리와 엉덩이 근육은 어떻고요. 사나운
표정을 한 호랑이가 입에는 말인지 소인지 짐승을 물고 있습니다. 이
같이 사실적이고 역동적인 동물 조각은 지금껏 중국 미술에서는 나
온 적이 없습니다. 상감도, 동물 표현도 모두 오르도스 지역 유목민
의 영향을 받아서 나왔다고 보는 이유가 그 때문이에요.

동물을 만든 건 이번이 처음은 아니잖아요. 좀 생생한 동물을 만들
어냈다고 유목민의 영향이라고 할 수 있나요?

앞서 본 상나라 상형준은 꽤 사실적이긴 했죠. 그렇다 해도 현실의 동물을 있는 그대로 묘사한 건 아닙니다. 실제 코끼리가 몸통에 과장된 문양을 지녔을 리 없으니까요. 굳이 말하면 상형준은 코끼리를 만든 게 아니라 코끼리 '모양' 그릇을 만든 거지요. 반면 호랑이 병풍 받침의 무늬는 원래 호랑이 몸에 난 줄무늬를 표현하기 위해 들어갔습니다.

무엇보다도 가장 큰 차이는 역동적이고 사실적인 동작 묘사예요. 상형준은 코를 들어 올리고 있을 뿐 가만히 멈춰 선 모습입니다. 입을 벌려 사람을 잡아먹으려는 동작을 취하고 있던 맹호식인유도 어디 사람을 잡아먹으려는 모습으로 보였던가요?

그것도 그러네요. 사람은 품에 꼭 안겨 있고, 어쩐지 호랑이는 일시 정지된 것 같긴 한데….

(왼쪽)상나라 시기에 만들어진 상형준 (오른쪽)상나라 말에서 주나라 초에 만들어진 맹호식인유
둘 모두 나름대로 동물을 본뜬 모습이긴 하지만 실제 동물을 묘사한 건 아니다. 또한 동작이 없거나 동작이 있어도 어설프다.

신의 형상에서 인간의 이야기로

그렇죠. 유목민들은 정착해서 사는 중원 사람들보다 자연과 가까울 수밖에 없었어요. 농사지어 먹고사는 게 아니니 사냥에 능숙했고요. 그러니 호랑이가 사슴을 잡아먹는다거나 동물끼리 싸우는 모습을 가까이서 목격하는 일도 빈번했습니다. 그런 경험이 쌓여 동물의 움직임을 훨씬 생생하게 잡아낼 수 있었죠. 실제로 무언가를 잡아먹는 동물 모습이 유목 민족이 물건에 자주 장식하던 모티프 중 하나랍니다. 유목민이 표현한 그 생생한 동물 모습은 더 화려하고, 더 독특한 걸 찾던 중원 사람들의 눈길을 끌기엔 충분했을 겁니다. 그 결과 호랑이 모양 병풍 받침처럼 동물 형상이 사실적으로 변한 거지요. 역동적인 동물의 움직임을 그럴싸하게 포착한 작품들도 속속 등장해요. 다음 페이지의 청동기도 그중 한 예입니다.

| 상상과 현실 사이 |

깜찍한데요. 날개를 단 걸 보니 실제 동물도 아닌 것 같고요.

비록 괴수란 이름이 붙어 있지만 얼굴이 귀엽다는 건 부정할 수 없네요. 실제 동물이 아닌 것도 맞습니다. 상상 속의 동물을 표현한 거거든요. 춘추전국시대에 들어 청동기가 변해가긴 했지만 딱 잘라 모든 면이 사실적이라고 단정하긴 어려워요. 새로운 방향으로 변해가는 중에 옛 특징이 간간이 남아 있는 게 당연하기도 하고요. 결국 이 괴수처럼 상상과 현실을 넘나들게 됐다고 할까요?

금은상감 청동 괴수, 기원전 5~3세기, 중국 하북성 평산현 중산왕릉 출토, 하북성문물연구소

저기서 어떤 부분이 현실이라는 건가요? 잘 모르겠어요. 상상의 동물이잖아요.

당연히 저렇게 생긴 청동 괴수는 우리 현실에 없습니다. 목이 지나치게 긴데 다리는 짧아 비례도 현실적이지 않죠. 상감한 무늬 역시 이전처럼 과장되어 있고요.

하지만 피부와 근육을 보면 직접 관찰한 뒤 묘사한 것처럼 사실적이에요. 발톱의 세밀한 표현이나 야무진 발의 움직임이 무척 강렬하지요. 긴 목에서 가슴으로 내려오는 곡선은 피부 아래 실제 근육이 꿈틀대는 듯합니다. 엉덩이도 도드라져 보여요. 응축된 힘과 잘 단련된

　　　신의 형상에서 인간의 이야기로

근육이, 착 하고 손에 잡힐 것 같은 단단함이 긴장감을 줍니다.

그건 그래요. 이전에 만들어진 동물들이 2차원 같았다면 지금은 3차원처럼 느껴지긴 하니까요.

그렇습니다. 금은상감 청동 괴수에서 나타나는 비현실성은 상나라 시대나 서주시대 초기 청동기가 보여주는 기괴함과는 결이 달라요. 과거 청동기는 일상과는 동떨어져 있었습니다. 제사 같은 특수한 환경에서만 사용했고요. 그에 비해 금은상감 청동 괴수는 어떤가요? 분명 완벽히 사실적이진 않아도 왠지 모르게 친근해 보입니다. 기괴하다거나 무서운 느낌이 아니에요. 춘추전국시대에는 유목민의 영향으로 좀 더 그럴싸한 동물 형상의 청동기가 수없이 만들어집니다. 어떤 면에서는 별로 현실적이지 않지만 구체적인 사실성과 역동성을 지닌 것들이 말이죠.

| 아름다움에 대한 갈망을 담아 |

상나라의 마지막 순간에서 출발한 강의가 어느덧 인간과 인간이 번잡하게 부딪히는 춘추전국시대에 이르렀습니다. 마치 그 시대의 모습을 증언하듯이 신을 위한 제사 목적으로 만들었던 청동기는 주나라에 오면 천자의 권위를 상징하는 증거로, 의례를 위한 예기로, 가문의 업적을 기리는 가보로, 때로는 전리품으로, 그리고 장식품으로 성격을 넓혀갑니다. 청동기에 담았던 신의 권능은 찾아보기 어려워

지지요. 대신 인간의 욕망, 아름다움에 대한 갈망이 더 많이 녹아들기 시작합니다. 이 갈망은 단순히 유목 민족의 새로운 문화를 받아들이는 데서 그치지 않습니다. 청동 제작 기술을 발전시키고 사람들의 시선을 완전히 인간에게로 돌려놓았거든요.

새로이 등장한 주나라 천자는 자신이 천명을 받았다고 주장했다. 이 시기에 들어서면 천자가 신 대신 인간 세상을 직접 통치하면서 인간의 시대가 열린다. 청동기는 이제 신을 위한 제사가 아니라 인간 세상을 빛내기 위해 사용되기 시작한다.

- **하늘의 명을 받다** **천명사상** 상나라가 약해진 틈을 타 등장한 주나라가 내세운 사상. 하늘의 명을 받은, 하늘의 아들이라는 의미에서 왕을 천자라 함. 세상을 직접 통치해야 하니 왕이라 해도 도덕적으로 결함이 있어서는 안 됨. 이로써 왕조의 정당성 획득.
 - ⋯▸ 인간 중심 사회로 변모하는 데 기여.

- **봉건제로 영토를 다스리다** 넓은 영토를 효율적으로 다스리기 위해 친인척을 각 지역의 제후로 세움. 혈연에 의한 세습이 제도화되고 신분이 공고해짐.
 - ⋯▸ 가족의 업적을 기록하고 전하고자 청동기를 만들기 시작.
 - **명문** 청동기에 가문의 업적을 새김. 글자를 쓸 수 있도록 빈 공간이 넓게 트여 있음.
 - 예 풍이 만든 청동기, 대극정, 모공정

- **신의 청동기** **맹호식인유** 기원전 11세기 주나라 초기의 청동기. 입을 크게 벌린 호랑이 앞에 사람이 매달린 형상. 외면 전체에 상상의 동물들이 빼곡하게 조각되어 있음.
 - ⋯▸ 신의 위엄과 권능을 표현.

- **인간의 청동기** 춘추전국시대를 지나며 신분 구조에 변화가 생김. 신흥 지주 계층이 출현.
 - ⋯▸ 청동기를 가질 수 있는 계층 확대. 청동기가 다양해짐.
 - **상감 기법** 청동을 긁어서 패인 자국 안에 금이나 은을 채워 장식한 것. 화려하고 사치스러움. 유목민들이 사용하던 기법.
 - 예 은상감 편호
 - **동물 표현** 사실적이고 역동적인 동물 표현.
 - 예 호랑이 모양 병풍 받침, 금은상감 청동 괴수
 - ⇒ 상감과 생생한 동물 묘사는 유목 민족의 영향을 보여줌.
 - ⇒ 인간의 욕망이 청동기에 표현되기 시작.

나는 인간이 되어가는 슬픔

– 신해욱

인간의 시대를 향해

#도범주조법 #실랍법 #인물 표현

조금 뜬금없는 질문 하나로 강의를 열어볼까 합니다. 혹시 붕어빵 좋아하나요?

요새는 붕어빵보다 잉어빵을 더 많이 팔더라고요.

그새 대세가 바뀌었나 보네요. 저는 찬바람만 나면 붕어빵을 찾아다 닌답니다. '대동풀빵여지도'라 해서 붕어빵을 파는 노점상을 정리한 지도도 있더군요. 먹을 땐 머리부터, 꼬리는 맛있으니 아껴 먹어요. 맛도 맛이지만 붕어빵 만드는 모습에 눈길을 빼앗긴 적도 많지요. 직 업병인지 그 모습을 볼 때마다 청동기 만드는 방법이 떠오릅니다. 여 기서 춘추전국시대에 청동기 기술이 어떻게 발전하게 됐는지를 엿볼 수 있거든요.

붕어빵에서 중국 고대 청동기 기술을요?

네, 정말로 붕어빵을 굽는 데서 고대에 청동기를 만들던 '도범주조법'과 비슷한 원리를 발견할 수 있습니다.

| 도범주조법 vs. 실랍법 |

붕어빵을 만들려면 붕어 모양이 새겨진 양면 틀이 필요하겠죠? 그 바닥쪽 틀에 반죽을 부어 팥을 올리고 나머지 한쪽 틀을 덮습니다. 도범주조법으로 청동기를 만들 때도 똑같아요. 다만 뜨겁게 녹인 금속은 틀에 붓고 놔두면 저절로 식어서 굳어지니 붕어빵처럼 빙글빙글 돌려가며 불에 굽지 않아도 되죠.

붕어빵을 굽는 모습
틀에 반죽을 붓고 구우면 붕어 모양을 한 빵이 완성된다. 틀을 만들어 녹인 금속을 부어서 청동기를 만들어내던 도범주조법과 원리가 유사하다.

신의 형상에서 인간의 이야기로

다 구운 붕어빵은 틀에서 떼어내 지저분한 가장자리를 정리하는데 청동기도 마찬가집니다. 틀에서 떼어내면 틀 바깥으로 새어나간 금속이 있어서 그걸 숫돌로 갈아 다듬어요. 그러면 멋스러운 청동기가 완성됩니다.

간단한데요. 저도 이제 도범주조법을 아는 사람이네요.

원리는 간단해도 이게 도범주조법의 전부는 아니에요. 오늘날과 달리 청동기 만들기가 어려웠던 고대에는 방법이 더 복잡했습니다. 도범주조법의 도범은 흙으로 만든 그릇을 뜻하는 도(陶) 자에 거푸집 범(范) 자를 써요. 한마디로 '흙으로 만든 거푸집을 이용해 주조하는 방법'인 거죠. 거푸집은 금속기를 만들 때 쓰는 틀로 보통 진흙을 써서 빚습니다.

다른 재료도 많았을 텐데 왜 하필 흙을 쓴 건가요?

당시 중국 사람들이 흙으로 그릇을 만드는 데 익숙했던 까닭도 있고, 흙이 뜨거운 금속 용액을 넣어도 버틸 수 있는 드문 재료라는 것도 이유였습니다. 웬만한 금속은 굉장히 높은 온도에서 겨우 녹거든요. 물론 우리나라에선 돌로 된 거푸집도 나왔어요. 하지만 단단한 돌을 깎기보다는 손으로 흙을 조물조물 빚는 편이 더 정교한 거푸집을 만들기 좋았겠죠.
대부분은 거푸집을 쓴다고 하면 하나의 거푸집으로 여러 개를 찍어

낼 수 있을 거라 생각하더라고요. 붕어빵 틀이나 돌 거푸집이야 그게 가능하지만 진흙 거푸집은 청동기를 떼어낼 때 부숴야 해서 한 번밖에 쓸 수 없습니다. 게다가 청동기 하나에 필요한 거푸집이 여러 개일 때도 있고요. 도끼같이 단순한 모양의 청동기라면 거푸집 하나로 충분하지요. 다만 속이 빈 그릇을 만드는 데는 거푸집

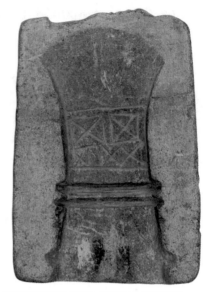

도끼를 만들던 돌 거푸집, 기원전 3~1세기(초기 철기), 한국 출토, 국립중앙박물관
도끼 모양이 선명하게 돌 위에 남아 있다.

여러 개가 필요해요. 그릇 속까지 청동을 꽉 채울 수 없으니 속틀이 따로 있어야 하거든요. 속틀과 겉틀 사이의 간격이 청동 그릇의 두께가 됩니다.

이렇게 들으니 엄청 까다롭네요.

그렇죠. 앞서 살펴본 상나라의 방정이 도범주조법으로 만든 대표적인 청동기인데 오른쪽과 같은 복잡한 과정을 거쳐서 만들었습니다. 방정들이 사각형으로 다 비슷해 보여도 거푸집은 일회용이니 각각 세상에 단 하나뿐인 청동기였던 거죠.

신의 형상에서 인간의 이야기로

도범주조법으로 방정을 만드는 과정

❶ 진흙으로 방정을 만든다.

❷ 겉에 진흙을 바른다.

❸ 겉에 바른 진흙이 굳으면 떼어낸다. 이게 겉틀이다.

❹ 속틀을 만든다.

❺ 겉틀, 속틀을 합친 후 진흙을 발라 굽는다. 이때 청동 물을 부을 구멍을 반드시 남긴다.

❻ 청동 물을 부어 굳힌다.

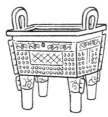

❼ 거푸집을 부숴서 방정을 떼어낸다. 새어 나온 청동을 갈아 정리해주면 완성!

이제야 청동기가 왜 그렇게 귀했는지 실감이 나요. 여간 정성으로 만든 그릇이 아니었군요.

맞습니다. 그런데 춘추전국시대에 들어서면 사람들은 도범주조법으로 만든 청동기 정도로는 만족하지 못합니다. 더 화려하고 정교한 청동기를 원하게 되었으니까요. 이 열망은 새로운 청동기 제작 방법을 탄생시켰어요. 그 기법이 바로 '실랍법'입니다. 사라질 실(失)에 밀랍의 랍(蠟)을 써서 밀랍을 녹여 없애는 주조법이지요. 밀랍은 초의 주재료로 쓰이는 물질이에요. 열에 약해 불에 쉽게 녹습니다.

밀랍이 불에 잘 녹는 거랑 정교한 청동기를 만드는 거랑 무슨 상관인데요?

도범주조법의 거푸집은 토기 위에 또 한 번 진흙을 붙였다가 떼어내기 때문에 무늬를 섬세하게 표현할 수가 없어요. 하지만 밀랍은 물러서 무늬를 새기기도 쉽고, 새긴 뒤 불로 녹여버리면 조각을 그대로 드러낼 수도 있습니다. 오른쪽 그림을 보면 이해가 갈 거예요.
첫 단계는 도범주조법처럼 그릇 모양을 진흙으로 대강 빚는 것부터 시작합니다. 그렇게 빚어낸 그릇 위에 밀랍을 일정한 두께로 입힌 뒤 무늬를 새겨요. 이때 지정이라고 하는 고정쇠를 박는데 나중에 가마에서 구울 때 그릇의 형태가 어그러지지 않도록 해주죠. 조각을 마치고 나서는 그 위에 또다시 진흙을 입혀 그늘에서 말립니다. 그 진흙에는 청동 부어 넣을 구멍을 꼭 만들어줘야 해요.

신의 형상에서 인간의 이야기로

실랍법으로 청동 그릇을 만드는 과정

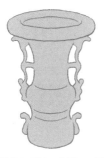

❶ 진흙으로 만들고자 하는 그릇을 대강 빚는다.

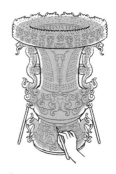

❷ 밀랍을 입히고 세부 무늬를 새긴다. 가마에 넣기 전에 고정쇠를 박아 고정해준다.

❸ 그 위에 진흙을 입히고 청동을 부을 구멍을 만든 뒤 진흙이 마르면 가마에 넣어 밀랍을 녹인다.

❹ 밀랍이 빠져나간 빈 자리에 청동 물을 붓는다.

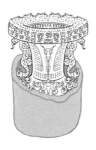

❺ 청동이 굳으면 겉의 진흙을 깨서 청동 그릇을 꺼낸다.

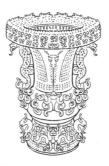

❻ 겉을 다듬어서 정리해주면 화려한 그릇이 완성!

그다음 가마에 넣고 구워요. 그러면 열기에 녹은 밀랍이 구멍으로 빠져나오죠. 초가 탈 때 촛농이 흘러내리는 것과 같습니다. 밀랍이 빠져나간 자리에 청동 물을 붓고 부은 청동이 식어서 굳었을 때 입혔던 진흙을 부숴요. 마지막으로 그렇게 나온 청동기의 튀어나온 부분들을 다듬으면 완성입니다. 까다롭고 고된 작업이죠.

대체 얼마나 화려하게 만들려고 이렇게 애쓴 걸까요….

실랍법으로 만든 춘추전국시대의 대표적인 유물 두 점을 소개해드리겠습니다. 청동기가 어쩌나 섬세한지 들여다보면 볼수록 소름이 쫙 돋기까지 하는 유물입니다.

| 과도함의 미학 |

오른쪽은 춘추전국시대에 만들어진 청동기로 '준'과 '반'이라 부릅니다. 준은 술을 담는 통, 반은 물 담는 대야예요. 둘을 이처럼 포개어 쓰곤 했습니다.

왠지 좀 징그러워요.

다음 페이지에서 준을 자세히 보면 더 놀라겠군요. 이 준은 아래부터 크게 굴곡진 3층 구조예요. 맨 위의 3층을 보면 라면 가닥 같은 꾸불꾸불한 선들이 뒤엉켜 있어요. 선 하나하나가 작은 용입니다. 작

신의 형상에서 인간의 이야기로

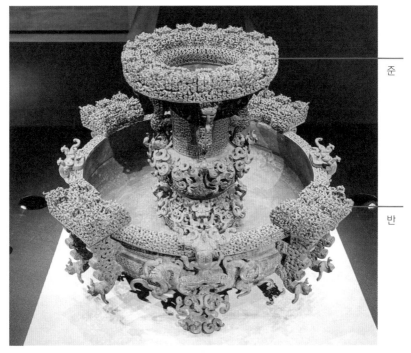

청동 준과 반, 기원전 5세기, 중국 호북성 증후을묘 출토, 호북성박물관

은 용들이 얽히고설켜 덩어리를 이룬 모습이죠. 바로 아래 양옆엔 호랑이처럼 보이는 동물이 손잡이처럼 달려 있습니다. 혀를 날름 내밀고 있어요. 호랑이의 몸통도 용으로 채웠습니다. 멀리서 보면 자잘한 구멍이 뚫려 있는 것처럼 보이지만요. 중간의 2층과 맨 아래층도 뱀으로 가득 찬 바구니를 보는 듯 용이 넘실거립니다.

이런 정교한 청동기는 도범주조법으로 만들 수 없습니다. 아무리 고운 흙을 쓴다고 해도 안 돼요. 밀랍을 쓰는 실랍법에서만 가능합니다.

이런 걸 계속 만들다가는 몸이 남아나지 않겠어요.

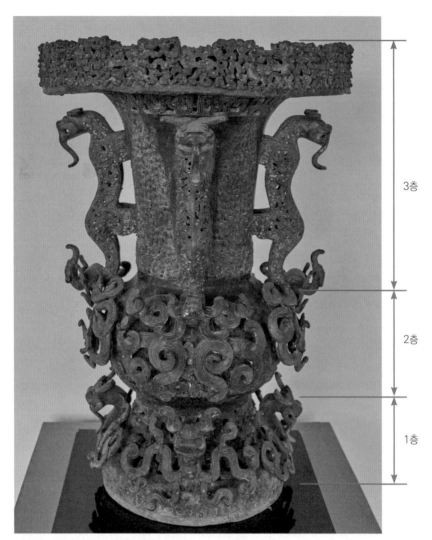

3층

2층

1층

청동 준, 기원전 5세기, 중국 호북성 증후을묘 출토, 호북성박물관
3층 구조로 치밀하게 장식한 모습이 마치 뱀이 크게 똬리를 튼 것처럼 보인다. 맨 아래에 군데군데
보이는 노란 부분은 금을 입혔던 흔적이다.

신의 형상에서 인간의 이야기로

그래도 이 청동 준은 술 담는 그릇이라 높이가 겨우 30센티미터에 불과해요. 하지만 아래에 있는 청동 편종은 무게만 4.4톤에 높이가 237센티미터에 이르는 어마어마한 크기입니다.

4.4톤이라고요?

중형 차량 한 대가 대략 1.4톤이니 자동차 세 대보다 무거운 셈이죠. 이 편종은 3층짜리 나무 받침대에 청동 종 65개를 걸었어요. 실랍법이 아니고서는 도저히 만들 수 없는 부분들이 눈에 띄는 청동기입니다. 페이지를 넘겨 자세히 보세요. 칼을 찬 청동 전사가 두 손과 머리로 나무 받침대를 떠받친 모습을 볼 수 있어요. 모서리 부근

증후을묘의 편종, 기원전 5세기, 중국 호북성 증후을묘 출토, 호북성박물관
칼을 찬 청동 인물상 여섯 점이 종이 달린 나무 받침대를 받치고 있다. 청동 인물상이 선 받침대와 머리에 인 모서리 모두 과하게 장식했다. 1층의 종 사이사이에는 청동 동물을 매달았는데 동물 몸이 무척 역동적이다.

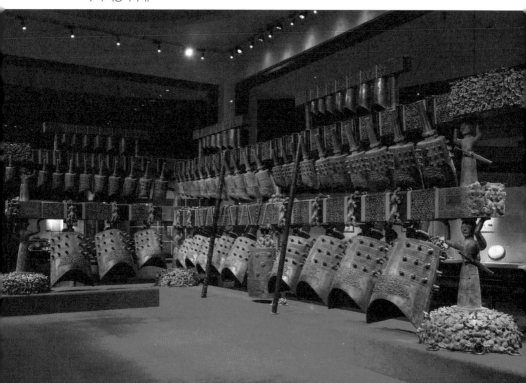

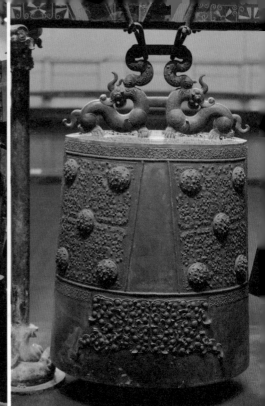

증후을묘의 편종(세부)

에 꾸불꾸불한 게 마구 엉켜 있고 올챙이처럼 생긴 자잘한 원들이
튀어나와 있습니다. 종 위에도 뭔가가 우툴두툴 도드라져 있어요.

부스러기 같은 부분도 소름 끼치네요….

청동 준과 반도 과한 느낌이었지만 편종 역시 뒤지지 않지요. 더욱
놀라운 점은 편종에 있는 청동 종 65개가 각각 다른 음을 내도록 설
계되어 있었단 겁니다. 원래 종이 징처럼 한 음만 내는 타악기였다면
춘추전국시대에 와서는 실로폰같이 선율을 연주할 수 있는 악기로

신의 형상에서 인간의 이야기로

발전한 거죠. 이는 종을 만드는 사람과 연주하는 사람의 음에 대한 감각, 그 음을 구현해낼 수 있는 청동 제작 기술 모두를 필요로 합니다. 화려함을 찾아 헤맨 끝에 마침내 차원이 다른 청동기가 나온 거 랄까요?

이쯤 되면 아름다움을 넘어 집요한데요.

압도적인 화려함과 완벽함에 감탄하다가도 숨 쉴 틈 없이 빽빽한 장 식으로 보는 이의 진을 쏙 빼놓는 작품들입니다. 나중에 설명하겠지 만 이 시기에 시작된 '과도함의 미'가 한나라 때 정점을 찍습니다. 그 게 곧 중국 고유의 미감으로 이어지지요.

| 청동기의 두 갈래 |

여기까지 이야기하면 우리나라 청동기는 또 어땠는지 궁금한 분도 많을 거예요. 앞서 본 중국 청동기 두 점이 기원전 5세기 작품입니 다. 그와 가까운 기원전 4~3세기에 우리나라도 청동기의 전성기를 맞아요.

우리나라도 멋진 청동 그릇이나 편종을 만들었나요?

우리나라에서는 그릇 형태 청동기는 전혀 나오지 않습니다. 이 시기 청동기로는 한국사 시간에 다들 배웠을 비파형동검이나 한국식 동

검이라고도 불리는 세형동검이 대표적이에요. 우리나라 청동기는 검을 비롯해 투겁창, 도끼 등 무기류 위주죠. 편종은커녕 청동으로 악기조차 만들지 않았어요. 편종이라는 악기 형태가 우리나라에 전해진 건 12세기 고려시대에 이르러서입니다. 소리를 내는 청동기라면 오른쪽 아래 팔주령 정도를 들 수 있으려나요. 팔주령은 청동기시대에 제사를 지낼 때 흔들던 방울이랍니다.

설마 우리나라엔 청동 그릇을 만들 기술이 없었던 건가요? 지금껏 본 중국 청동기에 비하면 시시해 보여요….

눈이 휘둥그레지는 중국 청동기를 계속 본 만큼 우리나라 청동기가 초라해 보일 수도 있어요. 그렇지만 애초에 중국과 우리나라 청동기는 재료가 청동이라는 점만 같을 뿐, 함께 비교할 수 없습니다. 청동기의 계열이 아예 다르거든요.

우리나라 청동기는 유목 민족이 살던 북방으로부터 만주, 즉 오늘날 중국 요령성 지방을 통해 들어왔다고 봅니다. 유목 민족은 끊임없이 이동하는 사람들이라 지니고 다닐 수 없는 무거운 청동기는 만들지 않았어요. 짐승을 잡

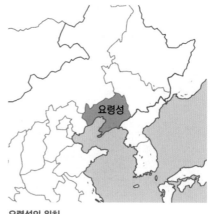

요령성의 위치

신의 형상에서 인간의 이야기로

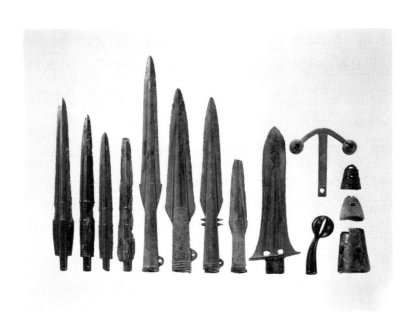

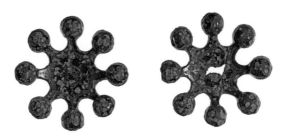

(위)세형동검과 청동 투겁창, 한국 출토, 국립중앙박물관
우리나라 청동기시대를 대표하는 유물은 청동 검이다.
(아래)팔주령, 초기 철기, 전라남도 화순군 출토, 국립중앙박물관
여덟 가지 끝에 방울이 달려 있다. 각 방울 안에는 청동구슬 하나가 들어 있어 흔들면 소리가 난다.
제사용 청동기로 추정된다.

거나 싸워야 할 때가 많으니 무기는 필요했고요. 실제로 요령성 지방에서 청동 검이 여럿 발굴됩니다. 우리나라에서 나오는 비파형동검을 요령식, 혹은 만주식 동검이라고 부르는 걸 보면 청동기가 들어온 루트가 짐작이 가지요.

반면 중원 지역은 이때까진 북방과 교류가 잦지 않았어요. 오르도스 지역 유목민의 영향을 받아 동물을 표현한 정도였죠. 게다가 상대적으로 중원에는 청동기를 만들 광물이 풍부했습니다. 일찍부터 정착한 농경 민족이었으니 옮길 엄두가 안 나는 무거운 청동 그릇을 만들어도 문제가 없었고요. 춘추전국시대에는 중국 대륙 전체가 허구한 날 전쟁에 시달렸기 때문에 '딱 기다려! 내일을 기약한다! 곧 다시 찾으러 올게!' 하고 청동 그릇들을 땅에 묻고 도망가는 일이 많았지만요. 지금도 땅에서 그런 청동기들이 발견됩니다.

청동 그릇이 안 나왔다고 해서 꼭 못 만들었다고 볼 수만은 없다는 거군요.

그렇습니다. 애초에 미술은 어느 쪽이 우월하고 열등한지 가를 수 없습니다. 그저 다른 세계, 다른 미술이 존재할 뿐이지요.

그래도 중국이나 우리나라나 초기 청동기는 권력자의 전유물이자 신의 위엄을 상징하는 도구였단 건 일맥상통합니다. 그러다 점점 인간의, 인간을 위한, 인간에 의한 물건이 되어갔고요. 한 번 천상에서 땅으로 내려온 이상, 인간은 이전과 똑같이 하늘을 올려다보지 않습니다. 땅을 둘러보며 스스로에게, 주변의 인간들에게 눈을 돌리죠.

신의 형상에서 인간의 이야기로

| 인간이 죽은 뒤를 상상하다 |

중국에서는 점점 더 구체적으로 죽음 이후를 상상하기 시작합니다. 무덤을 보면 알 수 있어요. 앞서 살핀 청동 준과 반, 편종 모두 한 무덤에서 나온 부장품이에요. 전국시대 여러 나라 중 하나였던 증나라 제후 을의 무덤에서 나왔죠. 그래서 이 무덤을 '증후을묘'라 부르고요. 이 무덤이 발견되기 전까지 증나라는 이름도 알려지지 않아 아무도 그 존재를 몰랐지요.

부장품은 예전에도 똑같이 묻었잖아요. 별 차이는 없는 것 같은데요.

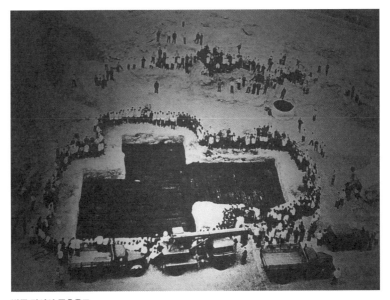

발굴 당시의 증후을묘
1978년에 발견된 증후을묘는 기록에도 안 나오는 작은 나라인 증나라조차 제후의 권위가 얼마나 컸는지를 보여준다.

물론 신석기시대에도 토기나 옥을 넣었고 상나라의 부호묘에도 엄청난 양의 부장품을 넣었죠. 그땐 큰 구덩이 하나에 다 모아서 묻는 정도였습니다. 하지만 증후을묘는 달라요. 무덤 안을 사각형 네 개로 구획해 마치 여러 개의 방처럼 만들었거든요. 청동 그릇, 무기, 악기, 공예품 같은 부장품들을 쓰임새에 맞게 각 공간에 채워 넣었고요. 우리가 집을 침실, 옷 방, 서재 등 용도별로 나누듯 말입니다. 무덤의 전체 규모만 67평에 이르렀다고 해요. 제후 관 옆에는 시종 여덟 명의 관, 동쪽 방에서는 열세 사람의 관이 있었습니다. 제후가 살았던 궁전처럼 무덤을 만든 거예요. 영혼 일부가 땅에 남아 무덤 속에서 살아생전의 삶을 이어간다고 믿었기 때문입니다.

그냥 무덤이 아니라 죽은 사람이 사는 집인 거네요.

그렇죠. 이 믿음은 이후 진나라, 한나라까지도 이어집니다. 죽음은 누구나 두려웠을 테지만 이제는 신에게 무작정 매달리는 게 아니라 인간이 할 수 있는 일이 생긴 겁니다. 죽은 뒤에도 삶을 이어갈 무덤을 만들며 인간의 손으로 죽음을 준비할 수 있게 됐죠. 그런 마음으로 죽은 자의 모습을 그림으로 그려 무덤에 고이 묻어놓기도 했어요.

| 인물 표현의 시작 |

사람을 그린 그림이라고요?

신의 형상에서 인간의 이야기로

증후을묘가 만들어진 시기로부터 200여 년쯤 흐른 기원전 3세기 그림을 보여드릴게요. 중국 역사상 가장 오래된 회화랍니다. 호남성의 무덤에서 한 세트로 발굴된 용봉사녀도와 남자어룡도입니다.

그림이니까 종이에 그려진 거겠죠?

아닙니다. 종이가 발명되려면 300년은 더 지나야 해요. 두 그림은 비단에 그려졌습니다. 이 같은 그림을 '백화'라 하죠. 백이 비단 백(帛)자예요. 따져보면 인류가 종이에 그림을 그려온 세월보다 비단 위에 그려온 세월이 훨씬 오래됐으니 백화는 그야말로 유서 깊은 회화의

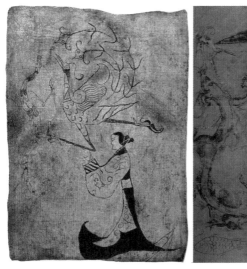

(왼쪽)용봉사녀도, 기원전 3세기경, 중국 호남성 장사 초묘 출토, 호남성박물관
(오른쪽)남자어룡도, 기원전 3세기경, 중국 호남성 장사 초묘 출토, 호남성박물관
관 위를 덮었던 비단 위에 그려진 그림으로 현존하는 가장 오래된 중국 회화다. 당시 호남성 일대의 사후 세계관을 보여준다.

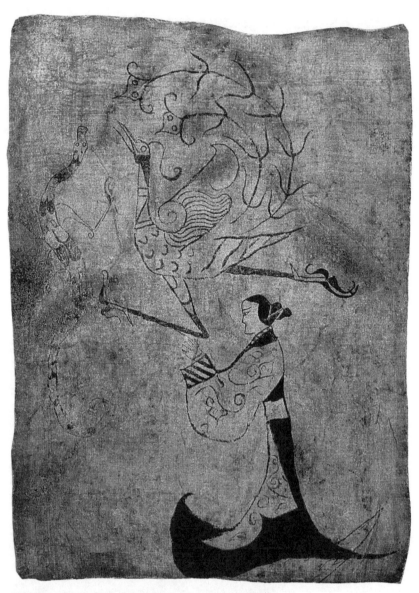

용봉사녀도, 기원전 3세기경, 중국 호남성 장사 초묘 출토, 호남성박물관

신의 형상에서 인간의 이야기로

대명사입니다. 과연 이 오래된 그림들은 어떤 이야기를 품고 있을까요? 용봉사녀도부터 들여다봅시다. 왼쪽을 보세요.

긴 치마를 입은 여인이 큰 새 한 마리와 있습니다. 여인보다 큰 이 새는 봉황이에요. 그 왼편엔 기다란 뱀처럼 생긴 용이 있어요. 용봉사녀란 용 용(龍), 봉황 봉(鳳)에, 섬길 사(仕), 여자 녀(女)를 써서 한마디로 '용과 봉황을 섬기는 여성'을 그린 그림입니다.

이 그림의 주인공은 저 여성인가요? 더 커다란 봉황이 꼭 주인공 같기도 한데요.

이 그림이 무덤에서 나왔으니 이 여성은 무덤의 주인이자 그림의 주인공일 가능성이 높습니다. 그림 속 여성을 살펴보면 봉황이 크게 그려진 이유도 짐작이 갑니다. 여자는 매우 넓은 소매통에, 꼭 청동기에서 본 듯한 이런저런 무늬가 있는 비단옷을 입었어요. 화려한 비단옷을 아무나 입을 순 없었겠죠. 지체 높은 귀부인이었을 거예요.
제 생각엔 여성이 봉황을 따라가는 것처럼 보입니다. 동작이 살짝 어색하긴 해도 봉황이 마치 하늘로 날아오르려는 듯하고 여성은 한 손으로 그 다리를 잡으려고 해요. 용도 하늘을 향하고 있고요. 아마 봉황과 용은 여인이 가려는 저승길의 안내자일 겁니다.

듣고 나니 봉황도 용도 다 조금 달라 보이네요. 눈이 동그랗고 초점도 없어서 어딘가 얼빠져 보인다고 생각했는데….

보통 이 그림은 사후 세계로 떠나는 여성을 그린 거라고 해석합니다. 봉황과 용이 데려가는 세계니 그 세계는 영생하는 세계겠죠.

기원전 3세기 작품이라 아직 화가의 실력이 부족합니다만 나름대로 솜씨 좋은 화가였을 겁니다. 그림의 붓놀림을 보면 알 수 있죠. 그림의 붓놀림을 보면 알 수 있죠. 비단은 알다시피 천이에요. 먹 묻은 붓을 대면 번지기 딱 좋습니다. 그런데 이 그림은 번진 부분을 전혀 발견할 수 없어요. 오히려 섬세하게 힘을 조절해 조심스럽게 붓을 쓴 듯합니다. 아래서 봉황의 목 밑의 몸통에서 꼬리까지 필선이 약간 흔들린 걸 보세요. 이 시기에 이런 붓놀림으로 그림을 그릴 수 있는 사람이 몇이나 됐겠어요? 이 정도 그림을 그릴 수 있었던 걸 보면 춘추전국시대에 붓으로 뭔가를 그리거나 쓰는 문화가 널리 퍼져 있었음을 추측할 수 있습니다. 아무나 붓을 쓸 수 있었던 건 아닐 테고

용봉사녀도의 봉황에서 보이는 필선(부분)

신의 형상에서 인간의 이야기로

상류층의 전유물이었겠지만요.

다음 페이지에서 남자어룡도도 볼까요? 용봉사녀도와 세트로 그려진 만큼 내용이나 표현 방식은 비슷합니다.

이번에는 남자가 주인공인가 봐요.

맞아요. 남자어룡은 거느릴 어(御)에 용 용(龍) 자를 써서 용을 거느린 남자를 그린 그림입니다. 남자를 둘러싼 가마 같은 게 용인데 용이 물에 산다는 전설이 있어선지 왼쪽 아래 구석엔 물고기를 그려 넣었습니다. 남자 머리 위에 뜬 검정 덩어리는 우산이에요. 당시에 우산은 귀한 사람이나 쓸 수 있었으니 이 남자도 귀한 신분이었을 테죠. 마찬가지로 무덤 주인일 가능성이 높고요. 그림은 용이 남자를 태우고 왼쪽 위 어딘가로 향하는 모습입니다. 등 뒤로 봉황이 하늘을 향해 날아오르는 걸 보니 그곳 역시 사후 세계일 겁니다.

남자어룡도와 용봉사녀의 공통점은 또 있습니다. 인물의 옆모습을 포착했다는 거죠. 이때 '옆모습'이란 말 그대로 얼굴부터 어깨, 몸통에 이르기까지 일관된 옆모습을 말합니다. 이집트 미술처럼 얼굴은 측면, 몸은 정면 하는 복합적인 시각이 아니라요. 이 지점은 화가의 재능이 발휘된 부분이에요. 오랫동안 공을 들여 사람의 옆모습을 관찰한 뒤, 확신을 가지고 그려낸 거죠.

작품에 사람이 등장하니 하나하나가 더 생생하게 느껴져요. 왜 이렇게 뒤늦게 사람을 작품에 담았을까 싶기도 하고요.

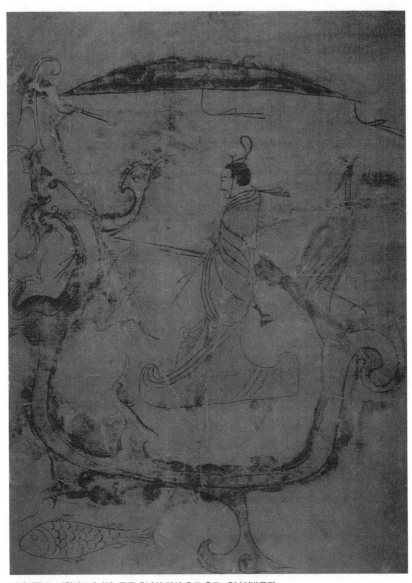

남자어룡도, 기원전 3세기경, 중국 호남성 장사 초묘 출토, 호남성박물관

신의 형상에서 인간의 이야기로

사람을 표현한 작품이 이전에도 아예 없었던 건 아닙니다. 아주 드물긴 했지만 상나라 때부터 사람 모양을 만들었어요. 그러나 주변 사람보다는 신과 제사에 관심을 기울였던 건 사실입니다.

| 인간의 이름으로 |

그중 하나가 아래 조각이에요. 옥을 깎아 만든 인형으로 부호묘에서 발굴됐습니다. 부호가 상나라 사람이었으니 이 사람도 상나라 사람이겠죠. 기술이 부족했는지, 관심이 부족했는지 표현이 세밀하진 않습니다. 그래도 무릎을 꿇은 사람이라는 건 알 수 있어요.

아까 본 두 그림 속 인물도 무덤 주인일 거라고 했으니 혹시 이 조각도 무덤 주인인 부호인 걸까요?

그건 아닙니다. 부호는 왕비였는데 왕비가 무릎을 꿇고 있을 리 없으니까요. 곁에서 모셨던 시종쯤 되겠죠. 상나라 때 만든 사람이라고 하면 이렇게 사람이란 걸 알 수 있는 정

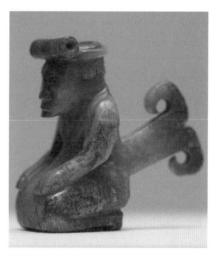

옥 인형, 중국 하남성 안양 부호묘 출토, 기원전 13~11세기, 북경 중국국가박물관
당시 중원에서는 나지 않던 옥으로 만들어진 사치품이다. 뒤에 튀어나온 부분은 손잡이로 이 조각을 장식용으로 쓰거나 장기 등 게임 할 때 썼으리라 추정한다.

도예요. 그런데 춘추전국시대 말부터는 달라집니다. 앞서 살핀 두 점의 그림처럼 사람을 꽤 제대로 형상화하기 시작하지요. 회화뿐 아니라 조각도 그랬어요.

오른쪽은 기원전 4세기경에 만들어진 인물형 청동 등잔입니다. 부호묘의 옥 인형과 달리 눈코입이 명확해서 표정을 알아볼 수 있습니다. 양팔을 벌려 등잔을 잡고 있는 표현도 어색하지 않아요.

미소를 함박 짓고 있네요. 부호묘 인형이랑은 천지 차이예요.

인물 표현이 얼마나 많이 발전했는지 단번에 느껴지죠. 옷을 보세요. 넓은 소매통이 무겁게 늘어져 있어 두터운 비단옷을 입었다는 걸 알 수 있습니다. 말씀대로 인물의 표정도 잘 보이고요. 이 조각도 신분이 높은 사람 같진 않습니다. 귀족이 자기 손으로 등잔을 들진 않을 테니 하인이겠죠. 이 청동기 주인이 등잔에 불을 켜면 실제로 하인이 곁에서 시중을 드는 기분이 들지 않았을까요?

어차피 실제로도 시중을 받지 않았나요? 왜 굳이 또 청동으로 만들었을까요?

무덤에 묻은 부장품이었으니 현생에서든 저승에서든 자기 권력을 누리고 싶어 했던 마음이었을 것 같습니다. 의도한 건 아니었지만 덕분에 우리가 당시 평민들의 모습을 볼 수 있게 됐죠. 드디어 신이나 권력자가 아니라 주변에 존재하는 보통 사람들에게도 주목한 청동

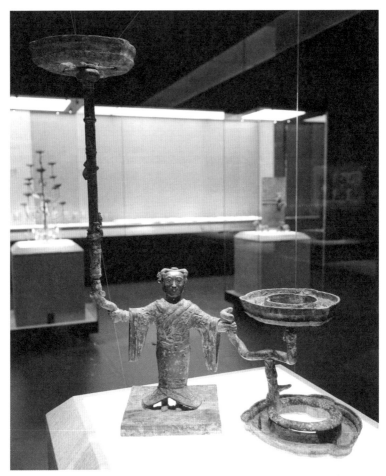

인물형 청동 등잔, 기원전 5~3세기, 중국 하북성 평산현 중산왕릉 출토, 하북성문물연구소

기가 나온 겁니다. 그 얼굴은 하인의 얼굴일 수도, 무덤에 순장된 소녀의 얼굴일 수도 있지요.

인물형 등잔은 특히 춘추전국시대에 많이 만들어집니다. 이 유행이 의미심장하게 느껴지지 않나요? 불현듯 신만이 가질 수 있던 불을 훔쳐 인간에게 가져다준 프로메테우스가 떠오릅니다. 그리스 로

마 신화에서 불을 갖게 된 인간은 신에게 기대지 않고 스스로 불을 피워 문명을 일궈냈지요. 마치 프로메테우스의 불을 갖게 된 것처럼 이 시기를 전후로 중국 고대인의 세계관도 차츰 변합니다. 모든 물건에 신을 담으려 했던 시대를 넘어 인간을 담아내기 시작해요. 신의 목소리가 아니라 자신의 이야기를 기록하고, 신비로운 상상 속 동물이 아니라 인간의 얼굴을 직시합니다. 인간의 시대가 시작된 거죠.

춘추전국시대의 거대한 혼란 끝에 인간은 스스로의 잠재력을 새로이 발견합니다. 이때 그 힘을 힘껏 손아귀에 움켜쥔 자가 있었으니 오랜 혼란을 종결짓고 마침내 중국 대륙을 통일한 진나라의 시황제였습니다.

청동기 제작 방식에는 크게 흙으로 된 거푸집을 쓰는 방식과 밀랍을 이용하는 방식이 있다. 밀랍을 이용하면 더 섬세한 청동기를 만들 수 있다. 청동기와 마찬가지로 인간의 상상력도 한층 구체화돼 사후 세계 역시 정교해졌다. 비로소 신의 힘이 약해지고 인간의 시대가 시작되었다.

• 청동기를 　만드는 법	**도범주조법** 흙으로 만든 거푸집을 이용해 주조하는 방법. 진흙으로 청동기 모양을 만듦 ⋯→ 겉에 진흙을 바름 ⋯→ 진흙이 굳으면 떼어냄 ⋯→ 속틀을 만듦 ⋯→ 겉틀, 속틀을 다 합쳐 그 위에 진흙을 발라 구움 ⋯→ 청동 물을 부어 굳힘 ⋯→ 거푸집을 부숴 청동기 표면을 갈아 마무리 **예** 방정 **실랍법** 밀랍을 녹여 없애는 주조법. 진흙으로 대강의 틀을 만듦 ⋯→ 밀랍을 입혀 세부 무늬 조각 ⋯→ 그 위에 진흙을 입혀 말린 뒤 가마에 구워 밀랍을 녹여 뺌 ⋯→ 밀랍이 빠져나간 자리에 청동 물을 부음 ⋯→ 청동이 굳으면 겉의 진흙을 깨서 표면을 정리 ⋯→ 섬세한 조각이 가능. 밀랍 두께=청동기 두께. **예** 청동 준과 반, 증후을묘의 편종
• 그때 그 시절 　한국의 청동기	기원전 4~3세기가 한반도 청동기의 전성기. **예** 비파형동검, 세형동검, 팔주령 ⋯→ 유목 민족이 살던 북방으로부터 전래됐기 때문에 무기 형태가 대부분.
• 사후 세계를 　꿈꾸다	**증후을묘** 증나라 제후 을의 무덤. 살아생전의 삶을 무덤 속에 재현. ⋯→ 사후의 삶이 생전의 삶과 같기를 바람. 인간의 손으로 죽음을 준비하게 됐다는 의미.
• 인간을 그리기 　시작하다	**용봉사녀도** 중국 역사상 가장 오래된 회화. 비단 위에 그려짐. 여성이 봉황과 용을 따라가는 것처럼 묘사. 저승길을 봉황과 함께하는 여행으로 표현. **남자어룡도** 용봉사녀도와 한 세트. 용을 거느린 남자를 묘사. **청동 등잔** 시종이 등잔을 들고 있는 형상의 청동기. ⋯→ 신에 집중했던 이전과 달리 인간의 얼굴을 직시하기 시작했음을 뜻함.

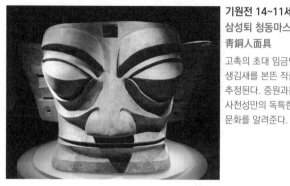

기원전 14~11세기
삼성퇴 청동마스크
青銅人面具

고촉의 초대 임금인 잠총의
생김새를 본뜬 작품으로
추정된다. 중원과는 다른
사천성만의 독특한 청동기
문화를 알려준다.

기원전 12~11세기

갑골 甲骨

거북 배딱지로 만든 점 보는 도구.
상나라 사람들은 갑골과 갑골문을 이용해 점을 쳤다.

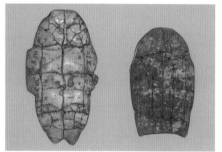

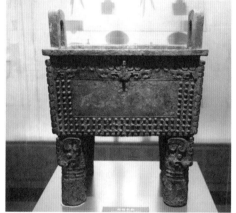

기원전 13~11세기
사모신정 思母辛鼎

제사에 사용되던 어마어마한 크기의 청동 그릇으로 신의
권위를 드러내고자 기괴한 의례 용기를 만들었다.

전설 속 최초의 국가 하나라 등장	상나라 건국	주나라 건국
기원전 2056년경	기원전 1600년경	기원전 1046년

기원전 2333년	기원전 2000년경		기원전 1500년경		기원전 800년경
고조선 건국	한반도에서 청동기시대 시작		인도 베다시대 시작		서양 그리스 문명

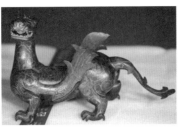

기원전 5~3세기
금은상감 청동 괴수
金銀象嵌 雙翼神獸
춘추전국시대 들어 청동기의
□가 다양해지고 유목 민족의
영향을 받은 청동기가 속속
등장한다.

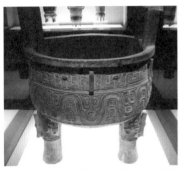

기원전 10세기경
대극정 大克鼎
명문이 길어지면서
상나라 때보다 문양이
줄어들고 기형도
둥글넓적해진 주나라
청동기의 특징을 엿볼 수
있다.

기원전 3세기
용봉사녀도 龍鳳仕女圖
중국에서 가장 오래된 회화에 속하며 죽은 이가
영생하는 세계로 무사히 갔으면 하는 마음을
담았다.

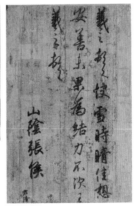

4세기
왕희지의 쾌설시청첩
快雪時晴帖
갑골문은 나중에 한자로
발전한다. 한자는
서예라는 예술을
꽃피웠다.

기원전 5세기
증후을묘의 편종 曾侯乙編鐘
실랍법으로 만들어 극도의 화려함을 보여주는 청동
악기로 중국 고대 미술 특유의 과도함의 미를 잘
보여준다.

추시대 시작	전국시대 시작	주나라 멸망	서예가 예술로 부상
□원전 □70년	기원전 403년	기원전 256년	기원후 4세기

기원전 6세기	기원전 322년
인도에서 석가모니 활동	인도 마우리아 제국 건국

III

중국의 정체성을
형성하다

-진, 한-

진시황은 이 산에 올라 천하를 손에 넣었음을 하늘에 알렸다

한 무제가 이 산에 올라 제사를 지내자 용이 승천하고 봉황이 날아들었다

이 산에 오른 시인은 노래했다

"천지에 온갖 신령한 것으로만 빚어놓았구나,

빛과 어둠이 이곳에서 갈린다네"

지금도 사람들은 믿는다

태산에 걸린 돌다리 사이로 신선 세계가 들여다보인다고

깎아지르는 허공이건만 그곳으로 가고 싶다고

그런 마음은 마치 신선과 같아 시간조차 뛰어넘는구나 하고

— 태산, 중국 산동성

이제 오로지 영원만이 그것을 이해한다
영원의 포옹은 그것의 욕망을 닮아
말이 없고 그 깊이를 알 수 없다

– 바스코 포파

불멸을 꿈꾼 황제들의 지하 궁전

#진나라 #진시황 #법가 #도용 #계세관

기원전 219년 마차를 타고 진나라 곳곳을 돌아보던 진시황 앞에 서복이라는 사람이 나타나 말했습니다.

"저 멀리 바다 건너에 신선이 사는 산이 있다고 합니다. 제가 그 신선을 만나 영원히 늙지도 죽지도 않게 해준다는 신비의 영약, 불로초를 구해 오겠사오니 아이들 3천 명을 데리고 길을 떠날 수 있도록 허락해주십시오". 서복의 말을 믿은 진시황은 아이들을 배에 태워 보냅니다. 전설에 따르면 그 산 중 하나가 바로 제주도라죠.

진짜로 제주도에 신선이…? 아니겠죠.

터무니없이 지어낸 전설은 아니었나 봅니다. 제주도 서귀포 정방폭포 암벽에 서불과지(徐市過之), 그러니까 '서복이 이곳을 지나간다'는 문장이 새겨져 있대요. 가까운 곳에 서복전시관도 조성돼 있답니다.

제주도 서귀포의 정방폭포와 서복전시관

정방폭포는 우리나라에서는 유일하게 물이 바다로 직접 떨어지는 해안 폭포다. 근처에 위치한
서복전시관은 진시황릉의 청동마차, 병마용 등이 전시되어 있다. 사진 속 서복 조각상은 중국
하북성 진황 시에서 만들어 선물한 작품이다.

중국의 정체성을 형성하다

'서복이 서쪽을 향해 귀로에 오른 포구'라서 지명이 서귀포가 됐다는 설까지 있을 정도니 그 전설이 미친 영향이 참 강력하지요.

전설은 재미있지만… 다짜고짜 신선을 만나고 오겠다니 사기꾼의 냄새가 나는데요.

서복은 방사였어요. 길흉화복을 점치거나 불로장생의 약을 만들며 신선이 되는 법을 연구하는 사람을 방사라 불렀습니다. 신선이 부리는 술법인 방술(方術)의 '방'을 따서요. 불로장생을 간절히 바랐던 진시황은 방사의 말이라면 다 들었어요. 서복을 만나기 전에도 방사의 조언에 따라 사람들을 배에 태워 보낸 게 여러 차례였다죠. 영원한 생명을 약속하는 불로초가 있다고 진심으로 믿었던 겁니다. 여러분은 불로초를 구할 수 있다면 먹고 싶은가요?

글쎄요. 가족도, 친구도 모두 곁을 떠날 텐데 혼자 세상에 남으면 너무 외롭지 않을까요.

충분히 그렇게 느낄 만합니다. 하지만 어딘가엔 여전히 진시황처럼 불멸을 꿈꾸는 사람이 있을지 모릅니다. 얼마 전 뉴스에 암으로 세상을 떠난 아내의 시신을 냉동해 보존하겠다는 남편이 나오더라고요. 사실 영원한 삶은 인간의 오랜 꿈이었습니다. 삶과 죽음은 인간뿐 아니라 모든 생명체의 관심사지요. 죽음에 대처하는 방법엔 당대 사람들의 욕망과 사고방식, 생활상, 문화, 종교, 철학 등이 다 담겨 있습

니다. 그러니 무덤은 옛 시대와 사람을 들여다볼 수 있는 가장 훌륭한 박물관이에요.

| 역대 규모의 무덤 |

진시황은 상상을 초월하는 규모로 무덤을 만들었습니다. 그 커다란 무덤에 값비싼 보물을 한가득 묻었지요. 자신이 죽은 뒤 도굴될까 봐 두려워할 정도로요. 사마천은 『사기』에서 진시황릉을 이렇게 묘사합니다.

> 70만 명이 동원되어 38년에 걸쳐 진시황릉을 만들었다.
> 시신이 썩지 않도록 지하수가 세 번 나올 때까지 땅을 깊이 파고 구리로 여섯 겹의 관을 짜서 시신을 안치한 뒤 그 주위에 구리를 부어서 틀어막았다. 궁실과 관청의 모든 보물을 함께 묻고 장인에게 자동으로 발사되는 활을 만들게 해서 황릉을 파거나 접근하는 자가 있으면 자동으로 화살이 발사되도록 했다. 또 수은으로 강과 바다를 만들어 기계 장치로 흐르게 하고 하늘에는 별자리를 만들었다.

오싹해지는걸요. 실제로 이런 장치를 설치했던 건 아니겠죠?

사마천은 진시황보다 훨씬 뒤 시대 사람이기도 하고 『사기』에는 사

마천 개인의 생각도 잔뜩 들어가 있으니 모든 내용이 사실은 아닐 겁니다. 물론 직접 보지도 못했을 거고요. 그렇지만 완전히 지어낸 이야기도 아니었던 모양이에요. 최근에 중국 연구자들이 첨단 장비로 진시황릉 주변의 흙을 검사했는데 다른 지역보다 월등히 높은 수은 수치가 나왔어요. 정말 수은의 강이 실제로 존재할지도 모르는 거죠. 진시황은 무덤의 위치를 비밀에 부치기 위해 무덤 설계자부터 동원된 일꾼들까지 죄다 죽여 근처에 묻었다고 합니다. 진시황릉 서쪽에서 발견된 수많은 유해가 그 사람들일 거라 보고 있습니다.

70만 명이나 되는 사람들을 모두 죽였다고요?

진시황릉 전체의 추정 평면도

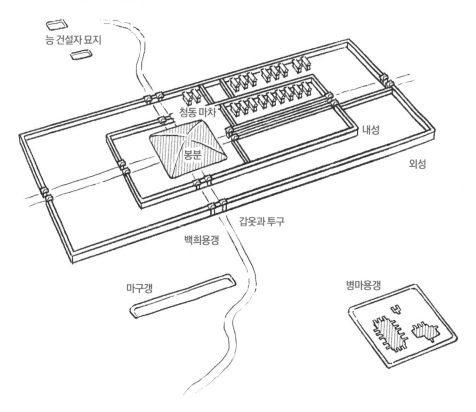

확인할 수 있는 기록이 없어 정확한 숫자는 알 수 없지만 상당한 수의 백성과 전쟁 포로 등을 데려다가 능을 짓게 하고 죽인 건 사실입니다. 그렇게 38년 동안 만든 능이 진시황릉이에요. 무려 64만 평에 달하는 규모입니다. 혹시 용인 에버랜드에 가봤나요? 에버랜드도 그 안에서 이동할 때 뭘 타고 다녀야 할 정도로 넓은 테마파크지만 겨우 20여만 평입니다. 그 3배가 넘는 거예요.

앞에서 전체 구조를 추정해놓은 평면도를 보세요. 진시황이 묻힌 봉분이 있고 그걸 두 겹의 성벽이 보호하고 있습니다. 이 구역만 따로 능원이라 부르죠.

세상에, 무덤이 아니라 거의 도시네요.

아직 놀라기는 일러요. 능원에서 1.5킬로미터 떨어진 외곽에서 발굴

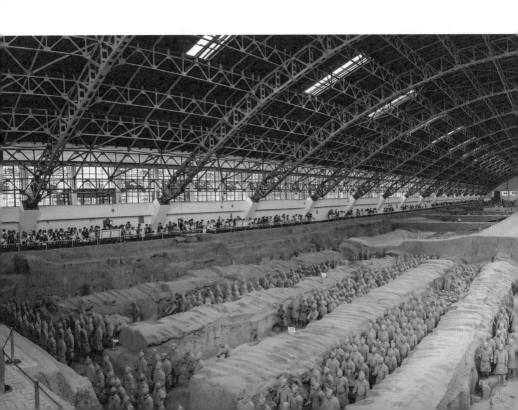

된 구덩이마저 어마어마하게 크거든요. 평면도에 병마용갱이라 적힌 부분을 말하는 겁니다.

진시황이 묻힌 곳도 아니잖아요?

네, 그런데도 규모가 엄청납니다. 아래 사진은 그중에서도 1호갱의 모습입니다. 도용은 무덤에 넣은 흙 인형을 말하는데 병사와 말 도용을 함께 묶어 병마용(兵馬俑)이라 해요. 구분을 위해 병사 도용만 가리킬 땐 병사용이라 부르겠습니다.

진시황이 인형을 좋아했나 봐요.

병마용갱 1호갱의 전경
병마용갱 중 가장 규모가 큰 구덩이로 길이 210미터, 너비 60미터, 깊이는 4.5~6.5미터에 이른다. 양쪽에 서서 구경하는 사람들이 개미만 하게 보인다.

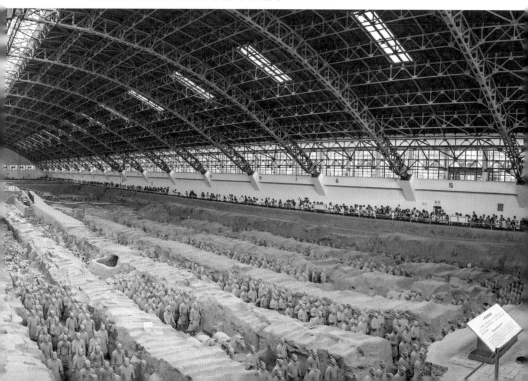

| 죽은 황제를 지키는 호위무사들 |

그런 귀여운 이유로 도용을 만든 건 아닙니다. 사람 대신 순장하려는 목적이었으니까요. 이 시대에 오면 도용으로 생명을 대체하는 일이 점점 늘어나요. 물론 진시황릉엔 실제 사람을 순장한 흔적도 많지만요.

앞서 『사기』에서 봤듯이 진시황은 철저히 능의 위치를 숨기려 했고 그 의도는 적중할 뻔했습니다. 2000년 가까이 정체가 베일에 싸여 있었거든요. 모두 진시황릉 이야기는 지어낸 전설일 뿐이라고 생각할 즈음, 땅속에 묻혀 있던 병마용이 발견됩니다. 순전히 우연이었어요. 1932년경 한 농부가 최초로 땅 아래 뭔가 있다고 주장했지만 그땐 이렇다 할 주목을 받지 못했습니다. 그러다 심한 가뭄이 들었던

중국 섬서성 임동의 여산 정상
1966년 중국 정부에서 이곳에 섬서천문대를 세우고 임동 지역의 시간을 중국 표준 시간대로 정했다. 여산은 진시황릉이 자리한 산자락이기도 하다.

중국의 정체성을 형성하다

1974년, 마을 주민들이 지하수를 찾아 땅을 파던 중 심상치 않은 도기 조각들을 발견합니다. 파도 파도 끝없이 나오는 게 이상하다 여겼는데 그게 병마용 파편이었어요.

이 모든 일이 일어난 곳이 중국 섬서성 임동이라는 작은 농촌입니다. 진나라 수도이자 진시황의 궁이 있던 함양으로부터 40킬로미터쯤 떨어진 곳이에요. 만약 진시황릉이 있다 해도 함양 근처일 거라 생각했지, 이렇게 멀리 떨어져 있으리라고는 아무도 예상하지 못했죠.

마을 주민들은 물을 구하려다가 얼결에 2000년의 미스터리를 풀어버렸네요.

유달리 유물 운이 따르는 사람이 있긴 하더라고요. 저도 옛날에 발굴장에서 일을 도운 적이 있어요. 그때 제가 유물 운이 없는 사람이라는 걸 깨달았습니다. 진로를 미술사로 확실히 트는 계기가 됐죠.

어쨌든 운 좋은 마을 사람들 덕분에 1974년 이후 진시황릉 발굴이 본격적으로 이뤄집니다. 파편이 나

병마용과 함께 서 있는 로널드 레이건 대통령 부부
미국의 40대 대통령 로널드 레이건은 1984년 중국을 방문해 병마용을 봤다. 레이건 부부의 키가 병사용보다 작은 걸 보면 병사용이 얼마나 장신으로 만들어졌는지 알 수 있다.

온 곳 주변에서만 큰 구덩이 세 개와 작은 구덩이 여럿이 발견됐어요. 큰 구덩이는 발굴 순서에 따라 1호갱, 2호갱, 3호갱이라 부릅니다. 이 구덩이들을 통틀어 병마용갱이라 하는데 이곳에서 1만 5천 구가 넘는 병마용이 나왔습니다. 도용들은 실제 전투 대열로 배치되어 있었고요, 병사용의 키는 실제 사람보다 살짝 크게 만들었어요. 평균 185~194센티미터의 장신이었죠. 여전히 발굴 중이라 확신하긴 이르지만 병마용들이 진시황을 지키도록 능원 전체를 에워싸고 포진해 있을 거라고 추측됩니다.

병마용 수천 구도 엄청난데 그게 일부라고요?

그럴 가능성이 높아요. 지금까지 발굴된 세 구덩이 중 가장 큰 1호갱

병마용갱 1~3호갱의 위치

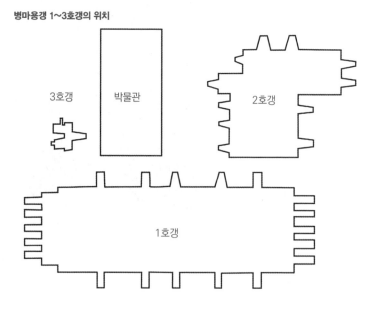

중국의 정체성을 형성하다

에서는 보병 부대가 나왔습니다. 병마용 6천여 구가 직사각형 대열로 서 있었지요. 2호갱은 궁수 1천 3백여 구와 기병, 전차 부대가 나왔고요. 규모가 제일 작았던 3호갱은 군사 지휘부였습니다. 기마병과 말도 약간 있었죠.

전투 부대만이 아니라 지휘부까지 재현했다니 말 다 했네요.

이미 가본 분도 있겠지만 저도 1993년에 병마용갱을 방문했어요. 처음 봤을 때 가장 강렬했던 건 규모였습니다. 1호갱은 잠실종합운동장만큼 커 보이더군요. 그 넓은 공간에 사람보다 큰 병마용이 열을 맞춰 가득 서 있다고 상상

해보세요. 바로 압도됩니다. 하지만 금방 지루해져요. 가도 가도 대열이 이어지니까요. 그래도 죽기 전에 한 번쯤 가볼 만한 곳입니다. 인간이 마음만 먹으면 어느 정도까지 해낼 수 있는지 깨달을 수 있죠. 그래서 더 놀라운 게 도용의 얼굴이에요. 6천 구에 이르는 병사용의 생김새가 제각각이거든요. 병사

병사용의 얼굴(부분), 기원전 210년경, 중국 섬서성 병마용갱 출토, 진시황릉박물관

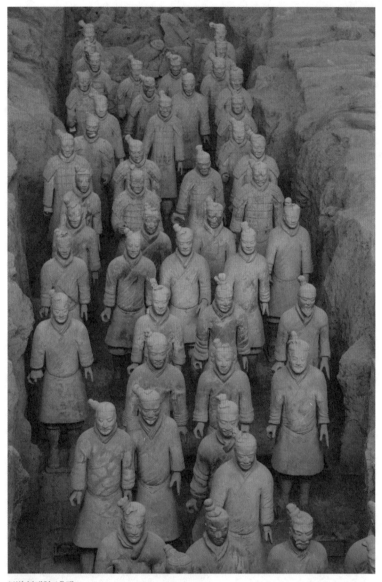

보병 부대인 1호갱

직사각형 대열로 쭉 줄지어 서 있다. 1호갱은 규모가 워낙 커 오늘날까지도 발굴이 계속 진행 중이다.

　　　　　　　　　　　　　　　　　　중국의 정체성을 형성하다

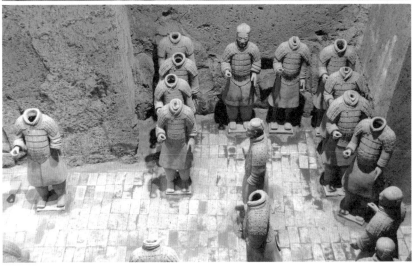

(위)발굴 중인 2호갱 (아래)군사 지휘부인 3호갱

2호갱은 한동안 발굴 중단 상태였다가 2015년부터 재개해 대중에 공개됐다. 3호갱의 경우 세 구덩이 중 규모가 가장 작고 발굴 작업이 완료된 유일한 구덩이다. 1호갱이 주력 부대, 2호갱이 보조 부대라면 3호갱은 1~2호갱의 지휘 부대다.

용의 얼굴을 자세히 들여다보면 이목구비에서 분명한 개성이 느껴집니다. 튀어나온 광대뼈, 넓적한 코, 찢어져 올라간 눈, 눈썹까지 아주 정교하죠. 얼굴이 잘생겼나 못생겼나를 떠나 길 가다가 마주칠 법한 얼굴이에요. 조각할 때 실제 군인을 모델로 삼았으니 당연합니다. 부호묘에서 나온 옥 인형을 떠올려보세요. 얼마나 대단한 발전인가요.

그러게요, 인형인데 말이라도 할 것 같아요.

사실성이라는 측면으로 보면 상나라, 주나라 때 만들어진 상상 속 동물 조각보다, 춘추전국시대 등잔 속 인물보다 한층 사실적이지요. 그 사이 조각 기술이 크게 발전했다는 걸 알 수 있어요.
개성을 살려 조각한 건 병사의 얼굴뿐만이 아니었습니다. 속한 부대와 보직, 계급에 따라 복장이나 무기를 다루는 세세한 몸동작, 지역이나 종족별 특징마저 구별되게 표현했어요. 덕분에 진나라 사람들의 생활과 문화를 우리가 거의 온전하게 이해할 수 있게 됐고요.

하나만 봐서는 잘 모르겠어요. 얼마나 다르게 표현했다는 건가요?

| 복장과 동작에서 병사의 임무와 병과가 보인다 |

긴말할 것 없이 직접 살펴볼까요? 오른쪽 사진을 보세요. 두 병사의 차이가 느껴지나요?

중국의 정체성을 형성하다

얼굴이 제각각이고 옷도 포즈도 다르다는 건 알겠는데요….

왼쪽은 전쟁터에 나가는 사람답지 않게 어딘지 복장이 허전합니다. 갑옷도 안 입었고 상체를 약간 앞으로 숙이고 있어요. 적어도 직접 전투를 치르는 군인이 아니라는 건 분명합니다. 서기 같은 직책이 아닐까 싶군요. 반면 오른쪽은 장군으로 보입니다. 왼쪽과의 차이는 복장과 몸동작에서 드러납니다. 풍채가 좋은 오른쪽 장군은 이음새 부분을 리본 같은 걸로 묶은 고급스러운 갑옷을 입고 있습니다. 다소곳이 손을 모으고 황제의 명령을 기다리는 듯하죠.

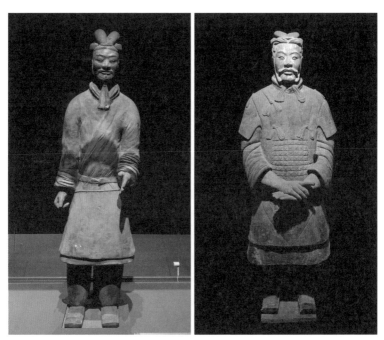

(왼쪽)서기 모습의 병사용 (오른쪽)장군 모습의 병사용, 기원전 210년경, 중국 섬서성 병마용갱 출토, 진시황릉박물관

몸동작으로 자기 보직을 확실하게 알려주는 병사용들도 있습니다.
아래 도용을 보세요.

이 사람은 앉아 있네요.

네, 두 손을 옆구리에 갖다 댄 채
앉아 있지요. 오른쪽 페이지에
서 있는 병사용은 어떤가요?
그냥 서 있는 게 아니라 앞으
로 내민 왼손을 둥글게 말고
있습니다. 앉은 자세 병사용
과 손 모양이 비슷해요. 아마
두 사람 모두 뭔갈 잡고 있었던 거
같죠. 당연히 무기였을 겁니다.
두 병사의 손을 보면 어떤
무기를 쓰는 병사였는지
까지 알 수 있습니다. 앉아
있는 병사용은 활과 활통
을 붙잡고 있는 궁수, 서
있는 병사용은 창이나 칼
같은 무기를 잡은 보병입
니다.

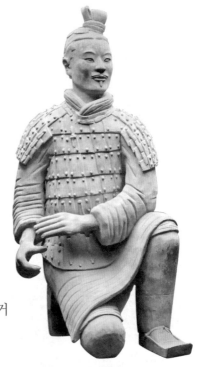

병사용, 중국 섬서성 병마용갱 출토,
진시황릉박물관

현대에 복원된 진나라의 활, 섬서성박물관
시위를 거는 청동 부분이 병마용갱에서 발굴됐다.
사정거리가 길고 위력도 강력한 활로 진나라가 전국을
통일할 때 전쟁에서 썼던 무기 중 하나다.

중국의 정체성을 형성하다

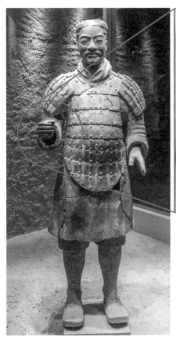

(왼쪽)병사용, 중국 섬서성 병마용갱 출토,
진시황릉박물관
(오른쪽)병사용의 손

왜 무기는 빼놓고 있는 건가요?

빼놓은 게 아니에요. 무기를 나무로 만들었거든요. 2000년이 흐르는
동안 썩어 없어진 거죠. 금속으로 만든 부속들, 활촉, 칼날 등은 썩
지 않고 남아 있었고요.

무기 말고 방어구도 여럿 나왔는데 그중 하나만 소개하겠습니다. 다
음 페이지 사진은 석계갑이라고 합니다. '석'이 돌 석(石) 자예요. 일정
한 크기로 작게 자른 600여 개의 돌을 이어서 만든 갑옷입니다. 돌
로 된 만큼 투구까지 합치면 무게가 35킬로그램은 거뜬히 나갑니다.
창이나 화살이 뚫지는 못했겠지요.

입고 움직일 수만 있었다
면 무적이었겠어요.

체력이 받쳐줘야 했겠죠.
밥을 조금 먹고야 어디 입
을 수 있었겠어요? 이처럼
무거운 갑옷을 입고도 전
투에 임할 수 있었던 진나
라 군인들의 강인함이 느
껴집니다.

실제로 진나라 군대의 전
투력은 매우 높았습니다.
앞서 병사용 중 보병과 궁
수를 보여드렸죠. 이들이
전투에서 기본 역할을 합
니다. 고대 전투는 맨 앞

**석계갑, 기원전 221~206년, 중국 섬서성 진시황릉
부장갱 출토, 섬서성박물관**
투구에만도 70여 개에 이르는 돌조각이 들어갔다.
무게는 어마어마해도 진나라 군대의 방어 장비가
얼마나 발전했는지를 알려준다.

줄 궁수들이 일제히 활을 쏘면서 시작되기 마련이지요. 보병은 뒤에
대기하고 있다가 화살이 떨어질 시점에 칼이나 창을 들고 적군에게
달려 나갑니다. 보병들이 전진하거나 혹은 전사해 사라지고 어느 정
도 시야가 확보되면 궁수가 적군을 향해 2차로 화살을 쏴요. 화살이
떨어지기 무섭게 또 다른 보병 부대가 등장해 다시 적군에게 돌진하
고요. 그런 식으로 반복되다가 마지막으로 가장 기동력이 뛰어난 기
병과 전차병이 적군을 휘젓습니다.

병마용갱의 군사 배치
맨 앞줄에 궁수가, 그 뒤에 한 손을 말아 쥔 보병이 있다. 사이사이로 말이 끄는 전차를 탄 전차병이 있다.

옛날이라고 무시할 수 없을 정도로 체계적이군요.

그렇습니다. 병마용갱 안에는 방금 이야기한 전투 순서에 맞춰 병사 도용들이 배치돼 있었어요. 여기서 중요한 또 하나가 출신 지역입니다. 진나라가 월등한 군사력을 자랑할 수 있었던 건 정복한 지역의 군인들을 자기 군대에 편입시켰기 때문이었습니다. 다양한 지역의 병사들이 부대에 속해 있던 만큼 원활한 의사소통을 위해 같은 지역, 같은 종족별로 대열을 배치했죠. 지휘에 따라 신속하게 움직일 수 있도록요. 그런 편성 역시 병마용에 다 표현돼 있습니다.

흙으로 만든 조각상으로 종족을 구분하는 건 좀 어렵지 않을까요?

병사용의 다양한 머리 모양

헤어스타일에서 확연히 구분됩니다. 위 사진을 보세요. 헤어스타일이 섬세하게 표현돼 있습니다. 머리칼을 어느 방향으로 어떻게 땋았는지까지 보이니까요. 마음 내키는 대로 땋은 게 아니에요. 인형이 자아가 있어서 개성을 뽐내려고 특이한 헤어스타일을 하고 싶어 했

중국의 정체성을 형성하다

을 리 없잖아요. 실제로 지역이나 종족에 따라 남성의 머리카락을 묶는 방식이 달랐기에 다양한 헤어스타일의 병사용이 만들어진 겁니다. 머리 모양만 보고도 '여기엔 운남 출신 병사들이 모여 있네', '여기는 사천 출신들이네' 하고 짐작할 수 있는 거죠.

그런데 사실성 넘치는 얼굴에 비해 몸은 그렇게까지 공력을 들여 만들지 않았습니다. 그나마 무기를 쥐어야 하는 손 정도만 섬세하고 나머지 부분은 그 몸이 저 몸 같고, 저 몸은 그 몸 같아요.

| 왜 몸을 대충 만들었을까 |

페이지를 넘겨 진시황릉에서 나온 병사용과 고대 그리스 쿠로스를 나란히 놓고 보면 몸을 묘사하는 데 들인 공력이 다르다는 게 더 실감 날 겁니다.

인종 간 격차일까요? 병사용이 엄청 작달막해 보여요.

갑옷 디자인 탓에 정확히 어디부터 하반신인지 알 수 없지만 아무리 높게 잡아도 다리가 짧은 건 사실입니다. 인체 비율은 신경도 쓰지 않고 만들었어요. 몸의 굴곡이나 각 부위의 조화도 대놓고 무시했습니다. 그렇다고 옷을 실감나게 표현한 것도 아니에요. '저렇게 두툼한 옷을 입으면 움직일 수나 있을까', '저 두께면 돌이 아니라 천으로 만든 옷이었대도 창이나 칼이 못 뚫었겠다'라는 말이 절로 나오니까요. 그만큼 둔하고 무겁게 느껴집니다. 반대로 이보다 300년 앞

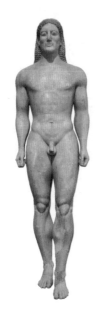

(왼쪽)아나비 쿠로스, 기원전 530년경, 아테네국립고고학박물관
(오른쪽)장군 모습의 병사용, 기원전 210년경, 중국 섬서성 병마용갱 출토, 진시황릉박물관

서 만들어진 그리스 쿠로스 조각은 몸을 표현하는 데 정성을 들였
다는 걸 알 수 있어요. 그리스에선 기원전 6세기부터 방금 본 쿠로
스 같은 인체 조각들이 쏟아지기 시작해 그다음 고전기 때 정점을
찍죠. 병사용이 만들어진 시기는 고전기 이후 헬레니즘기가 끝날 무
렵이었습니다. 단순히 병사용이 못 만든 조각이란 이야기는 아니에
요. 그리스 고전기 조각에 비견될 만큼 병마용도 뛰어난 사실성을
지니고 있습니다. 몸의 표현을 제외한다면 말이에요.

왜 그렇게 차이가 난 걸까요?

중국의 정체성을 형성하다

제작 방식 때문이기도 하고 진나라 사람들이 사람 몸에 눈곱만큼도 관심이 없었기 때문이기도 합니다.

그러고 보니 이 많은 병마용을 어떻게 다 제작했던 걸까요?

분업이 이뤄졌습니다. 머리, 몸통, 손 부위를 각각 나눠 생산 설비가 돌아갔죠. 몸통은 미리 대량으로 만들어뒀어요. 머리와 손만 섬세하게 작업해 나중에 몸통에다가 끼워 넣었고요. 머리 없는 병사용이 많이 나오는 것도 끼워 넣었던 머리가 떨어져 나가면서 생긴 일입니다.

정말 인형 공장 같네요.

병사용은 대부분 장신이
다 보니 무게만도 상당했
어요. 그걸 흙으로 빚고
가마로 가져가 굽고 또 무
덤으로 옮겨서 부대별로
배치까지 해야 한다고 생
각해보세요. 옮긴 다음 조
립하는 방식은 그나마 운
반하기 수월했을 겁니다.
그래도 몸통은 무게가 만
만치 않았겠죠. 그게 몸통

테쌓기 기법으로 그릇을 만드는 모습
흙을 길쭉하게 말아 테를 쌓아가는 기법으로 이
기법을 쓰면 속이 텅 빈다.

을 만들 때 테쌓기 기법을 사용한 이유입니다. 흙으로 겉의 테를 쌓아 올린 후 조각하면 속이 텅 비니 흙으로 꽉 채워진 것보다 훨씬 가볍습니다. 몸통의 두께와 폭은 테를 조절해 날씬하게도 통통하게도 만들 수 있었고요.

발굴 당시의 병사용
일부 병사용에는 채색을 했던 흔적이 남아 있었다.

그냥 막연하게 흙을 빚는 걸 상상했는데 생각보다 체계적이고 어려운 작업이군요.

원래는 색도 칠해져 있었는걸요. 발굴하는 순간 공기와 만나 안료가 날아가 버리는 바람에 우리가 보는 병사용 대부분은 허옇게 변했지만요. 다행히 위처럼 색이 남아 있는 예도 있습니다.

색이 없을 때가 세련돼 보였던 것 같아요….

나름 기술이 있었기에 색을 칠했던 겁니다. 기원전 3세기에 사인펜 살 데가 있었겠어요? 채색하려면 물감부터 직접 만들어야 했죠. 검

중국의 정체성을 형성하다

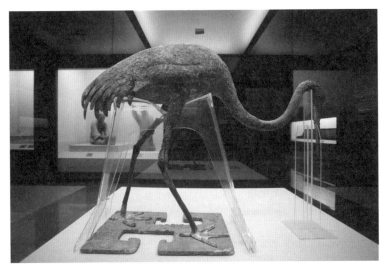

청동 학, 기원전 221~206년경, 중국 섬서성 진시황릉 청동수조갱 출토, 진시황릉박물관

은색은 재나 그을음, 먹물만 있어도 충분했지만 다른 색은 제작이
어렵고 재료도 비쌌습니다.

그 정성으로 몸을 신경 써서 만들면 좋았을 텐데요.

제대로 만들려면 만들 수 있었죠. 그렇게 하지 않은 건 인체에 관심
이 없었기 때문이에요. 동물 몸 같은 건 잘 만들었거든요. 위 사진을
보세요. 진시황릉에서 나온 청동 학 조각입니다. 학의 모습을 무척
사실적으로 표현했어요. 학의 목선과 다리의 움직임이 꽤 그럴싸합
니다. 진나라 사람들이 작정하고 묘사하려 들었을 때 이 정도는 거
뜬했던 거죠. 인간 신체에는 굳이 작정하지 않았던 거고요. 미술도
원해야 만들 수 있는 겁니다.

다시 상기시켜드리면 지금까지 본 병마용갱은 진시황릉의 일부일 뿐입니다. 우린 아직 능원엔 발도 디디지 않았어요.

자기 무덤을 만드는 데 나라의 모든 힘을 쏟아부은 거 같아요. 진시황도 보통 사람은 아니네요.

| 나를 황제라 부르라 |

몇 세기에 나올까 말까 한 인물이죠. 기원전 221년 서른아홉이란 나이로 춘추전국시대의 마침표를 찍고 전국을 통일했다는 것부터 엄청난 업적이니까요.
사실 진나라는 처음부터 강력한 나라는 아니었어요. 성실한 모범생 같달까요? 주나라 때 생겨난 시골 변방의 제후국 중 하나였는데 조금씩 나라의 기틀을 다져 진시황 때 통일을 이룬 겁니다. 진시황이 열세 살 때 왕위에 오르고 26년 만의 일이었습니다.

열세 살이라면 겨우 초등학교 6학년 나이인데요?

아버지 영자초가 일찍 세상을 떠나 어쩔 수 없었어요. 참고로 영자초의 영이 성이에요. 그 아들인 진시황의 원래 이름은 정이었죠. 성을 붙이면 영정입니다. 영정이 왕위에 오른 직후엔 너무 어린 왕을 대신해 여불위란 사람이 재상으로서 나라를 다스렸습니다. 그러다 진시황이 스물한 살 되던 해 궁정 관리 노애가 반란을 일으켜요. 반

중국의 정체성을 형성하다

란에는 어머니 조희가 연루돼 있었죠. 사마천의 『사기』에는 노애와 조희가 연인 관계였고 여불위가 둘을 이어줬다고 적고 있습니다. 진실이 어떻든 진시황은 노애를 처형하고 어머니 조희와 여불위는 궁정에서 내쫓았습니다.

가까운 사람한테 배신을 당했군요. 상처가 컸겠어요.

진시황은 이 시기부터 직접 나라를 통치하기 시작했습니다. 타고난 성정 탓인지, 불우한 과거 탓인지 한 성격 하는 왕이 됐지요. 자신감이 넘치다 못해 냉혹하고 오만했습니다. 영리한 데다 마음먹은 일을 밀어붙이는 추진력도 대단했어요. 전국을 통일하자마자 스스로 '황제'라는 칭호를 붙인 데서도 그 성격이 잘 드러납니다. 황제는 중국 전설 속 위대한 왕들인 삼황오제에서 따온 말이에요. 진나라 최초의 황제라는 의미로 처음 시(始) 자를 붙여 자신을 진시황제라 칭한 겁니다. 진시황이라고 불린 게 이때부터예요. 보통 야심이 아니죠.

진시황(기원전 259~210년)의 초상
진시황릉에 가면 진시황의 초상을 조각으로 새겨놓은 걸 볼 수 있다.

전국을 통일했으니 그럴 만도 하네요….

| 두 얼굴의 황제 |

현재까지도 진시황에 대한 평가는 엇갈립니다. 대단한 업적만큼 악행도 컸거든요. 보통 진시황의 최고 업적으론 중국 역사상 최초로 전국을 통일했단 걸 꼽습니다. 더불어 불도저 같은 추진력으로 나라의 근본 체제를 완전히 바꿔놓았다는 것까지도요.

추진력이 있다 해도 사람들이 따라줘야 했을 것 같은데요?

물론입니다. 그 방면에서 그동안 진나라가 쌓아온 내공이 발휘됐습니다. 진나라는 그 이전 전국시대 때 제자백가 중 법가를 통치 사상으로 받아들였어요. '법치', 즉 법으로 나라를 다스리며 변방의 제후국에서 전국칠웅으로 우뚝 서게 된 거죠.

나라에 법이 있는 건 당연한 일이 아닌가요?

진나라 전에는 법을 제정해 통치한 나라가 없었습니다. 법이 있다 해도 엄격히 지켜지지 않았어요. 그러다 보니 백성들도 법을 우습게 여겼습니다. 그래서 진나라는 대대적인 개혁을 실시합니다. 진시황보다 한참 전의 왕인 효공 때가 시작이었지요. 효공은 법가 사상가 상앙에게 개혁의 전권을 맡겼어요. 상앙은 법치를 주장하며 모두가 두려워할 만큼 엄격한 법으로 나라를 다스려야 한다고 목소리를 높였습니다. 상앙의 개혁 방향은 간단했어요. 평민이든 귀족이든 지위에

중국의 정체성을 형성하다

상관없이 법을 잘 지키면 상을 주고, 법을 어기면 반드시 벌을 준다는 거였죠. 그 벌이 어찌나 엄한지 나중에는 길가에 물건이 떨어져 있어도 아무도 주워 가지 않았다고 합니다.

혹시나 절도죄로 오해받아 잡혀갈까 그랬나 봐요.

엄격한 법치를 그대로 이어받아 나라를 다스린 진시황이 백성들에게 얼마나 강한 권력을 휘둘렀을지 짐작이 되죠. 그 권력

상앙(기원전 390?~338년)의 조각
전국시대 칠웅 중 하나였던 위나라 출신의 법가 사상가다. 상앙의 법은 매우 강력해 진나라 왕인 효공의 아들에게 똑같이 엄벌을 내린 일화가 유명하다.

은 법치에서 나왔습니다. 진시황의 대표적인 폭정 역시 법치와 깊은 관련이 있어요. 분서갱유라고 들어봤을 겁니다. 유가를 비롯한 제자백가의 책을 모조리 불태우고 유학자 400여 명을 산 채로 구덩이에 매장해버린 사건입니다. 진시황은 법가 외에 다른 사상은 무차별적으로 탄압했는데 특히 여러 유파 중 유학자들이 그런 통치를 비판해왔거든요.

학자일 뿐인데 산 채로 묻었다니 진짜 가혹하네요.

하지만 법치로 다스렸기에 진시황은 대대적인 사회 개혁을 추진할
수 있었습니다. 주나라 봉건제를 폐지하고 군현제를 실시한 게 대표
적이죠. 군현제란 나라를 군과 현으로 나눠 황제가 임명한 관리를
내려보내는 제도예요. 관리는 봉건제의 제후와 달리 자기 목줄을 쥔

분서갱유, 18세기경
보통 분서갱유 하면 종이로 된 서적을 상상하지만 당시엔 아직 서적은 죽간 형태였다. 이 사건으로
인해 한나라 때 유학은 주로 훼손된 경전을 정리하고 해석하는 위주로 이뤄졌다.

중국의 정체성을 형성하다

황제의 명을 충실히 따랐습니다. 제후처럼 신분을 세습할 수도 없었어요.

통제가 더 강력해졌네요. 진시황은 무엇이든 자신의 손안에 있어야 직성이 풀렸군요.

군현제를 바탕으로 진나라는 중국 전역에 공통된 기준을 만들기 시작했습니다. 우선 지역마다 달랐던 언어와 단위를 통합했어요. 예를 들어 이전까지만 해도 하북성에서 고기 한 근이 300그램이면 하남성에서 500그램이라든가, 하북성의 길 너비는 3미터인데 하남성으로 넘어가면 1미터로 좁아진다든가 했거든요. 3미터 폭의 수레를 타고 가다 멈춰서 1미터 폭 수레로 갈아타야 하는 일이 비일비재했던 겁니다. 진시황은 이 단위를 모조리 통일했어요. 덕분에 통치도 편해지고 나라 안 지역 간의 거래도 활발해져 경제가 발전했어요.

군사력도 이에 힘입어 강력해졌습니다. 활이며 창, 전차의 크기와 모양을 일정하게 만들 수 있었으니까요. 무기가 고장이 나면 부품만 갈아 끼워 다시 사용할 수 있게 됐죠. 길 폭이 통일됐으니 전쟁 시 군수 물자를 빠르게 이동시

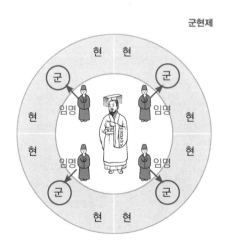

군현제

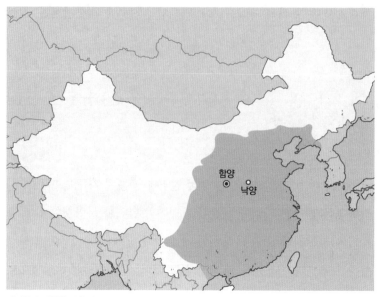

진시황이 정복한 최대 영토

키기도 좋았습니다.

다른 나라는 허둥지둥할 때 허를 찌를 수 있었겠네요.

그런데 이 개혁은 진시황의 사적인 욕심 때문에 벌어진 일이기도 해요. 진시황은 전국을 통일한 지 10년 만에 세상을 떠나고 맙니다. 그 사이 마차를 타고 중국 전체를 돌아보는 순행을 다섯 차례나 했습니다. 자신이 통일한 넓은 영토를 두 눈으로 직접 보고 싶었던 거죠. 상상해보세요. 기분 좋게 순행을 가고 있는데 갑자기 도로가 좁아져 더는 나아갈 수 없다는 거예요. 불같은 진시황 성격에 얼마나 화가 치밀었겠어요? 방법은 하나뿐입니다. 전국의 도로, 다리, 마차, 마

중국의 정체성을 형성하다

차에 쓰이는 수레바퀴 등의 규격을 통일하는 겁니다. 그러면 똑같은 마차로 어디든 갈 수 있겠죠. 이거야말로 진정한 통일이 아니겠어요? 진시황릉에서 진시황이 순행할 때 타고 다닌 마차를 축소 재현한 모형이 나오기도 했습니다. 발견 당시에 산산조각나 있던 걸 복원하는 데만 8년이 걸렸다는군요. 그게 아래 두 마차입니다. 청동으로

(위)입거 (아래)안거, 기원전 221~206년경, 중국 섬서성 진시황릉 부장갱 출토, 진시황릉박물관
마차를 끄는 말도 무척 사실적으로 조각되어 있다. 마부를 도용으로 만들어 앉혀뒀다.

만들어졌고 실제 마차의 절반 크기예요. 그래도 결코 작지 않습니다. 1톤에 육박하는 무게고요.

절반으로 줄여도 1톤이라니 원래 크기대로 만들지 못할 수밖에 없었겠네요.

지금 봐도 화려한데 당시 사람들 눈엔 어땠을까요? 흙으로 만든 병마용과는 다른 장엄함이 느껴지죠. 앞서 나온 청동 학과 더불어 청동을 얼마나 자유자재로 다뤘는지를 보여주는 유물입니다.

마차가 두 대인 이유는 질리지 않게 번갈아 탈 걸 대비한 건가요?

아니에요. 위 마차는 입거, 아래 마차는 안거라 부르는데 진시황은 아래의 안거를 탔습니다. 사방이 방처럼 막혀 있고 지붕이 있어 장시간 편하게 이동하기 좋아 보이잖아요. 안거를 보면 옆에 작은 창문이 나 있어요. 길이 좁아져 마차가 멈출 때마다 창을 열고 고래고래 소리를 질렀을 진시황의 모습이 그려집니다.

입거는 안거보다 앞장서 길을 안내하는 역할이었습니다. 입거에 앉은 마부는 뒤에서 들려오는 진시황의 호통에 등골이 오싹했을 거 같아요. 입거엔 활과 화살, 방패 같은 무기도 가득 실려 있었다고 해요. 혹시 모를 습격에 대비해 황제의 안전을 지키기 위해서죠.

모형 마차에도 무기를 가득 실었다니….

중국의 정체성을 형성하다

| 지상의 궁전을 지하에 재현하다 |

청동 마차는 능원 안 봉분에서 불과 20미터 떨어진 지점에 있었습니다. 기왕 능원에 발을 디뎠으니 능원을 돌아볼까요? 아래에서 진시황릉의 봉분을 볼 수 있어요.

(위)진시황릉 (아래)진시황릉의 정상으로 올라가는 계단
봉분 안에 들어갈 수 없는 대신 정상까지 올라가 볼 수 있도록 계단을 만들어놓았다.

무덤은 없고 웬 산이 하나 있는데요.

그게 진시황릉이에요. 높이만 76미터라고 합니다. 당연히 나즈막한 구릉쯤으로 보이죠. 실망스럽겠지만 여기 가도 무덤 안쪽을 볼 수는 없습니다. 사진에서처럼 봉분 정상까지 올라갈 수 있는 계단을 만들어놨을 뿐 정상에 힘들게 올라간대도 경치 좀 보고 내려오는 게 전부예요. 무덤 안쪽은 발굴이 거의 이뤄지지 않아 박물관에서 볼 수 있는 유물도 별로 없어요.

현재 기술로는 발굴 과정에서 유적이 훼손될 수밖에 없기 때문에 적절한 시기를 기다리며 서두르지 않겠다는 게 중국 정부의 입장입니다. 아쉽지만 이해가 가요.

물론 여태껏 아무 성과가 없었던 건 아니에요. 바깥에서 첨단 장비로 스캔해 진시황릉의 전체 구조를 알아냈습니다. 오른쪽이 능원 배치도예요. 봉분 내부는 진시황이 살았던 함양궁이나 아방궁 같은 궁전을 재현한 걸로 추정됩니다. 여길 중심으로 내성

진시황릉의 능원 구조

창고

묘소관리인의 집터

부장묘

마구간

지하 궁전(4층)
진시황묘

동물 형상 조각

내성

외성

홍수 방지 제방

중국의 정체성을 형성하다

원요, 아방궁도, 18세기, 북경고궁박물원
함양궁에 기거하던 진시황은 궁이 너무 작다며 아방궁을 새로 축조하게 한다. 항우가 아방궁을
불태웠다고 하는데 어찌나 호화스러운 궁전이었던지 3개월 동안 계속 타올랐다는 전설이 있다.
그래도 후대 화가들은 아방궁을 상상해 그림을 그렸다.

과 외성을 쌓아 궁성처럼 만들고 밖에는 병마용을 포진해 지키게 했던 거죠. 내성과 외성 사이에서는 400여 개의 크고 작은 구덩이가 발견됐습니다. 거기서 부장품을 비롯해 엄청난 수의 도용과 동물 모형, 순장의 흔적이 계속 나오고 있어요. 개중에는 실제로 진시황을 보좌했던 신하도 있을 거예요. 죽어서도 진시황을 섬기고 있는 거지요.

그렇게 생각하니 오싹해요. 유령의 집에 있는 것처럼요.

결국 진시황릉은 진시황이 생전에 누렸던 모든 걸 죽은 후에도 그대로 누리기 위해 만든 지하 궁전, 즉 저승의 궁전이나 다름없습니다. 그래선지 물건의 중요도나 신하의 지위에 따라 묻힌 위치도 달랐어요. 아마 진시황이 가장 아끼던 물건이나 사람은 봉분 근처에 있겠지요. 청동 마차가 봉분 가까이서 발견된 것만 봐도 그렇습니다.

살아 있을 때도 보통 무서운 윗사람이 아니었을 거 같은데 죽어서까지 계속 봐야 한다니 잔인해요.

이번엔 능원 안에 있는 백희라는 이름의 도용을 소개해드릴까 합니다. 백희(百戲)란 백 가지 기쁨이란 뜻입니다. 이때 기쁨은 놀이나 오락을 의미해요.

오른쪽 사진의 몸을 보니 힘깨나 쓸 것 같은데요.

중국의 정체성을 형성하다

그렇죠? 씨름 선수 같아요. 살집이 좀 있어서 그렇지 몸이 굉장히 다부집니다. 팔과 어깨, 가슴 근육이 꽤 탄탄해 보여요. 직업은 곡예사였을 겁니다. 차력이나 씨름, 레슬링 같은 걸로 황제에게 오락을 제공했겠지요. 진나라 사람들이 마음만 먹으면 몸도 이렇게 잘 만들 수 있었어요. 병사용도 마찬가지였을 거예요. 그런데 그렇게 안 한 거죠.

그럼 왜 백희 몸은 신경 써서 만든 걸까요?

그 까닭은 하나예요. 생전에 그 몸으로 왕에게 유흥의 기쁨을 줬으니 저승에서도 왕을 기쁘게 하라는 의미죠. 이상적인 인간의

백희용, 기원전 221~206년, 중국 섬서성 진시황릉 백희용갱 출토, 진시황릉박물관
높이 157센티미터, 무게는 무려 207킬로그램에 달하는 도용이다. 백희용갱에서는 이 같은 백희용 27점이 나왔다.

몸과 그 아름다움을 표현하려고 노력한 서양미술과는 다른 맥락에서 만들어진 조각입니다.

백희가 나오면서 진시황릉 내부에 다양한 성격의 도용이 묻혔으리라는 걸 추측할 수 있게 됐어요. 실제 궁전에서 벌어졌을 모든 일이 지하 궁궐에서 똑같이 벌어지도록 했던 거지요.

진심으로 죽은 뒤에도 무덤에서 되살아날 거라고 믿었나 봐요. 하긴, 불로초도 믿었으니까….

진시황만 그런 믿음을 갖고 있었던 건 아닙니다. 당시 중국 사람들이 흔히 하던 생각이었으니까요. 살아 있었을 때의 생활이 죽어서도 이어진다는 거죠. 이러한 사후 세계관을 계세관이라 합니다. 이 믿음은 춘추전국시대와 진나라는 물론 그 뒤에 세워진 한나라까지도 지속됐습니다.

한나라 무덤도 진시황릉만큼 엄청난가요?

그만큼은 아니어도 한나라 황제의 무덤 역시 작지 않습니다. 생전의 부귀영화를 죽은 뒤에도 누리려 한 사람이 진시황 하나에 그치지 않았다는 건 확실해요.

중국의 정체성을 형성하다

▎장례는 후하게 ▎

계세관이 낳은 풍습이 후장(厚葬) 문화입니다. 후장이란 '후하게 장
례를 치러준다'는 뜻이에요. 죽어서도 살아 있을 때처럼 풍요로운 생
활을 누리라고 수많은 도용과 엄청난 양의 귀중품을 무덤에 넣는 겁
니다. 후장한 한나라의 무덤 가운데 하나를 골라 보여드리죠. 아래
는 한나라 황제인 경제의 무덤에서 나온 동물 도용들입니다.

동물을 엄청나게 사랑했나 보네요.

그럴 수도 있겠군요. 동물의 종류가 돼지, 양, 소, 말 등 다 먹을 수 있
는 가축인 걸로 봐서 한 경제가 육식을 즐겼다고 추정하기도 하죠.
계세관이 사실이라면 저 많은 동물을 무덤에 데리고 갔으니 한 경제
는 죽어서도 충분히 배가 부를 거예요. 후장 문화 덕에 2000년 전에
살았던 황제의 식성을 파악할 수 있다니 흥미롭지요.

한 경제의 무덤에서 발굴된 동물 도용들
한 경제의 무덤은 '양릉'이라 불리는데 오늘날 중국 섬서성 함양에 있다.

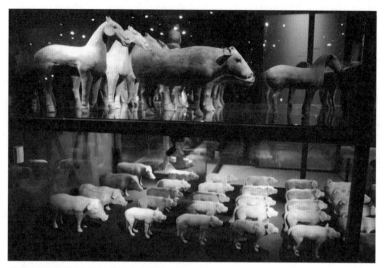

양릉박물관에 전시된 한 경제 무덤 속 동물 도용
동물 도용이 종류별로 구분되어 전시되어 있다. 위는 오른쪽부터 양, 소, 말, 아래는 개와 돼지다.

이 많은 도용은 순장이 상당히 줄어들었음을 의미하기도 해요. 진나라의 진시황릉까지만 해도 순장이 많았지만 한나라에 들어서면 순장이 눈에 띄게 줄고 도용으로 대신하는 일이 늘어납니다. 기원후에도 순장한 흔적이 발견되긴 하지만요.

순장이 너무 잔인하단 걸 알게 된 걸까요?

순장이 잔인하다는 건 지극히 현대인의 관점일 뿐입니다. 고대 중국인에게 장례는 지금과 비교할 수 없을 만큼 중요한 의식이었습니다. 죽은 이의 혼(魂)과 백(魄)이 갈 길을 찾아갈 수 있도록 보내주는 일이니까요.

중국의 정체성을 형성하다

혼은 영혼 같은 거라고 하면 백은 또 뭐죠?

영혼 자체가 혼과 백이라는 두 가지 혼, 즉 이혼으로 이뤄져 있고 사람이 살아 있을 때는 이 두 가지가 조화를 이루다가 죽을 적에 분리된다고 생각했지요. 이때 하늘로 날아가는 게 혼, 무덤의 시체와 함께 머무는 게 백입니다. 혼백을 잘 달래지 않으면 지상을 떠돌며 산사람들을 괴롭힌다고 믿었어요. 장례를 풍족하게 치러 혼과 백을 제대로 대접해야 해를 끼치지 않는다고 봤죠. 장례를 훌륭히 치른 후손들을 조상이 돌봐준다고 여기기도 했습니다. 아시아 국가 대부분이 그렇듯 중국에서도 조상을 숭배했으니까요. 계세관에 조상 숭배가 맞물려 후장은 계속 성행했지요.

결국 순장은 죽은 사람을 달래주려던 거였군요.

네, 가는 길이 외롭지 말라고, 죽어서도 살아생전과 같은 생활을 누리라고 남은 이들이 순장을 하면서까지 생명을 바친 거죠. 오늘날에도 죽은 사람을 묻으면서 지전을 태우거나 뿌리고, 노잣돈을 넣어주기도 하잖아요? 다 비슷

지전을 태우는 모습
죽은 사람이 쓸 돈을 태워서 보내주는 풍습은 현재까지도 이어진다. 중국에서는 발행처를 천지은행으로 표기해 장례용 지폐를 만든다.

한 맥락입니다. 순장이 줄어든 이유는 순장을 당하는 이들의 처지를 동정해서가 아닙니다. 진나라쯤 와서 사람들은 차츰 순장이 비효율적이라는 걸 깨닫게 돼요. 한나라에선 그 생각이 한층 강해졌고요. 한 경제 무덤에서 본 동물 도용만큼 실제 동물을 순장했다면 어땠을까요? 먹을거리가 넉넉하지 않은 시대에 소나 말 같은 생산 수단과 비상식량이 하루아침에 사라지는 겁니다. 그러니 동물을 살려두는 게 훨씬 이득이라고 여긴 거죠. 혼백을 달래기 위해서는 도용으로도 충분하다고 생각했어요.

사실을 조각하되 황제의 현실에 맞추라

한 경제의 무덤에서는 동물뿐 아니라 사람 도용도 여럿 나왔습니다. 오른쪽 신하 도용을 보세요.

되게 섬찟하네요. 팔도 없고, 벌거벗고 있고⋯.

원래는 팔도 있고 옷도 입고 있었을 겁니다. 보통 도용은 병사용처럼 몸통과 손을 동일한 재료로 만들어요. 그런데 한 경제 무덤에서 나온 신하 도용들은 몸통은 흙으로, 팔은 나무로 만들었어요. 나무 팔이 나중에 한꺼번에 끼우기 더 수월했던 모양이에요. 신하가 벌거벗고 황제의 시중을 들지는 않을 테니 도용에 비단 옷도 입혔을 거고요. 시간이 흘러 나무로 만든 팔과 비단은 몸통과 달리 썩어 없어졌겠지요. 얼굴은 진시황의 병사용 못지않게 개성이 드러나 있어요. 누

중국의 정체성을 형성하다

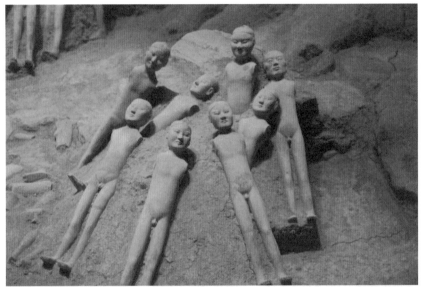

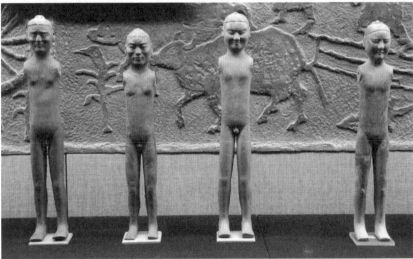

(위)한 경제의 무덤에서 나온 신하 도용
(아래)신하 도용, 기원전 2세기, 중국 섬서성 함양 양릉 출토, 양릉박물관
각각의 도용들은 얼굴 생김새가 제각기 다르고 키도 조금씩 다르다.

구는 광대뼈가 튀어나오고, 누구는 코가 뭉툭하죠. 각 도용의 생김
새가 모두 다른 데다 성별도 명확히 구분됩니다.

또 몸은 대충대충 만든 건가요? 얼굴에 비해 몸이 너무 조그맣고 말
랐네요.

나름 실제 모습을 반영한 결과일 겁니다. 살아 있을 때 누렸던 궁전
생활을 그대로 재현하려 했을 테니 이 도용들도 현실과 다르지 않았

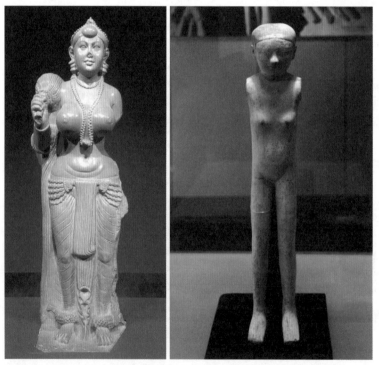

(왼쪽)디다르간지의 약시, 기원전 3세기경, 파트나 디다르간지 출토, 인도 비하르박물관
(오른쪽)시녀 도용, 기원전 2세기, 중국 섬서성 함양 양릉 출토, 양릉박물관

중국의 정체성을 형성하다

겠지요. 궁궐에서 시중드는 사람 대부분이 다소 왜소한 체형이었을 거예요. 그렇다 해도 얼굴과 비교하면 몸을 성의 없이 만들긴 했습니다. 비슷한 시기 인도 조각과도 차이가 상당해요. 왼쪽은 인도의 약시 조각, 오른쪽은 한 경제 무덤에서 나온 시녀 도용입니다. 약시 조각은 보자마자 '풍요롭구나!' 하는 감탄이 절로 나오는 반면 시녀 도용은 풍요는커녕 여자라는 걸 겨우 알아볼 수 있을 정돕니다. 황제 옆에서 시중드는 시녀라는 사실만 드러내죠. 결국 도용에서 중요했던 건 신하나 시녀라는 쓸모, 거기까지였던 겁니다.

인도 조각에 비하면 중국 조각은 좀 심심한 것 같아요. 얼굴 말고는 표현이 섬세하지도 않고요.

두관묘 입구
중국 하북성 보정에 있다. 두관은 한나라 초대 중산국 왕이었던 유승의 아내다. 바로 근처에 유승의 무덤이 한 세트로 조성되어 있다.

그런 경향이 있긴 합니다. 그러나 모두 그랬던 건 아니에요. 오른쪽을 보세요. 한나라의 제후국 중산국 왕비인 두관의 무덤에서 발굴된 '장신궁등'입니다.

| 몸보다는 옷, 몸을 드러내지 않는 조각 |

장신궁은 당시 중산국 제후의 어머니가 머물던 궁궐이었어요. 여자들만 모여 지내던 곳이었지요. 이 등잔에는 명문이 남아 있었는데 실제로 이 등을 장신궁에서 사용했다는 내용이었습니다.

무덤까지 들고 갈 정도였다니 엄청 아꼈던 등잔인가 봐요.

장신궁등의 시녀 조각은 무릎을 꿇고 등잔을 들고 있어요. 여태껏 본 가만히 서 있는 도용들과 달리 자세가 복잡합니다. 신체의 움직임을 고려한 자세라는 게 느껴지죠.
페이지를 넘겨 시녀의 발바닥을 보세요. 집에서 편하게 앉아 있을 때 저렇게 발끝을 세워 앉나요? 발끝만 봐도 주인이 부르면 언제든 일어날 수 있게 대기 중이라는 걸 알 수 있습니다. 졸랑졸랑 걸어 왕비 마마 앞에 서서 이렇게 말하지 않겠어요? "부르심을 받자와 대령했사옵니다. 뭘 해드릴까요?"

발끝 하나의 디테일이 많은 이야기를 상상하게 하는군요.

중국의 정체성을 형성하다

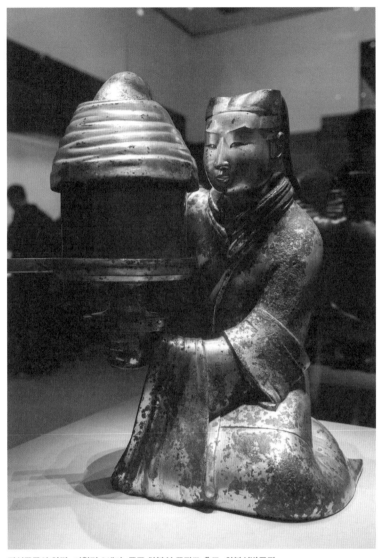

장신궁등의 앞면, 기원전 2세기, 중국 하북성 두관묘 출토, 하북성박물관
높이 48센티미터에 무게 16킬로그램의 청동 등잔이다. 장신궁등의 등잔은 2022년 베이징
동계올림픽의 성화를 보관하는 등잔의 모티프가 됐다.

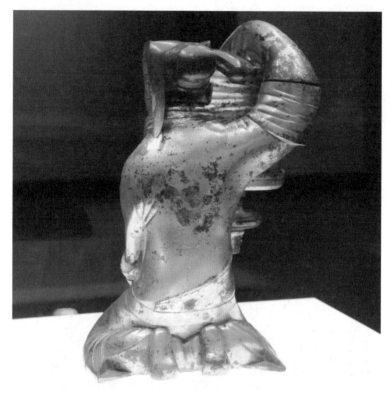

장신궁등의 뒷면
팔을 보면 이음새가 있어 등잔의 부분 부분이 분리 가능했음을 알 수 있다. 세우고 앉은 발끝이
단단한 느낌을 준다.

시녀의 얼굴에는 만든 이의 내공이 보입니다. 명확한 눈썹, 작은 눈
과 입, 납작한 코에 넓은 뺨. 누가 봐도 중국인이에요. 묶은 머리의
한쪽 끝이 튀어나온 모습까지 자연스럽게 조각했어요.
하지만 아무리 신체의 움직임이 느껴지더라도 당시 중국 고유의 인
체 표현 방식은 달라지지 않았습니다. 신체 자체는 보여주지 않았죠.
이때만 해도 중국 인물 조각은 인체의 굴곡이나 살, 근육과 같은 세
밀한 부분을 대놓고 표현하는 일이 거의 없었습니다.

중국의 정체성을 형성하다

다음 페이지에서 장신궁등과 인도의 약시 조각상을 비교해 봅시다. 장신궁등 시녀 조각은 목 부근의 옷깃이 두루마기를 몇 겹 겹쳐 입은 것처럼 매우 두껍습니다. 길게 늘어진 소매를 보면 아주 무겁고 두꺼운 옷이다 싶죠. 반면 인도의 약시 조각상은 어떤가요? 과감하게 신체를 드러냈어요. 배의 주름까지 표현한 걸 보세요.

대체 왜 이런 차이가 난 걸까요?

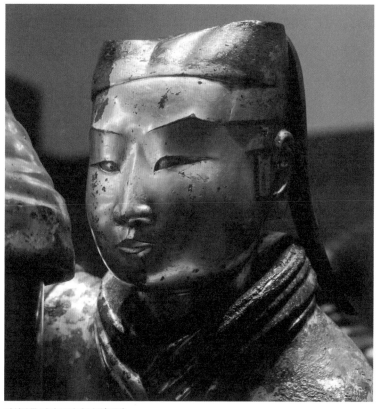

장신궁등 시녀 조각의 얼굴(부분)

(왼쪽)디다르간지의 약시, 기원전 3세기경, 파트나 디다르간지 출토, 인도 비하르박물관
(오른쪽)장신궁등, 기원전 2세기, 중국 하북성 두관묘 출토, 하북성박물관

인도는 더운 나라고 생활 풍습도 몸을 드러내는 일에 거부감이 없었으니 조각에도 그게 반영된 겁니다. 하지만 중국은 인도보다 추운 편이라 옷을 입은 모습이 당연했습니다. 장신궁등이 나온 중국 하북성은 중국에서도 무척 추운 지역이에요. 보일러도 없는 옛날엔 옷을 겹겹이 껴입고 지냈겠죠.

장신궁등의 시녀가 입은 옷은 두꺼운 옷의 질감을 잘 살려 실제보다 몇 배 든든해 보입니다. 표면은 매끄러워도 청동의 둔탁한 느낌과 무거운 옷의 질감이 딱 맞아떨어져요. 무슨 침대 광고 카피 같은데, 견

　　　　　　　　　　　　　　　　　　중국의 정체성을 형성하다

고하면서 흔들림 없는 조형미, 그리고 신체를 드러내지 않는다는 점은 한나라 시기 인물 조각의 대표적인 특징입니다.

앞으로 중국의 누드 조각을 보기는 어렵겠군요. 아쉬워요.

그래도 불교가 전파되어 불상을 만드는 시기가 오면 인체를 표현하는 방식에 변화가 생깁니다. 옷을 갖춰 입어도 몸매가 드러나는 조각을 하게 되죠. 한나라 때까지의 인체 조각은 그렇지 않아요. 인간의 몸보다는 조각의 옷을 통해 어떻게 계급을 드러낼지, 어떻게 옷 자체를 표현할지에 더 관심이 있었지요. 인체를 대하는 태도가 인도나 서양과는 확연히 다릅니다.

| 한나라, 진나라의 유산을 물려받다 |

이번 강의에서는 진시황릉에서 시작해 한나라의 도용까지 쭉 이어서 봤습니다. 어떻게 느끼셨나요?

완전히 똑같은 건 아닌데 진나라 도용과 한나라 도용이 비슷해 보이더라고요.

한나라는 진나라의 제도와 문물을 고스란히 이어받은 나라였으니까요. 미술도 예외는 아니었고요. 진나라는 기원전 210년 진시황이 세상을 떠나자마자 바로 몰락합니다. 고작 8년 뒤에 한나라가 그 자

리를 차지하지요. 진시황은 직접 나라를 통치하기 시작한 후, 가혹한 법치와 대규모 토목 공사 등으로 백성의 삶을 어렵게 만들었어요. 막강한 권력으로 나라를 이끌던 진시황이 죽고 난 뒤 여기저기서 억눌렸던 불만이 터져나옵니다. 그게 진나라가 그토록 빨리 몰락한 이유였지요. 하지만 진시황이 폭정은 했어도 제도는 잘 만들어놨잖아요? 한나라는 이를 기반으로 안정과 번영을 추구합니다. 다음 강의에서 본격적으로 한나라 이야기를 이어갑시다.

중국의 정체성을 형성하다

전설에 지나지 않았던 진시황릉이 세상에 모습을 드러낸 건 비교적 최근 일이다. 중국을
최초로 통일할 만큼 엄청난 권력을 휘두르던 진시황은 죽은 뒤에도 살아생전의 모습 그대
로 머무를 수 있게 지하에 궁전을 지었다. 여기에는 삶이 죽음 이후에도 지속된다는 고대
중국인들의 믿음이 반영되어 있다.

- **죽어서도 황제를** **병마용** 진시황의 무덤을 지키기 위해 묻은 병사와 말 모양 도용.
 지키는 인형들 ⋯ 실제 순장이 점점 도용으로 대체되기 시작함.
 1호갱 가장 큼. 보병 부대. 6천여 구.
 2호갱 궁수 1천 3백여 구. 기병과 전차 부대.
 3호갱 군사 지휘부. 기마병과 말.
 병사용의 특징 생김새가 모두 제각각. 실제 군인을 모델로 삼았음.
 어떤 무기를 쓰느냐에 따라 동작을 정교하게 조각했음.
 ⋯ 보직, 계급, 출신 지역, 종족 등을 알 수 있음.

- **진시황의 명암** **어린 시절** 아버지를 일찍 여의고 여불위가 섭정. 반란을 일으킨
 궁정 관리 조애, 어머니 조희를 내쫓고 직접 통치 시작.
 통치 기원전 221년 서른아홉의 나이로 중국 역사상 최초로 전국을
 통일. 엄격한 법치로 통치. 도량형 통일. 분서갱유 등의 과오도
 존재.

- **이상하고** **구조** 진시황이 살았던 궁전을 재현함. 대략 70만 명이 38년간
 아름다운 만들었다고 전해지며 규모가 64만 평에 이름. 봉분을 중심으로
 진시황릉 하는 내성. 내성과 외성 사이에는 동물 모형과 순장의 흔적. 외성
 밖에는 병마용이 포진돼 있음.
 백희 백 가지 기쁨이란 뜻. 곡예사 역할. 병사용과 다르게 몸이
 매우 사실적으로 묘사됨.

- **영원을 꿈꾸다** **계세관** 살아 있었을 때의 생활이 죽어서도 이어진다는 사후
 세계관. 후하게 장례를 치른다는 후장 문화를 낳음. 조상 숭배와
 맞물려 더욱 성행.
 예 한 경제의 무덤
 장신궁등 중산국 제후의 모계 여성들이 지내던 궁에서 발견된 시녀
 모양의 등잔. 신체의 세부 표현은 거의 없음.
 ⋯ 신체 자체보다 옷의 표현을 더 중시함.

퉁소 불고 북 울리며 뱃노래 부르니

즐거움 다할수록 슬픔도 커지는구나

젊은 날이 얼마나 가리, 늙어감을 어이할꼬

– 한 무제, 「추풍사」 중

02

신선이 되고자 한 사람들

#한나라 #유방 #도교 #박산향로 #신선 세계

평소 미술에 관심 없는 분도 아래 작품은 알고 계시지요? 바로 백제 금동대향로입니다.

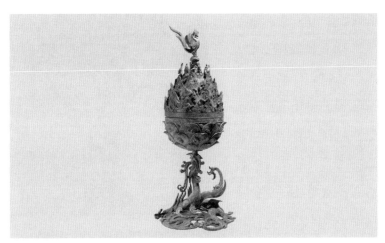

백제금동대향로, 6세기, 충청남도 부여군 출토, 부여국립박물관
서울 국립중앙박물관 1층 백제실의 금동대향로는 복제품이고 진품은 부여국립박물관에 소장되어 있다.

| 백제금동대향로는 어디서 왔을까 |

백제금동대향로는 국립중앙박물관이 선정한 한국 대표 유물에도 이름을 올릴 정도로 국내외에서 가치와 아름다움을 인정받은 작품입니다. 저도 참 좋아하는 유물이고요. 그런데 이 향로에 관해 얼마만큼 아냐고 물어보면 '향을 피우는 향로인데 백제에서 만들었다' 외에는 잘 모르더라고요.

뜨끔하네요. 아는 작품이 나왔다고 좋아했는데….

백제금동대향로의 모양은 중국 한나라 때 만들어지기 시작한 박산향로에서 유래했습니다. 오른쪽은 그중 하나인 기원전 2세기 박산향로예요. 비슷하게 생겼죠? 그래서 몇몇 외국 연구자들은 백제금동대향로가 중국에서 만들어졌다고 주장하기도 했습니다만 설득력은 없는 가설입니다. 지금까지 중국에서 기원후 3세기 중엽 넘

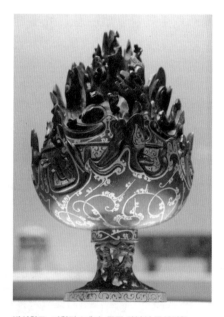

박산향로, 기원전 2세기, 중국 하북성 중산정왕 유승묘 출토, 하북성박물관
청동 향로에 금을 상감해 겉을 꾸몄다. 중국에서는 오늘날 향로를 '훈로'라고 부른다.

　　　　　　　　　　중국의 정체성을 형성하다

어 만들어진 금속 박산향로는 한 점도 발견되지 않았거든요. 백제금동대향로의 제작 시기는 그로부터도 한참 지난 6세기고요.

물론 모양을 보면 백제금동대향로가 중국의 박산향로에 영향을 받았다는 건 분명합니다. '박산'을 본뜬 형태가 같지요.

박산이요?

박산은 다녀왔다는 사람 하나 없는데 모두가 가고 싶어 했던 산이었어요. 뜬구름 잡는 이야기처럼 들리겠지만 한나라가 세워질 당시 중국 사회가 어떤 상황이었는지 들여다보면 박산의 인기를 이해할 수 있을 겁니다.

| 도교, 백성의 마음을 어루만지다 |

현실이 힘들면 사람들은 이상향을 꿈꿉니다. 그런 곳이 없다는 걸 알면서도 간절히 유토피아를 바라곤 하죠. 진나라 말기는 그런 이상향에 기대야만 할 만큼 혹독한 시절이었어요. 평민들은 툭하면 전쟁터에 끌려가고 강제 노역에 동원되기 일쑤였습니다. 법을 어기면 중형을 내렸기에 저항할 수도 없었고요.

전쟁 아니면 강제 노역이 일상이라니 너무 끔찍했겠어요.

이 시기에 강제로 백성들을 데려다 만든 건축물 중 하나가 오늘날

중국이 자랑하는 만리장
성입니다. 이렇게 희망 없
는 시대에 백성을 위로했
던 사상이 노자가 창시한
도가, 즉 도교 사상이었습
니다. 어디에도 얽매이지
않는 무위자연의 삶을 내
세운 노자의 사상은 가혹
한 법치에 시달린 진나라
백성들의 마음을 달래줬
어요.

진홍수, 물소를 탄 노자, 17세기, 클리블랜드미술관
노자는 춘추전국시대에 활동한 사상가로 도가를
창시했다. 물소를 타고 주나라를 떠났다는 전설이
있어 주로 물소를 탄 모습으로 그려진다.

도교 사상은 여태껏 존재했던 중국 민간신앙의 집대성이기도 했습
니다. 불로장생, 부귀영화 같은 세속적인 복을 어떻게 얻을 수 있는
지 탐구하고 염원하는 것도 도교 사상의 한 영역이었죠. 그 중심에
는 속세를 떠나 늙지도 죽지도 않는 신선이 있었습니다. 사람들은 신
선을 만나 행운을 거머쥐거나 아예 신선이 되는 이야기에 열광했어
요. 진나라 말기에 이미 노자를 신선이라 여기고 신격화하는 사람
들이 나타날 정도로요. 지친 백성들은 영원히 유유자적하며 살아갈
수 있는 신선 세계에서 위안을 찾았던 거예요. 도교에 푹 빠진 사람
들은 급기야 신선이 되기 위해 온갖 방법을 시도했습니다. 한나라를
세운 고조 유방도 그런 사람 중 하나였습니다.

| 평민 출신의 관리, 황제가 되다 |

유방은 태생부터 진시황과는 달랐습니다. 진시황은 왕족으로 태어나 극진한 대접을 받으며 자랐지만 유방은 가문도, 지위도 보잘것없는 일개 평민 출신이었어요. 겨우 지방 하급 관리였던 유방이 한나라를 건국하고 황제의 자리에 오른 것 자체가 기적이었던 셈입니다.

평민으로 태어나 황제가 됐다니 대하드라마 주인공 같아요.

실제로 『삼국지』와 함께 잘 알려진 중국 소설 『초한지』는 유방이 나라를 세우기까지 녹록하지 않았던 과정을 다룹니다. 유비의 숙적이자 라이벌이 조조였다면 유방에겐 항우가 그랬습니다. 진시황이 죽은 뒤 대대적으로 일어난 반란의 핵심에 있었던 인물이 유방과 항우예요. 둘의 캐릭터도 아주 대조적이죠. 귀족 출신인 항우는 거대한 덩치와 엄청난 힘으로 전쟁의 신이라 불릴 만큼 용맹한 장수였습니

만리장성
유목 민족 중 하나인 흉노의 침입을 막기 위해 진시황이 다스리던 시기에 쌓았다. 백성들을 강제 동원해 이들의 삶을 피폐하게 한 원인 중 하나였다.

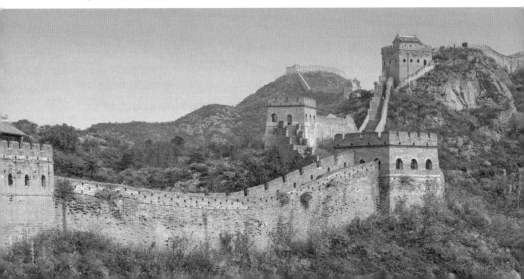

북경오페라단이 공연한 경극 〈패왕별희〉의 한 장면
동명의 영화로도 잘 알려진 중국 전통극 〈패왕별희〉 역시 『초한지』와 같은 시대를 배경으로 한다.
유방에게 진 항우와 항우의 연인 우희의 슬픈 이별 이야기를 담고 있다.

다. 진나라를 멸망에 이르게 한 사람도 항우였죠. 진나라의 수도를
정복한 뒤 피비린내 나는 숙청을 벌여서요.

지금까지의 전개만 보면 유방이 아니라 항우가 한나라를 세웠을 것
같은데요.

『초한지』는 여기부터 반전을 거듭하며 손에 땀을 쥐게 합니다. 얕봤
던 유방이 의외로 만만치 않은 상대였던 겁니다. 유방과 항우는 6년
간 엎치락뒤치락 전투를 벌여요. 마침내 기원전 202년 유방이 항우
를 꺾고 한나라를 세우게 됩니다.
여담이지만 장기의 유래가 이 이야기에서 나왔습니다. 장기는 두 사
람이 각자 초나라 또는 한나라 말 중에 하나를 선택해 겨루는 보드

중국의 정체성을 형성하다

게임이에요. 여기서 초나라는 항우의 초나라, 한나라는 유방의 한나라를 의미해요. 『초한지』의 '초한'도 그 초나라와 한나라고요.

아무튼 새로운 한나라가 수도로 삼은 곳이 서안입니다. 중국사에서 가장 오랜 기간 수도의 지위를 내려놓지 않았던 도시지요. "중국의 역사 2천 년을 보려거든 서안을 보고, 5백 년을 보려거든 북경을 보고, 1백 년을 보려거든 상해를 보라"는 유명한 말도 있습니다.

멋있네요. 갑자기 『초한지』를 읽고 싶어졌어요.

사실 유방은 우리가 흔히 떠올리는 멋진 주인공과는 거리가 멀어도 한참 먼 인물입니다. 난봉꾼이라는 표현이 어울릴 정도로 술과 여자를 좋아했죠. 언행은 품위 없이 거칠었고 학자나 유생에게 헛소리를 지껄인다며 무안을 주기도 했대요. 황제감이라기엔 여러모로 부족

오늘날 중국 섬서성 서안의 풍경
서안의 옛 이름은 장안이다. 한, 남북조시대의 북조, 수, 당의 수도로 명실공히 대제국의 위엄을 갖춘 도성이었다. 현재는 섬서성의 중심 도시로 중공업 및 기술 산업이 발달한 중국 6대 도시 중 하나다.

한 인물이었던 거지요. 유방을 황제로 올려놓은 저력은 평민 출신답게 백성의 마음을 헤아리는 능력에 있었어요. 인재를 적재적소에 등용할 줄 아는 눈이 있었고, 자기가 인정하는 훌륭한 사람에게는 예를 갖출 줄도 알았답니다.

미워하기 어려운 소탈한 난봉꾼이었군요.

맞아요. 평민 출신이라 그런지 틀에 얽매이지 않는 자유분방함이 있었습니다. 도교를 숭상했던 것만 봐도 그래요. 진시황은 나라를 강력한 법으로 다스렸잖아요? 유방은 반대였습니다. 도교 사상을 따라 '왕은 가급적 일을 벌이지 않는다'며 대규모 토목 공사나 전쟁과 같이 자원과 인력이 많이 드는 일은 추진하지도 않았죠. 백성이 쉴 수 있도록요. 가혹한 법치에 지쳐 있던 백성들이 유방과 도교 사상을 열렬히 환영할 만해요.

한 고조 유방(기원전 256~195년)의 초상
유방은 황제 자리에 올랐을 때 이미 쉰네 살이었다.
오만하고 주변을 믿지 않았던 항우와 달리 인재를
알아보고 예를 차릴 줄 알아 결국 한나라를 세우는 데
성공한다.

　　　　　　　　　　　　　중국의 정체성을 형성하다

귀족이나 지배층은 도교의 유행을 반기지 않았을 거 같아요. 이미 현실의 삶이 살기 좋았을 거 아녜요?

귀족들에게도 매력적인 사상이었습니다. 진나라의 진시황조차 어느 정도는 도교 사상을 믿었는걸요.

| 신선에 더 가까이 |

신선 숭배는 춘추전국시대 때부터 중국 민간신앙으로 퍼져 있었습니다. 이를 받아들인 도교에서도 인간이 신선의 경지에 오르면 불로장생할 수 있다고 주장했어요. 진시황이 영원히 살기 위해 신선과 불로초를 찾아 헤맨 것도 그 연장선상에서 벌어진 일입니다.

진시황릉 같은 대단한 무덤이 있어도 내심 죽지 않고 살아서 부귀영화를 누리고 싶었나 보네요.

노화를 피하고 싶어 하는 인간의 마음은 예나 지금이나 비슷할 겁니다. 현실에서 부와 행복을 누리고 있다면 더욱 늙지 않고 영원히 살아가는 삶을 꿈꿀 만하죠.

이후로 신선을 향한 열망은 점점 더 높아지다 한나라 때는 아예 신선이 되기 위한 갖가지 훈련법이 유행합니다. 호흡법, 명상, 신체 단련 등 정신과 육체를 수련하는 수십 가지 방법이 세상에 떠돌았어요. 신선 되는 법을 연구하는 방사들이 황실에서 귀한 대접을 받을

정도였습니다. 앞서 제주도에 가겠다고 진시황 앞에 나타났던 서복이 방사였죠. 한나라 황제인 무제도 방사들을 절대적으로 신뢰하며 곁에서 떼어놓지 않았어요. 방사들의 기세가 얼마나 등등했던지 이들 중 몇몇은 등에 날개까지 달고 자신을 우인이라 주장했습니다. 우인(羽人)은 날개 달린 사람을 말해요.

날개를 어떻게 달았다는 건가요?

사람 등에 정말 날개가 달렸을 린 없으니 등에 붙은 날개는 가짜였겠지요. 크리스마스 특선 영화에서 종종 볼 수 있는 가짜 천사처럼요. 굳이 등에 날개까지 단 건 날아다니는 인간을 신선이라 생각했기 때문입니다. 오른쪽은 중국 낙양에서 나온 기원후 1세기 우인 조각상입니다. 등에 날개가 붙어 있죠?

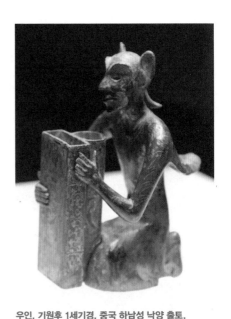

조각에서부터 가짜 날개 티가 팍팍 나는데요.

우인, 기원후 1세기경, 중국 하남성 낙양 출토, 낙양박물관
이 우인 조각상뿐만 아니라 기원전 1세기 제작된 걸로 추정되는 게 서안에서도 출토됐다. 우인에 대한 믿음이 과거부터 지속된 걸로 보인다.

중국의 정체성을 형성하다

현대인으로서는 이해되지 않겠지만 지금으로부터 2000년 전의 일이라는 걸 감안해야 합니다. 아마 황제와 그 가족들은 가짜 날개를 단 우인을 보며 '내가 신선의 세계에 가까워지고 있구나!' 하고 뿌듯했을 겁니다. 게다가 궁궐 안은 늘 뿌연 연기로 가득 차 있었습니다. 향을 피웠거든요. 향 역시 신선 세계와 가까워지는 방법이라고 여겼어요. 오늘날 연극이나 드라마 장면에서도 연기가 흐르면 현실이 아니란 느낌을 주잖아요? 연기 속에 있으면 신선 세계라는 기분에 완전히 취할 수 있었을 거예요. 어떤 향에는 환각 작용을 일으키는 성분도 있었다더군요. 정신을 못 차릴 만해요. 이제 향로가 어떤 용도로 쓰였는지 알겠죠?

| 신선이 사는 박산으로 |

박산의 정체를 밝힐 때가 됐군요. 다음 페이지는 박산향로의 뚜껑 부분을 확대한 모습입니다. 뾰족뾰족 봉우리가 다 산인데 이 산 이름이 박산이에요. 모두가 가고 싶어 했다던 그 곳이죠.

경사를 보니 굉장히 험한 산 같아요.

험해야지요. 신선이 사는 박산에 아무나 갈 수는 없으니까요. 자세히 들여다보면 골짜기 곳곳에 있는 신선과 동물이 눈에 띕니다. 불로초를 찾아 제주도까지 온 서복이 찾던 곳이 바로 이 박산이었어요. 이 산은 육지에 있는 게 아니라 물에 둥둥 떠다닌다고 합니다. 위

동물

박산향로의 윗부분(부분)

치가 정해지지 않았으니 인간이 쉽게 찾을 수 없겠죠. 서복도 섬인 제주도를 박산으로 착각할 만합니다.

배를 타면 뱃멀미가 나잖아요. 흔들리는 박산 때문에 박산에 사는 신선들도 멀미가 심하게 났나 봅니다. 신에게 '머리가 아프고 너무 어지럽습니다. 박산이 움직이지 않도록 고정해주세요'라 청합니다. 그 청을 들은 신은 거북과 물고기를 보내 박산을 받쳐 움직이지 않게 고정해줬어요.

신선들도 멀미는 못 참는군요.

향로 아랫부분엔 박산이 물에 떠다닌다는 사실을 드러냈습니다. 금

중국의 정체성을 형성하다

을 굽이굽이 상감해 파도를 표현한 걸 보세요. 파도가 부서지며 포말이 이는 모습이 리듬감 넘칩니다. 둥글게 휘몰아친 파도는 산 아래까지 올라와 뾰족한 산봉우리와 대조를 이루지요. 파도가 물결치는 모양이나 산의 굴곡은 가만히 놓여 있는 향로에 율동감을 더해 줘요. '정지되어 있지만 정지되지 않는 조형미'라고 할까요.

향을 피우면 향로는 더 근사해 보였을 겁니다. 산봉우리 사이사이 뚫린 틈으로 향이 솔솔 퍼져 나가거든요. 그 모습은 안개나 구름이 자욱한 꿈속의 박산을 닮았겠지요.

그런 걸 매일 피웠으면 절로 신선을 믿게 되겠어요.

구름 속에라도 있는 기분이었겠죠? 그런데 앞서 이야기했듯 중국에서 청동을 포함한 금속제 박산향로들은 대략 기원후 3세기 중반 무

박산향로의 아랫부분(부분)

럽 싹 사라져버립니다.

왜요? 이제 도교를 믿지 않게 된 걸까요?

그건 아닙니다. 한나라 때까지도 도교는 아직 종교가 아니었습니다. 헷갈리지 않도록 도교나 도교 사상으로 불렀지만 엄밀히는 도교적인 사상, 혹은 도가 사상이 맞아요.

그냥 신자가 모인다고 종교를 만들 수 있는 게 아니군요?

네, 종교는 교리와 체계적인 예배나 의례, 조직 체계가 있어야 합니

중국 감숙성의 난주에 있는 도교 사원 백운관 내부
도교 사원은 '도관'이라 부른다. 백운관은 중국 이곳저곳에서 볼 수 있다. 도교에서 가장 높은 신은 원시천존인데 도가가 종교화된 이후 사람들은 도관에 들어 천존에게 향을 피우고 기도를 드린다.

중국의 정체성을 형성하다

다. 미사나 예배 같은 의례, '신부-주교-추기경-교황' 등으로 이어지는 성직자 체계 말이죠. 당시 도교 사상을 추종하는 데는 그런 체계나 형식이 딱히 없었어요. 신선을 믿는 걸 신선 사상이라 하지, 신선교라 하지 않는 것도 그 이유에섭니다.

금속제 박산향로가 모습을 감춘 까닭은 3세기를 기점으로 중국인의 세계관이 바뀌었기 때문으로 추정해요. 그로부터 300여 년이 지나 우리나라에서 만든 백제금동대향로가 나온 겁니다. 중국 것이라고 오해까지 샀고요.

두 향로가 오해를 살 정도로 비슷한가요?

| 백제금동대향로, 도교에 불교를 더한 세계 |

크게 두 가지 유사성을 꼽을 수 있습니다. 윗부분은 산을, 아랫부분에는 물을 표현했다는 점, 깊은 산속이라는 걸 보여주려고 간간이 호랑이, 사슴 같은 다양한 야생 동물로 장식했다는 점이지요. 하지만 눈에 띄는 차이도 있습니다. 페이지를 넘겨 백제금동대향로 꼭대기를 보세요. 박산향로에는 없던 웬 새가 앉아 있습니다. 그냥 새가아니고 봉황이 알을 딛고 선 모습입니다. 그 아래엔 악사 다섯 명이보입니다. 작은 원으로 표시한 악사는 피리 같은 걸 불고 있어요. 이런 악사는 중국에서 만든 박산향로에는 없습니다.

역시 우리만의 특징이 있을 줄 알았죠!

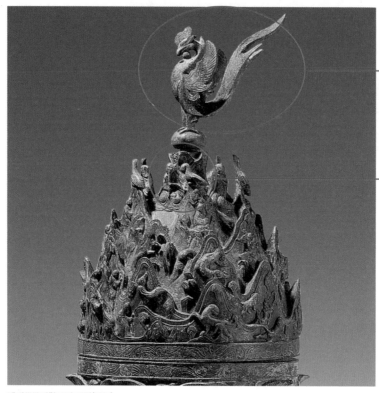

봉황

악사

백제금동대향로의 뚜껑(부분)

신선이 사는 산을 상징적으로 표현했다. 다섯 방향으로 쌓아 올린 봉우리에 식물과 바위 등을
배치했고 사이사이로 산길이나 시냇물 등이 들어갔다. 산꼭대기에서 다섯 명의 악사가 음악을
연주하며 그 곁을 둘러싼 다섯 마리 새는 봉황을 올려다보는 신비로운 풍경이다.

더 자세히 보면 두 향로는 박산 아래 물을 표현한 방식도 완전히 달
라요. 넘실거리는 파도를 직접 표현한 중국 박산향로와 달리 백제금
동대향로는 용과 연꽃을 이용해 산이 수면 위에 떠 있다는 걸 간접
적으로 드러냅니다. 좀 더 세련되게 암시하는 거죠.

향로 아랫부분은 꽃이고, 고개를 들어 꽃을 받치고 있는 건 용입니
다. 용은 물에서 태어난다고 하죠. 용이 받치고 있는 꽃 역시 물에서

중국의 정체성을 형성하다

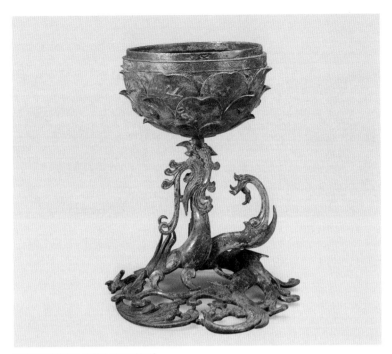

백제금동대향로의 몸통과 받침대(부분)
용틀임하는 용이 연꽃을 받친 모양새다. 연꽃은 여덟 개 꽃잎이 세 겹으로 이뤄져 있으며 꽃잎 위에 신선과 물에 사는 동물이 표현됐다.

피어나는 연꽃이에요. 연꽃은 불교에서 부처를 상징하는 특별한 꽃입니다. 종합하면 백제금동대향로에는 도교적 세계관과 불교적 세계관이 어우러져 있다고 볼 수 있어요. 이 향로가 발굴된 곳이 부여 능산리 절터입니다. 절 안 공방에서 만든 걸로 추정돼요. 도교와 불교가 다 섞여 있던 6세기 백제의 분위기를 반영한 셈이죠.

생긴 것만 닮았지, 다른 의미의 물건이라고 할 수 있겠는데요.

충남 부여 능산리 절터
백제금동대향로가 발굴된 곳은 부여 능산리 고분군 근처의 절터다. 백제 위덕왕이 아버지인 성왕의
위업을 기리기 위해 지은 왕실 사찰이었다.

맞습니다. 그래도 신선이 사는 박산이라는 데가 있고, 그곳에 가고
싶어 했던 마음은 비슷하지 않았을까 합니다.

지금껏 살펴본 대로 한나라 사람들은 향로에 향을 피우며 신선이 되
기를 바랐습니다. 그 소망은 살아 있을 때로 한정되진 않았습니다.
생전에 갈 수 없다면 죽어서라도 가기를 꿈꿨죠. 숨을 거둔 뒤라도
발 딛고 싶었던 이상향이란 대체 어떤 풍경이었을까요? 마지막으로
통형 금구를 같이 보면서 이를 헤아려봅시다.

| 영향을 주고받는 수렵도 |

오른쪽은 기원전 1세기경에 제작된 '통형 금구'입니다. 통형(筒形)은
통 모양이라는 뜻이고, 어디에 썼는지 알 수 없어 금속으로 만든 도
구라는 의미로 금구(金具)라 불러요.

　　　　　　　　　　　　　　중국의 정체성을 형성하다

한마디로 통 모양 금속인 거네요. 금색에 파란색에 화려한걸요.

청동에 금과 은을 상감하고 파란 터키석까지 끼웠으니 화려한 게 당
연해요. 산뜻하니 참 예쁘죠? 하지만 이 작품에서 더 중요한 건 내

금은상감 통형 금구, 기원전 1세기, 중국 사천성 삼반산 출토

용입니다. 금구 겉면이 수렵도로 메워졌어요. 앞서 금구 옆의 그림이 수렵도를 펼쳐놓은 모습입니다.

수렵도라면 사냥할 때 그 수렵이요?

맞습니다. 우리 강의에서 수렵도는 처음이지요. 수렵이라고 해서 사람이 사냥하는 것만 뜻하는 건 아니에요. 동물들 간의 싸움, 강한 짐승이 약한 짐승을 잡아먹는 모습도 포함돼요. 이런 이미지가 어느 날 갑자기 툭 튀어나오진 않았겠죠. 춘추전국시대 때부터 영향을 줬

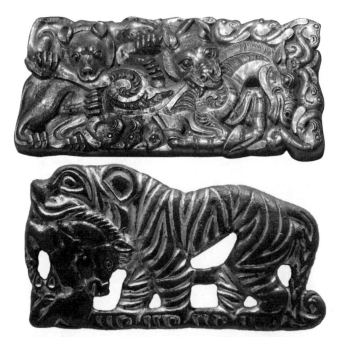

(위)금제 대금구, 기원전 2세기, 중국 강소성 서주 시 사자산 한묘 출토, 서주박물관
(아래)금구, 기원전 5~4세기, 중국 오르도스 지역 출토, 독일 베를린민족학박물관
'대금구'란 허리띠의 버클을 가리키는 한자어다.

중국의 정체성을 형성하다

던 오르도스 지역 유목 민족의 문화가 한나라까지 이어져온 겁니다. 수렵도는 그 영향의 일부일 뿐이고요. 한나라에는 유목민의 영향을 받아 만들어진 작품이 많습니다. 왼쪽을 보세요. 위아래 각각 한나라와 오르도스 지역에서 나온 허리띠 버클입니다. 둘 다 호랑이나 사자가 입을 크게 벌려 말이나 양 같은 약한 짐승의 목덜미를 콱 깨무는 순간을 잘 포착했습니다.

둘 다 그냥 유목 민족이 만들었다고 해도 속았겠어요.

비슷하게 생겼죠? 통형 금구의 수렵도는 이 정도까지 생생하고 자세히 묘사하진 않았어요. 그래도 동물마다 특징을 잡아내 무슨 동물인지 알 수 있게 표현했습니다. 통형 금구는 크게 네 부분으로 나눌 수 있어요. 그중 상단 두 부분을 함께 살펴볼까요?

아래를 보세요. 한가운데에 코끼리가 있습니다. 그 위로 사슴들이 뛰놉니다. 커다란 곰도 보이는군요. 오른쪽엔 뾰족한 귀가 달린 용도

있네요. 이젠 제법 우리가 아는 용다워졌어요. 맨 왼쪽에는 봉황 같은 새가 날아오르고 바로 위에는 날개 달린 말, 천마가 있습니다.

수렵도라더니 실제 동물이 아니라 상상 속 동물만 가득하네요.

우리나라에도 천마가 나오는 유명한 작품이 있습니다. 경주 천마총에서 발견된 '천마도'지요. 한나라는 앞서 본 백제금동대향로뿐 아니라 우리나라 미술에 상당한 흔적을 남겼어요. 천마도도 백제금동대향로처럼 한나라가 다음 왕조에 자리를 넘긴 지 한참 뒤인 5세기에 만들어진 거지만요. 중원에서 시작된 파도가 얼마간의 시간을 거쳐 주변 국가에 잔물결로 드러난 거예요.

백제랑 신라가 다 영향을 받았으니 고구려도 영향을 받았겠죠?

천마도, 5세기, 경상북도 경주 천마총 출토, 국립경주박물관
말안장 아래로 늘어뜨리는 장니에 그려진 그림이다. 꼬리를 세우고 하늘을 달리는 천마의 모습을 담았다.

중국의 정체성을 형성하다

물론입니다. 아래쪽 맨 위 그림이 통형 금구 수렵도의 두 번째 장면
이에요. 익숙한 모습의 사람이 보이지 않나요? 맨 아래 그림과 비교
해보세요. 우리나라 고구려 고분인 무용총의 수렵도입니다. 통형 금
구 수렵도를 보면 왼편에 말을 탄 사람이 몸을 돌려 호랑이를 쏘려
하고 있습니다. 사냥꾼이 탄 말을 쫓아 입을 크게 벌린 호랑이가 역

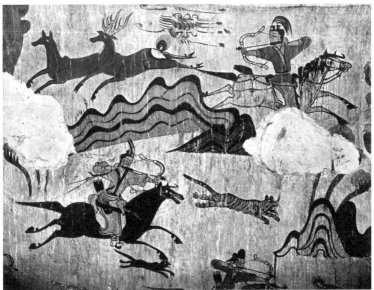

중국 길림성에 있는 고구려 무용총의 서벽 수렵도, 5세기
고분의 동벽에 무용하는 사람들이 그려져 있어 무용총이라는 이름이 붙었다. 수렵도는 그 맞은편
벽에 있던 벽화로 산에서 말을 탄 무사들이 사냥하는 모습을 그렸다.

동적이에요. 마찬가지로 고구려의 수렵도에서도 말에 앉은 사람이 등을 돌려 사슴을 향해 활을 겨누고 있습니다.

진짜 똑같네요? 묘기라도 부리듯 말을 타는 모습이요.

어떤 이들은 이 자세가 오늘날 이란 땅에 있던 페르시아의 사수 자세에서 출발한 거라 보기도 합니다. 유목 민족인 스키타이도 한참 전부터 이렇게 말을 타고 다니며 사냥을 즐겼으니 그 도상이 한나라에 전해지고 고구려까지 왔다는 게 이상하진 않습니다.

공통점은 말 타는 사람의 자세뿐만이 아닙니다. 수렵도인데 둘 다 산을 표현하는 데는 그다지 공들이지 않았어요. 그나마 고구려 수렵도에는 산이 물결처럼 표현돼 있는데 통형 금구 속 산은 아예 산이라는 걸 알아볼 수조차 없습니다. 잘 살펴보면 동물 사이사이에 리본을 풀어놓은 듯한 정체불명의 구불구불한 선이 있어요. 어이없지만 그게 산입니다. 적어도 한나라 때까진 중국 사람들이 산

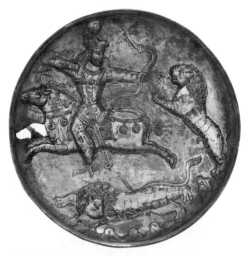

호랑이를 사냥하는 호르즈미드 왕, 5~6세기, 이란 출토, 클리블랜드미술관
등을 돌려 활을 쏘는 사법을 '파르티아 사법'이라 한다. 파르티아 왕국을 계승한 페르시아의 사산 왕조에서도 이 자세는 고스란히 이어졌다.

중국의 정체성을 형성하다

수에 눈곱만큼도 관심이 없었다는 게 느껴집니다.

의외네요. 동양화 하면 산수화라는 이미지가 있는데….

흔히 우리가 떠올리는 산수화는 아래 같은 모습이죠? 이런 산수화는 훨씬 나중에 등장해요. 옛 중국 사람들은 상상 속 동물부터 현실의 동물, 주변 인간 순으로 관심을 가졌던 거예요. 가장 마지막이 산수였고요. 그래선지 통형 금구의 산은 아직 공간을 분리하는 칸막이 수준입니다. 모든 동물이 오순도순 사이좋게 모여 살진 않을 테니 굴곡을 그려 공간을 나눠 준 정도죠. 아마 이 산에서 일어난 일, 저 산에서 일어난 일을 구별하고 싶어서 그려 넣은 것 같아요. 비록 우리 눈에는 산처럼 안 보이지만 당시 사람들은 매우 높고 험준한 산이라 상상하며 봤을 겁

이성, 청만소사도, 10세기, 미국 넬슨앳킨슨미술관
'청만소사'란 비가 갠 산봉우리에 자리한 절이라는 뜻이다. 제목처럼 화면 가운데에 절 건물이 보인다.

니다. 저 리본 같은 걸 각각 인왕산, 금강산 하는 식으로 생각했을지 모르죠.

엄청난 첩첩산중이라 할 수 있겠네요.

| 젖과 꿀이 흐르는 곳 |

그러니까 이처럼 다양한 동물들이 빽빽하게 뛰놀고 있는 거겠지요. 그것도 용, 봉황, 천마… 온갖 길한 동물들이 말입니다. 사실 현실 세상에 이런 산은 없습니다. 신선 세계가 아니면 불가능한 풍경이에요. 이게 한나라 사람들이 그렸던 낙원이었습니다. 현실을 사는 사람들에게 위안과 희망을 주는 이상향이면서 죽은 뒤 가길 바란 내세이기도 했겠지요. 유토피아이자 천국이었던 거예요.

한나라의 정신을 받치는 두 축 가운데 하나가 도교라면 나머지 한 축은 유교입니다. 도교와 달리 유교는 현실 세계를 장악한 사상이었어요. 유교는 한 고조 유방의 증손자였던 한 무제로 인해 국교가 됩니다. 한 무제의 통치 아래서 한나라는 강력한 힘을 떨치는 진정한 제국으로 발돋움하지요. 한나라와 한 무제, 유교는 서로 떼놓을 수 없는 관계입니다. 한 무제는 어떤 사람이었을까요? 도교에 이어 유교는 한나라 미술에 어떤 영향을 줬을까요? 다음에 그 이야기가 펼쳐집니다.

중국의 정체성을 형성하다

진나라와 한나라 시기 중국에서는 도가 사상이 널리 퍼졌다. 사람들은 신선과 그 세계를 동경하며 향을 피웠다. 신선 세계 속 산과 물을 화려하게 표현한 향로는 이 시대를 대표하는 미술품이다. 동시에 유목 민족의 영향으로 사냥하는 모습이 담겨 있다.

- 신선이 사는 세계를 믿다

 도교 무위자연을 주장한 노자가 창시함. 불로장생과 신선이 사는 세계에 대한 믿음. 가혹한 진나라 말기에 인기를 끎.

 유방 항우를 꺾고 한나라를 세운 초대 황제. 『초한지』의 등장인물. 도가 사상을 믿어 진시황과 달리 느긋하게 통치.

 ⋯▶ 도교적 가치관을 전국에 퍼뜨림.

 진시황 불로초를 찾아 헤맴. 신선 되는 법을 연구하는 방사들을 신뢰.

 한무제 가짜 날개를 붙이고 다니던 우인을 대접. 신선이 되기 위해 하루 종일 향을 피움.

- 신선이 사는 곳

 신선 세계를 향로에 표현했음.

	중국 금속제 박산향로	백제금동대향로
공통점	위쪽은 산봉우리. 호랑이나 사슴 같은 다양한 야생 동물이 장식되어 있음. 아래쪽은 물의 모티프.	
차이점	기원전 2세기 제작. 하단부에 파도와 물결 표현.	기원후 6세기 제작. 상단부의 봉황과 피리 부는 악사. 하단부의 연꽃과 용.
특징	기원후 3세기 이후로 중국에서 모습을 감춤.	도교와 불교의 혼합.

- 수렵도의 등장

 통형 금구 기원전 1세기 제작된 통 모양 청동기. 금은상감, 터키석으로 장식. 수렵도가 그려져 있음. 코끼리, 사슴, 곰, 용, 봉황, 천마 등이 표현됨.

 금제 대금구·통형 금구 곰이나 호랑이 같은 맹수가 양이나 말 같은 초식 동물의 목덜미를 무는 순간을 잘 포착.

 ⋯▶ 유목 민족의 영향.

 `참고` 고구려 무용총의 수렵도

예가 아니면 보지 말고,
예가 아니면 듣지 말고,
예가 아니면 행하지 말라.

- 공자

03

유교의 교훈을 담아

#유교 #한 무제 #무량사 #화상석 #석마

설날과 추석은 평소엔 만날 일 없던 친척과도 얼굴을 마주하는 우리 나라 최대 명절입니다. 처음엔 낯을 가리다가도 다 같이 둘러앉아 이 야기 꽃도 피우고 명절 음식을 나눠 먹다 보면 언제 그랬냐는 듯이

차례상을 차려놓고 제사를 지내는 장면

분위기가 화기애애해지지요. 또 설날과 추석 하면 빼놓을 수 없는 게 차례 지내는 거예요. 지금과 완전히 똑같은 분위기는 아니었겠지 만 한나라 때도 조상에게 제사를 지냈습니다. 집집마다 가묘와 사당 이 있었죠.

| 사당에 왜 유교 조각을 새겼을까 |

중국 산동성 가상현에 있는 무량사도 그런 사당이었습니다. 한나라 역사의 전반기를 전한, 후반기를 후한이라 구분합니다. 무량사는 무 씨 가문이 제사를 올리던 사당으로 전한 때인 기원전 151년에 지어 졌죠. 발견됐을 당시엔 아래 사진처럼 여기에 사당이 있었음을 알리 는 기둥 정도만이 남아 있었어요.

발굴 당시의 무량사
20세기 초에 촬영된 사진으로 무량사는 무량과 무반이라는 사람에게 제사를 드리던 무씨 가문의 사당이었다. 남아 있던 기둥은 궐이라고 불리는데 신성한 영역을 표시하기 위해 세웠다.

중국의 정체성을 형성하다

제사의 역사가 생각보다 오래됐네요.

조상에게 처음 제사를 올리기 시작한 건 한나라보다 훨씬 전입니다. 주나라, 혹은 더 이르게 잡으면 상나라 때부터 조상을 신으로 모시고 점을 쳤으니까요.

특별히 무량사를 소개하는 이유가 있습니다. 이곳에서 돌 위에 그림을 새긴 조각들이 잔뜩 발견됐거든요. 이런 돌조각을 화상석이라고 불러요. 나중엔 벽돌 위에 조각을 새기거나 그림을 그린 화상전도 만들어지죠. 아래가 실제 화상석의 모습입니다. 깨진 부분이 있긴해도 말과 마차, 사람의 모습이 새겨진 게 보입니다.

이런 돌조각 사이에서 제사를 드렸을 당시 사람들의 모습을 떠올려보세요. 아주 엄숙했겠죠. 오늘날만 해도 제사상에 올려야 하는 음식의 종류, 음식을 놓는 위치와 방향이 엄격하잖아요. 절하는 방식과 순서도 간단치 않고요. 중국 한나라 때엔 더 복잡한 절차와 규칙에 따라 제사를 지냈을 거예요.

화상석(부분), 기원전 151년, 중국 산동성 가상현 무량사 출토, 무씨사보관소

설날 차례상 차림
5열로 차리며 병풍에서 가까운 쪽을 1열로 본다. 상차림엔 엄격한 규율이 있었는데 5열에는 조율이시 홍동백서를 따라야 했다. 대추, 밤, 배, 곶감 순서로 올리되 붉은 과일은 동쪽, 흰 과일은 서쪽에 차려야 한다는 뜻이다.

상상이 안 가요. 이런 돌조각을 세워놓고 음식을 차린 다음 제사를 지냈단 게요.

화상석은 사당을 지을 때 썼던 건축 재료입니다. 오른쪽처럼 벽이 될 돌에다가 그림을 새겨 사당을 지은 거죠. 그럼 무량사 벽을 채웠던 돌에는 어떤 이야기가 담겨 있었을까요?

중국의 정체성을 형성하다

글쎄요, 조상님의 위대한 업적이라든가….

물론 그런 이야기도 있긴 했습니다만 신화나 설화, 고사, 역사상 사건 등 다양한 이야기가 새겨져 있었어요. 주목해야 할 건 공자와 제자들의 업적, 열녀, 효자, 충신 등 유교 관련 내용이 주를 이뤘다는 겁니다.

하긴 제사 하면 유교니까요. 그래도 벽에 새길 거까지야….

그만큼 유교와 제사는 떼려야 뗄 수 없는 관계입니다. 조상에게 제사를 지내고 그 제사의 규범이 무척 복잡했던 게 모두 유교의 손길

무량사의 사당을 복원한 상상도
화상석은 건축물을 지을 때 쓰는 건축 자재다. 무량사의 사당은 일러스트와 같이 이야기를 새긴 조각으로 가득했을 것이다.

이 닿았기 때문이죠. 한나라 황제 한 무제 유철이 유교를 국교로 공표하면서 말이에요.

진나라 시기에 진시황이 유교를 탄압했다고 했지요? 그러나 한나라가 중국을 다스리게 되자 나라 기틀을 잡는 데 일정 부분 유교의 도움이 필요해져요. 사라진 유교 경전을 찾고 정확한 개념을 밝히려는 훈고학이 성행하죠. 이때 정립된 유교 개념이 오늘날 우리에게도 영향을 미쳤다고 할 수 있습니다.

우리가 아는 유교도 다 한나라 때 정리된 거군요. 한 무제라는 황제는 왜 하필 유교를 국교로 골랐던 걸까요?

그건 한 무제의 욕망과 연결되어 있습니다. 한 무제는 한나라에서 가장 위대한 군주로 손꼽힙니다. 중국 전체 왕조를 통틀어도 다섯 손가락 안에 들 황제죠. 유교를 포함해 지금까지 이어지는 중국의 정체성을 형성했을 뿐만 아니라 이전과는 비교가 안 되는 넓은 영토를 차지했거든요.

앞서 동물 도용이 한 무더기 나왔던 한 경제 무덤을 봤죠? 한나라를 세운 고조 유방의 손자가 한 경제, 그리고 한 경제의 열한 번째 아들이 한 무제였습니다.

열한 번째 아들이라니 그래도 황제가 될 수 있었나요?

그럴 리가요. 자연스럽게는 절대 불가능했습니다. 심지어 후궁의 아

　　　　　　　　　중국의 정체성을 형성하다

들이었는걸요. 한 무제의 어머니는 비록 후궁일지언정 아들만큼은 황제의 권력을 누리길 원했습니다. 황태자를 모함해 궁지에 빠뜨리기까지 했죠. 어머니의 도움을 받아 한 무제는 기원전 141년 열여섯 살의 나이로 황위에 오릅니다.

한 무제도 꽤나 어린 나이에 황제가 됐네요.

네, 중학생이거나 막 고등학교를 갔을 나이니까요. 한 무제는 어머니를 닮았던 것 같습니다. 자신이야말로 황권을 강화하고, 나라 질서를 확고히 해 한나라를 강력한 제국으로 성장시킬 황제라 굳게 믿은 걸 보면요. 그런 한 무제는 고조할아버지인 유방이 했던 무위 정치로는 한계가 있다고 생각했어요.

중국 섬서성 서안에 세워진 한 무제(기원전 156~87년)의 동상
『사기』로 잘 알려진 사마천을 중용한 사람이 바로 한 무제였다. 무제(武帝)의 '무'는 무술 할 때의 무 자다. 정복 전쟁을 거듭해 영토를 넓힌 업적을 세웠다.

도교도 나쁘진 않았던 것 같은데요. 백성들이 살기도 좋았고요.

도교가 너무 느슨한 정치 체제였던 건 사실이죠. 마침 명망 있는 유학자 동중서가 한 무제에게 조언합니다. "황제께서 천자이시니 나라를 적극적으로 다스리셔야 합니다. 유학을 중심에 두고 나라 체계를 바로 세우소서"라고요. 그 간언을 받아들여 유교를 국교이자 나라를 다스리는 통치이념으로 삼은 한 무제는 역사에 남는 군주가 됐지요.

도교로는 불가능했던 게 유교로는 가능했다는 건가요? 유교는 혁신적이라기보단 좀 고리타분하다는 이미지가 있는데….

| 유교, 기존의 세계관에 질서를 세우다 |

요즘은 유교를 비합리적이고 낡아빠졌다면서 지긋지긋하게 여기는 사람이 많습니다. 우리 조상들이 조선시대에 유교 논쟁만 하다가 나라가 어려워진 거 아니냐며 부정적으로 평가하기도 하고요. 그 말이 틀린 건 아니지만 그렇다고 모두 옳지도 않아요. 유교가 한나라를 제국으로 성장시킨 데다 동북아시아로 뻗어나가 현재 우리의 사고방식에 영향을 준 것만 봐도 유교에 특별한 점이 있었던 건 분명합니다. 그 특별함을 알기 위해서는 유교가 무엇인지 짚어볼 필요가 있습니다. 선입견을 접고요.
유교의 뿌리는 춘추전국시대 때 만들어진 유가 사상입니다. 누가 창시했는지는 알지요?

그럼요, 공자잖아요.

맞습니다. 공자는 귀족 가
문 출신 무인이던 아버지
와, 아버지보다 50살이나
어렸던 어머니 안씨 사이
에서 태어났습니다. 불행
히도 공자 나이 겨우 세
살 때 아버지는 세상을 떠
납니다. 공자에게 돌아온
유산은 거의 없었어요. 어
머니가 홀로 힘겹게 공자
를 키웠습니다.

공자도 어린 시절이 평탄
치 않았네요.

구영, 공자성적도, 15세기
공자의 행적을 여러 장면으로 도해한 그림을
공자성적도라 한다. 중국 명나라 시기 최고의
인물화가였던 구영은 공자성적도로도 유명했다.

될성부른 나무는 떡잎부터 다르다지요. 어려운 상황 속에서 어린
시절을 보냈지만 그 와중에도 공자는 학문에 큰 뜻을 품었어요. 시
(詩)·서(書)·예(禮)·악(樂)을 열심히 공부했죠. 시는 옛 성현이 쓴 시
를, 서는 글과 글씨를, 예는 예법을, 악은 음악을 다루는 학문입니다.
공자는 청년이 되어서도 창고 관리와 가축 돌보는 일을 하며 공부의
끈을 이어갑니다. 그렇게 익힌 학문이 고스란히 유가 사상의 핵심을

이루게 됩니다. 공자는 이렇게 말하기도 했습니다. "시로 다스리고 예로 확고히 하며 악으로 이룬다". 다 익숙한 단어 아닌가요?

공자가 어릴 적에 공부했던 내용들이군요!

보다시피 유교에서 이야기하는 기본적인 내용은 공자가 창의성을 발휘해 맨 처음 고안해낸 게 아닙니다. 기존에 존재했던 걸 자기가 생각하는 옳고 그른 기준에 맞춰 재구성한 거죠.

그런데도 유교의 창시자가 공자라 이야기할 수 있나요?

물론입니다. 유가 사상은 춘추전국시대라는 그 당대의 맥락에서 대혼란을 어떻게 해결할 수 있을지 공자가 나름대로 고민한 끝에 찾아낸 답이었으니까요. 그중에서도 공자에게 큰 감명을 줬던 건 천명사상이었습니다. 하늘이 도덕적인 기준에 따라 왕을 택하거나 폐할 수 있다고 했던 사상 말이에요.

한나라 시기의 무덤에 그려진 공자
한 무제가 유교를 국교로 삼으면서 유교는 학문으로서 큰 발전을 이뤘다. 공자가 처음으로 표현되기 시작한 것도 한나라 때였다.

중국의 정체성을 형성하다

공자 역시 하늘을 최고의 자연 질서이자 도덕 질서라고 생각했습니다. "임금은 임금답고 신하는 신하답고 아버지는 아버지답고 자식은 자식다워야 한다"는 공자의 말은 그래서 나옵니다. 각자 하늘에 의해 정해진 신분과 위치를 따르는 게 가장 자연스럽고 도덕적인 원리라 본 거죠. 피라미드 구조로 국가를 계급화하고, 사회와 가정 모두를 효와 예의 문화로 결속했던 주나라와 똑같습니다.

주나라가 무너진 것도 봉건제에 문제가 있었기 때문이 아닌가요?

글쎄요, 유가 사상에선 그렇게 보진 않았던 모양입니다. 『논어』는 한 번쯤 들어봤을 겁니다. 공자와 제자들의 언행을 기록한 책인데요. 여

우리나라와 일본에서 나온 『논어』의 다양한 판본들
『논어』는 중국뿐만 아니라 우리나라와 일본에서도 반드시 익혀야 할 고전에 속했다. 사진의 왼쪽은 조선시대에 만들어졌으며 오른쪽은 일본 에도시대에 만들어진 것이다.

기서 인간이 실현해야 할 최고의 덕목으로 '인'을 꼽습니다. 주나라의 봉건제가 흔들렸던 건 임금과 신하 사이에, 아버지와 아들 사이에, 더 나아가 임금과 백성 사이에 인이 지켜지지 않았기 때문이라 봅니다. 공자는 인이 정확히 무엇인지 정의하지는 않습니다. 그저 다양한 예시를 통해 말할 뿐이에요. 그래도 쉽게 요약해보면 인이란 다른 사람을 사랑하고 위하는 어진 행위라고 할 수 있겠죠.

흠, 임금과 신하가, 아버지와 아들이, 임금과 백성이 서로를 아끼지 않아서 사회가 불안해졌다는 말인가요?

그렇죠. 인만 회복된다면 질서가 돌아와 사회가 조화를 이루며 구성원 전체가 함께 행복해질 수 있다고 주장한 겁니다.

애매한데요. 단순히 서로 아끼고 베풀어야 한다고 해도 말이죠.

공자는 구체적인 방법도 제시합니다. 바로 '예'입니다. 공자가 모범으로 삼은 주나라에는 지위별로 다른 예법이 있었어요. 그걸 의례로 정착시켰고요. 주나라 때의 이 의례가 예를 행하는 방법이 됩니다. 공자에 따르면 관혼상제 모두 지켜야 할 대표적인 예법 의식에 속해요. 그중에서도 제사 의례는 무척 중시됐죠. 굉장히 복잡한데도 그 예법을 꼭 지켜야 하는 이유가 있었던 거예요.
공자는 제례야말로 조상을 향한 후손의 효심과 공경심을 가장 진정성 있게 보여주는 행위라고 말합니다. 하지만 공자는 사후 세계에는

중국의 정체성을 형성하다

가례도 8폭 병풍, 국립민속박물관
가정에서 지켜야 할 관례, 혼례, 상례, 제례의 세부 내용을 그림과 글로 설명한 병풍이다. 유교
사회에서 예가 얼마나 중시됐는지 알 수 있다.

관심이 없었어요. 유교가 종교가 아니라는 주장이 나오는 대표적인
이유가 사후관이 없어서고요.

사후 세계도 없다고 생각했으면서 죽은 뒤의 세계로 간 조상을 향
해 왜 제사를 지내라고 한 건가요?

그게 오랜 세월에 걸쳐 유학자들의 골머리를 앓게 한 문제였습니다.
이런 모순에도 공자는 살아 있는 사람이 바쳐야 할 예를 먼저 생각
했어요. 한 번 선조는 이승을 떠나도 영원한 선조일 테니 후손은 후
손으로서 책무를 다해야 한단 거지요.
내세에 대한 특별한 관점이 없다 보니 유교는 다른 사상이나 종교와
도 무리 없이 섞일 수 있었습니다. 현실은 유교가 지배하되 인간의
힘으로 어찌할 수 없는 일이나 죽은 뒤의 영역은 민간신앙과 도교가
채웠어요. 그 신들을 천상에서 일하는 관료라고 비유하기도 했습니

다. 지상에서 신하의 미덕을 다하는 신하가 높은 직위에 오르듯 신들도 충이나 효, 올곧음 등을 지키면 높은 직위의 신이 된다고요.

신도 그냥 노는 게 아니라 하늘에서 일을 하는군요. 예를 잘 지키는 신이면 착한 신이라 고위직이 되고….

유교의 관점에서 도덕 질서의 중심은 하늘입니다. 거기에 머무는 신들인데 당연히 그래야지요. 이렇게 신도 지키는 예를 인간이 행한다면 어떻게 될까요? 그 사람은 점점 올바른 사람으로 변하겠죠. 예를 꾸준히 실천하던 중에 자연스레 인이 깃드는 겁니다.

가정은 한 인간이 사회 구성원으로 올곧게 자라기 위한 공간이었습니다. 가족은 인간이 경험하는 가장 작은 사회며, 그렇기에 가정 내에서의 엄격한 교육을 강조해요. 여러분 대다수가 어른이 숟가락 들기 전에는 밥을 먹으면 안 된다거나 부모를 공경해야 한다거나 하는 예의범절을 집에서 교육받았을 겁니다.

우리나라에서 버릇없으면 가정교육 운운하는 게 그래선가 봐요.

그런 말을 들었을 때 '그래도 남의 부모에 대해 함부로 말해선 안 되지' 하고 응수하는 사람이 있잖아요? 어떻게 보면 그 역시 유교 사상에 기반한 반응이죠. 불효자가 되는 게 너무 싫어서 나오는 말이니까요.

공자의 사상이 오늘에 와서 딱딱한 형식주의나 겉치레로 오해받는

건 사실이지만 처음 의도는 그렇지 않았어요. 오히려 진정성이 빠진 예법을 경계했죠. 공자는 인간의 가능성을 누구보다 믿었던 사람입니다. 인간은 기본적으로 선하기에 예를 지키다 보면 누구나 인을 실현할 수 있다고 한 거니 말이에요.

요새 사람들은 형식은 상관없이 마음만 있으면 된다고 생각하는데 공자는 반대였군요. 형식을 지키다 보면 마음도 깃든다니요.

하지만 예는 어느 날 갑자기 찾아오는 깨달음이 아닙니다. 스스로 오랫동안 다스리고 수양한 끝에 갖춰지죠. 이 어려운 길은 혼자서 갈 수 있는 길이 아닙니다. 방향을 짚어줄 스승과 경전이 필요하지요. 유교에서 공자는 신이 아닌 위대한 스승으로 받아들여져요.

┃ 질서의 중심에 서는 황제 ┃

앞서 동중서가 한 무제에게 했던 조언을 떠올려봅시다. 한 무제가 천자이니 나라를 적극적으로 다스려야 한다고 했죠. 주나라의 천명사상에 바탕을 둔 유교에서는 군주를 천자라 봅니다. 하늘의 아들이자 하늘과 지상을 연결해주는 매개자로요. 천자는 만백성의 어버이로서 적극적으로 나서서 모범을 보여야 합니다. 따라서 유교에선 황제도 자기 조상과 하늘을 향해 제사를 지냅니다.

하늘에게 직접 제사를 드리는 거면 일반 백성이 집에서 지내는 거랑

은 비교도 안 됐겠어요.

그렇죠. 지금 우리 주변에서도 비슷한 제사를 찾아볼 수 있습니다. 종묘제례가 그 예시지요. 한 해에 두 번 열리는 대제는 참관도 가능한데 일반 제사처럼 조용하게 진행되지 않고 음악과 함께 치러집니다. 이 음악을 제례악이라 합니다. 아래의 사진은 종묘제례악을 연주하는 모습이에요. 이때의 음악은 우리가 생각하는 좋은 음악과는 완전히 다릅니다. 몸과 마음을 갈고닦아 도덕심을 함양하기 위한 음악이랄까요. 예 그 자체를 실현하는 거죠. 제례악을 이해한다는 건 예를 이해한다는 의미도 됩니다.

모르긴 해도 어려운 음악이라는 건 확실하네요.

종묘에서 종묘제례악을 연주하는 사람들
종묘제례악은 종묘에 제사드릴 때 연주하던 음악과 노래, 무용의 총칭으로 일종의 종합 예술이다. 조선시대의 음악은 제례악을 중심으로 발전했다.

중국의 정체성을 형성하다

임금은 그런 음악이 울리는 가운데 어려운 제사 절차를 절도 있게 해냈어요. 천자가 하늘과 땅을 잘 매개해 조화를 이루고 있으며, 효를 다하고 모든 백성을 위해 군주의 도리를 다하고 있음을 선포하는 행위가 제례였지요.

정리하면 유교는 질서가 무너진 시대에 도덕 기준인 하늘과 그 하늘의 선택을 받은 천자를 중심으로 나라의 질서를 다시 세우고자 한 사상입니다. 혼란한 세상에 질서를 부여하는 원칙을 만들고자 한 거죠. 부모와 자식, 왕과 신하 사이에 무너진 예를 회복해서요. 권력을 강화하고 사회를 통합하려 했던 통치자라면 대부분이 유교를 택했어요. 물론 한 무제가 유교를 택하기 전에 진시황은 법치로, 유방은 무위 통치로 나름의 질서를 세웠죠. 하지만 법치는 너무 가혹했던 반면 무위 통치는 너무 느슨했습니다. 이 둘 사이에서 유교는 딱 알맞은 중도였어요.

하필 앞선 예시가 극과 극이었군요.

다른 사상과 잘 융합하기로는 도교도 마찬가지였지만 유교는 현실 바깥의 영역엔 큰 신경을 쓰지 않았습니다. 그 빈 공간은 다른 종교나 사상이 채웠고요. 이게 한나라에서 도교와 유교라는 상반된 두 사상이 공존하며 구분이 안 될 정도로 섞일 수 있던 이유입니다. 그렇게 유교가 한나라의 통치이념이 되자 유교적인 내용을 담은 미술 작품이 만들어지기 시작했어요. 강의를 열 때 보여드린 무량사의 화상석이 대표적이죠. 백성에게 백성으로서 황제를 우러러보라고

해도, 또 부모나 자식으로서 도리를 다하라고 해도 처음엔 뭐 어쩌라는지 아무도 이해하지 못했을 테니까요. 공문을 뿌릴 수도 있었겠지만 글을 읽을 줄 아는 백성이 얼마나 있었겠어요? 그러니 충신이니 열녀니 효자니 하는 이야기를 이미지로 보여준 거지요.

글자를 모르던 어린 시절에도 그림책은 읽을 수 있었으니까요.

역사 속 사건이나 전설을 활용해 애국심을 고취하기도 했습니다. 이제 미술이 국가이념과 통치자의 지배 원리를 전파하는 데 결정적인 역할을 하게 된 겁니다. 정치를 선전하는 미술의 시초랄까요?
유교의 가르침에 가정은 이상적인 사회 구성원을 길러내는 기본 단위라 했지요? 그런 가정에서 제례를 지내는 사당은 무척 중요한 공간입니다. 복잡한 절차와 조상을 향한 효심, 즉 예를 학습하기에 이만한 데가 없는 거예요. 한 가문의 사당일 뿐인 무량사에 유교 이념과 애국심을 고취하는 내용을 새겼다는 건 당시 유교가 사회에 깊이 스며들어 있었다는 걸 보여줍니다. 그럼 무량사 화상석엔 어떤 이야기가 새겨져 있는지 자세히 들여다봅시다. 특별히 네 점을 골라 이야기를 들려드리죠.

| ❶ 공자와 노자의 만남 |

이제부터는 알아보기 쉽도록 탁본으로 보여드릴게요. 비석이나 조각에 종이를 대고 먹물이 묻은 솜방망이로 가볍게 두들겨 찍어낸

　　　　　　　　　　　중국의 정체성을 형성하다

걸 탁본이라 해요. 처음으로 볼 작품은 공자와 노자의 만남을 담은 화상석입니다.

공자와 노자가 만났다니 희대의 만남이었겠는걸요.

한나라를 지탱한 두 축이 만난 셈이지요. 유교의 본래 의미를 밝히는 훈고학이 발달한 한나라에서는 공자가 어떤 사람이었는지에 관한 연구도 활발히 이뤄집니다. 유교를 설명하기 전에 공자 이야기로 운을 떼는 게 자연스럽기도 했을 테고요.

가운데에 두 인물이 마주 보고 서 있는데 왼쪽이 공자, 오른쪽이 노자입니다. 머리 옆에 달린 네모난 박스 안에 '공자(孔子也)', '노자(老子)'라 적어 누군지 알 수 있도록 했어요. '也'는 별 뜻 없는 한자입니다. 공자는 서른넷 되던 해에 학식이 높고 지혜롭다고 소문난 노자를 찾아갑니다. 그러곤 '예'가 무엇인지 물었습니다. 당시 노자는 공

공자　노자

공자견노자도(부분), 기원전 151년, 중국 산동성 가상현 무량사 출토
'공자견노자(孔子見老子)'는 '공자가 노자를 만나다'란 뜻이다.

자보다 스무 살이나 많았죠.

노자에게 예를 묻다니 뭐라고 답했을지 궁금한데요?

노자는 "예 역시 그저 인위적인 것에 불과하니 버리시오"라 답했습니다. 공자는 돌아와 제자들에게 이렇게 말했답니다. "노자는 마치 용과 같았다. 한낱 인간이 어찌 용의 뜻을 이해하겠는가?"라고요.

비꼬는 건가요? 아니면 진심으로 노자가 대단하다는 건가요?

해석의 여지는 얼마든지 열려 있습니다. 그건 여러분의 몫으로 남겨두겠습니다.

| ❷ 왕은 하늘이 내린 천자다 |

공자의 모습을 소개했으니 이번엔 유교 사상이 담긴 화상석을 보여드리겠습니다. 공자가 유교의 기본으로 삼은 게 천명사상이라고 했죠? 오른쪽 화상석은 그 사상을 잘 보여줍니다. 동시에 진나라가 왜 멸망할 수밖에 없었는지, 한나라가 어떻게 이 땅의 주인이 될 수 있었는지를 어필하는 작품이기도 하죠.

사람들이 엄청 분주해 보이기는 한데….

주목할 건 탁본 한가운데 떨어지고 있는 그릇입니다. 붉은 원으로 표시해뒀어요. 이 그릇은 '구정'이에요. 그 아래 네 마리 새가 보입니다. 전하는 이야기에 따르면 진시황이 사수라는 강에다 구정을 빠뜨렸답니다. 사람을 몇만 명이나 풀어 그걸 건지려 했지만 결국 건지지 못했다는데 아래 화상석은 그 장면을 표현한 거예요. 구정을 두고 양옆으로 신하들이 줄다리기 하듯 영차영차 끌어올리려 애쓰는 모습이 보이네요. 보통 그릇이었다면 이렇게까지는 안 했겠죠.

구정이 얼마나 대단한 그릇인지 알려주는 전설 하나를 소개할까요. 옛날에 '우'라는 사람이 살고 있었어요. 우의 아버지인 곤은 범람이 잦은 황하를 관리하던 신하였습니다. 그런데 곤은 게으름을 피우며 일을 제대로 안 했어요. 곤이 일한 9년간 황하의 상황은 조금도 나아지질 않았죠. 이 사실을 안 임금은 곤을 유배 보내고 곤은 거기서

구정

사수요정도, 기원전 151년, 중국 산동성 가상현 무량사 출토
'사수요정(泗水撈鼎)'은 '사수에서 정을 건지려 애쓰다'란 뜻이다.

생을 마감해요.

자업자득이지만 아버지를 잃은 우는 마음이 안 좋았겠어요.

그랬을 테지요. 그래도 우는 성실한 사람이었습니다. 신하들은 우를 곤의 후임자로 추천해요. 우는 아버지의 잘못을 대신 뉘우치며 아내와의 이별도 마다하지 않고 열심히 일합니다. 노력은 빛을 발해 황하에 안전한 물길을 트는 데 성공하지요. 그 공을 인정받아 왕으로 추대돼 하나라를 세웠다는 이야기예요. 이 전설이 하나

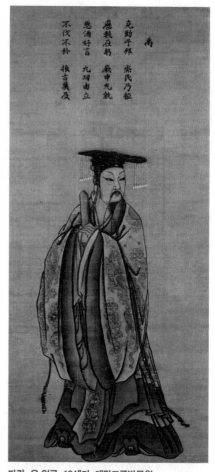

마린, 우 임금, 13세기, 대만고궁박물원
송나라의 이름난 궁중화가였던 마린은 신화나 역사 속에 등장하는 수많은 군주의 모습을 그렸다.

라의 건국 신화인 거죠. 하나라는 상나라 전에 있었다는 신화 속 나라로 요즘 중국에선 하나라가 실제로 존재했다고 주장하는 사람도 있습니다.

하나라를 다스리게 된 우 임금은 세력을 키워 아홉 개 나라로부터

중국의 정체성을 형성하다

조공을 받습니다. 조공받은 금속으로 발이 셋 달린 그릇을 만들죠. 이게 구정입니다. 아홉 나라의 금속이 모였으니 아홉 구(九)를 그릇 이름인 정 앞에 붙인 겁니다. 구정엔 신비한 능력이 있었답니다. 불 없이도 밥을 짓고 물을 넣으면 그냥 데워졌어요.

청동 정, 기원전 15~11세기, 상해박물관
구정은 오늘날 전해지지 않지만 청동 정의 모습을 보면 대강 어떤 모습이었을지 상상할 수 있다.

그야말로 만능 솥이네요. 진짜 탐나는데요.

지금도 솔깃한데 옛날엔 더했을 거예요. 구정은 하늘이 천자에게 내린 권위를 상징하거든요. 우 임금은 유교의 대표적인 이상 군주였습니다. 구정은 그런 우 임금에게 아홉 제후국, 당시 모든 나라가 충성을 바치겠다며 보낸 금속을 모아서 만든 그릇이에요. 결국 온 세상이 떠받드는 왕이라는 증거인 셈이죠. 곧 구정은 천명의 상징이자 왕실의 권위와 정당성을 입증하는 물건 자체였습니다. 그런데 그 같은 그릇을 진시황은 그만 물에 빠뜨리고 만 겁니다.

아… 혼신을 다해 건지지 않으면 왕실의 권위와 정당성이 물속으로 사라질 판인 거네요?

그렇습니다. 너나없이 덤벼들어 구정을 건져 올리려 할 만하죠? 진시황은 끝내 구정을 잃고 맙니다. 이 이야기를 한나라 때 굳이 조각했다는 건 구정, 즉 하늘의 뜻을 잃은 진나라는 멸망할 만했고 한나라는 정당하다는 의미가 되지요.

| ❸ 진시황과 형가 |

유교에 기초해 한나라의 정통성을 확보하려는 노력은 쭉 이어집니다. 그래서 그 반면교사로 진시황 이야기가 자주 반복돼요. 한편으론 시간이 흐르자 진시황과 얽힌 여러 이야기가 그저 재미있게 여겨지기도 했던 것 같습니다.

진시황이 다시없을 인물이긴 했으니까요.

좋은 의미로든 나쁜 의미로든 그랬죠. 특히 자객 형가가 진시황을 암살하려다 실패한 역사상의 사건인 '형가자진왕'은 워낙 잘 알려져 있었어요. 무량사 화상석에 표현될 만큼 말입니다. 형가자진왕의 자가 찌를 자(刺)라 형가가 진왕, 그러니까 진시황을 찔렀다는 뜻이에요. 진시황은 워낙 폭군이다 보니 생전에도 진시황을 증오하는 사람이 많았습니다. 그걸 본인도 알아서 늘 암살당할까 봐 두려워했죠.

진시황은 진시황이니까 우리가 상상할 수 있는 이상으로 엄중 경계를 했을 것 같아요.

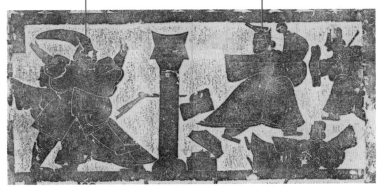

형가 진시황

형가자진왕, 기원전 151년, 중국 산동성 가상현 무량사 출토
형가자진왕은 한나라 때 큰 인기를 끌어 무량사 사당의 곳곳에 조각됐다. 이 화상석은 그 가운데
하나다.

네, 성 밖에 행차할 때면 어디에 진시황이 타고 있는지 알 수 없도록
반드시 수레 세 대를 동시에 나가게 할 정도였답니다. 그런데 자객
형가는 그 경계를 뚫었어요. 진시황의 마음을 사기 위해 본심을 숨
기고 번오기라는 사람의 목을 베었거든요. 진시황은 자기를 죽도록
미워하는 번오기한테 살해될까 밤낮으로 덜덜 떨던 와중이었어요.
형가가 그런 번오기의 목을 들고 와 알현을 청하니 진시황은 당연히
불러들이죠. 그 순간 형가는 칼을 꺼내 진시황에게 덤벼들었지만 암
살에는 실패합니다.

위 화상석에 그 사건이 다 정리되어 있어요. 한가운데에 우뚝 솟은
게 궁궐 기둥인데 칼이 꽂혀 있습니다. 기둥 하나로 배경이 궁궐이
라는 걸 간단히 드러낸 겁니다. 참 경제적이죠? 오른쪽에 주먹을 높
이 쳐들고 있는 게 진시황입니다. 자객 형가는 왼쪽에서 신하에게
붙잡혀 발버둥치고 있어요. "이거 봐! 저리 안 가!" 하는 형가의 목
소리가 들리는 듯합니다.

되게 못 만들었다고 생각했는데 이야기를 알고 나니 생생하네요.

화상석은 돌 위에 조각하는 거라 비단이나 종이에 붓으로 그릴 때처럼 세세하게 묘사하기가 어려워요. 내용을 최대한 축약하고 사람들이 알아보기 쉬운 형태로 조각할 수밖에 없지요. 단순화해 요점만 전달하는 식으로요. 이미지만으로 부족하다 싶으면 글자를 새겨 내용을 보완했고요. 단순한 형태도, 필요할 땐 글자로 보충한다는 점도 만화책과 비슷하지 않나요? 이른바 '읽는 그림'이에요. 이 사건이 널리 알려져 있었던 당시에 제사 지내러 왔던 무씨 집안 후손들은 이 그림을 보자마자 무슨 이야기인지 알았을 겁니다. 진시황 같은 사람이 나라를 다스리지 않아서 다행이라 생각했을지 모르죠.

| ❹효자 정란 |

마지막으로 살펴볼 화상석에도 글자를 새긴 부분이 있답니다. 오른쪽 그림 왼편에 웬 글자가 적혀 있어요. 이 화상석이 어떤 이야기를 담고 있는지 간단히 새겨둔 겁니다. 이 이야기는 중국 고대 문헌 『태평어람』에 나오는 정란이라는 효자 이야기예요. 유교의 기본이념인 효의 가치를 보여주죠.

정란은 일찍 부모를 여의고 맙니다. 몹시 슬퍼하던 정란은 나무로 부모의 모습을 본뜬 조각을 만들어 실제 부모 모시듯 받들어요. 못다 한 효도를 그렇게라도 하려고 했던 거예요.

중국의 정체성을 형성하다

부모님이 얼마나 그리웠으면 그랬을까요.

어느 날 이웃 사람이 부모 조각을 빌려달라고 청합니다. 정란이 거절하자 기분이 상한 이웃은 몽둥이로 조각을 내리쳤어요. 이 광경을 본 정란은 마치 눈앞에서 부모가 얻어맞은 것처럼 느끼고 그만 격분해 칼로 이웃을 찔러 죽이지요. 살인죄로 끌려갈 신세가 된 정란은 부모 조각상에게 마지막 인사를 올립니다. 그랬더니 조각상이 눈물을 흘리는 게 아니겠어요? 이를 전해 들은 관아에서는 깊은 효심에 감동해 정란을 풀어주며 상을 내렸다고 합니다. 탁본에서 왼쪽이 부

효자정란각목, 기원전 151년, 중국 산둥성 가상현 무량사 출토
'효자정란각목(孝子丁蘭刻木)'의 뜻을 풀면 '효자 정란이 나무를 깎다'가 된다. 정란이 부모 조각을 만들었음을 가리킨다.

모 조각상입니다. 정란은 그 앞에서 손을 공손히 모으고 인사를 올리고 있어요.

사람을 죽였는데 상까지 받았다니 이해하기가 쉽지 않네요.

지금 시선으로 보면 그렇습니다. 하지만 당시 유교에서는 효가 살인 죄를 갚을 만큼 중요한 덕목임을 강조한 거예요.

제사를 통해 조상을 기리는 효심을 보여주고 앞으로 제사를 지내야 할 어린 후손들에게는 유교의 핵심 가치를 가르치는 공간, 그곳이 바로 무량사였습니다. 공자는 사후 세계를 믿지 않았다지만 보통 백성은 달랐어요. 이들은 조상이 신선 세계로 가기를 바라면서 화상석에 민간신앙과 도교, 신화와 전설, 역사까지 각종 이야기를 새깁니다. 그래도 이곳이 예를 행하는 곳이라는 것만큼은 잊지 않았습니다. 한나라의 백성이라는 자부심, 조상과 부모를 향한 효심을 북돋는 이야기들을 돌 위에 빼곡히 새긴 걸 보면요.

| 충신 곽거병, 황제 곁에 잠들다 |

유교는 효와 충을 지키는 사람이 당연히 높은 관직에 올라야 한다고 했습니다. 한 무제는 그걸 실천했어요. 모두에게 이 사실을 알리고 충을 지키는 자가 어떤 상을 받는지 보여주기 위해 미술을 이용하죠. 일단 충신 곽거병에게 자기 무덤 옆에 묻히는 영광을 줍니다.

중국의 정체성을 형성하다

네? 그게 영광인가요?

그럼요. 이 같은 무덤을 배장묘(陪葬墓)라 합니다. 황제 무덤 옆에 묻힌다고 해서 배석한다의 '배'를 쓰죠. 당연히 황제의 허락이 필요했고요. 계급과 직위에 따라 가까이 묻힐 사람과 멀리 묻힐 사람도 구분했습니다. 가까이 묻힐수록 가문의 영광이었지요. 배장묘는 황제의 권력이 강할 때라야 생길 수 있었던 무덤 형태입니다. 황제라 해도 보잘것없는 권력밖에 지니지 못했다면 아무도 그 곁에 묻히고 싶지 않았을 테니까요. 중국에선 한나라와 그 이후에 세워진 당나라 때 배장묘가 가장 많이 조성됐습니다. 이때 황제의 권세가 매우 높았기 때문입니다.

한 무제의 무덤 입구
한 무제의 무덤은 '무릉'이라 불린다. 오늘날 중국 섬서성 함양에 자리해 있다. 능 앞의 비석은 현대에 와서 세운 것이다.

곽거병이 무슨 공을 세웠기에 황제가 그렇게 배려해준 건가요?

곽거병은 한나라의 장군이었습니다. 한 무제의 뜻을 따라 흉노와 여섯 차례나 전투를 치른 용맹하고 능력 있는 장군이었지요. 흉노는 진나라 때부터 중국의 오랜 골칫거리였습니다. 난폭하다고 소문난 진시황조차 흉노를 막기 위해 만리장성을 쌓았을 정도니 얼마나 위협적인 존재였는지 알겠죠.

한 무제는 기원전 119년 흉노를 물리치라는 명과 함께 곽거병과 위청을 전장에 내보냅니다. 위청은 곽거병의 외삼촌이었어요. 위청이 겸손한 사람이었던 반면 곽거병은 매우 오만했다고 해요. 그런데 정

곽거병의 무덤
한 무제의 무덤에서 직선거리로 겨우 1킬로미터 떨어진 곳에 있다.

중국의 정체성을 형성하다

중국 감숙성의 주천 공원에 세워진 곽거병과 병사들의 석상
옛 지명은 숙주다. 오늘날 지명인 주천(酒泉)은 술의 샘이라는 뜻인데 흉노를 물리치고 돌아온 곽거병이 이곳의 샘에 술을 부어 마셨다고 해서 붙은 이름이라고 한다.

작 병사들에게 더 인기가 많았던 건 곽거병이었죠. 그 오만함이 카리스마로 보였던 모양이에요. 이들의 활약으로 한나라는 대승을 거듭니다. 덕분에 잠시나마 평화로운 시절을 보낼 수 있었지요.

황제의 총애를 받을 수밖에 없었겠네요.

한나라에 장군은 많고도 많았는데도 곽거병을 향한 한 무제의 사랑은 좀 남달랐어요. 스물넷이라는 이른 나이에 곽거병이 세상을 떠나자 한 무제는 크게 슬퍼하며 묘 앞에 특별한 말 조각상을 세웠습니다. 곽거병의 용맹심과 흉노를 무찌른 공을 기념하도록요. 한 무제가 충신에게 해준 두 번째 파격적인 대우였죠.

오른쪽이 그 조각이에요. 돌로 만든 짐승을 석수(石獸)라 하는데 이 조각상은 말 모양이니까 석마(石馬)라 부릅니다. 당시에 말은 여러모로 중요한 동물이었어요.

그런 것치고는 잘 만든 조각처럼 보이지는 않는데요.

투박하긴 하죠. 사실 이전까지만 해도 중국에서는 돌로 조각상을 만들지 않았습니다. 흙으로 도용을 만드는 데 익숙했고 그게 더 섬세하게 표현하기 좋았으니까요. 이 석마는 중국에서 돌이라는 재료에 주목해 독립된 조각을 만든 최초의 사례예요. 그렇게 보면 나름 말이라는 걸 알아볼 수 있도록 조각했으니 선방했습니다. 긴 얼굴이며 주둥이와 코를 묘사한 방식에서 말의 말다움이 느껴져요.
그러나 이 조각을 만든 진정한 의미는 말 아래에 있습니다. 사람이 하나 깔려 있어요.

정말 사람처럼 보이긴 하네요. 왜 사람을 깔고 있는 거죠?

이 사람은 덥수룩한 머리카락과 수염, 뚜렷한 이목구비를 지녔어요. 흉노입니다. 당시 중국인 입장에서 야만인이란 표가 나도록 조각한 거예요. 아직은 만드는 실력이 부족했는지 말 아래에서 흉노가 웃고 있는 것처럼 보이기도 하지만 곽거병의 무덤에 흉노를 짓밟는 말을 조각해 세워둔 건 엄연히 그 공을 치하하기 위해섭니다. 승리의 기쁨을 상징적으로 드러내면서요.

중국의 정체성을 형성하다

마답흉노, 기원전 2~1세기, 중국 섬서성 함양 곽거병묘
마답(馬踏)흉노는 '말이 흉노를 밟다'라는 의미를 지니고 있다.

유교의 교훈을 담아

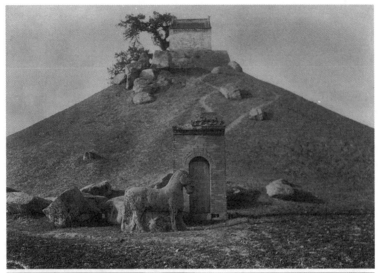

(위)1914년에 빅토르 세갈렌이 촬영한 곽거병 무덤
(아래)오늘날의 기련산맥

기련산맥은 중국 서북부의 티베트 고원에서 동남부로 이어진다. 돈황과 난주 사이 하서회랑
아래쪽에 해당한다. 당시 이 지역에는 흉노가 살았는데 '기련' 역시 흉노어로 하늘이라는 뜻이다.
고대 실크로드로 이어지는 오아시스 도시들의 수원이 바로 기련산맥의 만년설이었다.

중국의 정체성을 형성하다

이 석마는 지금껏 본 조각 대부분이 무덤 안에 묻혀 있었던 것과 달리 무덤 바깥에 세워진 채로 발견됐습니다. 그래선지 일찍부터 세간의 관심을 받았죠. 바깥에 나와 있으니 절로 눈에 들어왔을 테니까요. 왼쪽 위는 1914년 촬영된 곽거병 묘의 사진입니다. 여기에도 석마가 떡하니 서 있지요? 봉분은 돌과 나무로 치장해 곽거병이 흉노와 전투를 치렀던 중국 서부 변경의 기련산맥을 상징하게 했습니다.

진짜 곽거병의 공을 높이 샀나 보군요.

밖에다 석수를 세워둔 덕에 당시 사람들은 이 무덤이 누구 무덤인지를 알았을 겁니다. 도용이었으면 다 풍화되어버렸을 텐데 돌로 만들었으니 무너지지도 부서지지도 않았죠. 확실히 동물을 조각하기에 돌은 알맞은 재료였을 거예요.

무덤 앞이나 옆에 돌로 된 조각을 세우는 풍습은 곽거병 묘를 시작으로 당나라 때 완전히 자리를 잡아 우리나라까지 영향을 줍니다. 페이지를 넘겨 조선 왕릉의 구조를 보세요. 능에서 가까운 곳에 석마를 비롯해 문석인과 무석인이 서 있습니다. 문석인과 무석인은 문인과 무인 모습으로 만든 돌조각이에요. 문인석, 무인석이라고도 부르지요. 문석인은 당시 문인이 왕을 알현할 때 들던 홀을 잡고 있고, 무석인은 장군처럼 갑옷을 입은 채 칼을 들고 있습니다.

곽거병 묘에서 우리나라 왕릉에 있는 조각상이 시작됐으리라곤 생각도 못 했어요.

누구도 생각지 못한 일이었을 겁니다. 사실 곽거병은 한 무제 두 번째 황후의 언니가 낳은 사생아였어요. 한 무제의 처조카쯤 되겠군요. 살아생전엔 사생아란 이유로 황실의 다른 이들과 같은 영예를 누릴 수 없었던 곽거병은 죽어서는 황제 곁에 묻히게 됩니다.

곽거병의 묘는 혁혁한 공을 세운 충신이 어떤 대접을 받는지 사람들에게 보여주는 역할을 했을 거예요. 석마는 곽거병이 쟁취한 승리와 그 용맹함을 보여줄 뿐만 아니라 임금을 남달리 섬겼던 신하의 충심이 얼마나 값진지를 드러내는 상징이 됐지요.

조선 왕릉의 구조

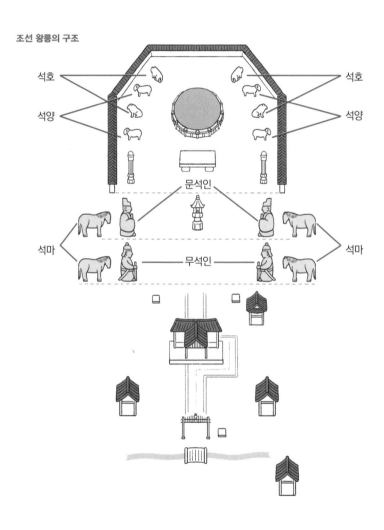

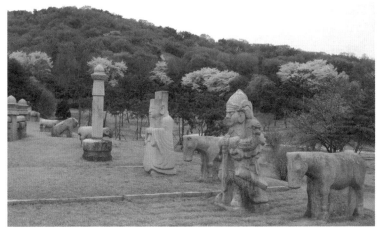

서울 의릉의 돌 조각상
의릉은 조선 20대 경종과 두 번째 왕비 선의왕후 어씨의 능이다. 경종은 영조의 이복형이었다.
사진의 오른쪽에서부터 석마, 무석인, 다시 석마 그리고 문석인이다.

| 미술이 사상을 만났을 때 |

한나라 때 이르러 유교가 통치이념으로 자리 잡자 미술은 처음으로
국가이념을 전달하고 강조하는 매개체로 활용됐습니다. 곽거병의 석
마는 충심을 지켰을 때 어떤 상을 받을 수 있는지 국가가 만인에게
몸소 보여주는 증거였지요. 무량사의 화상석은 사람들 안에 파고든
유교가 어떤 식으로 대대손손 그 위치를 유지했는지 보여주고요.
『삼국지』에는 유명한 장면이 하나 있습니다. 유비가 한나라 황제를
알현했을 때 자신을 이렇게 소개하죠. "신은 한나라 황손의 후예이
옵니다. 중산왕 정의 후예이자 유웅의 손자, 유홍의 아들입지요". 족
보를 살피던 황제는 유비가 자신의 숙부라는 걸 알아차리고 황제의
삼촌이라는 뜻으로 황숙이라 불렀어요.

그러고 보니 다 유씨네요.

유비가 자기 선조라 주장한 중산왕 정은 한 무제의 이복형제였습니다. 이름이 유승이라 역시 유씨입니다. 흔히 중산정왕이라 불리죠. 유비는 아버지를 일찍 여의고 돗자리를 만들며 살던 시절에도 자신이 한나라 황실의 후손임을 잊지 않았습니다. 그 자부심이 온갖 역경을 극복하게 해줬죠. 마침내 유비는 제2의 한나라인 촉한을 세웁니다. 이때 주장했던 통치이념도 유교였지요. 유교는 이렇게 한나라를 넘어 촉한, 이후 중국 왕조 대부분에 깊이 스며듭니다.

하지만 그 와중에도 유교라는 딱 하나의 사상만이 중국을 지배하진 않습니다. 나라 질서를 세우는 데 목적을 둔 유교였던 만큼 도교나 전설 속 신 역시 질서만 잘 세울 수 있다면 얼마든지 공존이 가능했으니까요. 그 공존 속에서 현대까지 이어지는 중국인의 사고방식, 나아가 동아시아 전체의 기본적인 세계관이 확립됩니다. 이른바 '원형'이 확립되는 시기랄까요. 그 원형을 들여다보러 갑시다.

중국의 정체성을 형성하다

한 무제는 유교를 한나라의 국교로 삼는다. 유교는 한나라에서 새로운 사회 질서를 만들기 시작했다. '예'를 중시하는 유교의 정신은 미술 작품을 통해 널리 퍼져 나갔다. 미술과 사상이 밀접하게 연관되기 시작한 것이다.

• 유교, 나라의
　통치이념이 되다

유교 공자가 창시한 유가 사상에서 시작됨. 주나라의 천명사상에 기초해 하늘이 정한 신분과 위치가 있다고 봄.

　　　인 다른 사람을 위하고 배려하는 것. 사람 사이 모든 관계에 인이 있으면 사회가 조화로워짐.

　　　예 인을 이루기 위해 행해야 하는 구체적인 예법. 끊임없는 수양을 통해 이뤄짐. 가정교육의 중요성을 강조.

　⋯▶ 현실에서의 질서에 집중했기에 사후 세계에는 관심이 없었음. 민간신앙과 도교와도 잘 섞임.

천자로서의 한 무제 하늘의 아들이자 하늘과 지상의 매개자. 적극적으로 나라를 다스리기 위해 제사를 지내 백성의 모범이 됨.

　⋯▶ 천자, 즉 황제를 중심으로 유교적 질서 세우기가 가능했음. 한 무제가 유교를 국교로 택한 이유.

• 유교 정신을 담은
　미술

무량사 화상석 무씨 가문의 사당에서 돌 위에 그림처럼 조각을 새긴 화상석이 발굴됨. 유교가 사회 전반에 널리 퍼져 있었음을 알 수 있는 예시.

①공자와 노자의 만남
공자가 노자를 찾아가 '예'가 무엇인지 묻는 고사를 묘사.

②사수요정
진시황이 사람을 시켜 강에서 구정을 건지려 하는 전설을 묘사.

③형가자진왕
형가가 진시황 암살에 실패하는 역사적 장면을 묘사.

④효자 정란
일찍 돌아가신 부모를 대신 조각을 만들어 모시던 정란을 묘사.

• 곽거병의 말

곽거병의 배장묘 흉노를 무찔러 크게 공을 세운 곽거병은 한 무제의 무덤 바로 옆에 묻힘.

마답흉노 중국 역사상 최초의 독립된 돌조각. 곽거병의 공을 치하하기 위해 흉노를 짓밟고 서 있는 말을 묘 앞에 세움.

　⋯▶ 신하의 충심이 얼마나 값진 것인지 과시하려는 목적.

푸른 하늘 은하수 하얀 쪽배엔
계수나무 한 나무 토끼 한 마리
돛대도 아니 달고 삿대도 없이
가기도 잘도 간다 서쪽나라로

- 윤극영 작사·작곡, 동요 〈반달〉의 1절 가사

04

원형이 확립되다

#유교와 도교의 상징들 #조화와 균형

알다시피 중국 사람들은 예부터 용을 참 좋아했습니다. 우리나라 조상들도 마찬가지였죠. 아래는 금강산에 있는 구룡(九龍)폭포입니

금강산의 구룡폭포

다. 천둥소리를 내며 저 높은 곳에서 떨어지는 폭포가 어찌나 영험해 보였던지 아홉 마리 용이 조화를 부리는 듯하다고 해서 붙인 이름이에요. 조선시대 유명 화가였던 김홍도는 물론 화가 대다수가 금강산을 여행할 때면 빼놓지 않고 그렸던 폭포지요. 이처럼 우리 조상들은 신묘하거나 영험한 풍경을 보면 용에 비유하곤 했습니다.

그러고 보니 용꿈을 꾸면 좋은 일이 일어난다고들 하잖아요.

우리는 막연히 '용은 좋고 길하다'고 말합니다. 어쩌다 이렇게 생각하게 된 건지 궁금했던 적은 없나요? 용이 길하다는 상징은 중국 한나라 때 확립됐어요. 그게 우리나라에 전해져 지금까지 영향을 미치는 거고요. 한나라 시기는 이런 상징뿐 아니라 중국 미술의 특징이라고 정의할 수 있는 요소가 정교한 형태로 완성되는 때기도 합니다.

상나라도 주나라도 진나라도 있었는데 왜 하필 한나라 때 와서요?

당연히 상징이나 중국 고유의 미감은 계속 이어져왔어요. 다만 그걸 펼치기에 주나라는 너무 약했고, 진나라는 전성기가 너무 짧았죠. 진시황이 중국을 통일한 지 10여 년 만에 무너지고 마니까요. 반면 한나라는 400여 년 넘게 지속됐습니다. 이때 동양을 대표하는 사상인 유교와 도교가 국가의 지원을 받아 꽃피지요. 이 사상들은 사람들 사이에 떠도는 이야기로 존재했던 상징들을 구체화하는 데 결정적인 역할을 했습니다.

중국의 정체성을 형성하다

| 복되고 길한 일이 있을 징조 |

용은 유교의 대표적인 길한 상징이었어요. 그 외에 봉황, 투실투실한 알곡, 연리목, 기린도 많이 쓰였습니다.

연리목은 나무 말인가요?

용이나 봉황에 비하면 생소하죠? 연리목은 따로 자란 나무 두 그루가 어쩌다 얽혀 한 나무처럼 자라는 겁니다. 아무 상관 없던 두 사람이 만나 평생을 함께하는 모습을 연상시킨다고 진정한 사랑을 상징하기도 합니다.

오해할까 봐 짚고 넘어가면 기린은 우리가 아는 아프리카 기린이 아

금산 양지리 팽나무 연리목
수령 150년 정도로 추정되며 천연기념물로 지정되어 있다. 국내에 존재하는 유일한 팽나무 연리목이다.

니에요. 아래처럼 용의 얼굴에, 푸른 비늘로 덮인 사슴 몸을 하고 사자 꼬리, 뿔 두 개, 말발굽을 가진 상상 속 동물이죠.

이 모든 게 천자가 덕으로 나라를 다스릴 때 하늘이 내려준다는 길한 징조이자 태평성대의 상징이었어요. 천자가 정치를 잘해서 감동한 하늘이 기이하고도 영험한 모습의 생명체를 징표로 보내준 거라고 여겼습니다.

일품무관금사기린흉배, 중국 청대, 숙명여자대학교 정영양자수박물관
상서로움의 상징인 기린은 신성시되어 장식으로 많이 쓰였다. 수컷을 기, 암컷을 린이라 해 합쳐서 기린이라 이른다.

중국의 정체성을 형성하다

용이나 봉황, 기린은 다 상상의 동물이잖아요. 그럼 실제로 나타날 리도 없는 거 아닌가요?

이 동물들은 유교 경전을 비롯해 중국의 오래된 문헌과 기록에 구체적으로 등장합니다. 심지어는 신하가 황제에게 올리는 상소문에도 '어느 마을의 아무개가 용이 하늘로 승천하는 걸 봤다더라', '기린이 나타나 어딘가로 가고 있다더라' 하는 문장이 나와요.

설마 진짜로 나타난 건가요?

거짓 보고죠. 황제에게 잘 보이려고 아부하기 위해 올렸던 겁니다. 이 같은 상징들을 상서(祥瑞)라 합니다. 복되고 길한 일이 일어날 조짐이 있을 때 '상서롭다'고 말하는데 이때의 상서와 같아요. 비판적으로 보자면 당시 상서는 무엇이 좋고 나쁘고, 옳고 그른지에 관해 백성들의 판단을 흐리게 만드는 역할을 했습니다. 폭정을 하는 왕이 있다고 상상해보세요. 그러던 어느 날 왕의 정치에 감동한 하늘이 용을 내려줬다는 소문이 퍼져요. 백성들은 어떻게 반응했을까요?

하늘이 아무 이유 없이 용을 보냈을 리 없으니 갈팡질팡했겠는데요.

그렇죠. 황제는 이를 이용해 나라를 수월하게 다스릴 수 있었습니다. 하지만 앞서 용꿈처럼 상서는 정치적 목적과는 별개로 일상에서도 자주 등장합니다. 복을 기원하고 악한 걸 쫓는다는 의미에서 지배층

궁중 여성 혼례복, 1880년 이후, 국립고궁박물관
창덕궁에 보관되어 전해진 혼례복으로 사진은 혼례복의 뒤판이다. 가운데에 연꽃과 백로를 넣었고
소매에는 봉황 한 쌍을 배치했다.

이고 백성이고 할 것 없이 즐겨 사용했지요. 조선시대 혼례복에도 새
겨졌어요. 위 사진을 보세요. 소매 끝동에 봉황 한 쌍이 자수로 장식
됐죠. 소매를 포개면 두 봉황이 만나도록 되어 있습니다. 봉황 한 쌍
이 다정히 마주보듯 행복한 결혼 생활을 이뤘으면 하는 기원을 담은
겁니다.

| 토끼는 왜 달에 살까 |

혹시 '푸른 하늘 은하수 하얀 쪽배에 계수나무 한 나무 토끼 한 마
리'라고 하는 노랫말 들어봤나요? 하얀 쪽배가 달을 가리키고 거기
에 토끼가 살고 있다는 내용입니다.

중국의 정체성을 형성하다

어릴 적엔 너도나도 달에 토끼가 산다고 생각하곤 했어요. 달에 난 검은 반점이 토끼 모양이라고 하면서요.

그 전설이 도교에서 유래했다는 건 몰랐겠지요. 토끼가 달에 살게 된 이유가 심지어 불로장생의 영약을 관리하는 신선을 모시기 위해서였답니다. 신선이 되려면 누구든 이 영약을 먹어야만 합니다.

아무리 노력해도 그 영약이 없으면 신선이 못 되나요?

맞습니다. 그러니 관리자가 아무나는 아니었겠죠. 토끼가 모시던 서왕모가 그 관리자였습니다. 신선들의 신선이랄까요. 불로장생을 애타게 바랐던 한나라 사람들에겐 서왕모를 향한 신앙이 압도적이었습니다. 황실에서는 매일 서왕모를 위해 향을 피우거나 제사를 지냈어요. 유교를 국교로 공표한 한 무제조차 애틋하게 섬겼고요. 『한 무제 내전』이라는 책에 한 무제와 서왕모가 만나 사랑을 나눈다는 이야기가 아름답게 그려질 정도예요.

그 밖에도 서왕모 이야기는 우리 삶에 여러 흔적을 남겼습니다. 흔히 세상은 요지경이라고 말하는데 이때 '요지'는 서왕모가 살던 곤륜산의 연못을 가리켜요. 그 연못을 비추는 거울이 요지경(瑤池鏡)이에요. 우리네 삶은 결국 신선 세계의 연못에 비치는 풍경에 불과한 걸지도 모르지요. 중국 서쪽에 실제로 있는 곤륜산맥도 서왕모의 곤륜산에서 이름을 따온 걸로 보여요.

실크로드의 곤륜산맥
아시아에서 손에 꼽는 긴 산맥 중 하나로 가장 높은 산은 해발고도가 약 7200미터에 달한다.

엄청 영험한 산맥이었나 봐요.

웅장한 자연물을 용이라 비유했던 것처럼 현실의 곤륜산맥도 신선이 사는 산만큼 매우 험한 산이었기에 붙은 이름이겠죠. 도교 신화에 따르면 서왕모의 곤륜산도 아무나 갈 수 없는 곳입니다. 익수, 혹은 약수라는 강으로 둘러싸여 있었거든요.

배를 타고 건너면 되지 않나요?

그게 불가능했습니다. 익수에 배를 띄우려고 해도, 수영을 하려고 해도 뭐든 다 가라앉아 버렸다고 합니다. 그러니 곤륜산은 오직 날 수 있는 신선들만 갈 수 있었어요. 서왕모의 심복도 새였지요. 세 마리 푸른 새여서 '삼청조'라 불렸습니다. 서왕모가 필요로 하는 걸 물

중국의 정체성을 형성하다

어다 줬대요.

| 서왕모의 도교적인 세계 |

본격적으로 서왕모와 그 세계를 들여다봅시다. 아래는 한나라 때 만들어진 화상전이에요. 가운데에 호랑이와 용이 한 몸인 것처럼 연결된 게 대좌입니다. 그 위에 앉은 사람이 서왕모고요. 의자조차 평범하지 않은 걸 보면 서왕모가 보통 존재는 아닌 게 확실해요. 기록에 따르면 서왕모는 머리에 실패처럼 생긴 옥승을 꼭 비녀처럼 꽂고 있었다는데 여기서도 머리 장식이 딱 그 모양입니다. 오른쪽 아래에 토

서왕모

대좌

삼족오

토끼

두꺼비

서왕모가 새겨진 화상전, 1~3세기, 중국 사천성 출토, 사천대학박물관

끼가 보이지요? 무릎을 굽힌 채 두 손으로 공손하게 나뭇가지 모양 촛대를 받쳐 들고 있군요.

진짜 토끼네요! 토끼는 서왕모를 모시느라 달에 살게 됐다고 했잖아요? 그럼 달은 어디 있나요?

지금 화상전 속 세계가 달의 세계입니다. 서왕모(西王母)의 이름을 풀어보면 서쪽에 사는 왕모, 즉 '서쪽을 다스리는 어머니 신선' 정도의 뜻이에요. 옛날 중국 사람들은 서쪽이 달의 세계고 서왕모가 달을 다스린다고 상상했어요. 하늘을 올려다봤을 때 달이 서쪽에서 떠오르는 것처럼 보였기 때문입니다. 물론 과학적으론 움직이는 건 지구지 달이 아니지만요. 도교에서는 달을 두꺼비와도 연관시킵니다. 서왕모 의자 바로 아래에 한쪽 다리를 들고 춤을 추는 것 같은 두꺼비가 있습니다.

흥겨워 보이네요. 서왕모를 섬겨서 즐거운 걸까요.

그런 것 같죠. 일단 여기까지는 완벽한 달의 세계입니다. 그런데 두꺼비에서 시선을 왼쪽으로 옮기면 웬 새 한 마리가 보입니다. 다리가 셋 달린 까마귀라 '삼족오(三足烏)'라고 하죠. 오른쪽처럼 우리나라 고구려 벽화에도 자주 그려지곤 했으니 아는 분이 있을지도 모르겠네요. 삼족오는 태양을 상징합니다. 태양은 동쪽에서 뜨는 만큼 동쪽과 연관이 있고요.

　　　　　　　　　중국의 정체성을 형성하다

오회분 4호묘 동벽 천장 고임부 벽화, 5세기(고구려), 중국 길림성
윗부분의 가운데에 태양 안에 들어가 있는 삼족오가 그려졌다.

달의 세계에 갑자기 태양이라고요?

의외지요. 서왕모와 짝을 이뤄 동쪽을 다스리는 신선이 따로 있습니다. '동왕공'이라는 남자 신선이죠. 높은 신분의 남성에게 무슨 '공'이라는 칭호를 붙이듯이 부른 겁니다. 중국식 사고방식으로는 음양이 조화를 이뤄야 해요. 그럼 서쪽은 여성 신선이 다스리니 동쪽은 남성 신선이 다스려야 맞겠죠. 따져보면 동쪽은 동왕공과 관련이 있어 태양도 그럴 것만 같지만 이 시기 사람들은 동왕공에게는 아무런 관심이 없었습니다. 그냥 서왕모가 달과 태양 다 관장한다고 생각했어요. 즉 하루를 온전히 주관하는 존재가 서왕모였습니다.

서왕모의 인기가 진짜 하늘을 찌르긴 했나 보네요.

불로장생의 영약을 서왕모가 갖고 있는 한 어느 신선이 그 인기를 능가하겠어요? 화상전의 오른쪽 아래를 보면 살포시 앉아 절을 하고 있는 사람들이 있어요. 불로장생의 영약을 하사해주십사 간절히 청하는 모습이죠. 왼쪽에 서 있는 키 큰 사람은 서왕모를 지키는 수문장이고요.

여기 나올 거라 생각지 못한 존재가 토끼 위쪽에 하나 있습니다. 오른쪽 페이지를 보세요. 다리가 넷 달린, 익숙하면서도 비범한 동물이 있어요. 다름 아닌 구미호입니다.

구미호요? 전설에 나오는 꼬리 아홉 개 달린 여우 말인가요?

수문장

절하는 사람들

서왕모가 새겨진 화상전(부분)

　　　　　　　　　　　　　　중국의 정체성을 형성하다

네, 등 뒤로 길다란 잎사귀처럼 보이는 게 꼬리입니다. 어릴 때 꼬리 아홉 개 달린 여우가 간을 빼먹는다는 이야기 들어봤지요? 원래 구미호는 무서운 존재만은 아니었어요. 서왕모를 모시는 신령한 존재였죠.

서왕모가 새겨진 화상전 속 구미호(부분)

| 태양의 까마귀, 달의 두꺼비 |

그런데 왜 삼족오가 태양을 상징하고 두꺼비는 달을 상징하게 된 건가요?

서왕모가 등장하는 중국 전설에서 실마리를 찾을 수 있습니다. 전설이다 보니 세부 내용은 지역마다 차이가 있지만 제가 좋아하는 버전으로 들려드릴게요. 페이지를 넘겨 화상석 탁본을 보세요. 가운데에 커다랗고 풍성한 나무가 서 있습니다. 세상의 가장 동쪽, 해가 뜨는 곳에 있다는 부상나무예요. 부상나무에는 태양이 열 개 걸려 있어 매일 돌아가며 세상을 교대로 비췄다고 합니다. 매번 까마귀가 태양을 물고 나와 세상을 밝게 비추도록 도왔죠. 탁본에서 부상나무 주변으로 날아드는 새들이 바로 까마귀입니다.

까마귀가 까만 것도 태양을 나르다 새까맣게 타버렸기 때문일까요.

그럴지도 모르죠. 그러던 어느 날 서왕모를 모시던 시녀가 불로장생의 영약을 훔쳐 달아납니다. 이 시녀의 이름을 지역마다 다르게 불러서 항아, 혹은 상아라 해요. 그 사실을 안 서왕모는 화가 단단히 났죠. 항아를 찾기 위해 열 개의 태양을 동시에 뜨게 합니다. 온 세상을 더 밝게 비춰 항아를 찾고자 한 겁니다. 열 개의 태양이 세상을 이글이글 비추자 지구상의 모든 게 불타고, 식물은 죽어갑니다. 그때 예라는 궁수가 나타나 태양을 향해 차례차례 활을 쐈어요. 단 하나

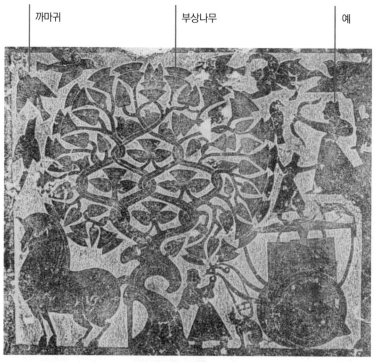

궁수 예와 부상나무, 기원전 2세기, 중국 산둥성 가상현

중국의 정체성을 형성하다

의 태양만 남기고 말이에요. 지금 우리가 하나의 태양 아래에서 따스함을 느끼며 살 수 있는 건 예 덕분입니다.

태양을 활로 쏴서 떨어뜨렸다니 보통 궁수가 아니군요.

그렇죠. 어느 전설에선 예가 항아의 남편이었다고 말합니다. 부인의 행동에 책임감을 느껴 직접 활을 들고 나섰던 거라고요. 탁본의 오른쪽 상단에서 활을 쏘는 사람이 예입니다.

항아는 어떻게 됐나요? 예가 고생하고 세상이 멸망할 위기까지 처했었는데요.

서왕모의 손아귀에서 벗어나는 일이 쉬울 리 없죠. 곧바로 붙잡힙니다. 서왕모는 항아를 두꺼비로 만들어 달로 내쫓아버려요. 달에서 토끼와 쓸쓸히 지내는 그 두꺼비가 항아란 거지요.

이런 상징들은 쭉 반복됩니다. 기원후 4~5세기에 그려진 다음 페이지의 무덤 벽화가 그 예입니다. 앞서 본 조각과 똑같이 가운데에 서왕모, 그 아래에 삼족오와 구미호가 있어요. 한나라 사람들이 사후에라도 신선 세계에 가고 싶어 했다고 했던 걸 기억하나요? 시기를 막론하고 서왕모 도상은 무덤 천장에 들어가는 경우가 많았습니다. 특정한 하늘, 즉 저세상을 염두에 뒀기 때문이죠. 이 벽화도 천장 쪽에 그려졌고요. 죽은 뒤에 영혼이 서왕모가 있는 신선 세계로 올라갔으면 하는 소망이 계속됐다는 걸 알 수 있습니다.

삼족오 서왕모 구미호

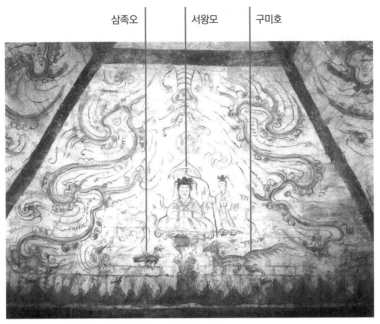

서왕모, 4~5세기, 중국 감숙성 주천 시 정가갑 5호분 서벽
맞은편인 동쪽 벽 천장에는 동왕공이 그려져 있다. 서왕모의 아래 왼쪽에 검은 새가 삼족오
오른쪽이 구미호다.

이후에도 서왕모 신앙은 선풍적인 인기를 이어갔어요. 지금까지도
도교에서 서왕모는 중요한 신이지요. 이런 이야기들은 오래도록 구
전으로만 전해지다가 기원후 200년대가 넘어서야 문자로 기록됐습
니다. 그런 의미에서 한나라는 오늘날까지 통용되는 중국 신화와 상
징의 원형이 만들어진 시기라고 할 수 있어요. 한나라 미술은 그 세
계관을 담은 가장 오래된 이미지 문화인 셈입니다.

중국에선 당연히 뭐든 글로 기록할 줄 알았는데 의외군요.

중국의 정체성을 형성하다

| 중국의 신화 속으로 |

신화와 상징 그리고 세계관은 당시 사람들이 무엇을 중요하게 여겼는지를 보여주는 창입니다. 입으로 전해오다 이미지로 표현되고 마침내 문자로까지 기록된 거니까요. 신화 내용 중에서 오랜 시간 변함없이 이어진 부분을 살펴보는 것도 중요하지만 무엇이 어떻게 변했는가를 짚어보는 것도 의미가 있을 겁니다. 유행이 달라지듯이 시기에 따라 사람들이 강조하고자 하는 내용도 변하기 때문입니다. 서왕모의 시종이었던 복희와 여와로 이야기를 이어가 보죠.

아래 조각은 복희와 여와가 새겨진 한나라 때의 화상전이에요. 둘 다 상반신은 사람, 하반신은 용 모양을 하고 있어요.

복희 　　　　　　　　　　　　　　　　　　　　　　　　　　　　여와

복희와 여와, 1~3세기, 중국 사천성 출토, 사천성박물관
복희와 여와는 보통 굽은 자와 컴퍼스를 든 형태로 그려진다. 잘 보이지는 않지만 이 화상전에서도 복희와 여와가 다른 손으로 무언가를 쥐고 있음을 알 수 있다.

서왕모의 시종이라더니 생김새도 심상치 않네요.

복희와 여와는 서왕모의 시종으로서 해와 달을 관장했습니다. 화상
전 왼쪽에서 해를 든 게 복희, 오른쪽에서 달을 든 게 여와예요. 동
그라미 안에는 각각 삼족오와 두꺼비가 들어 있습니다. 화상전이 오
래돼서 마모가 심한 탓에 잘 보이지 않지만요.
이번에는 오른쪽 그림을 보세요. 과거 서역의 도시 중 하나였던 투르
판에서 7세기경에 만들어진 복희와 여와입니다. 방금 본 화상전 속
복희와 여와와는 차이가 있지요?

이 그림 속 복희와 여와가 더 사이좋아 보이기는 해요.

투르판의 아스타나 고분군 입구
3~8세기에 이르는 세월 동안 공동묘지 역할을 해온 아스타나 고분군에서는 수많은 부장품과
미라가 나왔다.

중국의 정체성을 형성하다

복희와 여와, 7세기, 중국 신장위구르 자치구 투르판 아스타나 고분군 출토, 국립중앙박물관
아스타나 고분군에서 복희와 여와는 주로 시신 옆에서 발견되거나 무덤 천장 부분에 벽화로
그려졌다.

화상전의 복희와 여와는 분리된 존재였습니다. 그런데 여기선 둘이 꼬리를 배배 꼬면서 연리목처럼 꼭 붙어 있어요. 음양오행설이 반영됐기 때문입니다. 음양이 조화롭도록 복희와 여와가 똬리를 튼 채한 몸으로 묘사된 거죠. 이 그림이 그려진 7세기는 당나라가 서역을점령해 자기 영토로 삼은 땝니다. 그러면서 서역에 중국 신화와 사상도 풍부하게 전해졌어요. 그중 음양오행설은 아주 인기가 많았다고해요.

오늘날엔 도교 하면 미신을 떠올리는 분이 많을 겁니다. 물론 도교는 길흉화복을 바라는 민간신앙의 성격이 있지요. 하지만 미신이라며 무시할 수 있는 건 아니에요. 서양의 그리스 로마 신화처럼 세상을 설명하는 정교한 세계관이기도 했으니까요.

지금까지 유교와 도교 세계관에 입각한 다양한 전설과 상징이 한나라 시대에 어떻게 미술 작품에 녹아들었는지를 살폈습니다. 2000년이 흐른 현재도 이는 중국, 더 나아가 동아시아 세계관의 일부를 이루고 있죠.

| 중국적인, 가장 중국적인 청동 그릇 |

한나라 때는 가장 중국다운 미술이 완성되는 시기입니다. 청동 그릇두 점으로 이 무렵 완성된 완벽한 아름다움을 보여드릴게요. 중산정왕 유승의 묘에서 나온 오른쪽 '조전문호'를 먼저 봅시다.

중산정왕 유승… 어디서 많이 들어봤는데요.

　　　　　　　　　　중국의 정체성을 형성하다

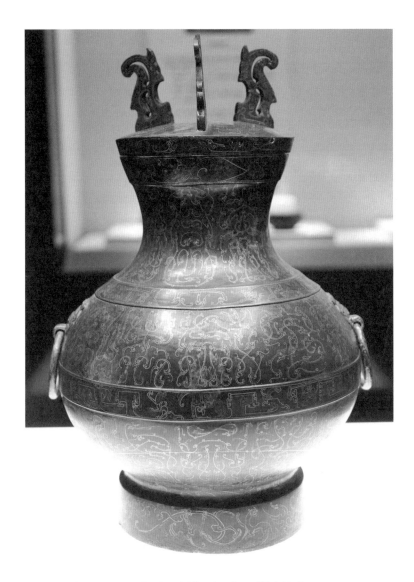

조전문호, 기원전 2세기, 중국 하북성 중산정왕 유승묘 출토, 하북성박물관

유비가 조상이라 말했던 한나라의 그 황손이지요. 한 무제의 이복형 제고요. 이렇게 꽃병처럼 생긴 그릇을 '호'라고 해요. 조전문은 새 발자국을 연상시키는 오래된 글자인 조전을 무늬로 새긴 걸 가리킵니다. 조전은 한자의 기원 중 하나예요. 한자를 처음 만든 사람은 전설 속 인물인 창힐이라 하죠. 창힐은 새가 흙 위를 걸어간 발자국에서 영감을 받아 뜻을 전달하는 글자를 고안했다고 해요. 그 때문에 조전의 조는 새 조(鳥)를 쓰고요. 한나라 전후에 조전을 문양으로 새긴 청동 그릇이 제작되기 시작합니다.

설마 항아리에 있는 문양이 글자라는 소리는 아니겠죠?

아니긴요, 정확합니다. 문양을 좀 더 확대해봅시다. 아래를 보세요.

조전문호에 새겨진 조전문(부분)

중국의 정체성을 형성하다

조전문호의 고리 장식(부분)

웬 동물들이 춤추듯이 꼬불꼬불 늘어서 있습니다. 고대 청동기 표면에 있는 용무늬 같기도 해요. 이 무늬가 바로 조전문이랍니다.

하지만 글자처럼 안 보여요.

한자의 기원이 되는 먼 옛날 글자다 보니 우리 눈엔 무늬 이상으로는 안 보이는 거죠. 이 중 몇몇은 한자와 비교해 무슨 글자인지를 알아냈다고 합니다. 완전히 해독은 안 됐지만요.

조전문호의 양옆에는 위처럼 생긴 고리가 달려 있습니다. 이 고리 부분은 나름 익숙한 모습이에요. 상나라 때 청동기를 장식했던 상상 속 괴수 문양인 도철문과 비슷하지요? 도철문이라 확언할 순 없지만 도철문에서 유래한 건 틀림없어 보입니다.

(위)이탈리아 베네치아의 카니발 가면을 파는 상점
코 위와 눈을 덮는 가면이 얼핏 중국 미술의 포수와 닮아 보인다.
(아래)도깨비 문고리, 통일신라시대, 경주 동궁과 월지 출토, 국립경주박물관
동궁과 월지는 '안압지'라는 명칭으로 더 잘 알려진 곳이다. 통일신라시대 당시의 화려한 문화를
보여주는 장소로 이 문고리 역시 동궁과 월지에서 출토됐다.

중국의 정체성을 형성하다

정말 괴물 얼굴처럼 생겼네요.

그래서 이걸 중국에서는 포수라 부릅니다. 수가 머리 수(首) 자예요. 포수의 생김새가 눈과 코, 입을 갖춘 얼굴을 연상시켜서 붙은 이름이죠. 서양에서 가장무도회 할 때 쓰는 가면 같기도 합니다. 도철문은 사라졌어도 포수는 앞으로 계속 나와요. 이런 괴수야말로 무엇보다 중국적인 모티프 중 하나지요.
이 모양이 우리 조상들에게도 재미있어 보인 모양이에요. 조전문호의 포수와 유사한 문고리가 신라에서도 나온답니다.

아름다운 청동 그릇을 보여주신다고 하지 않았나요? 조전문호가 그런지 잘 모르겠어요.

그럼 페이지를 넘겨 두 번째 청동 그릇을 볼까요? 마찬가지로 유승묘에서 출토된 '동제도금반룡문호'라는 그릇입니다.

이름이 엄청 기네요.

어렵게 들리긴 해도 끊어 읽어보면 이름 안에 그릇에 대한 모든 정보가 들어 있어요. 청동으로 만들어서 동제(銅製), 그 위에 금을 입혀 도금(鍍金), 그리고 반룡 무늬를 새긴 호라 반룡문호(蟠龍文壺)가 된 겁니다. 반룡은 아직 승천하지 못한 상태의 용을 뜻해요.

동제도금반룡문호, 기원전 2세기, 중국 하북성 중산정왕 유승묘 출토, 하북성박물관
한나라 황제 한 경제가 전투에서 승리한 후 빼앗은 전리품 중 하나였던 이 호를 아들인 유승에게
하사했던 걸로 추정된다.

중국의 정체성을 형성하다

그릇에 한가득 들어가 있
는 무늬가 용인가 보군요?
자세히 보니 되게 징그럽
네요.

그처럼 문양을 잔뜩 채워
넣는 게 중국 미술의 특징
중 하나입니다. 조전문호,
동제도금반룡문호 모두
가는 문양, 굵은 문양 가
릴 것 없이 빽빽이 넣었습
니다. 춘추전국시대를 다

청동 준, 기원전 5세기, 중국 호북성 증후을묘 출토,
호북성박물관

룰 때 봤던 청동 준을 기억하나요? 뱀처럼 생긴 용으로 가득 차 있
던 그릇 말입니다. 기억을 되살릴 수 있도록 오른쪽 위에 다시 가져
왔습니다. 이 '과도함의 미'가 한나라로 이어져 완전히 중국적인 특
징으로 자리 잡은 거죠.

또 봐도 소름 끼쳐요….

중국 사람들이 빈 공간을 좋아하지 않았던 건 분명해요. 한나라에
이르면 전체적인 형태도 이전 시대보다 더 완벽한 균형을 좇게 됩니
다. 지금껏 살펴본 호 두 점 모두 배가 공처럼 팽팽하고, 위아래가 균
형이 잡힌 게 비율도 자로 잰 듯 정확해 보입니다. 다듬으면 아예 공

을 만들어 축구를 해도 될 정도로 몸통이 동그랗게 생겼습니다. 그에 비해 그릇의 목은 가늘면서 맨 아래쪽 굽은 두껍고 투박하죠. 굽이 투박한 건 이때가 기껏 기원전 2세기라 기술이 부족했던 탓이에요. 그래도 콜라 유리병과는 비교도 안 되는 곡선미가 느껴지죠. 좁은 목에서부터 팽팽하고 동글동글한 몸통, 두꺼운 굽으로 마무리한 걸 보면 이 형태가 조화와 균형, 완벽함을 추구한 끝에 나온 결과라는 걸 알 수 있습니다.

문양도 그렇고 모양새도 그렇고 다 집요한 느낌이에요.

도리어 헝클어뜨리고 싶은 마음이 생기지 않나요? 중국 미술은 전반적으로 이처럼 조화를 추구하고 균형에 무척 신경을 씁니다. 절대 이 조화를 벗어나거나 해치면 안 될 것 같아, 보는 사람도 덩달아 긴장하게 되죠. 마치 엄격한 선생님 앞에서 몸을 비틀지도, 가려워도 긁지 못하는 학생이 된 기분이랄까요.

| 조화, 느슨함 그리고 강약 |

우리나라 미술은 어떤가요? 우리만의 고유한 특징이 있었겠죠?

조선시대 그릇과 비교하면 한나라 청

분청사기 병, 조선시대 초, 전라북도 고창군 용산리 출토, 국립전주박물관
좁은 목이 아래로 내려오면서 점점 넓적해진다. 겉에는 수초 무늬를 상감했다.

동 그릇의 조화와 균형이 무엇인지 더 와닿을지도 모르겠네요. 우리 조상들은 적어도 조선시대까지는 완벽함엔 딱히 관심이 없었습니다. 오히려 조금 느슨하고 풀어져 있죠. TV 사극에서 "주모! 술 한 잔 가져와!"라고 외치면 주모가 들고 오는 술병이 어땠는지 떠올려 보세요. 왼쪽처럼 술병 아래가 퍼져서 편안하게 눌러앉아 있을걸요. 만약 그렇지 않고 균형이 잡힌 그릇을 내왔다면 그건 중국 수입 그릇일 거예요. 중국과 우리나라의 미감에는 그 정도로 근본적인 차이가 있습니다.

함께 동북아시아로 묶이는 일본은 또 다릅니다. 제가 본 일본 미술은 어느 한쪽에 강약을 명확하게 두는 게 특징이었습니다. 균형을 깨서 한쪽으로 치우치게 하는 걸 좋아했죠. 쉽게 말해 양극단이 있을 때 '이쪽 끝! 아니면 저쪽 끝!' 하는 듯했어요. 한·중·일에서 중국이 완벽함과 조화를 추구한다면 우리나라는 편안하고 느긋한 느낌이고, 일본은 강약이 분명한 편이죠.

가까이 있는 나라지만 서로 좋아하는 그릇이 이만큼이나 달랐다는 게 신기해요.

혼아미 고에쓰, 후지산 명 라쿠야키 다완, 17세기 초, 산리쓰핫토리미술관
윗부분은 하얀색 유약을 발라 희게 하고, 아랫부분은 검게 뒀다. 만들다 만 도자기처럼 보이기도 하지만 소박함의 미를 밀어붙인 작품으로 당시 일본에서 이런 다완이 각광을 받았다.

확실히 그래요. 이렇게 다른 미감을 지닌 동아시아의 세 나라가 그럼에도 비슷한 세계관을 공유했다는 게 놀랍기도 하고요.

이번 강의에서는 세계관의 기초가 되는 중국의 상징들이 한나라 때 정착되는 모습과 이 시기에 이르러 가장 중국다운 형태로 완성되는 걸 봤습니다. 그런데 중국 호남성에서 지금껏 짚은 모든 상징의 원형을 다 꾹꾹 눌러 넣은 무덤이 하나 발견됐습니다. 그 무덤의 정체를 알아볼까요?

중국의 정체성을 형성하다

현재까지 동북아시아 사회를 지배하고 있는 세계관은 한나라 시기에 구체화됐다. 유교와 도교의 여러 상징이 미술의 형태로 사람들의 삶에 깊이 들어왔고 동시에 '중국다운 미술'이 자리 잡는다.

• 유교의 상징	한나라 때 국가의 지원을 받으며 유교와 도교 문화가 화려하게 꽃핌. 이에 따라 상징들도 분명하게 정리되기 시작. 예 용·봉황·투실투실한 알곡·연리목·기린 등 ⋯› 천자가 덕으로 나라를 다스릴 때 하늘에서 내려준다는 길한 징조. 태평성대의 상징.
• 도교의 상징	달 토끼 전설이 도교에서 시작됨. 신선에 대한 많은 이야기는 신화나 전설의 형태로 구전되면서 미술 작품으로 남게 됨. 서왕모 불로장생의 영약을 관리하는 신선. 달에서 살면서 서쪽을 다스림. 달과 해를 뜨게 함. 토끼, 삼청조, 삼족오, 구미호, 두꺼비 등을 부림. ⋯› 시대에 따라 전설이나 미술 표현이 변하기도 함.
• 완벽한 균형을 추구한 청동기	조전문호 중산정왕 유승의 묘에서 발견된 청동 항아리. 새 발자국 모양의 글자인 조전문이 새겨져 있음. 도철문과 유사한 고리. 동제도금반룡문호 금을 입혀 장식한 반룡 무늬의 청동 항아리. 용무늬가 과하게 장식돼 있음. ⋯› 완벽한 균형미를 추구하는 것이 중국 미술의 특징으로 자리매김함.

• 한·중·일
 스타일의 차이

중국	우리나라	일본
완벽함을 추구. 긴장감을 일으킴. 예 한나라 청동 그릇	다소 느슨한 미감. 편안하고 느긋한 느낌. 예 분청사기 병	한쪽으로 치우치게 하는 걸 선호. 강약을 분명하게 표현. 예 라쿠야키 다완

⋯› 각자 추구하는 미의 방향은 다를지라도 같은 세계관을 공유했음.

떨어져 나가 앉은 산 위에서
나는 그대 이름 부르노라

설움에 겹도록 부르노라
설움에 겹도록 부르노라
부르는 소리는 비껴가지만
하늘과 땅 사이가 너무 넓구나

- 김소월, 「초혼」 중

05

현실과 비현실의 공존

#마왕퇴 #칠기 그릇 #T형 비단

한나라는 유교라는 현실적인 세계관에 도교와 민간신앙에서 비롯된 비현실적인 세계관이 뒤엉킨 사회였습니다. 이 특징은 상징으로서 미술에 남았고요. 이번에 볼 유적은 그 모든 특징을 망라한 곳이지요. 놀라게 할 의도는 없지만 마음의 준비를 하고 아래를 보세요.

마왕퇴 1호묘의 미라, 호남성박물관
발굴 당시 20겹이나 되는 천에 감싸여 있었는데 보존 상태가 매우 훌륭했다.

깜짝이야! 이게 뭔가요?

'마왕퇴의 귀부인'이라 불리는 미라입니다. 마왕퇴는 이 미라가 나온 무덤 이름이에요. 그 무덤을 발굴하는 과정이 『마왕퇴의 귀부인』이란 소설로 나와 유명해졌죠. 보존이 어찌나 잘됐는지 2000년 전의 미라인데도 맨눈으로 피붓결이 보입니다. 손가락으로 피부를 누르면 움푹 패었다가 원상태로 돌아올 만큼 탄성도 남아 있었어요. 이목구비도 확연하고 부분적으로 관절을 움직일 수 있었다고 합니다. 심지어는 죽은 지 얼마 안 된 사람처럼 해부할 수 있었다는데 그 결과 생전 동맥경화와 류머티즘을 앓았던 50대 초중반 여성으로 밝혀졌습니다. 죽기 전 몇 년간은 절뚝이며 걸었을 거라 해요.

이 미라가 정말 귀부인이었나요?

미라의 이름은 신추였어요. 한나라 제후국 '장사국'의 승상이었던 이창의 부인이었답니다. 승상이니 고위 공직자의 부인이었던 셈입니다. 장사국은 호남성 '장사' 지역을 이르고요. 마왕퇴가 발견된 곳도 이 지역에섭니다.

그런데 왜 무덤 이름이 마왕퇴인가요? 안 그래도 무덤인데 악마 할 때 그 마왕인가 싶어서 오싹해요.

오늘날 호남성의 장사
장사는 호남성의 성도로 진나라 때부터 중요한 도시였다. 3000년의 역사를 자랑하며, 전국시대에는 굴원과 같은 중국 유명 시인이 활동했던 곳이기도 하다.

한자가 다릅니다. 마왕퇴의 마왕은 말 마(馬)에 왕 왕(王) 자를 써요. 퇴(堆)는 언덕을 가리키고요.

그럼 말의 왕이 묻힌 언덕이란 뜻이군요.

직역은 그렇지만 10세기에 이 지역을 다스렸던 마은(馬殷) 왕의 마를 따 마왕이라 불렀던 겁니다. 사람들은 오래전부터 여기 있었던 언덕을 마은 왕의 무덤이라 믿었어요. 정작 무덤을 파보니 이창과 신추, 그 아들이 묻혀 있었지만요. 그래서 일단 부르던 대로 부르되 실은 한나라 때 무덤이었으니까 한나라 무덤을 뜻하는 '한묘'라 했죠. 정확한 명칭은 '마왕퇴 한묘'입니다. 무덤은 발굴 순서에 따라 1, 2, 3을 붙였습니다. 1호묘가 신추, 2호묘가 이창, 3호묘는 아들 묘였어요.

보존되어 있는 마왕퇴 무덤
마왕퇴는 무덤을 깊게 파고 회반죽을 두텁게 쌓아 공기 접촉을 최소화해 만들었다. 오른쪽 위의
펜스가 일반 성인의 복부 부근에 닿는 높이니 어마어마한 깊이라는 걸 짐작할 수 있다.

이창과 아들의 미라는 안 나왔나요? 발견됐으면 마왕퇴의 귀공자라
고 하면 될 텐데….

미라가 나온 건 신추 묘뿐
이었습니다. 이창의 무덤
은 도굴돼 무덤 주인을 알
려주는 인장 세 개가 발견
된 것 말고는 이렇다 할 유
물이 나오지 않았죠. 물론
그거라도 나와서 마왕퇴
에 묻혔던 게 이창 일가구
나 하고 알 수 있었지만요.

마왕퇴 2호묘에서 발견된 인장
'장사승상', '이창', '대후지인'이라 적힌 인장 세 개가
발견됐다. 대후지인이란 대후의 인장이라는 뜻으로
대후는 서양의 후작 같은 직위다.

중국의 정체성을 형성하다

| 그릇의 배는 둥글게 |

그래도 나머지 1호묘와 3호묘에서는 유물이 수천 점 나왔습니다. 그중 신추 무덤에서 나온 유물들을 살펴볼까 해요. 우선 그릇을 하나 소개해드릴게요. 이번에는 청동 그릇이 아니라 칠기 그릇입니다. 오른쪽을 보세요.

칠기 호, 기원전 3~1세기, 중국 호남성 장사 마왕퇴 1호묘 출토, 호남성박물관
약 19.5리터의 음료를 담을 수 있는 큰 그릇이다. 연회에서 사용됐을 걸로 본다.

칠기라고요?

혹시 옻닭 먹어봤나요? 옻나무를 같이 넣고 끓여 만든 닭 요리인데 먹으면 옻독이 오를까 봐 안 먹는 분도 많더라고요. 바로 이 옻나무의 수액을 겉에 바른 공예품을 칠기라 합니다. 나전칠기도 칠기 중 하나지요. 중국에서는 칠기를 신석기시대 이전부터 만듭니다. 나무는 썩기 쉬워 무덤에 묻으면 없어지는 경우가 대부분이지만 칠을 하면 오래 보존할 수 있었거든요.

나무 수액을 바르면 나무가 잘 안 썩게 된다니 신기하네요.

공예품에 옻칠을 하는 모습
옻나무 수액에 몇 가지 광물질을 섞어 검은색, 붉은색 등 색을 내서 칠하기도 한다. 우리나라에서도 철기시대에 칠기를 만들기 시작한다.

먼 옛날에 그 사실을 알아차리고 칠기를 만들었다는 게 놀랍죠. 이 그릇에서 주목해야 할 건 형태예요. 재료만 칠기였지 외관은 조전문호나 동제도금반룡문호와 똑같거든요. 목이 길고 홀쭉한데 그릇의 배는 공처럼 둥글지요. 굽은 두툼하고요. 완벽하게 균형 잡힌 모습입니다. 이런 특징이 반복되는 걸 보면 당시 중국 사람들이 이렇게 생긴 그릇을 아주 좋아했던 게 틀림없죠.

| 망자의 관을 지키는 상징 |

방금 본 칠기 그릇은 신추의 관 옆에서 발견됐습니다. 관에는 한나라 때 정착한 여러 상징이 들어가 있어요. 그런데 관이 하나가 아니

라 세 개입니다. 외관, 중관, 내관으로 총 세 개의 관을 만들어 차곡차곡 겹쳐 넣었어요. 이 중 외관과 중관은 옻칠한 뒤 겉에 그림을 그렸죠. 시신을 담는 맨 안쪽의 내관은 옻칠한 뒤 그림 없이 비단으로만 감쌌습니다.

그러면 가족 셋을 묻는 데에 관이 아홉 개나 필요한 거잖아요? 보통 정성이 아닌데요.

죽은 이를 보호하기 위해서였습니다. 악한 것이 망자의 잠을 방해하지 않도록 꽁꽁 싸맨 거지요. 외관과 중관에 그려진 무늬도 같은 목적이었어요.

마왕퇴 1호묘 발굴 당시 관의 구조
나무로 구조물을 짠 뒤 가운데에 관을 삼중으로 놓고 그 주변 공간엔 부장품을 놓았다. 칠기 그릇도 이 부분에 놓여 있었다.

아래에서 외관의 무늬를 보세요. 얼핏 몽글몽글한 구름을 그린 것 같아요. 그런데 자세히 보면 구름 위에 뭔가가 앉아 있습니다.

대체 뭔가요?

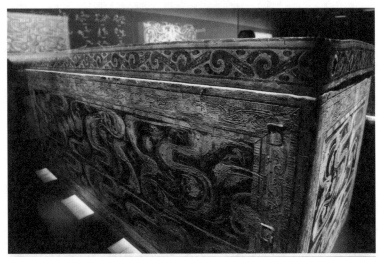

(위)마왕퇴 1호묘의 외관 (아래)외관에 그려진 무늬(부분)

중국의 정체성을 형성하다

중관을 들여다보면 이 존재가 무엇인지 실마리를 찾을 수 있습니다. 아래에 말인지 사슴인지 구분이 안 가지만 활활 타는 것 같은 뿔을 지닌 이 동물이 있습니다. 기린이에요.

좋은 상징을 넣었군요?

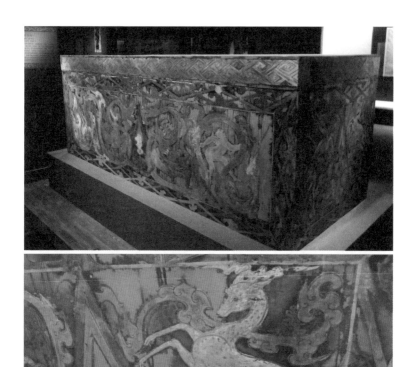

(위)마왕퇴 1호묘의 중관 (아래)중관에 그려진 기린(부분)

맞습니다. 당시 중국 사람들은 일상에서도 상서를 쓰면서 복을 빌고 악을 쫓았다고 했잖아요? 망자의 명복을 빌고 악한 기운이 스미는 걸 막기 위해 관에도 상서로운 상징을 그려 넣은 겁니다. 특별히 악을 쫓는다는 의미를 담을 땐 '벽사'라고 해요. 피할 벽(辟)에 사악할 사(邪)를 써요. 앞서 외관의 구름에 앉아 있던 존재들도 그런 의미를 담고 있고요. 시신과 더 가까운 중관은 아예 겉을 붉게 칠해 더 강력하게 악을 쫓으려 했어요. 실제로는 중관의 붉은색이 사진보다 훨씬 빨갛게 보여요. 옛날 중국 사람들은 붉은색이 악한 걸 쫓고 길한 걸 불러온다고 생각했답니다. 지금도 중국 사람들은 붉은색을 좋아하죠.

악귀들도 저 무덤만큼은 건드리지 않았을 거 같네요.

| 관을 덮은 T형 비단 |

마왕퇴 1호묘의 하이라이트를 보여드릴 차례가 왔군요. 바로 T형 비단입니다. 1호묘와 3호묘에서 각각 하나씩 나왔죠. 다른 유물은 놓치는 한이 있어도 T형 비단만은 절대 지나쳐선 안 됩니다. 한나라 사람들이 상상한 사후 세계의 모든 상징이 담겨 있거든요. 죽은 이가 좋은 곳에 갔으면 하는 염원을 비단 위에 그린 작품인데 우리가 이런 그림을 처음 보는 건 아닙니다. 앞서 용봉사녀도를 봤지요. 봉황을 따라 영생의 세계로 가는 여성을 담은 그림 말입니다.

T형 비단은 용봉사녀도에 비해 훨씬 복잡해졌습니다. 한눈에 훑기

중국의 정체성을 형성하다

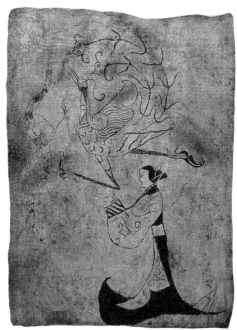

(왼쪽)마왕퇴 1호묘의 T형 비단, 기원전 3~1세기, 중국 호남성 장사 마왕퇴 출토, 호남성박물관
(오른쪽)용봉사녀도, 기원전 3세기경, 중국 호남성 장사 초묘 출토, 호남성박물관

어려울 정도로 갖가지 동물과 사람으로 가득해요. 시간이 흘러 중
국인의 사후 세계관이 진화한 거예요. 상징 체계가 확립되면서 복잡
한 사후 세계를 표현하기도 수월해졌고요.

비단을 T자 모양으로 만든 게 독특해 보여요. 용봉사녀도는 그냥 비
단 쪼가리에 그림을 그린 것 같았는데요.

발굴될 당시 T형 비단은 관 위에 놓여 있었습니다. 왜 비단을 T자로
만들어 관을 덮었는지, 비단의 용도는 대체 뭔지를 두고 사람들 사

(위)한국 전통 장례 행렬 (아래)복온공주 묘의 관을 덮은 명정

명정은 보통 붉은 천을 쓰지만 고급 비단이나 흰 종이에 붉은 물을 들여 쓰기도 한다. 조선 23대 왕 순조의 딸인 복온공주 묘를 이장할 때 관 위를 덮은 명정이 발견됐다.

이에 의견이 분분했죠.

누군가는 '명정'이라 했습니다. 명정은 죽은 이의 신상을 적은 깃발이에요. 산 자와 죽은 자, 귀신과 악귀에게 이게 누구의 장례인가 알리기 위해 상여 앞에 세우곤 했죠. 관이나 장례식장에 세워두기도 했고요. 장례가 끝나면 관 위에 명정을 덮어 함께 묻었습니다. 우리나라에서도 명정을 덮은 관이 발견되기도 했어요.

중국의 정체성을 형성하다

그럼 명정이었을 법도 하네요.

다른 주장을 펼치는 사람도 있었습니다. 초혼 때 쓰는 '비의'라고요. 무덤 출토품 목록 중에 비의가 있지만 이 비단 천을 말하는지는 알 수 없고요. 마왕퇴가 있는 호남성을 비롯한 중국 남쪽 지방에서는 초혼이라는 장례 풍습이 있었어요. 사람이 죽었을 때 비단을 머리에 걸치고 지붕에 올라가 죽은 자의 이름을 세 번 부르는 거죠. '신추야! 신추야! 신추야!' 하는 식으로요. 중국 남부 지방 사람들은 장례를 지내는 동안 죽은 이의 혼이 근처에 머문다고 생각했어요. 그러니 이름을 불러주면 혼이 누가 자신을 부른다고 생각해 도로 육체 안으로 들어가 되살아날 수 있다고 믿었습니다. 그렇게 안 하면 망자의 혼이 섭섭해할 수 있다고 보기도 했지요.

사실 초혼은 우리나라에도 있었던 풍습이에요. 김소월의 시 「초혼」에도 등장하죠. "산산이 부서진 이름이여! 허공중에 헤어진 이름이여! 불러도 주인 없는 이름이여! 부르다가 내가 죽을 이름이여!"라고 이름을 부르거든요. 초혼의 의미를 되새겨보면 무척이나 애절한 시라는 게 실감 납니다.

떠난 이가 살아 돌아오기를 바라는 마음이 느껴지네요… 결국 T형 비단의 정체는 무엇이었나요?

아무도 확신하지는 못합니다. 이게 명정이든, 단순히 비단에 그린 그림이든, T형 비단의 구성 자체는 분명 정형화된 형식을 보여주긴 해

천상 세계

인간 세계

지하 세계

마왕퇴 1호묘 T형 비단의 구성

중국의 정체성을 형성하다

요. 일반적으로 위에서부터 천상 세계-인간 세계-지하 세계로 이루어져 있습니다.

천상 세계는 한나라 사람들이 죽어서 가기를 꿈꿨던 신선 세계예요. 인간 세계는 죽은 이가 살았던 곳이자 남겨두고 가야 하는 곳이고요. 지하 세계는 이 두 세계를 떠받들고 있습니다. 한 인간이 죽어 저세상으로 향하는 과정을 담아낸 거죠. 한번 지하 세계에서부터 천상까지 차근차근 올라가 볼까요? 현실적인 유교 세계관, 비현실적인 도교와 민간신앙의 세계관이 뒤엉킨 한나라의 이승과 저승 세계의 면면을 엿볼 수 있습니다. 알아보기 쉽도록 도안으로 보여드릴게요.

| 지하 세계: 지상을 안전하게 떠받치는 곳 |

지하 세계에는 덩치가 큰 주유라는 존재가 웃통을 벗고 두 손으로 넓은 판을 받치고 있습니다. 이 판이 우리가 사는 지상이에요. 얼마

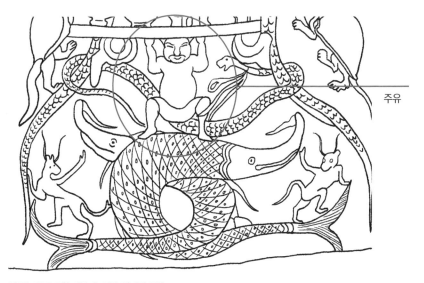

주유

마왕퇴 1호묘 T형 비단 속 지하 세계의 도안

나 무겁겠어요? 그러니 무릎을 굽혀 꼭 천하장사처럼 들고 있습니다.

게다가 웃고 있기까지 하네요.

이 정도는 아무것도 아니라는 것 같죠. 그림 속에서 주유가 밟고 있는 동물은 새우처럼 등을 구부리고 있어요. 비늘 같은 게 표현된 걸 보니 물고기입니다. 당시 중국 사람들은 지하 세계가 물과 관련 있다고 생각했습니다. 의미는 조금 다르지만 서양에서 지하 세계에 스틱스강이 흐른다고 상상했던 것처럼요. 그래서 현세 땅을 떠받친 주유는 물고기나 물뱀, 거북이 등과 함께 표현되곤 합니다.

| 인간 세계: 삶과 죽음은 등을 맞대고 |

주유가 지탱해준 덕에 흔들림 없이 유지되고 있는 인간 세계는 어떤 모습일까요? 마왕퇴 1호묘의 주인인 신추를 여기서 만날 수 있습니다. 오른쪽 도안 위쪽에 지팡이를 들고 선 여성이 신추입니다. 미라의 해부 결과, 발을 절었다고 했는데 지팡이를 보니 가능성은 충분해 보여요. 뒤로는 시종들이 서 있고 맞은편에는 신추를 저승으로 무사히 모셔가기 위해 마중 나온 두 사자가 무릎을 꿇고 있습니다.

주인공이라선지 신추는 가운데 떡하니 그려져 있네요.

그렇죠. 옷도 화려하고 크기도 더 크게 그려서 주인공임을 강조했습

중국의 정체성을 형성하다

니다. 신추는 저승길이 쓸 쓸하진 않았을 겁니다. 사자뿐 아니라 용과 신령까지 나서서 배웅을 하니까요. 양옆에 하늘을 향해 머리를 치켜든 두 마리 용이 보입니다. 그림 한가운데에 있는 도넛 모양의 물체를 관통해 서로 얽혀 있군요. 도넛처럼 보이는 이건 하늘이 둥글다는 걸 상징하는 옥벽입니다. 인간세계와 천상 세계를 연결해주는 역할을 하죠. 죽은이가 하늘로 올라가기를 원했던 고대 중국 사람들이 무덤에 옥벽을 넣었다는 건 알지요? 마왕퇴에서는 실제 옥벽도 많이 나왔다고 해요.

신령도 배웅을 나왔다지 않았나요?

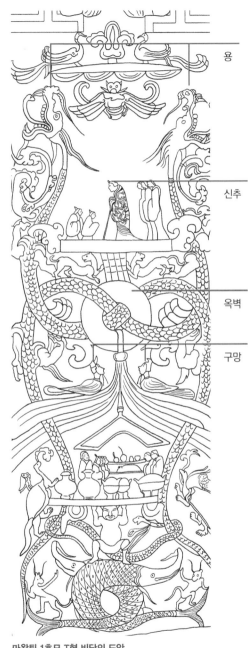

용

신추

옥벽

구망

마왕퇴 1호묘 T형 비단의 도안

옥벽 아래 있지요. 인간 머리에 새의 몸을 가진 존재가 마주 보고 있습니다. 이들을 구망이라 해요. 중국 고대 문헌 『산해경』에 나오는 봄과 나무의 신령이죠. 봄을 관장하는 신령답게 생명, 혹은 탄생을 상징하는 길한 존재입니다. 용과 구망은 이승과 저승, 죽음과 탄생을 동시에 보여

옥벽, 기원전 3~1세기, 중국 호남성 장사 마왕퇴 출토, 호남성박물관
신석기시대부터 무덤에서 나오기 시작한 옥벽은 그로부터 약 3000여 년이 지난 한나라 때도 계속 나온다.

줍니다. 삶과 죽음은 완전히 별개가 아니라는 거죠. 그게 음양이기도 하고요.

죽음이 끝도 영원한 이별도 아니라는 걸 되새기고 싶었나 봐요.

더 위안이 되는 장면이 인간 세계의 맨 하단에서 펼쳐집니다. 오른쪽을 보세요. 사람들이 상을 차려놓고 주변을 에워싸고 있습니다. 제사를 지내는 거예요. 유교에서도 제례를 강조했죠. 지금껏 본 장면들이 손에 잡히지 않는 비현실적인 모습이었다면 이 장면은 사람이 죽은 후, 인간 세계에서 일어나는 일을 구체적으로 보여줍니다. 상에 놓인 그릇 중 왼편의 제기 두 점은 앞서 청동 호나 칠기 호와 생김새가 비슷합니다. 신추는 인간 세계를 떠나도 슬퍼할 필요가 없습니다.

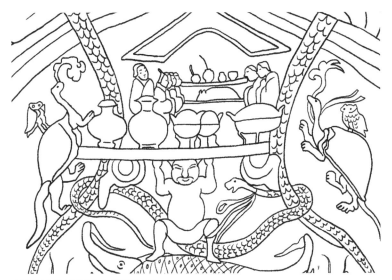

마왕퇴 1호묘 T형 비단 속 한 장면 도안

이렇게 남은 사람들이 신추를 위해 제사를 지내주니까요.

| 천상 세계: 죽은 뒤에도 도달하고픈 낙원 |

인간 세계에서 두 마리 용이 고개를 하늘로 들어 신추를 안내하는 곳, 서왕모가 머무는 천상 세계가 가장 위에 있습니다. 한나라 사람들이 그토록 가고 싶어 했던 낙원이죠. 다음 페이지 도안을 보세요. 맨 위쪽 한가운데 똬리를 튼 뱀 안에 있는 여성이 서왕모입니다. 주변을 둘러싼 새들은 서왕모의 심부름꾼인 푸른 새예요.

복잡하게 뭐가 많아서 잘은 모르겠지만 여기서도 용이 나오는군요.

승천하는 데 성공한 용일 테니 이곳이 얼마나 영험한 곳인지 알겠죠. 왼편에는 초승달과 두꺼비가, 오른편으로는 태양과 삼족오가 있습니다. 도교나 민간신앙에서 기원한 불사의 상징들이지요. 모두 서왕모가 주관하는 세계라는 걸 알려주는 표현입니다.

달과 태양에 얽힌 중국 신화도 들어가 있습니다. 태양이 주렁주렁 달린 부상나무 이야기 기억할 겁니다. 삼족오가 앉은 태양 아래를 보세요. 나무 넝쿨에 걸린 것처럼 어수선하게 퍼져 있는 동그라미가 다 해입니다. 그믐달 아래에는 달을 잡고 있는 사람이 하나 있어요.

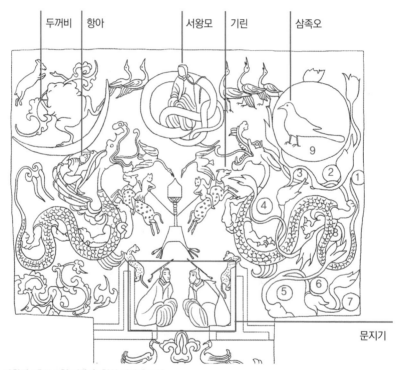

마왕퇴 1호묘 T형 비단 속 천상 세계의 도안
서왕모의 푸른 새는 보통 세 마리라 묘사되지만 여기서는 다섯 마리로 그려졌다. 부상나무의 태양은 열 개라 이야기되나 이 그림에서는 아홉 개만이 등장한다.

이 존재는 서왕모의 불로장생의 영약을 훔쳐 달아난 시녀 항아죠. 머리 위에 있는 두꺼비가 항아가 맞이할 미래입니다.

자기가 어떻게 될 줄도 모르고 태평한 얼굴이네요….

그렇죠. 맨 아래 중앙에 있는 두 사람은 천상 세계와 인간 세계 사이에 놓인 문을 지키는 문지기입니다. 바로 위에는 정확히 알 수 없는 무언가를 붙들고 있는 신묘한 존재들이 있습니다. 기린처럼 보이는 동물을 타고 있군요.

| 모순을 정체성 삼은 사람들 |

유교는 유교고 도교는 도교니까 용과 기린, 서왕모와 두꺼비 하는 식으로 구분이 될 줄 알았는데 그렇지는 않았나 봐요.

그렇습니다. 그게 마왕퇴에서 발굴된 유물을 통해 우리가 확인할 수 있는 한나라 미술의 핵심입니다. 칠기 그릇과 같은 부장품들은 죽어서도 현실의 삶을 이어갈 거라 믿은 중국 고유의 내세관을 보여줍니다. 관에 그려 넣은 벽사와 상서로운 상징, T형 비단에서 유교와 도교, 민간신앙이 뒤엉켜 나타나는 건 한나라 사람들의 세계관이 반영된 거죠. 이 모든 게 한나라 사람들의 사고방식이었던 겁니다. 이번 강의의 제목을 '현실과 비현실의 공존'이라 잡았던 것도 이 이유에서였어요.

그런데 그렇게 정착한 수많은 상징이 우리나라까지 전해질 수 있었던 건 제국으로 성장한 한나라가 400여 년이라는 긴 세월 동안 중국을 지배했기 때문입니다. 특히 한 무제가 이전과는 차원이 다르게 영토를 넓히고 대외 교역도 활발히 하면서 문화가 자연스레 각국으로 전파됐어요. 우리 조상과 영향을 주고받는 일도 점점 늘어납니다. 한나라 유물이 아예 우리나라에서 발견될 만큼요. 대체 어찌된 연유인지 알아봐야겠지요?

중국의 정체성을 형성하다

장사 지역에서 발견된 한나라 시대 무덤에는 미라와 함께 칠기, T형 비단 등이 출토됐다.
비단에 그려진 그림을 보면 당시 사람들의 생사관을 알 수 있다. 유교와 도교, 민간신앙의
상반된 상징들이 한데 어우러진 모습은 중국이라는 세계를 이해할 수 있게 해준다.

• 마왕퇴에서 　발견된 귀부인	**마왕퇴** 호남성 장사 지역에서 발견된 한나라 시기 무덤. 10세기에 이곳을 다스리던 왕의 이름인 마은 왕을 줄여 마왕이 됨. 1호묘는 신추, 2호묘가 이창, 3호묘는 두 사람의 아들. **신추** 한나라 제후국 승상 이창의 부인으로 미라로 발견됨.
• 칠기, 　망자를 기리다	**칠기** 옻나무 수액에 몇 가지 광물질을 섞어 나무에 바른 공예품. 옻칠을 하면 오래 보존할 수 있게 됨. 중국에서는 신석기시대에 이미 생산됨. 세 사람의 관 모두 외관 · 중관 · 내관 삼중 구조로 되어 있고 모든 관에 옻칠이 되어 있음. 상서와 벽사 무늬를 새김. ⋯▸ 죽은 이를 보호하기 위함.
• 천상 세계, 　인간 세계, 　지하 세계를 잇다	**T형 비단** 관을 덮고 있던 비단 천. 상단부터 천상 세계, 인간 세계, 지하 세계가 묘사돼 있음. ⋯▸ 이승과 저승, 죽음과 탄생을 함께 보여주며 삶과 죽음이 완전히 별개가 아니라는 것을 표현.

지하 세계	인간 세계	천상 세계
주유가 지상 세계인 판을 받치고 서 있음. 물과 관련. 수생 생물이 표현됨.	신추와 시종들이 저승으로 가는 중. 남은 사람들은 신추를 위해 제사를 지내고 있음. 사자와 용, 신령이 신추의 저승길을 마중 나옴.	서왕모가 머무는 세계. 왼쪽에는 그믐달과 두꺼비, 오른쪽에는 태양과 삼족오. 문지기와 기린.

참고 비단에도, 실제 묘 안에도 하늘을 상징하는 옥벽이 많이 출토됨.
⋯▸ 유교와 도교의 상징들이 섞여 있음.

"복잡성을 포용하는 것은 삶의 기쁨입니다.
우리의 차이는 우리의 아름다움이지요."

- 어슐러 K. 르 귄

06

퍼져 나가는 한나라 미술, 빛나는 변방

#낙랑 동기 #사루옥의 #무용수 조각 #저패기

중원이 아닌 중국 외곽에서는 한나라 미술이라 하기 어려울 정도로 다채로운 유물들이 나왔습니다. 한족이 아닌 수많은 민족이 자기만의 나라를 세우면서 다른 문화를 발전시켜왔기 때문이에요. 어떤 민족은 일찍부터 한나라 문화를 흡수하거나 자기 문화 위에 덧칠하기도 하고, 어떤 민족은 별개의 문화를 밀고 나가기도 했죠. 어떤 모습이었건 간에 이들은 한나라와 서로 밀고 당기며 미술에 풍성함을 더해줬습니다. 이번 강의에서는 한나라와 비슷한 듯 다르고, 다른 듯 비슷한 외곽의 작품들을 함께 감상해볼까 합니다.

| 영토를 확장하라 |

통형 금구를 두 개 보여드릴게요. 다음 페이지 왼쪽은 앞서 봤던 한나라의 통형 금구, 오른쪽은 평양에서 발굴된 통형 금구입니다.

(왼쪽)금은상감 통형 금구, 기원전 1세기, 중국 사천성 삼반산 출토
(오른쪽)금은상감 통형 금구, 기원전 2~1세기, 평양 출토, 일본 미호박물관

생긴 게 너무 닮았는데요?

한 세트처럼 보일 정도로 아주 비슷하죠. 왼쪽 금구는 파란 터키석을 감입해서 오른쪽 금구보다 화려해 보여도 두 금구 모두 통 모양에 금과 은을 상감한 점, 수렵도를 새겨 넣었다는 점이 같습니다. 붉은색으로 표시한 부분이 호랑이 같은 맹수를 새긴 부분이지요. 둘이 이렇게나 비슷한 이유가 있습니다. 애초에 오른쪽 금구가 우리나라에서 만들어진 게 아니거든요. 한나라 유물이 머나먼 평양 땅까지 전해진 겁니다.

어떻게 그런 일이 벌어질 수 있죠?

바로 한 무제 때문입니다. 한 무제가 야망이 남다른 황제였다는 건 알 거예요. 역사상 손꼽는 야심가답게 한 무제는 황위에 오르자마자 사방팔방으로 영토를 넓혔어요. 다음 페이지 지도를 보세요. 한 무제는 원래 노란색 지역에 불과했던 한나라를 진한 주황색 지역으로까지 확장시켰습니다.

지금 한반도도 진한 주황색으로 칠해져 있는 건가요?

한나라는 한반도도 호시탐탐 노렸으니까요. 당시 우리나라에는 고조선이 들어서 있었습니다. 한나라는 고조선을 여러 차례 침략했지만 좀처럼 무너뜨릴 수 없었어요. 그러나 계속된 전쟁으로 고조선

■ 한나라의 기존 영토
■ 한나라의 최대 영토

흉노

대월지

오르도스 사막

박트라

둔황

장안 ◉ 황하

양자강

한나라

인도

한 무제의 정복 활동

내부에서 지배 세력 간의 분열이 일어났습니다. 한나라는 이 기회를
놓치지 않고 기원전 108년 고조선을 손에 넣죠. 이후 한 무제는 한반
도 땅에 네 개의 군, 통틀어 한사군이라 불리는 행정 구역을 설치해
지배하려 했습니다.

평양은 이 중 하나인 낙랑군이 있던 지역입니다. 한반도 주민들은
한사군이 생긴 뒤에도 저항을 계속했어요. 결국 한나라 군대는 3개
의 군에서 차례차례 쫓겨났는데 한나라 군대가 가장 오래 남아 있
었던 곳이 낙랑군이었습니다. 고구려가 되찾기까지 평양 일대는
400년간 낙랑군의 영토였어요. 한나라 사람들이 이주해 살기도 했
고요. 그러다 보니 통형 금구가 우리나라에서도 나오는 거지요.

중국의 정체성을 형성하다

오늘날 평양의 을밀대

평양은 기원전 108년에 한 무제가 낙랑군을 설치했던 곳이다. 고구려는 기원후 313년에 이 지역을 되찾는다. 을밀대는 고구려 때 지어진 건축물로 오늘날까지 평양 8경으로 손꼽힌다.

한반도에 중국 사람이 옛날부터 이주해 살았다니 상상도 못 했네요.

보통은 그렇게 생각합니다. 하지만 한반도를 찾은 한나라 사람들은 낙랑군이 사라진 뒤에도 평양 지역에 남아 낙랑 유민으로 살았어요. 그래서 이 지역에서는 한동안 한나라 문화의 영향이 사그라들지 않았습니다.

| 광동성, 이게 중국 유물이 아니라고? |

한 무제가 동쪽으로는 한반도까지 침략했다면 남쪽으로는 어디까지 손을 뻗쳤을까요? 오늘날 중국 남부의 광동성 너머 베트남 북부에 이르는 땅을 정복했습니다. 한나라 사람들은 베트남 사람들의 선

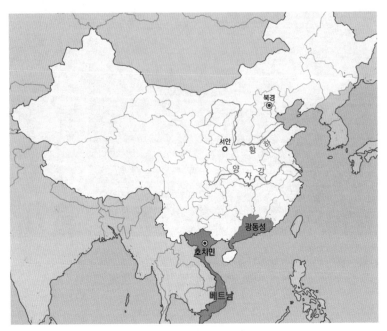

오늘날 광동성과 베트남의 위치

조가 살던 이 지역을 남월이라고 불렀어요. '월'이 베트남(Vietnam)의 비엣(Viet)을 한자로 옮긴 겁니다. 그래서 베트남을 월남이라고도 부르죠. 아무튼 광동성의 광주에 가면 오른쪽 사진처럼 남월왕의 무덤을 볼 수 있어요.

갑자기 베트남이 나올 줄은 몰랐어요.

이 시기 베트남은 한나라로부터 많은 영향을 받았어요. 동남아시아였던 베트남이 동북아시아와 비슷한 문화를 보이는 이유입니다. 남월왕 무덤에서도 한나라의 영향이 짙게 드러나요. 이 무덤이 만들어

중국의 정체성을 형성하다

진 기원전 122년은 아직 남월이 한나라에 정복당하기도 전이었는데 말이죠. 한 무제가 남월 지역을 손에 넣는 건 그로부터 11년이 지난 뒤의 일이에요.

왜 베트남 사람들은 스스로 한나라 문화를 받아들였나요?

한족의 문화가 주변에 널리 퍼진 까닭은 한족이 살던 중국 땅에서 중원을 차지하기 위해 수많은 나라가 빈번히 전쟁을 치렀던 데에 있습니다. 보통 전쟁이 벌어지면 다른 지역으로 피난을 가요. 중원에 살던 사람들도 마찬가지였어요. 몽골 방향으로도, 우리나라 쪽으로도 그리고 베트남 방향으로도 피난을 갔죠. 이 피난민들이 가져간 중원의 문화가 일찍부터 주변 나라에 퍼지게 된 거예요.

광둥성 광주의 남월왕 무덤
오늘날 남월왕 무덤은 서한남월왕박물관이 되었다. 베트남 고대 문화부터 한나라 영향이 짙은 유물까지 다양한 유물이 나왔다.

남월왕 무덤에서 나온 유물이 한나라와 얼마나 비슷했는지 궁금해요. 아까 본 금구만 했나요?

금구가 무색할 정도랍니다. 아래를 보세요. 위가 남월왕 무덤에서,

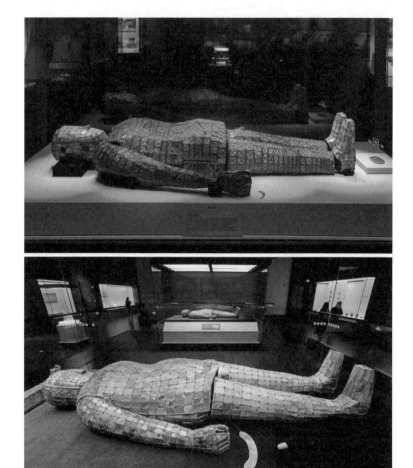

(위)사루옥의, 기원전 2세기, 중국 광동성 남월왕 묘 출토, 서한남월왕박물관
(아래)금루옥의, 기원전 2세기, 중국 하북성 중산정왕 유승묘 출토, 하북성박물관
유승의 금루옥의 뒤로 보이는 옥의는 부인이었던 두관의 것이다.

중국의 정체성을 형성하다

아래는 중국 하북성의 유승묘에서 나온 겁니다. 둘 다 시신한테 입혔던 수의입니다. 남월왕의 수의는 비단 실로 옥을 꿰매 만들었다고 '사루옥의(絲縷玉衣)', 유승묘의 수의는 금실로 옥을 꿰맸다고 해서 '금루옥의(金縷玉衣)'라 합니다.

옥으로 수의를 만들었다고요?

네. 옥의야말로 중국 사람들이 품어온 옥 사랑의 정점이라고 할 수 있습니다. 들어가는 옥만 수천 조각에 그걸 일일이 엮는 정성을 들여야 하거든요. 더욱이 옥을 외국으로부터 수입했던 시절에 옥의를 만들려면 어마어마한 돈이 필요했어요.

얼마나 제작하기 어려웠는지는 다음 페이지 금루옥의 손을 보면 절절히 느껴집니다. 구하기 힘든 옥을 가져다 일정한 크기의 조각으로 다듬고, 실을 꿸 구멍까지 뚫어야 했어요. 별일 아닌 것 같아도 옥이 보통 단단한 게 아니니 옥에 구멍 뚫기가 만만찮았을 겁니다. 금실 만들기도 쉽지 않아요. 금을 빵 봉지 묶는 철사 끈처럼 얇게 만들어야 옥 조각을 엮는 데 쓸 수 있었으니 말이에요. 마지막엔 옥의 거친 단면이 보이지 않도록 모서리 부분에 천을 덧대어 마무리를 해줬습니다. 이런 걸 머리부터 발끝까지 총 열두 부분을 만들어 시신을 감쌌다고 생각해보세요.

듣기만 해도 어마어마한걸요. 남월왕은 많고도 많은 한나라 문화 가운데 왜 하필 그런 걸 똑같이 만들도록 한 걸까요….

남월에도 옥이 시신이 썩는 걸 막아준다는 중원의 믿음이 전해졌던 거예요. 특히 한나라 때는 영원히 살고자 했던 마음이 더욱 강해지면서 황제나 제후는 다 옥의를 만들었어요. 남월왕도 쉽게 한나라풍 수의를 접했을 겁니다. 하지만 실제로 옥이 시신의 부패를 막아줄 리 없지요. 수의 안에는 뼛조각 몇 개 외에는 텅 비어 있었다고 합니다.

예상 못 한 일은 아니지만 어쩐지 허무해요.

그래도 옥의를 만든 옛사람들의 마음이 이해는 갑니다. 시대와 장소를 불문하고 노화와 죽음을 극복하려고 했던 인간의 욕망은 멈춘 적이 없으니까요. 방식이 달라질 뿐 죽음을 극복하려는 노력은 인류가 존재하는 한 계속되겠지요.

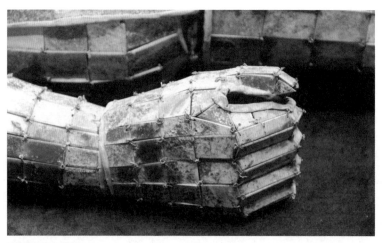

금루옥의의 손 부분

옥의의 구조
얼굴과 머리, 몸통의 앞과 뒤, 두 팔과 두 손, 두 다리와 두 발까지 총 열두 부분으로 옥을 꿰어 온몸을 감쌀 수 있었다.

그럼 남월의 유물 한 점을 더 보고 다른 지역으로 이동해봅시다. 오른쪽은 남월에서도 유교 사상을 받아들였다는 걸 보여주는 장신구랍니다. 주목해야 할 점은 맨 위와 그 아래 장신구의 전체적인 형태입니다. 둘 다 옥벽 모양이에요. 두 번째 장신구는 한가운데에 용을, 양옆에는 봉황을 넣어 장식했습니다. 용과 봉황 모두 유교에서 길하다는 의미로 자주 썼던 상징들이죠.

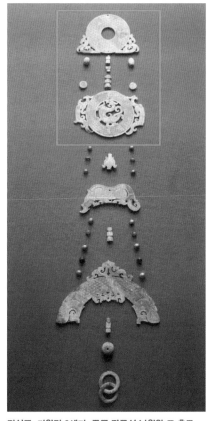

장신구, 기원전 2세기, 중국 광둥성 남월왕 묘 출토, 서한남월왕박물관
옥과 금, 호박, 유리구슬로 이뤄져 있다. 목에 걸고 가슴 아래까지 드리웠던 장신구다.

용과 봉황은 그렇지만 옥벽도요?

옥벽은 원래 하늘이 둥글다는 고대 중국인의 우주관을 담은 옥이었죠. 우리나라 국립중앙박물관에도 옥벽이 전시돼 있습니다. 한나라가 유교를 국가

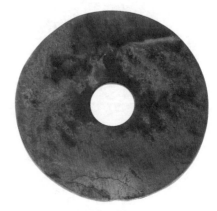

옥벽, 중국 출토, 국립중앙박물관

이념으로 택하자 옥벽에도 유교적 의미가 더해졌어요. 하늘의 뜻에 따라 천하를 통치하는 천자의 정당성을 나타내는 수단이 됐지요. 옥벽이 상징하는 하늘을 유교적으로 재해석한 거예요.

이 장신구는 남월왕이 썼던 거겠지요. 남월왕이 생전에 옥벽 모양의 장신구를 주렁주렁 걸고 다녔다는 건 자신을 보는 모든 사람들에게 이렇게 외치는 것과 다름없었을 겁니다. '나는 하늘이 내린 천자다' 라고요.

와, 한나라 문화가 제대로 스며들었네요.

그렇죠. 우리는 남월왕 무덤에서 나온 유물들을 통해 당시 한나라의 영향력이 얼마나 멀리까지 미쳤으며 또 깊숙이 퍼졌는지를 엿볼 수 있습니다. 사후 세계관과 사상에 이르기까지 말입니다.

중국의 정체성을 형성하다

| 운남성, 조금 다른 특별함 |

물론 한나라와 완전히 다른 길을 간 이웃도 있었습니다. 이번에 돌아볼 운남성이 그랬죠. 편의상 현대 중국 지도로 위치를 보여드리지만 고대엔 중국이 다스리지 못했던 곳이었어요.

특히 운남성은 한 무제의 정벌 때 일시적으로 한나라 영토가 된 적은 있어도 그때를 제외하고는 오랜 세월 독립 국가로 존재했죠. 오늘날 중국 남부라 묶이는 다른 지역의 주민들과 종족도 나라도 달랐어요. 그러다 보니 특색 있는 문화가 발달합니다.

얼마나 달랐는지 더 길게 설명하기보다 작품을 보는 편이 빠르겠지

오늘날 운남성의 위치

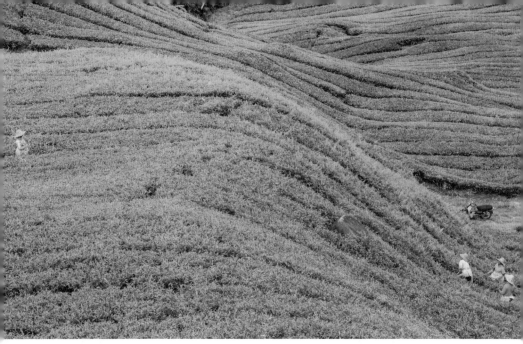

운남성의 차 농장
운남성은 일 년 내내 기후가 온화하고 따뜻해 차를 재배하기에 좋다. 보이차의 '보이'는 운남성 남부의 지명을 가리킨다. 운남성은 차와 말이 오갔던 오래된 길인 차마고도의 시작지로 이 지역에서 나온 차가 주로 거래됐다.

요. 오른쪽 페이지를 보세요. 운남 지역에 살았던 사람의 얼굴입니다. 비교해 볼 수 있도록 한나라 신하 도용을 다음 페이지에 가져왔습니다.

확실히 운남 사람이 눈이나 입이 큰 것 같긴 하네요.

이목구비가 굉장히 뚜렷하죠. 이 사람이 한족이 아니라는 건 귀걸이를 통해서도 짐작 가능합니다. 지금껏 본 중국 조각 중에서 이렇게 큰 귀걸이를 한 인물은 없었어요. 이 사람은 옆에 짧은 칼을 찬 걸로 봐서 무사처럼 보입니다. 팔뚝에 찬 넓적한 팔찌는 칼이나 창을 막

전족 인물상, 중국 운남성 이가산 출토, 중국국가박물관

는 용도였을 겁니다. 걸친 옷도 이 지역에서 실제 전투에 나설 때 무사들이 입는 옷이었을 거예요. 독특한 부분이 또 있습니다. 무사가 '동고'라 불리는 청동 북 위에 앉아 있어요. 동이 청동 할 때의 동, 고가 북 고(鼓)입니다.

한나라 신하 도용의 얼굴(부분)

그냥 받침대가 아니었군요?

아래 오른쪽이 실제 동고의 모습입니다. 앞서 본 조각상의 받침대와 비슷하죠. 동고는 한족이 주로 살았던 지역에서는 발견되지 않습니다. 운남성을 포함한 중국 남부의 광동성과 광서성, 더 멀리 베트남과 미얀마, 말레이시아 북부 쪽에서 나오지요.

동고가 어디서 기원했는가를 두고도 말이 많습니다. 중국 학자들은 중국에서 기원했다고 해요. 기원

동고, 기원전 5세기~기원후 1세기, 베트남 출토, 국립중앙박물관

중국의 정체성을 형성하다

을 두고 이런저런 주장이 많았던 데는 이유가 있습니다. 동고는 특정 지역에서 발견됐다고 해도 꼭 그 지역 사람이 만들었다고 단언하기 어렵거든요.

그러면 누가 만드나요?

동고는 여기저기로 옮겨 다니며 유통됐습니다. 우리나라에서도 북이 그랬듯이 동고는 전투의 시작과 끝을 알리는 역할을 했어요. 그래서 전투가 끝나면 동고를 전리품으로 빼앗는 일이 많았죠.

그럼 동고의 기원은 영영 알 수 없는 건가요?

최근에 정설로 받아들여지는 건 베트남 기원설입니다. 동고가 중원이 아니라 다른 여러 민족이 살았던 중원 남부에서만 나오는 걸 보면 적어도 기원이 중국은 아닐 것 같아요.

예전에 우리나라 박물관에서 베트남 고대 유물 전시가 열렸을 때 녹음된 동고 소리를 들은 적이 있습니다. 우리가 아는 북소리와는 사뭇 다르더라고요. 보통 북은 가죽을 두드려 웅웅거리는 낮은 소리가 나는 반면 동고는 실로폰 같은 맑고 청아한 소리가 나요. 들어볼 수 있는 기회가 찾아오면 절대 놓치지 않기를 바랍니다.

운남 지역에서는 한나라 사람이 절대 도전하지 않을 모습의 조각도 많이 만들었습니다. 다음 페이지를 보세요. 운남성에서 나온 무용수 조각입니다. 어떤가요?

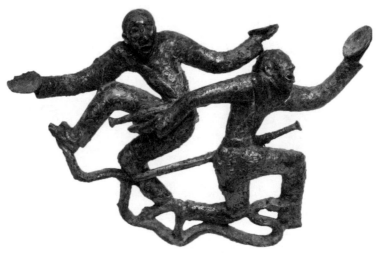

무용수, 기원전 3~1세기, 중국 운남성 석채산 출토, 운남성박물관

아주… 흥에 겨워 보이는데요?

그렇죠. 팔다리의 방향이 바람개비처럼 제각각인 게 열정적으로 춤을 추는 모습입니다. 다리 아래에서는 뱀마저 함께 춤을 추는 듯해요. 지금껏 본 중국 조각 중 이렇게 활달한 사람 모습은 없었습니다. 앞서 본 장신궁등이 비슷한 시기에 청동으로 만든 조각인데 분위기가 천지 차이예요. 장신궁등은 옷소매가 길게 늘어져 있어 두껍고 무거운 느낌을 주는 데 비해 운남성의 조각은 사람의 팔다리가 길고 날씬하잖아요. 옷도 몸에 딱 붙어 날렵해 보이고요.
실제로 운남 지방 사람들은 이런 옷차림으로 다녔을 겁니다. 장신궁등도 마찬가지였지만 현실의 사람을 모델 삼아 복식과 생활 풍속을 조각 안에 담아낸 거죠.

운남 지역은 춥진 않았나
봐요.

장신궁등의 앞면, 기원전 2세기, 중국 하북성 두관묘
출토, 하북성박물관

온난한 편입니다. 중국에
서 차 재배지로도 유명해
요. 보이차는 운남 지역에
서 생산되는 가장 대표적
인 차죠. 너무 추우면 차
나무가 자라지 않아요.
중국 한족의 청동 조각
이 정자세로 정지된 느낌
을 줬다면 운남의 청동 조
각에는 인체가 지닌 율동감과 몸을 움직일 때 느끼는 흥겨운 감정이
녹아 있습니다. 표정도 굉장히 해학적이고요.

| 운남 사람들이 사는 방식 |

운남 사람들은 한족과 다른 환경에 놓여 있었고 삶의 방식도 달랐
습니다. 이 차이 역시 미술에 반영됐어요. 이들이 삶을 어떻게 꾸려
갔는지 엿볼 수 있는 유물이 바로 저패기입니다. 저패기는 '패(貝)',
즉 조개껍질을 집어넣는 용기예요. 이번 강의에선 두 점만 소개해드
릴게요. 페이지를 넘기면 그중 하나를 볼 수 있어요.

파종 장면을 담은 저패기. 기원전 3∼1세기, 중국 윈난성 이가산 출토, 이가산청동기박물관

조개껍질이 아주 소중했나 봐요.

네. 그게 화폐였습니다. 이 시기엔 교역을 하려 해도 나라마다 화폐가 달라 곤란을 겪었습니다. 대부분의 나라가 화폐가 없기도 했고

　　　　　　　　　　　　　중국의 정체성을 형성하다

요. 거래의 기준이라 할 만한 게 없었습니다. 그래서 구하기 힘든 조개껍질을 화폐로 썼죠. 몰디브가 원산지인 카우리라는 조개의 껍질이 가장 널리 통용됐습니다.

저패기가 나왔다는 건 이 지역 사람들이 카우리를 이용해 다른 지역과 활발하게 교류했다는 의미입니다

카우리 조개
카우리 조개는 모양이 비교적 단일한 편이고 모조가 나돌 가능성도 없어서 화폐로 적당하다고 여겨졌다. 19세기까지도 이 조개는 화폐로서 가치를 인정받았다.

다. 오늘날로 따지면 저패기는 금고인 거죠. 운남 지역에서는 그 금고를 굉장히 화려하게 꾸몄어요. 왼쪽 저패기 뚜껑을 보세요.

돈 좀 벌었나 본데요. 뚜껑 위에 사람 조각이 서른 명은 넘겠어요.

작정하고 꾸민 것 같죠. 조각 하나하나 속이 꽉 차 있어서 상상 이상으로 무거웠을 거예요. 가마솥 뚜껑을 들어본 적이 있나요? 평범한 가마솥 뚜껑도 무게가 상당한데 그 위에 속이 금속으로 가득 찬 손잡이가 여러 개 붙어 있다고 상상해보세요. 그런 걸 잘못 들었다간 손목 나가기 십상입니다.

다행인지 불행인지 누가 금고를 훔쳐갈 일은 없었겠군요.

뚜껑을 열어 카우리를 털어가려고 했어도 쉬운 일이 아니었겠지요. 저패기에 무게를 더해준 이 수많은 사람 조각들은 대체 무얼 하고 있는 걸까요?

잘은 모르겠지만 반짝이는 사람이 한 명 눈에 띄어요.

네모난 수레를 탄 여성이 한 명 있죠. 햇살이 따가운지 하인들이 이 사람을 위해 우산 같은 걸로 그늘을 만들어주고 있습니다. 신분이 높은 여인인 것 같아요. 저 앞에 말을 타고 달리는 사람 두 명은 귀부인을 호위하는 무사였을 겁니다.

저 귀부인이 이 저패기의 주인은 아닐까요?

그럴지도 모르지요. 운남 지역은 그때도 농사가 잘됐던 모양입니다. 그 외 나머지 사람들은 지금 다 씨를 뿌리며 열심히 농사를 짓고 있습니다. 이쯤 해서 두 번째 저패기를 살펴보는 게 좋겠군요. 오른쪽을 보세요. 역시 운남성에서 나온 사우기사 저패기입니다.

사우기사(四牛騎士)란 네 마리 소와 기사란 뜻이에요. 이름 그대로 저패기 가운데에 말을 탄 사람이 있고, 그 주변을 뿔이 높이 솟은 물소 네 마리가 둘러싸고 있습니다. 중앙의 사람은 무사의 모습을 하고 있어 기사란 이름이 붙긴 했지만 금을 입혀 빛나게 한 걸로 봐서는 왕이나 수장이 아닐까 싶어요.

무엇보다 이 저패기에서 눈여겨볼 건 소와 말을 함께 조각했다는 사

중국의 정체성을 형성하다

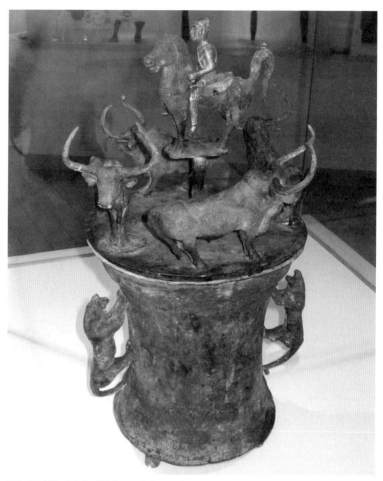

사우기사 청동 저패기, 기원전 3~1세기, 중국 운남성 석채산 출토, 운남성박물관

실입니다. 소는 농경 문화를 상징해요. 사람들이 씨를 뿌리는 모습을 담은 저패기에서 봤듯 운남 지역에서 농사가 주요한 생존 수단이었을 겁니다. 사우기사 저패기도 힘이 세 보이는 물소가 네 마리나 나오지요. 그런데 정작 수장은 말을 타고 있습니다. 무장을 한 채로요. 아마 유목 문화의 특징이겠죠. 그래서인지 저패기 속 동물들이

굉장히 자연스럽고 실감나게 표현됐습니다.

농경과 유목은 반대의 문화가 아닌가요? 정착해야 농사를 짓는 거라고 배웠던 것 같은데요….

운남 지역에는 농경 문화와 유목 문화가 공존하는 자기들만의 생활 양식이 있었던 거죠. 운남성의 미술 작품이 중원과 달랐던 것도 이해가 가는 일입니다.

| 중국과 우리 사이 |

길다면 길고 짧다면 짧았던 이번 강의도 어느덧 마무리할 시간이 다가왔습니다. 한반도의 낙랑 땅, 중국의 광동성과 운남성. 지금껏 짚어본 세 지역의 공통점을 꼽아보라고 하면 아무것도 없습니다. 하지만 연결고리가 있죠. 점과 점처럼 멀어 보였던 지역들을 한나라의 영향권 안으로 끌어들였던 한나라 황제 무제 말입니다.

진시황도 그랬지만 한 사람이 생전에 이렇게 많은 일을 했다는 게 믿기지 않아요.

여기서 끝이 아닙니다. 동북아시아는 한 무제의 정복 활동을 토대로 서양까지 연결되거든요. 비단길이라고 하는 실크로드가 이때 열립니다. 실크로드를 기점으로 우리는 여러 나라의 다양한 문화가 온갖

중국의 정체성을 형성하다

방식으로 뒤섞이는 걸 보게 되죠. '나비의 날갯짓이 지구 반대편에 태풍을 불러온다'는 말처럼 한 무제의 야심은 개인의 야심을 뛰어넘는 큰 역사로 이어집니다.

이번 강의에서는 먼 옛날 황하에서 중국 사람들이 어떻게 문명과 미술을 처음 일구게 됐는지부터 시작해 마침내 중국 미술의 원형, 즉 고전이 확립되는 한나라 시기까지 살펴봤습니다. 초라해 보였을 수도 있어요. 생각보다 첫발을 내디뎠던 길이 구불구불하고 돌부리에 채이는 것 같다고 느꼈을지도 모릅니다. 황하 문명에서 그치는 게 아니라 주변부에서도 유사하거나 시대가 더 앞서는 문명들이 나온다는 사실은 생소했을 테니까요. 어릴 적 달달 외웠던 4대 문명에 멈춰 있던 시계를 움직이게 할 수 있었다면 이번 강의는 어느 정도 성공했다고 봅니다.

중국을 좀 달리 볼 수 있게 된 것 같아요.

근래 들어 중국은 급속한 경제 성장을 이루며 해외 진출을 늘리고 있습니다. 그게 곧 국력이기도 해서 어떤 경우에는 마찰을 빚기도 하죠. 대표적으로 일대일로 정책이 있습니다. 실크로드는 역사 속에서 동양과 서양을 연결해주는 핏줄 같은 역할을 했지요. 일대일로 정책은 21세기에 걸맞은 실크로드를 육상과 해상에서 다시 가동하겠다는 중국의 의지를 보여주는 정책입니다.

그런 거 없어도 이미 세계는 충분히 연결되어 있는 것 같은데….

글쎄요, 이해관계가 제각각인 수많은 나라의 물자를 중국을 중심으로 연결하려는 정책이니 중국의 야심을 엿볼 수 있는 계획이지요. 그래서 중국 뜻대로 수월하게 진행되지만은 않는 모양입니다. 누군가는 중국의 뜻을 환영하고, 누군가는 망설이거나 중국과 마찰을 빚기도 해요. 일대일로에 포함되지 않는 우리나라에서도 다른 나라들처럼 중국과의 접촉이 또다시 늘어나면서 사람들 사이에 여러 복잡하고도 미묘한 감정을 불러일으키고 있죠. 그 이유에서 중국이라고 하면 반사적으로 거부감을 느끼는 사람이 점점 많아지는 것 같습니다. 하지만 오늘날 중국과 중국 사람, 중국 문화를 멀리서만 보고 '중국은 또 저러네' 하고 단정하는 건 안이한 태도예요. 국제화 시대에도 어울리지 않고요. 우리는 동북아시아라는 복잡한 사회에 살면서 이웃을 제대로, 깊이 있게 이해할 기회가 없었지요. 이어지게 될 동양미술 강의가 우리 이웃 나라들에 대해 각자 판단을 내릴 수 있는 눈이 되어 줬으면 합니다. 실제로 그 판단이 옳든 그르든 알고 나서 내린 답은 후회 없으니까요.

앞으로 듣게 될 이야기가 점점 기대되기 시작했어요.

다행입니다. 앞으로 가야 할 길이 멀어요. 현대까지는 2000년이나 더 가야 하거든요. 어디로 튈지 모르는 무궁무진한 중국 미술의 세계, 그리고 또 다른 여러 나라의 미술 이야기, 기대해도 좋습니다. 눈으로 보는 즐거움까지 얻을 수 있을 거예요.

중국의 정체성을 형성하다

한 무제가 중원을 포함한 넓은 지역을 통일한 뒤 수백 년 동안 한나라는 여러 지역에 영향력을 발휘한다. 한반도를 포함한 중국 외곽 지역에서 한나라식 유물이 발견된다는 사실이 이를 증명한다. 그렇지만 한나라의 문화가 모든 지역에 똑같은 모양으로 자리 잡은 것은 아니다. 저마다 각자 방식으로 해석해 고유한 미술을 만들었다.

- **고조선이 끝나다**　　**한사군** 한나라가 고조선을 손에 얻고 나서 설치한 행정 구역.
　　　　　　　　　　낙랑군 한사군 중 평양을 포함하는 지역. 가장 마지막까지 남아
　　　　　　　　　　한반도에 오랫동안 영향을 줌.
　　　　　　　　　　⋯▸ 한나라 유물이 한반도에서도 발견됨.
　　　　　　　　　　`예` 평양에서 발견된 금은상감 통형 금구

- **광동성과 남월**　　한 무제는 광동성 너머 베트남 북부까지 장악함. 베트남은
　그리고 베트남　　동남아시아지만 동북아시아와 비슷한 문화를 보임.
　　　　　　　　　　사루옥의 남월왕의 묘에서 발견된 옥으로 된 수의. 수천 조각의
　　　　　　　　　　옥을 비단실로 엮어 만듦. 비슷한 시기 중원에서 발견된
　　　　　　　　　　금루옥의와 흡사함.
　　　　　　　　　　⋯▸ 중원의 문화가 일찍부터 주변 지역에 퍼져 있었음을 의미.

- **조금 특별한**　　　중국 남서부 지역. 한 무제가 일시적으로 정벌하지만 오랜 기간
　운남성　　　　　독립적으로 존재했기 때문에 문화가 중원과 많이 달랐음.
　　　　　　　　　　전족 인물상 큰 귀걸이를 한 사람 조각. 한족과 다르게 이목구비
　　　　　　　　　　뚜렷함.
　　　　　　　　　　동고 베트남에서 기원했다고 추정되는 청동 북. 전쟁의 시작과
　　　　　　　　　　끝을 알리는 역할. 맑고 청아한 소리가 특징.
　　　　　　　　　　무용수 조각 움직임을 역동적으로 표현. 옷이 얇고 날렵해 보임.
　　　　　　　　　　해학적인 표정이 특징.
　　　　　　　　　　저패기 화폐로 쓰이던 조개껍질을 넣어놓던 청동 용기. 수십 명의
　　　　　　　　　　인물이 파종하는 장면을 묘사. 엄청난 무게.
　　　　　　　　　　사우기사 저패기 네 마리 소, 말과 기사가 같이 묘사돼 있음. 농경
　　　　　　　　　　문화와 유목 문화가 공존했음을 보여줌.

진, 한의 미술 다시 보기

기원전 210년경
병사용 兵士俑
죽어서도 생전의
삶을 누리고 싶었던
진시황제가 자기
무덤을 지키기 위해
묻어놓은 도용이다.
실제 병사를 모델로 해
사실적이다.

기원전 3~1세기
마왕퇴 1호묘 T형
비단 T型帛畵
한나라 때 확립된
유교와 도교, 민간
신앙의 상징이
모두 망라되어 있는
그림이다.

기원전 221~206년경
진시황릉 秦始皇陵
높이 76미터, 전체 면적 64만 평에 이르는 거대한
규모로 진시황의 무덤이다. 당시 중국의 사후 세계관을
엿볼 수 있다.

진나라 건국	상앙의 법치 개혁			진시황의 전국 통일	진시황 사망
기원전 900년경	기원전 4세기			기원전 221년	기원전 210년

	기원전 334~325년	기원전 272년	기원전 265년
	알렉산더 대왕의 동방 원정	로마의 이탈리아 통일	아쇼카 왕의 인도 통일

기원전 2세기
박산향로 博山香爐

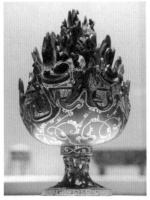

신선이 산다고 믿었던 박산 모양으로 만든 향로다. 한나라 사람들은 향을 피우며 신선 세계로 가길 소망했다.

기원전 221~206년경
동제도금반룡문호
銅製鍍金蟠龍文壺

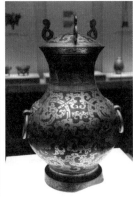

겉에 무늬를 빽빽이 채워 넣고 그릇의 목은 가늘며 배는 팽팽한 모양의 균형과 조화 감각이 한나라 때 중국적인 미감으로 굳어진다.

기원전 2세기
사루옥의 絲縷玉衣

한나라 때는 옥으로 만든 수의인 옥의가 많이 만들어지는데 이는 베트남인이 살던 에도 영향을 미쳤다.

기원전 3~1세기
사우기사 청동 저패기
四牛騎士銅貯貝器

중원의 한족과는 완전히 다른 종족이 살면서 다른 문화를 발전시켜나갔던 운남 지역에서는 이제껏 보지 못한 청동기가 나온다.

원전 151년
량사 화상석 武梁祠 畫像石

무제가 유교를 국교로 공표한 이후 한나라에서는 국가이념을 고취하고 유교적 교훈을 은 미술 작품이 만들어지기 시작했다.

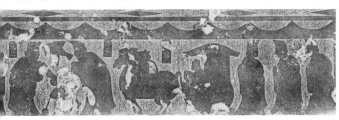

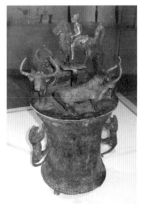

라 건국	한 무제 즉위 유교를 국교로 공표	남월 정벌		고조선 정복 한사군 설치		
전 2년	기원전 141~140년	기원전 111년		기원전 108년		
	기원전 194년			기원전 57년	기원전 37년	기원전 18년
	위만 조선 성립			신라 건국	고구려 건국	백제 건국

인명·지명 찾아보기

2권에 등장하는 주요 인물과 장소 명칭을 가나다순으로 정리하고, 독자의 심화 학습을 돕기 위해 널리 통용되는 다른 이름들과 원문, 영문 표기 등을 함께 넣었습니다. 관련된 본문 위치는 가장 오른쪽에 정리했습니다.

본문에 나온 중요한 장소를 모아 구글 지도로 만들었습니다.
왼쪽의 QR로 접속하시면 살펴보실 수 있습니다.

만든 사람들

• 구성·책임편집

고명수

한국예술종합학교에서 서사창작을 전공하고, 미술이론을 부전공했다. 『난처한 미술 이야기』 5~6권과 『난처한 클래식 수업』 1~5권을 편집하고 나니 어느덧 5년 차 편집자가 되어 있었다. 문화재청 재직 중인 부모 밑에서 자라 자연스레 동양미술을 접할 기회가 많았다. 능호관 이인상과 현재 심사정을 양 날개라고 외칠 만큼 동양미술을 사랑한다. 이 아름다운 세계를 책으로 만들어 알릴 수 있어서 기쁘다.

윤다혜

한국예술종합학교 서사창작과 졸업. 책 쓰는 사람에서 책 만드는 사람이 된 신입 편집자. 미술은 좋아해도 동양미술에는 무지했던 보통 사람. 난생처음 동양미술을 편집하며 무얼 보고 무얼 읽든 동양미술과 연관 짓는 사람이 됐다. 때때로 시를 쓴다. 한 살 된 개 오월이를 키우고 있다.

• 그림

김보배

이화여자대학교에서 동양화를 전공하고 그림 작가로 활동하고 있다. 찬찬히 들여다볼수록 이야기가 피어나는 그림을 그려내고 있다. 그러한 그림과 글을 엮어 독립출판물을 펴내기도 한다. 강의실 안에서만 듣던 동양미술 이야기를 쉽고 재미있게 소개하는 이번 책에 그림으로 참여하게 되어 더없이 반갑고 기쁘다.

김지희

16년 차 고양이와 동거 중인 만화가이자 일러스트레이터. 출판물로는 『하이브로 학습도감』을 시작으로 『난처한 미술 이야기』 5~6권, 『난처한 클래식 수업』 1~5권부터 『용선생이 간다』, 『용선생의 시끌벅적 과학교실』 등을 작업했다. 이번에 작업한 삽화들이 책의 내용을 전달하는 데 도움이 된다면 기쁘겠다.

• 디자인

기경란

기계공학을 전공하고 엔지니어로 일하다가 책이 좋아 어쩌다 보니 북디자이너가 되었다. 난처한 시리즈를 작업하면서 이 일에 더욱 빠져들었고, 계속 성장하는 나를 발견한다. 이번 동양미술 시리즈는 동양미술에 대한 내 생각이 얼마나 무지하고 촌스러웠는지 깨닫게 해준 작업이다.

• 독자 베타테스터 (가나다순)

구양회, 김건주, 김태화, 김태희, 김혜림, 도선봉, 박미정, 박서정, 박선욱, 지나가는과객, 신종원, 안지영, 이상희, 이지언, 전준규 외

사진 제공

수록된 사진 중 일부는 노력에도 불구하고 저작권자를 확인하지 못하고 출간했습니다. 확인되는 대로 적절한 가격을 협의하겠습니다.
저작권을 기재할 필요가 없는 도판은 따로 표기하지 않았습니다.

- 1부 -

화남 지방의 상강 지류 ⓒTina Zhou / Shutterstock.com

소상야우 ⓒ국립중앙박물관

중국 길림성의 고구려 장군총 ⓒkevsunblush

색동저고리 ⓒ국립민속박물관

천안문 광장 ⓒTravelpixs / Shutterstock.com

청화 백자 꽃병 ⓒPatche99z

상감청자 국화당초문 완 ⓒ국립중앙박물관

암스테르담국립박물관 전시실 ⓒPiith Hant / Shutterstock.com

1920년대에 유럽에서 판매된 노리다케 커피 잔 세트 ⓒPatrick.charpiat

양소 채도 ⓒProf. Gary Lee Todd

영화 〈사랑과 영혼〉의 한 장면 ⓒAlamy Stock Photo

물방울무늬 토기 ⓒ三猫

인면어문토기 ⓒZhangzhugang

반파 유적 박물관 입구 ⓒJoe Hart

흑도 ⓒChatsam

작 ⓒ국립고궁박물관

향로 ⓒ국립고궁박물관

종묘대제에 사용하는 제기 ⓒJohnathan21 / Shutterstock.com

2008년 베이징 올림픽 금메달의 뒷면 ⓒN509FZ

취옥백채 ⓒ54613 / Shutterstock.com

육형석 ⓒ54613 / Shutterstock.com

호탄의 옥 시장 ⓒJohn Hill

옥벽 ⓒProf. Gary Lee Todd

가슴걸이 ⓒ국립경주박물관

양저문화 발굴 현장 복원 ⓒProf. Gary Lee Todd

천단의 기년전 ⓒagefotostock

창덕궁 부용지 ⓒKrimKate / Shutterstock.com

옥종 ⓒSiyuwj

옥종 벽면의 무늬 ⓒLukeLOU

인면어문토기(부분) ⓒZhangzhugang

옥인 ⓒSiyuwj

홍산의 붉은 바위 산 ⓒ10geeker

여신 두상 ⓒIC Photo

옥저룡 ⓒShan_shan / Shutterstock.com

옥룡 ⓒShan_shan / Shutterstock.com

- 2부 -

중국 북경의 유리창 골동품 거리 ⓒcowardlion / Shutterstock.com

경주 불국사에 달린 연등 ⓒYeongha son / Shutterstock.com

갑골 ⓒShan_shan / Shutterstock.com

향 앞에서 기도를 하는 사람들 ⓒBusan Oppa / Shutterstock.com

갑골에 새겨진 갑골문 ⓒShan_shan / Shutterstock.com

중국 하남성 안양에서 발굴된 갑골 ⓒChez Câsver (Xuan Che)

벨기에에 세워져 있는 돈키호테와 산초의 동상 ⓒDennis Jarvis

중국 하남성 안양의 은허 입구 ⓒbeibaoke / Shutterstock.com

오늘날 하남성 정주 시 ⓒLapailrKrapai / Shutterstock.com

부호묘 구덩이를 복원해놓은 모습 ⓒbeibaoke / Shutterstock.com

후모무정 ⓒShan_shan / Shutterstock.com

북경 중국국가박물관에 전시된 후모무정 ⓒShan_shan / Shutterstock.com

부호묘 출토 방정의 무늬 ⓒSiyuwj

굉 ⓒBrooklyn Museum

상형준 ⓒakg-images

백자 상형준 ⓒ부산광역시시립박물관

사천성의 중심 도시 성도 ⓒdailin / Shutterstock.com

청동마스크 ⓒBill Perry / Shutterstock.com

청동나무 ⓒTyg728

청동나무(부분) ⓒGerd Eichmann

맹호식인유(정면) ⓒagefotostock

청동 병 ⓒShan_shan / Shutterstock.com

풍이 만든 청동기 ⓒhuitu

상나라의 청동 유 ⓒShan_shan / Shutterstock.com

대극정 ⓒMountain

모공정 ⓒhuitu

맹호식인유 뒷면 ⓒCopyright De Agostini Picture Library

맹호식인유 측면 ⓒagefotostock

중국 광동성 담강 시에 있는 공자 조각 ⓒWeiming Xie / Shutterstock.com

오늘날 오르도스 지역의 스텝 모습 ⓒfish4fish

은상감 편호 ⓒrosemania

가죽 물주머니 ⓒ국립중앙박물관

호랑이 모양 병풍 받침 ⓒAlamy Stock Photo

금은상감 청동 괴수 ⓒAlamy Stock Photo

도끼를 만들던 돌 거푸집 ⓒ국립중앙박물관

청동 준과 반 ⓒIC Photo

청동 준 ⓒhuitu

증후을묘의 편종 ⓒKeitma / Shutterstock.com

증후을묘 편종(세부) ⓒSiyuwj

세형동검과 청동 투겁창 ⓒ국립중앙박물관

팔주령 ⓒ국립중앙박물관

발굴 당시의 증후을묘 ⓒTopPhoto

용봉사녀도 ⓒAlamy Stock Photo

옥 인형 ⓒDreamstime

인물형 청동 등잔 ⓒcangminzho

ㅡ 3부 ㅡ

서복전시관 ⓒSanga Park / Shutterstock.com

병마용갱 1호갱의 전경 ⓒPav-Pro Photography Ltd / Shutterstock.com

중국 섬서성 임동의 여산 정상 ⓒCharlie fong

병사용의 얼굴 ⓒFedor Selivanov / Shutterstock.com

발굴 중인 2호갱 ⓒClaudine Van Massenhove / Shutterstock.com

군사지휘부인 3호갱 ⓒJono Photography / Shutterstock.com

서기 모습의 병사용 ⓒPixHound / Shutterstock.com

장군 모습의 병사용 ⓒHung Chung Chih / Shutterstock.com

병사용 ⓒTonyV3112 / Shutterstock.com

현대에 복원된 진나라의 활 ⓒGary Todd

병사용 ⓒgyn9037 / Shutterstock.com

병사용의 손 ⓒlensfield / Shutterstock.com

석계갑 ⓒsailko

병마용갱의 군사 배치 ⓒDnDavis / Shutterstock.com

병사용의 다양한 머리 모양 ⓒsailko

병사용의 다양한 머리 모양 ⓒlrosebrugh / Shutterstock.com

병사용의 다양한 머리 모양 ⓒgary yim / Shutterstock.com

발굴 당시의 병사용 ⓒedward stojakovic

청동 학 ⓒTravelChinaGuide

진시황의 초상 ⓒRPBaiao / Shutterstock.com

상앙의 조각 ⓒFanghong

입거 ⓒgyn9037 / Shutterstock.com

안거 ⓒNKM999 / Shutterstock.com

진시황릉 ⓒAaron Zhu

백희용 ⓒTravelChinaGuide

한 경제의 무덤에서 발굴된 동물 도용들 ⓒGerd Eichmann

지전을 태우는 모습 ⓒVmenkov

신하 도용 ⓒGerd Eichmann

디다르간지의 약시 ⓒShivam Setu

시녀 도용 ⓒGerd Eichmann

두관묘의 입구 ⓒBabelStone

장신궁등의 앞면 ⓒShan_shan / Shutterstock.com

백제금동대향로 ⓒ국립부여박물관

박산향로 ⓒCangminzho

북경오페라단이 공연한 경극 〈패왕별희〉의 한 장면 ⓒHung Chung Chih / Shutterstock.com

우인 ⓒhuitu

중국 감숙성의 난주에 있는 백운관 내부 ⓒMatyas Rehak / Shutterstock.com

백제금동대향로의 뚜껑 ⓒ국립중앙박물관

백제금동대향로의 몸통과 받침대 ⓒ국립부여박물관

충남 부여 능산리 절터 ⓒKorearoadtour

금제 대금구 ⓒMary Harrsch

천마도 ⓒ문화재청

중국 길림성에 있는 고구려 무용총의 서벽 수렵도 ⓒ국립문화재연구소

차례상을 차려놓고 제사를 지내는 모습 ⓒ국립민속박물관

화상석 ⓒZhangzhugang

중국 섬서성 서안에 세워진 한 무제의 동상 ⓒcanghai76 / Shutterstock.com

우리나라에서 나온 『논어』 ⓒ국립민속박물관

가례도 8폭 병풍 ⓒ국립민속박물관

종묘에서 종묘제례악을 연주하는 사람들 ⓒ국립무형유산원

공자견노자도 ⓒ[2022]President and Fellows of Harvard College

청동 정 ⓒMountain

형가자진왕 ⓒ[2022]President and Fellows of Harvard College

효자정란각목 ⓒPhiladelphia Museum of Art: Purchased with the Print Revolving Fund, 1974,1974-20-41

한 무제의 무덤 입구 ⓒAcstar

곽거병의 무덤 ⓒzhanyoun

중국 감숙성의 주천 공원에 세워진 곽거병과 병사들의 석상 ⓒSigismund von Dobschütz

마답흉노 ⓒAlamy Stock Photo

오늘날의 기련산맥 ⓒNeil Young

서울 의릉의 돌 조각상 ⓒ문화재청

금산 양리지 팽나무 연리목 ⓒ문화재청

일품무관금사기린흉배 ⓒ숙명여자대학교 정영양자수박물관

궁중 여성 혼례복 ⓒ국립고궁박물관

오회분 4호묘 동벽 천장 고임부 벽화 ⓒ[동북아역사재단]

복희와 여와 ⓒ국립중앙박물관

조전문호 ⓒCangminzho

조전문호의 고리 장식 ⓒCangminzho

이탈리아 베네치아 사육제의 가면 상점 ⓒChameleonsEye / Shutterstock.com

도깨비 문고리 ⓒ백제역사여행

분청사기 병 ⓒ국립전주박물관

보존되어 있는 마왕퇴 무덤 ⓒbeibaoke / Shutterstock.com

공예품에 옻칠을 하는 모습 ⓒMarc A. Garrett from Washington, DC, United States

마왕퇴 1호묘의 외관 ⓒIC Photo

외관에 그려진 무늬 ©IC Photo

마왕퇴 1호묘의 중관 ©猫猫的日记本

한국 전통 장례 행렬 ©국립민속박물관

복온공주 묘의 관 위에 덮인 명정 ©국립민속박물관

광동성 광주의 남월왕 무덤 ©beibaoke / Shutterstock.com

사루옥의 ©Shan_shan / Shutterstock.com

금루옥의 ©chinahbzyg / Shutterstock.com

옥벽 ©국립중앙박물관

운남성의 차 농장 ©Phuketian.S / Shutterstock.com

동고 ©국립중앙박물관

무용수 ©H. Sondaz

파종 장면을 담은 저패기 ©Shan_shan / Shutterstock.com

사우기사 청동 저패기 ©G41rn8